摄影与影视制作系列丛书

视听语言

吴小明 主编
单光磊 孙晨 戴梅萍 副主编

化学工业出版社
·北京·

内容简介

根据视听语言艺术与技术相结合、理论与应用相结合的特点，本书共分成五个模块来进行编写，具体为视听语言基础、视觉语言、听觉语言、视听语言应用和影视拉片。在介绍视听语言基础理论的基础上，增加视听语言的应用，通过理论知识指导实践，实践反过来检验理论。通过影视拉片，分析优秀影视作品是如何将视听语言应用在影视创作全过程，并在实践过程中借鉴视听语言的应用技巧，提升学习者视听语言的应用能力。

本书可以作为普通高校数字媒体艺术设计、数字广播电视技术、影视动画、影视摄影与制作等专业师生的教学用书，也可以作为相关从业者的参考用书。

图书在版编目（CIP）数据

视听语言/吴小明主编. —北京：化学工业出版社，2021.10（2023.10重印）
（摄影与影视制作系列丛书）
ISBN 978-7-122-39668-6

Ⅰ.①视⋯ Ⅱ.①吴⋯ Ⅲ.①电影语言-高等学校-教材 Ⅳ.①J90

中国版本图书馆CIP数据核字（2021）第157116号

责任编辑：李彦玲　　　　　　　　　　文字编辑：吴江玲
责任校对：宋　夏　　　　　　　　　　装帧设计：王晓宇

出版发行：化学工业出版社（北京市东城区青年湖南街13号　邮政编码100011）
印　　刷：北京云浩印刷有限责任公司
装　　订：三河市振勇印装有限公司
787mm×1092mm　1/16　印张13　字数328千字　2023年10月北京第1版第2次印刷

购书咨询：010-64518888　　　　　　　售后服务：010-64518899
网　　址：http://www.cip.com.cn
凡购买本书，如有缺损质量问题，本社销售中心负责调换。

定　　价：49.80元　　　　　　　　　　　　　　　　　　　　　版权所有　违者必究

FOREWORD 前言

每一门艺术都有它自身独特的艺术语言，影视艺术的艺术语言就是视听语言，它是创作一部优秀影视作品的理论基础，也是指导影视创作的实践手册。本书结合编者多年的教学经验和长期的创作实践，注重理论与实践相结合、技术与应用相结合，针对影视艺术类专业编写的一本实用图书。本书具有以下几个特点。

1．内容组织合理，便于安排教学

将内容分成五大模块，分别是视听语言基础、视觉语言、听觉语言、视听语言应用和影视拉片。这种先理论后应用的编写方式，符合教学规律，有利于学习者循序渐进地理解理论知识和掌握视听语言的应用能力，便于学校开展教学。

2．注重立体化建设和课程思政建设

在内容选择方面，结合课程思政，选择的电影以国产经典红色电影为主，《我和我的祖国》《建党伟业》《建国大业》等优秀电影为主要参考内容，并剪辑了部分视频配合教材内容的讲解，使各个知识点可以更加清晰地呈现。通过这些优秀的、充满正能量的影片，帮助学习者自觉践行社会主义核心价值观，坚持正确的国家观、民族观、历史观、文化观，也有利于学校开展课程思政。

3．注重理论与实践结合，便于应用理论

视听语言，被普遍认为是一门理论课程，而实际上视听语言贯穿整个影视制作的过程，理论性强，应用极其灵活，单独学习理论，很难真正掌握视听语言的精髓，因此本书在介绍视听语言基础理论的基础上，增加视听语言的应用内容，方便学习者在实践过程中，增强对理论的理解，真正做到理论与实践相结合。

4．增加影视拉片内容，便于间接获得一定经验积累

通过拉片，分析优秀影片是如何将视听语言应用在影视创作全过程中，帮助学习者从这种间接经验中完成一定经验的积累。这也是对理论的梳理和验证，帮助理解理论知识，并在实践过程中借鉴优秀影视作品视听语言的应用方法，提升视听语言的应用能力。

5．校企合作开发，内容更贴近人才培养需求

本书由学校与江苏睿泰教育科技有限公司合作开发，从本书的课题立项到编写全过程，企业专家一直积极参与。对教材结构、教材内容和案例选择，校企双方进行了多次认真研讨，按

最符合教学规律和贴近企业人才需求的原则进行筛选。

　　本书由吴小明任主编，单光磊、孙晨、戴梅萍任副主编。编写分工如下：模块一视听语言基础、模块五影视拉片由无锡商业职业技术学院吴小明编写，模块二视觉语言单元一由山东水利职业学院单光磊编写、单元二由无锡商业职业技术学院戴梅萍编写，模块三听觉语言和模块四视听语言应用由山东水利职业学院孙晨编写。全书的实训内容由无锡商业职业技术学院张云婷编写，全书的思考与练习由无锡商业职业技术学院姚振华编写。

　　本书在编写过程中得到合作企业王云龙、黄敏捷等专家的指导，他们提出了许多有建设性的修改意见，在此一并表示诚挚感谢！由于笔者水平有限，书中难免有疏漏和不妥之处，敬请广大读者批评指正。

<div style="text-align:right">

编者

2021年7月

</div>

CONTENTS 目录

模块一　视听语言基础　　001

单元一　视听语言概述　　002

一、视听语言的基本原理 / 002
二、视听语言的发展与构成元素 / 006
思考与练习 / 012
实训1　创造性地理实验 / 012
实训2　声画剪辑实验 / 013

单元二　蒙太奇　　015

一、蒙太奇的含义 / 015
二、蒙太奇的发展历程 / 015
三、蒙太奇的作用 / 016
四、蒙太奇的分类 / 017
五、蒙太奇句型 / 020
六、长镜头 / 021
思考与练习 / 024
实训1　创造时间实验 / 024
实训2　创造节奏实验 / 025
实训3　影片蒙太奇语言分析 / 026

模块二　视觉语言　　029

单元一　认识镜头　　030

一、光学镜头 / 030
二、画框 / 033
三、画面构图 / 037
四、景别 / 043
五、角度 / 047
六、视点 / 050
七、空间 / 052
思考与练习 / 055
实训1　不同焦距拍摄实验 / 055
实训2　构图拍摄实验 / 056

单元二　光线与色彩 ·· 058

　　一、光线 / 058　　　　　　　　　　　思考与练习 / 079
　　二、用光 / 065　　　　　　　　　　　实训1　三点布光实验 / 080
　　三、色彩 / 070　　　　　　　　　　　实训2　影调控制实验 / 081
　　四、影调 / 077

模块三　听觉语言　　083

单元一　人声语言 ·· 084

　　一、人声语言的特征与分类 / 084　　　实训　影视作品中人声语言的
　　二、人声语言的作用 / 085　　　　　　　　　　　认识训练 / 090
　　思考与练习 / 090

单元二　音响 ·· 092

　　一、音响的特征与分类 / 092　　　　　实训　影视作品中音响的认识
　　二、音响的作用 / 093　　　　　　　　　　　训练 / 095
　　思考与练习 / 095

单元三　音乐 ·· 097

　　一、音乐的特征与分类 / 097　　　　　实训　影视作品中音乐的认识
　　二、音乐的作用 / 098　　　　　　　　　　　训练 / 100
　　思考与练习 / 100

单元四　声画关系 ·· 102

　　一、声画同步 / 102　　　　　　　　　思考与练习 / 105
　　二、声画对位 / 103　　　　　　　　　实训　影视作品中声画关系的认识
　　三、声画对立 / 104　　　　　　　　　　　　训练 / 105

模块四　视听语言应用

单元一　脚本创作

一、剧本 / 108
二、分镜头脚本 / 111
三、故事板 / 113

思考与练习 / 115
实训　影视作品中剧本及分镜头脚本写作训练 / 115

单元二　影视拍摄

一、固定镜头 / 117
二、运动镜头 / 119
三、长镜头 / 126
四、主客观镜头 / 128
五、升降格镜头 / 129
六、三角形原理 / 130

思考与练习 / 132
实训1　影视拍摄中运动镜头的拍摄训练 / 132
实训2　影视拍摄中长镜头、主客观镜头、三角形原理的拍摄训练 / 133

单元三　画面组接

一、画面组接的原则 / 135
二、平行剪辑 / 136
三、对话剪辑 / 138
四、动作剪辑 / 139

思考与练习 / 141
实训　影视剪辑中画面组接训练 / 141

单元四　场面调度

一、内部调度 / 143
二、外部调度 / 145

思考与练习 / 146
实训　影视拍摄时场面调度训练 / 146

模块五　影视拉片

单元一　拉剧本

一、主题 / 150
二、结构 / 152
三、人物 / 155

思考与练习 / 157
实训1　塑造人物性格实验 / 157
实训2　主题表达实验 / 158

单元二　拉画面 .. 160

　　一、场景 / 160　　　　　　　　　思考与练习 / 175
　　二、构图 / 162　　　　　　　　　实训1　表现时间变化实验 / 175
　　三、光影 / 170　　　　　　　　　实训2　场景布置实验 / 176
　　四、色彩 / 173

单元三　拉声音 .. 178

　　一、人声语言 / 178　　　　　　　实训1　用声音表达人物情绪
　　二、音乐 / 179　　　　　　　　　　　　　实验 / 183
　　三、音响 / 181　　　　　　　　　实训2　背景音乐表达现场气氛
　　思考与练习 / 183　　　　　　　　　　　　实验 / 184

单元四　拉剪辑 .. 186

　　一、调度 / 186　　　　　　　　　思考与练习 / 194
　　二、基本原则 / 190　　　　　　　实训1　动作剪辑点实验 / 195
　　三、剪辑点 / 192　　　　　　　　实训2　长镜头短片实验 / 196
　　四、声画关系 / 194　　　　　　　实训3　微电影短片实验 / 197

参考文献　　　　　　　　　　　　　　　　　　　　　　　　199

模块一 视听语言基础

自从电影诞生以来，先贤们就一直探讨如何通过电影更好地传递信息、抒发情感、表达思想。无声电影完全依赖画面，这一时期的电影非常依赖大量的身体动作和面部表情，好让观众知道和了解角色的内心思想。从早期的单一镜头影片到多镜头影片，影片制作人开始通过镜头、镜头组接来表达主题与思想，形成了默片蒙太奇艺术。20世纪20年代开始，有声电影的出现，让观众既能在银幕上看到画面，又能同时听到电影中人的对白、旁白，以及解说、音乐和音响，电影以一种全新的方式走进了人们的生活。1936年英国广播公司在伦敦正式播放电视节目，标志着电视的诞生。从此电影艺术和电视艺术就共同组成了我们现在的影视艺术，虽然电影和电视在创作和表现上有很多不同的地方，但它们在艺术语言上又有很多相通之处，视听语言是电影语言和电视语言的统称。

单元一　视听语言概述

学习目标

通过本单元学习，了解视听语言的含义及发展历程，掌握单镜头叙事与分镜头叙事的区别，熟练掌握视听语言的构成元素和剪辑语言。

说到语言，人们第一个想到的就是我们说话的语言，这个声音语言在动物产生时就已经存在，人类在发展过程中形成了一种特有的符号系统，这种语言符号是由音、义的结合构成。"音"是语言符号的物质表现形式，"义"是语言符号的内容，只有音和义相结合才能指称现实现象，构成语言的符号。语言符号的形式和意义也是密不可分的统一体，一定的语音形式代表一定的意义内容，一定的意义内容必须要用一定的语音形式表达，二者是相辅相成的，互相依赖的。

人类在传递信息时，除了用语音传递信息之外，还会利用视觉传递信息，在人类还没有系统健全的口述及语言文字时期，已经采用岩壁来记载每日狩猎的数目和种类，以及各种猎人狩猎时候的过程，用这样的图像来传达信息，直到现在，岩壁上刻画着狩猎者使用的弓箭、石球、场面，都是来告诉我们当时的生活方式和状态。图像语言是我们不可缺少的语言之一，因为人们的生活节奏越来越快，文字式语言再也不是传递信息的唯一路径，而图像语言更会成为我们当今社会的主流。

声音语言和视觉语言，是人类信息传递与沟通的两种主要形式，人们可以通过这两种形式，完成信息的传播与交流、情感的表达与呈现、文化的继承与发展。

一、视听语言的基本原理

视听语言从本质上来说，在原始社会已经存在，是以一种低级形态呈现，不脱离交流交际主体，即"面对面"交流所使用的自然语言；它的高级形态已发展成可脱离交流交际主体而单

独存在的样式，电影所使用的便是这一形态视听语言，电视更以突飞猛进的姿态加入现代视听语言的行列中来，计算机多媒体技术为现代视听语言的最终确立提供坚实的科学基础。视听语言就是利用视听刺激的合理安排向观众传播某种信息的一种感性语言。

视听语言的定义一直以来都是随着这门艺术的发展而不断变化。比如，谷克多认为"电影是运用换面写的书法"，而亚历山大·阿尔诺认为"电影是一种画面语言，它有自己的单词，名型，修辞，语型变化，省略，规律和语法"，爱普斯坦认为"电影是一种世界性的语言"。综合这些理论可知，视听语言主要是电影的艺术手段，同时也是大众传媒中的一种符号编码系统。作为一种独特的艺术形态，其主要内容包括：镜头、镜头的拍摄、镜头的组接和声画关系。对于电影的物理视听媒介来说，让观众看得见、听得清是至关重要的，这是电影的基本原理。不遵循这个原理，观众就看不见、听不清，不能准确接收到信息，更谈不上情感的体会。

（一）视听语言的概念

视听语言是人类创造并使用的，同时依托视觉和听觉两种感觉器官，以图像和声音的综合形态进行思想、感情的交流与传播所使用的语言。

视听语言是影视艺术用以表达思想、传递感情、完成叙事的手段。它有自己的语言元素、语法和修辞，主要可以分为影像、声音、剪辑三大部分。

视听语言包括狭义概念和广义概念两种。

狭义概念就是指镜头与镜头之间的组合。

广义概念的视听语言包括以下几方面：

① 是一种思维方式，作为影视反映生活的艺术方法之一；形象思维的方法；文字、对白、旁白等形式不能摆脱的问题。

② 作为影视的基本结构手段、叙事方式、镜头、分镜头、场面段落的安排和组合。

③ 作为影视剪辑的集体技巧和方法，影视视听语言主要研究思维方法、创作方法、基本语言（镜头内部运动、镜头分切、镜头组合、声画关系）。

（二）视听语言的特性

视听语言诞生时，大量借鉴了舞台剧语法，在发展过程中，逐渐形成了自己独有的特性，主要表现在视听语言的单向性、运动性、模仿性和创造性上。

1.单向性

对我们来说，视听语言依然是一种全新语言，它不同于文学、绘画、摄影艺术，也不同于报纸、广播、互联网，它呈现一定的时间形态。匈牙利电影理论家贝拉·巴拉兹将电影的时间分为三个含义："首先是放映时间（影片的延续时间），其次是剧情的展示时间（影片故事的叙述时间）和观看时间（观众本能地产生的印象的延续时间）。"影视画面通过时间形成视觉信息传递的完整造型只能是单向的，像客观世界中的时间一样，只能不断向前运动而从不会倒退。观众在观看影视作品时，只能按照时间的先后顺序观看，如果有时间上的跳跃，会导致无法看懂整个作品内容，无法理解创作者想表达的思想情感和主题，甚至产生误解、曲解。而绘画、摄影作品，报纸、期刊，就没有时间概念，你可以前后随便找一条信息阅读，既不会影响你欣赏一幅绘画作品、摄影作品，也不会影响你阅读一份报纸和一份杂志。

2.运动性

绘画、摄影、雕塑作品，记录一个静态的瞬间，而影视作品记录一段时间内的所有画面。影视作品是利用人眼的视觉暂留现象，将静态画面以每秒一定帧数的速度连续不断地变换画面

内容，从而再现客观事物的运动。影视作品不仅可以记录运动的全过程，还可以直接表现主体的运动姿态、速度和节奏。通过影视造型技巧或辅助设备，还可以再现一些肉眼看得不明显的运动现象，比如细菌的运动等。也可以通过延时摄影，把看上去几乎不动的运动再现出来。我们现在经常可以在网上看到延时摄影作品，看到天上的云都能快速运动。影视画面不仅可以再现运动形象，还可以表现形象的运动，通过摄影机的运动，造成影视画框的运动，使画框内的空间发生位移，在视觉上形成画面的运动感。摄影机的不同运动形式，形成不同的运动效果。通过摄影机的运动，使静态物体产生了运动，使运动物体更富有动感，从而丰富了影视画面的运动特性。

3. 模仿性

模仿是视听语言重要的特性，影视作品拍摄时，记录的是客观存在的东西，但是这些客观存在的画面，并不一定是真实存在的。很多画面都是导演、摄影师通过模仿，从而创作出看似真实存在的画面。除了电视新闻必须严格遵守客观真实外，其他类型影视作品，都或多或少会采用模仿的形式，给观众创造出真实感，从而调动观众的情绪，引导观众思考，达到更好地理解创作者的意图和主题的目的。电影《我和我的祖国》中，那段在巷子里看排球比赛的画面，这种场景在当时可能确实存在，但电影拍摄时，不可能再有这种场景了，所以通过模仿的方式进行摄影创作，让没有经历过那段历史的人，也了解了那段历史，了解了女排精神给中华儿女的感动和影响。影视创作时，模仿是无处不在的，比如我们经常看到的光影效果、天气变化。我们看到很多影视作品的晚上场景，都是白天拍摄的，下雨的场景，都是通过人工洒水的方式拍摄的，这些拍摄技法，都是在模仿真实的情景，创作出逼真的画面效果。

4. 创造性

视听语言诞生时，就是通过大量的实践，创造性完成影视作品的创作，当时那些电影大师通过创造性的创作，对电影的发展作出了巨大贡献。影视作品不仅可以创造时间和空间，还可以创造新的含义，从而创造性地表达思想与主题。著名的"库里肖夫效应"就是创造性的典型实例。普多夫金曾对这个实验做了如下描述。

我们从某一部影片中选了苏联著名演员莫兹尤辛的几个特写镜头，我们选的都是静止的没有任何表情的特写。我们把这些完全相同的特写与其它影片的小片段连接成三个组合。

第一个组合是莫兹尤辛的特写后面紧接着一张桌上摆了一盘汤的镜头。

第二个组合是莫兹尤辛的镜头与一个棺材里面躺着一个女尸的镜头紧紧相连。

第三个组合是这个特写后面紧接着一个小女孩在玩着一个滑稽的玩具狗熊。

当我们把这三种不同的组合放映给一些不知道此中秘密的观众看的时候，效果是非常惊人的。观众对艺术家的表演大为赞赏。他们指出："莫兹尤辛看着那盘在桌上没喝的汤时，表现出沉思的心情；他们因为莫兹尤辛看着女尸那副沉重悲伤的面孔而异常激动；他们还赞赏莫兹尤辛在观察女孩玩耍时的那种轻松愉快的微笑。但我们知道，在所有这三个组合中，特写镜头中的脸都是完全一样的。"

还有一个"创造性地理"的实验。

库里肖夫将五个镜头（①一个男人从右向左走；②一个女人从左向右走；③两人相遇，互相握手，男人用手一指；④观众在男人指示的方向上看到一座白色的建筑物；⑤二人走上楼梯）加以连接。观众看过这个剪辑段落的印象是两位互相认识的男性与女性从同一条大街的左右两侧走来并相遇，然后一起走进一座白色建筑物内，再登上该建筑中的楼梯。但实际上并非

如此。

影视作品无时无刻不在进行创造性的工作，通过创造性的工作，才能将抽象性、思想性、情绪化的内容表达出来，以真正实现影视导演的意图，达到表达主题的功能。

（三）视听语言的内容

视听语言作为影视艺术的表达媒介，是为了和观众实现沟通，正如语言的功能一样。视听语言的"语言"是一种对影视艺术的技术表现方式的功能性比喻，它与文字语言相比，有不同的编码方式和解码方式，不能完全按照文字语言的研究和学习方法来看待。视听语言是伴随着电影的发展而逐渐形成的一种语言，在发展过程中，形成了自己的独特思维方法和基本语言形式。

1.思维方法

任何一种媒介都有其独特的性质，创作者必须根据其媒介的特点来进行构思，自文字媒介出现后，就开始识字、学习，每个人在不知不觉中，养成了用文字思维的习惯，文字思维具有空间成点、时间成线的特点，是一种归纳性、抽象概括的思维方式。电影在创作时，大量的作品来自文学作品，且在剧本创作阶段，也是以文字形式呈现，因此很多初学者认为电影创作可用文字的思维方式来实现。但电影是由视觉和听觉两种感官共同作用，通过具象来表达内容和主题。电影的视听思维和文字的抽象思维是性质完全不同的两种思维方式。电影的视觉形象是立体的，和我们现实生活一样，通过"察言观色"，借助生活经验和直觉的判断却往往很准确，这就是形象思维的魔力。

我们都说1000个人看小说《红楼梦》，每个人都有自己心中的林黛玉，就有1000个林黛玉，而看过谢铁骊导演的电影《红楼梦》后，就只剩一个林黛玉了，就是陶慧敏当时给我们刻画的人物形象。很多影视作品中，一提到某个角色，我们就会想到某个演员，这都是影视作品以客观的画面来表现内容的结果。

视听思维，就是指直接从生活中的视听元素尤其是非语言交流的环境、气氛、姿势和动作、表情进行选材，作为创作的基本出发点，通过模拟这些不同个体经验的视听语言技巧，触发观众的记忆经验，从而让观众看懂，而不是指像使用话剧媒介一样靠对话来完成。如果对话能解决一切问题，那么电影媒介就没有存在的价值了。

电影作为记录视听的媒介，逼真记录形象来模拟人的视听感知经验。如果记录者能利用视听语言的形式法则有意识选择性地记录，就可以极大地发挥这一媒介的优势，让视听感知形象直接作用于观众的视听记忆，引导观众情感，并且因为跳过了文字语言思维这个抽象过程而直接用逼真的视听形象作用于观众，这种情感的发生和发展，是即时本能、高效和不可抗拒的。对比电影媒介和文字媒介描述对象和环境关系的传达过程，我们发现，在电影中对一个典型环境的信息传达，如果角度、视点、光影选择得当，观众甚至可以在不到一秒的时间内就能获得制作者所要传达的信息，这时候电影时间和现实时间几乎是同步的，也就是说，观众一直"在电影里（即处于电影的时空幻觉里）"。

根据上述特点，证明了视听语言的长处，就在于"一画胜千言"，它有效地利用了生活里的视听经验，使观众"暂时生活在"重新组合的时空幻觉中，像做梦一样。相对来说，文字语言因其空间成点、时间成线的媒介特征，着重发挥的是其抽象思维的长处（概括、推理等），但在具象、整体的直观冲击上，则比不上电影媒介。电影媒介的物理特征，决定了创作者的思维方式，必须是记录生活里的运动，不管是叙事还是表达观念，整个视听语言体系都是建立在这个目的或基础上的。

2. 基本语言

影视作品都是由一个个镜头组接而成的。影视作品的基本语言就是研究镜头及其内部运动、镜头分切方法、镜头组合技巧以及声音与画面的关系。

（1）镜头内部运动

镜头内部运动指在一个镜头中，通过固定画面内部演员的运动，完成演员运动调度，通过镜头的运动完成场面调度。

① 固定镜头调度。在固定画面摄影时，导演会根据人物行动的逻辑来进行调度，按照剧本上规定的人物行为进行拍摄构思，这种构思决定了演员在景框中的基本位置和走位。主要分成三种形式，横向调度、纵向调度和环形调度。横向调度是指演员从画面左边走向右边或从画面右边走向左边的调度；纵向调度是指演员从远处走近或从近处走远的调度，形成景别的连续变化；环形调度是指演员在画框内围绕圆形进行逆时针或顺时针的运动调度。

② 运动镜头调度。摄影师按导演的要求，通过摄影机的运动来完成演员或场景的调度，摄影机可能进行推、拉、摇、移、升降等连续运动，完成场景中人物景别、角度、位置、入画、出画的调度，也可以完成从一个场景到另一个场景的调度。摄影机的运动极大地丰富了画面内容。

（2）镜头分切

镜头分切在这里是指在影视创作时，将一个时空的连续内容，分成很多个镜头进行拍摄，每个镜头是其中的一个片段，最后将这些片段组合在一起，让观众看上去还是一个完整的时空，这样的创作方法，有效地精简了画面、增强了画面节奏。

（3）镜头组合

镜头组合在这里是指在进行影视创作时，将不同时间或不同空间拍摄的画面组合在一起，给观众带来一个完整的时间和空间感受，将同时发生在不同空间的事件联系在一起，给观众构造出一个完整的事件。

（4）声画关系

影视艺术是视听艺术，是声音、画面结合的艺术。在影视作品中声音作为一种造型手段，与视觉造型相结合，共同参与着影视作品审美价值的创造。在这里，声画关系即声音与画面的关系，主要有三种。

① 声画同步，即画面的内容就是发声体本身；声音与画面的协调一致，其作用主要在于加强画面的真实感，提高视觉形象的感染力。

② 声画分离，即画面内容不是发声体本身，但表现的是和发声体相对应的人或物，如两个人谈话时画面不是讲话的人，而是倾听的人（反应镜头）。

③ 声画对位，即画面和声音相互对立，二者按照各自的规律去发展，又各自以其特有的内在节奏从不同的方面说明同一含义的声画结合形式；强调声音与画面的相互作用，产生特殊的效果，如反讽、对比等。

二、视听语言的发展与构成元素

（一）视听语言的发展

电影、电视的诞生使人类获得了感知世界的全新工具，同时也获得了视听思维的全新方式。从1985年电影诞生、1936年电视诞生以来，电影、电视作为具有相对独立性的艺术样式，

在视听语言方面有着独特的发展历程。视听语言的形成和演进同影视媒介技术的发展是密不可分的。电影开始是无声的,后来才发展成有声的,所以电影一开始是只有视觉语言,后来才发展成视听语言。视听语言的发展经历了一个较长的历史过程。

1. 单镜头叙事

早期的电影是作为新技术的展示和简单的娱乐形式出现的,当时的影片呈现出共同的特点是相机固定,单镜头叙事;内容都是对现实生活真实、客观、完整的记录——对劳动和工作的场景、家庭生活、自然风光、街头实景等进行事无巨细的记录。例如《火车进站》就是拍摄火车进站的情形,而《工厂大门》拍摄的就是工人出工厂大门的情形。这时期的电影,卢米埃尔主要选择一个有意思的记录对象,然后用摄影机对准它进行拍摄。

早期电影的制作方法在今天看来极其简单,一个镜头就是一个场景,一个场景就是一部影片。影片的长度只有一分钟左右,正是当时一卷胶片可摄的最大长度。由于早期电影只有一个镜头,故只存在拍摄,不存在剪辑。电影语言在这时期呈现的是视觉语言,而且也没有剪辑,语言也比较单一。

单镜头叙事的基本特征如下。

① 抓住了物体运动这个特征。
② 摄影选择的角度是电影化的。
③ 出现了故事片(事件片)——来自生活,有头有尾的事件。
④ 全部是单镜头。

2. 戏剧性分镜头叙事

卢米埃尔兄弟的电影只是记录简单的单一事件,而梅里爱则开始试图讲述一个故事。他开创了"人为安排场景"拍摄的先例,并创造出"停机再拍"的电影手法。梅里爱发明了把一个事件分解成几个场景,然后运用场景组合来讲述事件或者故事。另外,梅里爱也对故事的时间和空间进行了压缩。他把不同地点、不同时间发生的事件进行了并列或者组合,形成了独特的银幕空间。这时期突破了单一镜头讲述故事的限制,电影对现实生活的记录发展成一段段的可以组合的戏剧性影像。尽管这些时间、空间上的画面思维创新为电影注入了新的活力,但在当时并没有形成成熟的艺术"语法",充其量只是形象化地、线性地、有节制地用全景记录下事件的客观流程,只是镜头间简单而机械的连接,而对于抽象概念以及较为复杂的思想、情感等的表达,都未曾涉及。

梅里爱的代表影片是《不可能的航行》。这部影片讲述了几名科学家根据地图研究了太空旅行路线,举行了盛大的发行仪式,然后他们乘坐火车飞向太空,飞向太阳,穿过太阳后突然爆炸,最后回到地球的故事。这部剧剧情复杂,道具构造精巧,布景精美,是一部非常出名的作品。

戏剧性分镜头叙事的基本特征如下。

① 发明了电影特技(停机再拍、慢动作、快动作、倒放、叠化)。
② 乐队指挥式的机位、死板的全景。
③ 开始拍摄长故事片,开始戏剧式分场。
④ 题材广泛(科幻、神话),审美上酷爱人工环境。
⑤ 有系统地把绝大部分舞台的东西搬到银幕上来(剧本、演员、化妆、布景、分场、分幕、字幕)。

⑥ 电影的另一大特征出现：假定性和故事性。

3. 多时空叙事

这时期的影片摄影机没有运动，采用的是大量固定镜头，每一个场景都是用单一镜头表现，也就是一个镜头即一个场景。这打破了以往用单个镜头连续拍摄某个场景的线性叙事形式，而是采用一幕接一幕的叙事结构，将前后的场景巧妙地连接在一起，叙事详略得当，节奏顺畅；打断了时间的连续性，而且还把摄影机从一个位置移动到另一个位置，而不拍摄人物从一个地方到另外一个地方的过程，压缩了时间和空间，从而创造了独特的电影语言。

鲍特创造了视听语言组合（剪辑）的重要原则：通过对时间和空间的选择，把那些冗长连续的影像剪断并舍弃不重要的部分，重新构成一个故事。他突破传统线性叙事的方式，以事件的若干部分（场景）表现整个故事，从而创造了独特的"连续剪辑"叙事方式。

鲍特代表影片《一个美国消防员的生活》（1902年）发现了剪辑原理，证明了通过剪辑创造出具有戏剧性和象征意义的可能性，为视听语言奠定了基础。

《一个美国消防员的生活》全片共分为七场。第一场：消防员梦到处境万分危急的女人和孩子；第二场：纽约火警亭的近景；第三场：卧室；第四场：消防车机房内部；第五场：救护车驶离机房；第六场：消防员奔赴火灾现场；第七场：消防员抵达火灾现场。

这部影片通过各种镜头的组合场景来表达意义。"场景"在影片中具有两种作用：传达动作和使前后动作发生关系。这样，一个场景就与其他场景成为相互依赖、不可分割的整体。这种影片的制作工序，就是重新组合和重新安排影片所有镜头单位的过程，当影像的连续性可以被随时打断并任意组接时，镜头就出现了时间和空间的选择，以及多种表意的可能性，电影不再取决于所拍摄的事件同事实相符，而取决于如何把素材重新剪辑在一起。

多时空叙事的基本特征如下。

① 多个空间、多场景完成了叙事。
② 平行蒙太奇。
③ 出现了类型片（西部片）。

4. 分镜头叙事

格里菲斯突破"场"的限制，在鲍特"场景叙事"的基础上进一步把戏剧性空间（场景）分解成更小的单位——镜头，确立了"分镜头叙事法"的概念。镜头是电影叙事的最小单位，以镜头为单位构成场景，多个场景进而形成段落。格里菲斯创作出许多新拍摄方法，这些都成了电影语言不可或缺的创作手法。如全景、中景、特写等不同景别的划分，摇拍、移动摄影等运动摄影方法，以及插入字幕、圈入圈出、遮幅、淡入淡出等叙事过渡的效果手段，这些电影语言的发明为电影叙事作出巨大贡献。

格里菲斯丰富了景别的组合表意，建立了"180度轴线原则"，并以此为逻辑起点，确立了以"关系镜头+正反打镜头"为基础的"三镜头法"。这种后来被称为"无缝剪辑"的技法成为20世纪60年代以前好莱坞电影叙事语言的核心，并作为电影经典叙事模式流传至今。

格里菲斯创造了"闪回"的技法，拓展了银幕的时空表现能力；注意叙事节奏，使用平行与交叉的剪辑手法，从而扩大、充实了电影艺术的内部结构。格里菲斯根据镜头的"情绪"选择画面，这里的画面包括构图、光线、景别以及剪辑节奏，更为可贵的是他已经意识到用剪辑来控制画面的情绪节奏。他在《党同伐异》（1916年）中首创的"最后一分钟营救"交叉蒙太奇手法，以扣人心弦的叙事效果近百年来为电影人称道。

分镜头叙事的基本特征如下。

① 分镜头成为叙事手段，建立了"180度轴线原则"。

② 平行蒙太奇、交叉蒙太奇（把戏剧化的矛盾因素融入平行中），"最后一分钟营救"成为最电影化的一种手段。

③ 景别作为一种电影手段被广泛而交叉地使用。

④ 社会问题进入电影的讨论范畴，种族歧视、社会道德价值观念、哲学、政治、经济等。

⑤ 哲学问题进入电影的讨论范畴，传达理念的方式比较机械和理性、对概念的抽象理解、情感的介入。

5.蒙太奇叙事

库里肖夫、普多夫金、爱森斯坦是苏联电影学派的电影学者。他们在总结和吸收了同一时期的美国和欧洲电影，创立了蒙太奇。他们开创了一种新的影视语言。这种电影语言既能叙事，又能表达感情，这就是蒙太奇。

（1）库里肖夫

库里肖夫是蒙太奇理论的先驱，他对电影语言进行了丰富的探索和研究。他最著名的两个蒙太奇实验是"创造性地理学"和"库里肖夫效应"。

（2）普多夫金

普多夫金的理论与库里肖夫相似。他对格里菲斯的分镜头理论进行了更细致的系统化。他认为所有的镜头组合是按照时间顺序、逻辑关系以及因果关系来分切和组合镜头，从而交代故事情节、展示事件。普多夫金和库里肖夫认为，两个镜头中的组接不是简单的"1+1"而是能通过这种组合，产生并列或者冲突，从而形成"1+1＞2"的效果。他们也都认为经过摄影机拍摄的没有经过剪辑的片段是没有意义的，只有按照蒙太奇的思想进行组合，才能产生新的意义和艺术价值。普多夫金的蒙太奇理论其实是叙事蒙太奇，在他的研究和探索下，他提出了连续蒙太奇、交叉蒙太奇以及平行蒙太奇。

（3）爱森斯坦

爱森斯坦则与库里肖夫和普多夫金不同，他强调的是镜头内部之间的对立、冲突以及撞击。他认为两个镜头的组接，不是两个镜头的简单组合，不是两个镜头之和，而是两个镜头之积。在爱森斯坦看来，蒙太奇是一种思想，产生于两个镜头之间的组接，可以形成某种象征或者暗喻，产生新的思想，引起观众的思考。其实这就是理性蒙太奇。理性蒙太奇强调的是画面的内在联系，但是它不注重事件的连贯、事件的延续。它以多个镜头的并列为基础，通过镜头之间的对列、对比、暗示以及对照，产生一种直接明确的效果，引发观众联想，阐发某种哲理。理性蒙太奇包括对比蒙太奇、重复蒙太奇、积累蒙太奇、比喻蒙太奇、重复蒙太奇等。另外，爱森斯坦对理性蒙太奇做出了详细的划分，总结出十大冲突：空间冲突、平面冲突、图形冲突、体积冲突、节奏冲突、光的冲突、物质与观念冲突、物质与其空间性质冲突、视听方位的冲突、事件与其暂存性冲突等。最能代表爱森斯坦理论的作品是《战舰波将金号》，其中"敖德萨阶梯"就运用了线条的冲突、平面的冲突、体积的冲突、空间的冲突以及节奏的冲突。

蒙太奇叙事的基本特征如下。

① 概括与集中，通过镜头、场面、段落的分切与组接，对素材进行选择和取舍，省略烦琐、多余的部分，突出重点，强调具有特征的、富有表现力的细节，使内容表现得主次分明、

繁简得体、隐显适度，达到高度的概括和集中。

②创造独特的影视时间和空间，运用蒙太奇技巧可以对现实的时间和空间进行选择、加工和改造，创造新的时间感和空间感。

③形成不同的节奏，创造风格，镜头与镜头之间的长度、色彩、光线、景别、运动方式等的变化，会形成电影的轻重缓急，以一种节奏来创造电影的风格。

④表达寓意，创造意境，镜头的分切和组接，可以利用相互间的作用产生新的含义，即产生单个的画面或声音所不具有的思想内容；可以形象地表达抽象概念，表达特定的寓意，或创造出特定的意境。

⑤吸引观众的注意力，激发观众的联想，每个镜头都表现一定的内容，按照一定顺序组接，就能引导和规范观众的注意力，影响观众的情绪和心理，激发起观众的联想和思考。

6."跳切"剪辑

法国新浪潮导演让-吕克·戈达尔，他创造了"跳切"技法。这种剪辑方法的特点是：颠覆了格里菲斯以来确立的以"流畅、无缝剪辑"等为特征的连续剪辑原则，以阐述导演观念或推进叙事、渲染情绪为主要准则。镜头之间的组接不再束缚于镜头之间的匹配和剪辑的不可见性，而更重视剪辑创造出的与镜头并列的意境和潜台词。它打破了常规状态镜头切换时所遵循的时空和动作连续性要求，以情节内容的内在逻辑或观众的欣赏心理的能动性和连贯性为依据，以较大幅度的跳跃式镜头组接，来抽离某些不必要的动作，省略部分电影时空，使其更能突出某些必要的内容和情绪。他的代表作《筋疲力尽》中使用了这一技巧。戈达尔的"跳切"再次打破了时间和空间的限制，时空得到了进一步的解放。时间和空间的连贯性不再是电影剪辑师考虑的核心问题，人物的心理和思想表达才是最重要的。为了准确地传递思想和情绪，表现人物，物理意义上的时空是可以被打破的，轴线和匹配也是可以打破的。这样，它能快速将时间和动作快速向前推进，呈现重点内容，并且加快节奏和信息量。

"跳切"剪辑的基本特征如下。

①"跳切"必须遵从生活的逻辑性和适应观众欣赏心理的连贯性。

②"跳切"必然带来动作的大跳跃和时空的大跳跃，这正是无技巧剪辑的基本特点。

③强调内在的联系性，是运用"跳切"的基本原则。

视听语言的发展基本按照电影艺术家作出重要贡献来划分也存在一定的局限性，例如声音这一重要元素就没有办法融进去划分。1927年，美国电影《爵士歌王》出现，就代表了世界第一部有声电影的出现。作为第一部有声电影，将声音的元素引到电影中，使声音成为电影艺术创作银幕形象的新手段，逐渐产生了声画合一、声画分离、声画对立等多种创作方法，极大地丰富了视听语言。

（二）视听语言的构成元素

视听语言经过长时间的发展，形成了其特有的语言体系，视听语言不是某种单一的语言形态，它是多种语言因素的复合体，故而形成一整套相互交织、组合严密的语言系统。视听语言系统主要由三大部分构成：一为"影像语言"，其中包括构图语言、光效语言、色彩语言、影调语言；一为"有声语言"，其中包括人声语言、音乐语言、音响语言；一为"剪辑语言"，其中包括连续动作剪辑、画面位置剪辑、匀称剪辑、概念剪辑、综合剪辑。

1.影像语言

所谓"影像语言"，主要是指电视艺术家用以构成视觉形象的各种因素和方式，体现创作

构思的各种手段和技法的总和。这其中主要包括构图、光效、色彩、影调等诸多语言表述方式。

① 构图语言，它主要是由被摄对象在画面中的位置和空间，以及由此构成的视觉形象所传递的思想和感情。

② 光效语言，是指由光的性质、成分、角度、层次、强弱、明暗，所体现的千差万别的变化，构成了极为丰富的光效语言。它起到了描写环境、塑造人物、表现感情等作用。

③ 色彩语言，是指色彩的艺术表现和合理配置是电视构图的重要组成部分。色彩同线条、光效、影调相融合，构成了十分和谐的电视色彩语言。它主要起到了描述自然环境、抒发深沉情感、确定情绪基调的作用。

④ 影调语言，是指屏幕上的事物所呈现出的明暗层次、明暗反差和明暗对比，构成了电视艺术的影调语言。它也是构成屏幕可视画面的基本因素，是处理造型、构图以及烘托气氛、表达情感的重要语言手段。

2. 有声语言

有声语言主要是指在影视作品中凡是能够表情达意的一切声音形态，诸如人声、音乐、音响，即它大致由三个部分组成：人声语言、音乐语言、音响语言。

① 人声语言。人声除了表达逻辑思维、传递各种信息的功能之外，尚有因其音调、音色、力度、节奏等因素的不同而具有情绪、性格、气质等形象方面的丰富表现力。

② 音乐语言。音乐构成了电视艺术作品的一个重要的表意、抒情的语言元素，是一种表达深层情感的语言，音乐语言的表意功能只有在与画面的相互结合、相互作用中才能得以体现。

③ 音响语言。音响是除了人声语言、音乐语言之外，所有能够传递信息、表达思想、交代环境的一切声音形态。应用范围极广，几乎囊括自然界的一切音响。在电视艺术作品中，能够烘托气氛，扩大视野，增强生活实感，并赋予画面以具体的深度和广度。

3. 剪辑语言

剪辑语言非常丰富，不同类型的影视作品，会采用不同的剪辑语言，这里主要讲解常用的五种剪辑语言。

① 连续动作剪辑。连续动作剪辑几乎属于直切的范畴。顾名思义，该类型涵盖了显示连续动作或被摄主体或客体移动的镜头之间的剪辑。因此，这种剪辑有时被称为移动剪辑或连贯剪辑。一组连续画面中的第一个镜头显示一个人进行着某种动作——剪切，接着第二个镜头继续这个动作，但取景不同。没有打破时间，动作连贯完整。

② 画面位置剪辑。这种剪辑有时被称为定向剪辑或定位剪辑。对一个场景镜头的最初构思（通过故事板或剧本手稿笔记）构图和拍摄的方式可以帮助剪辑师进行画面位置剪辑。场景中的两个镜头将观众的目光锁定屏幕。通常情况下，一个强烈的视觉元素占据画面的一侧并将其注意力或是动作引向另一侧。切入新的镜头后，被关注物通常显示在相反的一侧，满足了观众的视觉空间需求。

③ 匀称剪辑。匀称剪辑的最佳表述为从一个具有明显形状、颜色、大小或声音的镜头切入另一个具有匹配形状、颜色、大小或声音的镜头。由于匹配的视觉元素需要正确处理构图，有时还涉及银幕方向，因此，这些剪辑类型通常在创作阶段或拍摄前就已经构思完成了。匀称剪辑绝非运气使然，需要剪辑师具有实打实的功夫。如果使用声音作为动机，可以把匀称剪辑看作直切。但大多数情况下，这个转场是一次叠化，所以当从一个镜头切入另一个镜头时如果出现地点和/或时间变化，情况尤为如此。

④ 概念剪辑。概念剪辑可以作为一种心理暗示单独存在。这种剪辑类型有时被称为动态剪辑或意念剪辑。概念剪辑可以处理两个表达内容不同的独立镜头,并可以通过画面中特定时间里多个视觉元素的并列表达故事中暗含的意思。这种剪辑可以在不打破观众视觉连贯的前提下对包含地点、时间、人物甚至故事本身进行变化。大多数情况下,导演在影片拍摄前期就已经对概念剪辑进行了设想。导演知道在某个点将两个彼此独立的镜头剪在一起时会营造一种氛围,突出戏剧冲突,甚至会在观众脑海中形成一种抽象的东西。

⑤ 综合剪辑。在影片剪辑中,综合剪辑需要导演进行大量前期筹备,因而难度较大。很少有剪辑师将两个没有经过事先安排的镜头放入综合剪辑。综合剪辑融合了另外四种剪辑类型中的两个或更多类型。一次转场有可能同时涵盖了连续动作剪辑和画面位置剪辑,也有可能是匀称剪辑和概念剪辑的合成。

思考与练习

1. 视听语言的概念是什么?
2. 视听语言的具体特性是什么?
3. 视听语言的内容包括什么?
4. 分镜头叙事的基本特征有哪些?
5. 多时空叙事的基本特征有哪些?
6. 常见的剪辑语言有哪些?

实训1　创造性地理实验

一、实训目的

通过分组练习,学生掌握拍摄的基本技巧,掌握软件剪辑组接镜头,理解空间创造性地理实验的内涵。

二、学时

4学时。

三、实训条件

1. 硬件

摄影机、三脚架、非线性编辑系统。

2. 地点

影像实训室、图书馆台阶、校园。

四、实训内容

1. 拍摄

(1) 一个男人从右向左走;
(2) 一个女人从左向右走;
(3) 两人相遇,互相握手,男人用手一指;
(4) 观众在男人指示的方向上看到图书馆;
(5) 二人走上楼梯。

2.剪辑
（1）按顺序连接五个镜头；
（2）播放观看连接好的视频。
3.点评
（1）小组自评；
（2）小组间互评；
（3）教师点评。

五、实训要求

为保证实训效果，拍摄五个镜头时，空间距离拉开，每个镜头没有重复的空间，更不能只在图书馆门口拍摄。

六、考核方式、成绩评定标准

1.教师评价和学生评价结合
2.考核成绩比例
（1）实训表现部分：考勤情况、参与程度、遵守工作纪律情况、协作情况等，占50%；
（2）学生互评部分：针对其他组的实验结果进行评价，占25%；
（3）教师评价部分：占25%。

实训2　声画剪辑实验

一、实训目的

通过分组练习，学生了解声画关系原理，掌握三机位拍摄技巧，掌握对话剪辑时声音与画面之间的关系处理技巧，学会声音与画面之间的错位剪辑。

二、学时

4学时。

三、实训条件

1.硬件
摄影机、三脚架、非线性编辑系统。
2.地点
影像实训室、校园。

四、实训内容

1.拍摄
（1）两人面对面站立；
（2）安排好三个机位，利用外反拍三角形机位；
（3）开始录制一段对话。

2.剪辑
(1) 将素材导入剪辑系统;
(2) 利用非线性编辑系统进行多机位剪辑;
(3) 根据对话,声音与画面同步,进行粗剪辑;
(4) 根据对话内容和情绪,对声音和画面进行错位剪辑;
(5) 播放观看剪辑后的对话效果。

3.点评
(1) 小组自评;
(2) 小组间互评;
(3) 教师点评。

五、实训要求

为保证实训效果,可以模拟电影中的对话,也可以自己创作对话,按照外反拍三角形机位安排三个机位,三个摄影机的参数设置一样,都需要现场同期声。

六、考核方式、成绩评定标准

1.教师评价和学生评价结合
2.考核成绩比例
(1) 实训表现部分:考勤情况、参与程度、遵守工作纪律情况、协作情况等,占50%;
(2) 学生互评部分:针对其他组的实验结果进行评价,占25%;
(3) 教师评价部分:占25%。

单元二　蒙太奇

学习目标

通过本单元学习，了解蒙太奇的含义及发展历程，熟悉蒙太奇的分类，掌握不同类型蒙太奇的应用，掌握长镜头与蒙太奇叙事的区别、长镜头的美学特征及功能。

蒙太奇论是20世纪20年代爱森斯坦以感性思维和理性思维的辩证法为依据，提出的研究电影特性的系统电影美学理论和实践原则，亦泛指世界电影有关剪辑和分镜头的理论，后主要指以库里肖夫、爱森斯坦、普多夫金、维尔托夫等人为代表的苏联电影蒙太奇学说，尤指爱森斯坦的"冲突论"和普多夫金的"组合论"。

蒙太奇的理论和实践是先锋精神与革命意志相结合的产物。经过十月革命洗礼的俄国电影家，积极投身电影创作实践，努力运用电影的武器鼓舞群众，宣传革命。同时，在20世纪初的先锋派艺术的影响下，尤其受未来主义和构成主义的影响，他们注重探索崭新的电影语言，创立了蒙太奇理论体系。

一、蒙太奇的含义

蒙太奇的本义源于法语（monatage），是建筑学上装配、组合的意思。

目前，蒙太奇的含义主要有狭义和广义之分。

狭义：指影视作品的组接技巧。即在影视制作时期，将前期采集的画面和声音素材按照主题要求所设计的顺序组合在一起，形成一部完整的影视作品。

广义：表现在以下四个方面。

① 蒙太奇是影视独特的形象思维方式，它指导着导演（电视记者）、摄像及编辑人员对形象体系的建立。

② 蒙太奇是影视作品特有的结构方法，包括叙述方式、时空结构、场景、段落的布局。文学、戏剧、音乐、美术等，都是对现实生活进行选择和处理，蒙太奇作为影视作品特有的结构方法，也是对现实生活进行选择和处理。

③ 蒙太奇是指画面与画面之间、声音与声音之间和声音与画面之间的组合关系，以及由这些关系产生的意义。

④ 蒙太奇还可以指镜头的运用、镜头的分切组接以及场面段落的组接和切换等，都是蒙太奇的手法。

蒙太奇既是影视反映现实生活的艺术方法，也是影视独特的形象思维和叙述语言，是作为影视基本结构手段和镜头组合的艺术技巧。它在影视创作中根据表达意义的需要以及情节的发展、观众注意力和关心的程度，把全片内容分解成不同的场面和这些镜头、场面和段落合乎逻辑、富有节奏的重新组合，使之构成一个有机的艺术整体。

二、蒙太奇的发展历程

一般来说，蒙太奇的发展历程主要分为以下六个阶段。

① 世界电影诞生之初，是没有蒙太奇技巧的。

②梅里爱在偶然的机会中，发现了灵车变汽车的停机再拍技巧，又挖掘了特技、多次曝光等技巧，并开始将不同场景拍摄下来的镜头连接起来叙述故事，使得电影开始慢慢具有了分解和组合的特征。

③1902年，美国人鲍特在剪辑影片《一个美国消防队员的生活》时发现素材不够，采用演员扮演方式补拍一些镜头，然后剪接在一起。这部影片代表了蒙太奇手法的最早应用。

④世界电影史上第一个自觉使用蒙太奇、将蒙太奇手法与技巧发展完善的人是美国导演格里菲斯。

⑤早期有意识进行蒙太奇理论尝试的代表人物是库里肖夫和普多夫金。

⑥真正使蒙太奇理论系统化、完善化的是苏联电影大师爱森斯坦。

三、蒙太奇的作用

蒙太奇是影视所有的艺术手段中最富有个性的一种。它将非连续性的时间、空间、动作和声音组织成一个连续的、完整的运动整体。也就是说，它将一部影片所要表现的内容，分成许多不同空间、不同视点的镜头拍摄以后，再按照原定创作构思，把这些镜头用一定的方法有机地组织起来，使之产生连贯、对比、联想、衬托、悬念、象征等效果，从而构成一部完整地反映生活、表达主题又能为观众所理解的影片。正如林格伦所说："蒙太奇作为一种表现周围客观世界的方法，它的基本心理学基础是蒙太奇重现了我们在环境中随着注意力的转移而依次接触视像的过程。"作为影视的一种艺术手段，蒙太奇的作用是广泛而深刻的。

（一）叙述故事

一部影视作品以一系列镜头构成全片。借助蒙太奇的剪辑和组接功能，可以从拍摄的素材中选取最为合适的镜头，去粗取精，并按照创作者的意图重新组合成连贯流畅的叙事整体。蒙太奇是影视片中最常用的一种叙事方法，它的特征是以交代情节、展示事件为主旨，按照情节发展的时间流程、因果关系来分切组合镜头、场面和段落，从而引导观众理解剧情。

（二）创造运动

影视作品与其他艺术作品最大的区别就是运动，影视的运动分为画面内部运动、摄影机运动和蒙太奇运动。画面内部运动即演员和物体的运动；摄影机运动就是通过摄影机创造影像的运动；蒙太奇运动通过时间和空间延续的实际表现，不仅赋予了本来处于运动状态的人或物美学的意义，而且赋予了静态的形象产生运动幻觉的效果。

（三）创造时空

蒙太奇构成了影视独特的时间和空间结构。影视的时空既是虚拟的，又是可信的。这种影视时空以现实时空为生活基础，源于生活又高于生活。从一定的意义上说，影视艺术的时空结构也就是镜头组接的时空结构。影视的无限空间是指影视在艺术表现上不受时间、空间的限制，拥有无限的自由。影视的有限空间是指影视作品受播映时间和银幕、屏幕画框空间的限制。

1.创造时间

现实时间指现实生活中自然的时间流程，它是自然流逝的、连续的、不可改变的。影视时间是影视的长度，包括每一个蒙太奇段落以及每一个镜头的长度，是可改变的。

影视镜头的分切和组合，打破了现实时间固有的连续性的制约，它可以不受现实时间的限制，以一种不连续的自由方式，来表现生活中的时间流程。

影视时间有以下几种形式。
① 影视时间可以延长现实时间。
② 影视时间可以缩短现实时间。
③ 影视时间可以突破现实时间的顺向流逝，自由地组合过去、现在和未来。

2. 创造空间

现实空间是指现实生活中的环境，从电视画面拍摄这个角度来说，可以理解为每一个拍摄的场景。

影视空间是银幕和画框中所表现的社会生活的影像形式。

影视是一种独特的时空艺术，既可以创造自由的影视时间，又可以创造自由的影视空间。影视空间具体表现为以下几点。
① 影视空间可以再现广阔的现实空间，跨越空间，扩大现实空间。
② 影视空间可以对现实空间加以压缩。
③ 影视空间可以对现实空间的局部空间进行组合，来表现影视空间的全貌，即构成新的空间形态。

（四）创造节奏

节奏是运动的产物。影视作品的节奏指主体运动、镜头长短和组接所形成的长短、起伏、轻重、缓急、张弛的心理感觉。影视的节奏是情节发展的脉搏，是形式和内容的统一表现，是感情气氛的一种修饰和补充，是一项涉及镜头造型和尺度的分配工作。它不仅要根据剧情的进展来确定，还必须根据拍摄对象运动的速度、强度以及摄影机的运动来确定，同时还必须根据画面内容所激发的心理兴趣而定。

影视作品主要有外在节奏和内在节奏两种形态。外在节奏是通过主体形式化的物质形态构成的。而内在节奏是由影视片叙述中情节的内部冲突起伏产生的，它表现为一种内在的叙述观念。内在节奏和外在节奏是相辅相成、有机统一的。

在影视的叙述中，镜头景别的大小直接影响着观众是否看得清画面的内容。多分切，用短镜头、小景别镜头、前进式句子，能加快节奏；反之，少分切，多用长镜头，摇、移、推、拉的速度较慢，多用大景别镜头，能减慢节奏。

（五）创造思想

影视艺术是一种视听艺术，很难直接表达抽象的思想观念，而蒙太奇则可以使影片用画面之间存在的隐喻或象征手法来阐述抽象的思想观念。在蒙太奇表意中，两个以上镜头连接后所形成的意义要超过它们各自基本含义之和。

蒙太奇可以将不同时空的不同镜头组接在一起，通过内在性质的对比、比拟、暗喻等，独特、简洁而深刻地显露出人与人、事与事、物与物以及各个现象之间原来掩藏着的关系，即揭示出现实生活中的内在联系，激发一种新的意义，创造新的思想。所以我们说，蒙太奇作为影视的思维和表现方法，它既是客观的，又是主观的，是事件的客观现实同作者的主观态度的结合。它以自己"特有的方式"，把现实的各种要素重新加以安排，以造成一个新的、唯它独有的现实。

四、蒙太奇的分类

蒙太奇具有叙事和表意两大功能，据此，我们可以把蒙太奇划分为三种最基本的类型：叙事蒙太奇、表现蒙太奇、理性蒙太奇。第一种是叙事手段，后两种主要用以表意。在此基础上

还可以进行第二级划分，具体如下：叙事蒙太奇（平行蒙太奇、交叉蒙太奇、颠倒蒙太奇、连续蒙太奇）、表现蒙太奇（抒情蒙太奇、心理蒙太奇、隐喻蒙太奇、对比蒙太奇）、理性蒙太奇（杂耍蒙太奇、反射蒙太奇、思想蒙太奇）。

（一）叙事蒙太奇

叙事蒙太奇由美国电影大师格里菲斯率先使用，是影视片中最常用的一种叙事方法。此时尚不存在电影蒙太奇的概念，还是一种无意识的行为，它的特征是以交代情节、展示事件为主旨，按照情节发展的时间流程、因果关系来分切组合镜头、场面和段落，从而引导观众理解剧情。这种蒙太奇组接脉络清楚，逻辑连贯，明白易懂。叙事蒙太奇又包含下述几种具体技巧。

1.平行蒙太奇

这种蒙太奇常是不同时空（或同时异地）发生的两条或两条以上的情节线并列表现，分头叙述而统一在一个完整的结构之中。格里菲斯、希区柯克都是极善于运用这种蒙太奇的大师。平行蒙太奇应用广泛，首先，用它处理剧情，可以删减过程以利于概括集中，节省篇幅，扩大影片的信息量，并加强影片的节奏；其次，由于这种手法是几条线索并列表现，相互烘托，形成对比，易产生强烈的艺术感染效果。如影片《南征北战》中，导演用平行蒙太奇表现敌我双方抢占摩天岭的场面，造成了紧张、扣人心弦的节奏。《美国往事》中也运用了平行蒙太奇：面条前去营救胖子莫尔，轰鸣着的老式电梯与打手面部特写之间的交叉剪辑，以及与下一系列的镜头之间构成了一个将情绪逐步推向紧张化，营造了扣人心弦的声效与画面的过程。

2.交叉蒙太奇

交叉蒙太奇又称交替蒙太奇，它将同一时间不同地域发生的两条或数条情节线迅速而频繁地交替剪接在一起，其中一条线索的发展往往影响另外的线索，各条线索相互依存，最后汇合在一起。这种剪辑技巧极易引起悬念，造成紧张激烈的气氛，加强矛盾冲突的尖锐性，是掌握观众情绪的有力手法，惊险片、恐怖片和战争片常用此法造成追逐和惊险的场面。如《南征北战》中抢渡大沙河一段，将我军和敌军行军奔赴大沙河以及游击队炸水坝三条线索交替剪接在一起，表现了那场惊心动魄的战斗。《教父》洗礼段落，这是电影史的杰作。交叉蒙太奇、平行蒙太奇并存，迈克尔在教堂为自己的儿子做洗礼和自己对仇人复仇的过程在同一时间发生，剪辑到一起。血腥和神圣，生命的结束与诞生，不得不说这简直就是神来之笔。

3.颠倒蒙太奇

这是一种打乱结构的蒙太奇方式，先展现故事的或事件的当前状态，再介绍故事的始末，表现为事件概念上"过去"与"现在"的重新组合。它常借助叠印、划变、画外音、旁白等转入倒叙。运用颠倒蒙太奇，打乱的是事件顺序，但时空关系仍需交代清楚，叙事仍应符合逻辑关系，事件的回顾和推理都以这种方式结构。《边境风云》整个影片的正常叙事顺序被颠倒蒙太奇打乱，影片以微小的细节入手，渐渐展开情节，突破了起承转合的叙事模式。颠倒蒙太奇的镜头策略为使得影片随处巧埋伏笔，每一段故事都有一段小高潮，提升了犯罪电影的观影效果。

4.连续蒙太奇

这种蒙太奇不像平行蒙太奇或交叉蒙太奇那样多线索地发展，而是沿着一条单一的情节线索，按照事件的逻辑顺序，有节奏地连续叙事。这种叙事自然流畅，朴实平顺，但由于缺乏时空与场面的变换，无法直接展示同时发生的情节，难以突出各条情节线之间的对列关系，不

利于概括，易有拖沓冗长、平铺直叙之感。因此，它在一部影片中绝少单独使用，多与平行蒙太奇、交叉蒙太奇手法交混使用，相辅相成。电影《偷天换日》中的一段，门锁脱落（大特写）>查理开门（近景）>抬头仰视（远景）>走进去（中景），按照人的视觉心理习惯安排镜头，述说流畅，简单易懂，无一不在说明主人公的活动状态。

（二）表现蒙太奇

表现蒙太奇是以镜头对列为基础，通过相连镜头在形式或内容上相互对照、冲击，从而产生单个镜头本身所不具有的丰富含义，以表达某种情绪或思想。其目的在于激发观众的联想，启迪观众的思考。

1. 抒情蒙太奇

是一种在保证叙事和描写的连贯性的同时，表现超越剧情之上的思想和情感。让·米特里指出，它的本义既是叙述故事，亦是绘声绘色地渲染，并且更偏重于后者。意义重大的事件被分解成一系列近景或特写，从不同的侧面和角度捕捉事物的本质含义，渲染事物的特征。最常见、最易被观众感受到的抒情蒙太奇，往往在一段叙事场面之后，恰当地切入象征情绪情感的空镜头。如苏联影片《乡村女教师》中，瓦尔瓦拉和马尔蒂诺夫相爱了，马尔蒂诺夫试探地问她是否永远等待他。她一往情深地答道："永远！"紧接着画面中切入两个盛开的花枝的镜头，它本与剧情无直接关系，但却恰当地抒发了作者与人物的情感。

2. 心理蒙太奇

是人物心理描写的重要手段，它通过画面镜头组接或声画有机结合，形象生动地展示出人物的内心世界，常用于表现人物的梦境、回忆、闪念、幻觉、遐想、思索等精神活动。这种蒙太奇在剪接技巧上多用交叉穿插等手法，其特点是画面和声音形象的片段性、叙述的不连贯性和节奏的跳跃性，声画形象带有剧中人强烈的主观性。由法国天才导演让-皮埃尔·热内执导的影片《天使爱美丽》，以充满幽默、叙述性强兼富有典型法式浪漫色彩的戏剧风格重现了法国电影的诗意现实主义，而影片中亦真亦幻的心理蒙太奇拍摄手法的运用和奇幻般的色彩搭配则是电影成功的重要元素。

3. 隐喻蒙太奇

通过镜头或场面的对列进行类比，含蓄而形象地表达创作者的某种寓意。这种手法往往将不同事物之间某种相似的特征凸显出来，以引起观众的联想，领会导演的寓意和领略事件的情绪色彩。在《花样年华》中王家卫多次运用隐喻蒙太奇这一手法对影片的细节进行处理，极大地增强了影片的艺术感染力，增加了影片的含蓄美。如影片中"昏暗的路灯"这一镜头的多次出现，这盏路灯似乎就是苏丽珍寂寞和孤独的内心。再如影片中几次"挂钟"的空镜头的出现，很容易就使观众感受到了时间的流逝，岁月的无情，很具有隐喻意义。

4. 对比蒙太奇

类似文学中的对比描写，对比蒙太奇即通过镜头或场面之间在内容（如贫与富、苦与乐、生与死、高尚与卑下、胜利与失败等）或形式（如景别大小、色彩冷暖、声音强弱、动静等）的强烈对比，产生相互冲突的作用，以表达创作者的某种寓意或强化所表现的内容和思想。电影《霸王别姬》里有一个段落，张国荣扮演的戏子正在舞台上演着醉生梦死，而戏台下卫兵们正冲入观众席用子弹和刺刀威胁着观众，尖叫、惊呼似乎一点也没有影响舞台上的繁华梦。精致、柔婉的舞蹈动作和血淋淋的现实形成了一种强烈的对比。

(三）理性蒙太奇

让·米特里给理性蒙太奇下的定义是：它是通过画面之间的关系，而不是通过单纯的一环接一环的连贯性叙事表情达意。理性蒙太奇与连贯性叙事的区别在于，即使它的画面属于实际经历过的事实，按这种蒙太奇组合在一起的事实总是主观视像。这类蒙太奇由苏联学派主要代表人物爱森斯坦创立，主要包含："杂耍蒙太奇""反射蒙太奇""思想蒙太奇"。

1. 杂耍蒙太奇

爱森斯坦给杂耍蒙太奇的定义是：杂耍是一个特殊的时刻，其间一切元素都是为了促使把导演打算传达给观众的思想灌输到他们的意识中，使观众进入引起这一思想的精神状况或心理状态中，以造成情感的冲击。这种手法在内容上可以随意选择，不受原剧情约束，促使造成最终能说明主题的效果。与表现蒙太奇相比，这是一种更注重理性、更抽象的蒙太奇形式。为了表达某种抽象的理性观念，往往硬插进某些与剧情完全不相干的镜头，譬如，影片《十月》中表现孟什维克代表居心叵测的发言时，插入了弹竖琴的手的镜头，以说明其"老调重弹，迷惑听众"。爱森斯坦在其代表作《战舰波将金号》里，在举世闻名的"敖德萨阶梯"那个段落里，成功地运用了杂耍蒙太奇，突出了沙皇军警屠杀包括老弱妇孺在内的和平居民的血腥暴行。

2. 反射蒙太奇

它不像杂耍蒙太奇那样为表达抽象概念随意生硬地插入与剧情内容毫无相关的象征画面，而是所描述的事物和用来做比喻的事物同处一个空间，它们互为依存，或是为了与该事件形成对照，或是为了确定组接在一起的事物之间的反应，或是为了通过反射联想揭示剧情中包含的类似事件，以此作用于观众的感官和意识。譬如《十月》中，克伦斯基在部长们簇拥下来到冬宫，一个仰拍镜头表现他头顶上方的一根画柱，柱头上有一个雕饰，它仿佛是罩在克伦斯基头上的光环，使独裁者显得无上尊荣。这个镜头之所以不显生硬，是因为爱森斯坦利用的是实实在在的布景中的一个雕饰，存在于真实的戏剧空间中的一件实物，他进行了加工处理，但没有用与剧情不相干的物象吸引人。

3. 思想蒙太奇

这是维尔托夫创造的，方法是利用新闻影片中的文献资料重加编排表达一个思想。这种蒙太奇形式是一种抽象的形式，因为它只表现一系列思想和被理智所激发的情感。观众冷眼旁观，在银幕和他们之间造成一定的"间离效果"，其参与完全是理性的。罗姆所导演的《普通法西斯》是体现这种蒙太奇形式的典型之作。

五、蒙太奇句型

在影视镜头组接中，由一系列镜头经有机组合而成的逻辑连贯、富于节奏、含义相对完整的影视片段。蒙太奇句型是由景别的不同发展、不同的排列次序形成的。景别的安排是形成蒙太奇句型的唯一因素。景别怎么安排、怎么发展，决定着不同的句子形态。蒙太奇句型主要分为五种形式：前进式、后退式、循环式、穿插式和等同式。

① 前进式句型：前进式句型的景别是由远到近逐步发展。按远景＞全景＞中景＞近景＞特写的顺序组接镜头。前进式句型的作用在于表达一种由弱到强的气氛，或者是由低沉到高昂、到激愤的情绪。

② 后退式句型：后退式句型是由近的景别向远的景别发展。按特写＞近景＞中景＞全景的顺序组接镜头。后退式句型所表达的气氛和情绪是由强到弱，由高潮到低潮，由比较激愤、

剧烈走向比较平和、安定及至低沉。

③ 循环式句型：循环式句型（复合句）就是将前进式和后退式复合起来，一个前进式加一个后退式，或者一个后退式加一个前进式。循环式句型表达的情绪是一种"马鞍形"或"波浪形"的发展，由低潮走向高潮，再由高潮回到低潮，或者由高潮转向低潮，再由低潮回到高潮。

④ 穿插式句型：镜头的景别没有意识地进行组织和安排。句型的景别变化不是循序渐进的，而是远近交替的（或是前进式和后退式蒙太奇穿插使用）。

⑤ 等同式句型：是指在一个句子当中景别不发生变化。

六、长镜头

所谓"长镜头"，即在一个镜头内部通过演员和场面调度以及镜头的运动（推、拉、摇、移等视距和视角的变化），在画面上形成各种不同的景别和构图。它以基本上等同于实际时空的镜头画面来表现所摄对象的全过程。长镜头也称镜头内部蒙太奇，虽无镜头之间的组合关系，但也存在画面与画面之间的组合关系。长镜头强调完整地再现生活的本来面目，强调保持生活的时空连续性和生活的完整性，而忽视艺术家的发现与创造，忽视典型概括和艺术提炼。长镜头具有纪实风格，镜头的叙述，不是蒙太奇式，而是纪实性的，长镜头表现显示在空间与时间上的统一性、完整性。长镜头和蒙太奇是相互联系、相互融合的。长镜头理论和蒙太奇理念是构成影视美学独特性的两块基石。

（一）长镜头的类型

① 景深长镜头：用广角的深焦距镜头拍摄的单镜头，空间构成上形成多层次动作同时存在复合运行，形成前景、中景和后景形象之间的关系。《公民凯恩》中大量使用景深镜头使得电影层次感增强，景深镜头的运用有利于通过画面而不是语言交代人物之间微妙的关系。景深镜头的运用，使得这部大部分在摄影棚内完成的影片产生立体效果。

② 固定长镜头：是舞台记录式的长镜头摄影机在不动的情况下延长拍摄时间的拍摄方式，要求镜头内部的人物的表情、语言、动作、位置等要有较丰富的变化，否则画面会显得单调、乏味。导演张艺谋的《千里走单骑》长镜头的固定使用为渲染气氛、刻画人物心理增加作用，色彩与声音的搭配符合了整部影片的风格。影片结尾高田独自一人站在海边的礁石上，望着翻涌着海浪的大海，以及昏沉阴暗的天空。长镜头表现出高田在儿子去世后内心的忏悔和发自心灵深处的孤独。

③ 主观长镜头：客体主观化形态表现的长镜头。主观长镜头表达的是主人公或导演的主观感受或想象，是把表现客体主观化了，或夸张，或变形，或虚幻，对展示人物的内心情绪，是一种很具表现力的镜头方式。《刺杀肯尼迪》的这段长镜头讲的是检察官巡视命案现场的过程，主观镜头代入，从进屋到死者尸体出现、众警察记者现场勘查、死者桌面上的遗物展示，再到检察官拿着药瓶看向死者，进而起身走到镜子旁看到镜中的自己。

④ 静观长镜头：全景长镜头表现的主体通常都保持在一个全景的固定距离，镜头或静或动，动也是在全景画面的横移中形成画卷式构图的空间流动。《云上的日子》长镜头慢慢跟随人物的足迹，客观冷静地注视着人物，给予其完整的时空，将创作者的思想融入人物的表情、行为，向观众传达自己的想法，长镜头的静观让镜头里的世界如正发生在身边的真实生活。影片第一片段男女主角相遇之时，自行车和汽车同时出现在画面中，两人从打招呼到分开中间只

插入女主角的近景，其他都是在一个镜头调度之下完成。

⑤ 记录式长镜头：或称纪实性长镜头，如肩扛式跟拍、便携式偷拍。记录式跟拍的长镜头表现人物和事件的自然、流畅、真实。马丁·斯科塞斯的《好家伙》，这个影史上有名的长镜头从雷·利奥塔和罗兰妮·布兰科进饭店开始一直到走到餐桌旁，时长大约为3分2秒，基本上以主角人物为主体，跟拍完成。这一段镜头从内景转换到外景，一路穿过七弯八拐的巷子，其间不断有人从人物背后、镜头之前穿行而过。

⑥ 变焦长镜头：摄影机不动情况下，通过镜头焦距的变化使镜头获得不同景别的效果的拍摄方式，可产生推拉镜头的效果。影片《天水围的日与夜》第57分钟的这个固定变焦式长镜头，在整个过程中，机器一直在厨房里没有移开，只进行了轻微摇动。

⑦ 运动长镜头：利用摄影机的运动来扩大镜头的空间容量。这是较为常用的长镜头拍摄方式。《历劫佳人》开篇3分20秒的长镜头，它有横向的移动，也有纵向的升降，还有镜头的远近推拉，尤其是镜头从屋顶摇到楼房的另一面，并紧接着后退跟拍，镜头前半部分的俯拍和后半部分的平拍，让我们一目了然地观察到美国和墨西哥边境的混乱和污秽，它始于一个手握定时炸弹的特写，然后放置到一辆汽车的后备厢之中。整个3分钟里，汽车在镜头里牵动着剧情发展，造成了惊心动魄的紧张效果。

⑧ 综合性长镜头：综合性长镜头是镜头内部人物调度、摄影机运动与摄影机镜头多角度变化综合构成的。特征是镜头内部的主体人物动作贯穿始终，由镜头内部多景别形成镜内蒙太奇因素的相互对照，表达导演的主观意图，引导观众的视觉情绪和思索，有着明显的蒙太奇的强制性。镜头运动与镜内人物运动的结合，使镜头富有表现力、运动感和节奏感。综合性长镜头是以导演的主观意图牵引观众的视听，长镜头成为电影的一种主要语言方式。《1917》整部影片是一个长镜头，必须按照顺时序拍摄，影片基本采用手持摄影，时刻处于运动状态，没有场景是重复的，除了要不断穿梭外，还要保持镜头连贯性，有时要用钢索吊起摄影师和摄影机，拍广阔的场景。

（二）长镜头的美学特征

1. 所记录的时空是连续的、实际的时空

长镜头不打断时间的自然过程，保持了时间进程的不间断性与实际时间、过程一致，排除了蒙太奇通过镜头分切压缩或延长实际时间的可能性。

2. 所表现的事态的进展是连续的

用一个长镜头对一个场景、一场戏（一个过程）进行连续的不间断的拍摄，再现了事件发展的真实过程和真实的现场气氛。

3. 具有不容置疑的真实性

长镜头具有时间真、空间真、过程真、气氛真、事实真的特点，排除了一切作假、替身的可能性，具有不可置疑的真实性。

（三）长镜头与蒙太奇叙事的区别

1. 蒙太奇的叙事具有创作者的主观特征，而长镜头则具有客观性

在蒙太奇中，镜头的选择、顺序的安排、造型元素的使用都可能显示出创作者对事件的看法。

而在长镜头中，镜头往往以观察者的旁观姿态出现，在事实的客观再现中，创作者的主观倾向、美学追求多隐藏在客观记录的事实影像后面，观众一般难以感觉到人工强化的痕迹。

2.蒙太奇叙事内容紧凑凝练，而长镜头叙事内容丰富全面

蒙太奇在时间结构上，情节或人物性格的发展过程常由生活中的几个关键点来构成，叙事显得十分简练，比如我们前面提到过的"时间省略法"。

而长镜头重视时空的连续性，许多过程性镜头和环境镜头被认为是必需的，所以叙事内容全面而丰富。

3.在造型处理上蒙太奇有较多的人工手段，而长镜头则是自然的

蒙太奇常采用一些光学镜头、人工光效等摄影技术，并且通过后期的技术处理达到理想的艺术化效果。

而长镜头则类似于人的眼睛，采用自然光效并注重同期声，保证时间与空间的连续性，使观众有身临其境感。

4.蒙太奇叙事重于编辑的叙事，而长镜头叙事重于摄影的叙事

单个镜头不具备明确表意功能，只有镜头的组接才能表达意义。因此，蒙太奇叙事的关键在镜头的组接。

而长镜头的叙事是在拍摄阶段完成的，思想观念的表达都在连续的摄影中构思并实现。一个镜头可能就是一个段落，其中不仅有情节的发展、节奏的变化，还有一种内在的意义。

5.蒙太奇的叙事是强制性的封闭，而长镜头的叙事是一种开放型的

蒙太奇叙事通过调动形象对列的手段，传达创作者的主观意图，镜头的组接是特定的，因此信息量也是有限的，观众只能被迫接受信息，而不能选择信息。

而长镜头记录的是一种接近现实生活的原生态，而且编辑过程中，几乎很少掺杂创作者的主观念头，观众可以从屏幕上提供的相对完整的形象记录中，作出自己的评价和结论。

（四）长镜头的功能

1.真实地再现完整的时空

长镜头要求保持时间的连续不断，呈现的生活空间是完整的，不是经过拼贴的。它是在一定时间内对特定空间的完整呈现，是忠实的描述。观众能够在长镜头中感受到现实空间和事物之间的联系，因此，长镜头呈现的生活更接近原生态，这样才能使观众产生强烈的真实感。

2.更加开放的观看视角

长镜头能把镜头中的各种内部和外部运动方式统一起来，呈现出的是不断变化着的角度和景别，以及新鲜感十足的、自然流畅的画面效果。长镜头把宽阔深远的客观视域展示出来，观众可以从画面中获得故事外延的更多信息，从而深刻地思考影片的内在含义。

3.创造影片纪实的风格

长镜头是在统一的时间和空间进行拍摄的，能够还原真实情况和现场气氛，保证了事件的真实性。因此长镜头具有强烈的纪实风格。在纪实性影片和纪录片中常常使用长镜头来增强影片的真实感。

4.表现人物的内心世界

长镜头不会破坏事件发生、发展中时间的连续性，它可以完整地表述一个事件的展开和情绪的抒发。长镜头中人物所产生的情感思绪、行为方式大多与人物所在的客观环境发生关系。长镜头提供给演员充分的表演空间，有助于人物情绪的前后连贯，让人物的情绪达到饱和状

态，使重要的戏剧动作完整而富有层次地表现出来。当观看影片时观众对人物的理解增加了人物背景的考虑，对人物的理解就更加全面。

思考与练习

1. 蒙太奇的概念是什么？
2. 蒙太奇的类型有哪些？
3. 蒙太奇句型有哪些？
4. 蒙太奇的主要作用有哪些？
5. 长镜头的主要类型有哪些？
6. 长镜头的美学特征是什么？
7. 长镜头与蒙太奇叙事的区别有哪些？

实训1 创造时间实验

一、实训目的

通过分组练习，掌握运动轴线的机位安排技巧，掌握利用镜头剪辑进行叙事，利用机位强化运动节奏。

二、学时

4学时。

三、实训条件

1. 硬件

摄影机、三脚架、非线性编辑系统。

2. 地点

校园道路、教学楼。

四、实训内容

1. 拍摄

（1）一个同学，从宿舍出门；
（2）同学在路上跑的全景；
（3）同学跑步脚的特写；
（4）同学跑步时近景；
（5）同学跑步上楼梯；
（6）同学推开教室的门。

2. 剪辑

（1）将素材导入剪辑系统；
（2）按顺序将素材组接粗剪；
（3）调整各镜头长度，找好剪辑点，进行精剪；
（4）观看成片效果，理解放映时长、事件发生时长和观赏心理时长的关系。

3. 点评

（1）小组自评；

（2）小组间互评；
（3）教师点评。

五、实训要求

为保证实训效果，拍摄时，可根据实际环境安排机位，但不要出现越轴镜头，跑步的速度和剪辑节奏，可以塑造人物性格，也可以反映这个学生对迟到的态度。

六、考核方式、成绩评定标准

1.教师评价和学生评价结合
2.考核成绩比例
（1）实训表现部分：考勤情况、参与程度、遵守工作纪律情况、协作情况等，占50%；
（2）学生互评部分：针对其他组的实验结果进行评价，占25%；
（3）教师评价部分：占25%。

实训2 创造节奏实验

一、实训目的

通过分组练习，掌握运动速度与节奏的关系、景别与节奏的关系、剪辑与节奏的关系，掌握利用镜头剪辑进行叙事，利用机位强化运动节奏。

二、学时

4学时。

三、实训条件

1.硬件
摄影机、三脚架、非线性编辑系统。
2.地点
田径场弯道处。

四、实训内容

1.拍摄
（1）固定镜头全景拍摄10个人跑步，一个一个经过镜头；
（2）固定镜头中景拍摄10个人跑步，一个一个经过镜头；
（3）固定镜头近景拍摄10个人跑步，一个一个经过镜头；
（4）运动镜头与人运动方向相同，全景拍摄10个人跑步，一个一个经过镜头；
（5）运动镜头与人运动方向相反，全景拍摄10个人跑步，一个一个经过镜头。
2.剪辑
（1）将素材导入剪辑系统；
（2）将固定镜头10个全景镜头接一起，每个镜头长度从人物入画到出画；

（3）将固定镜头10个中景镜头接一起，每个镜头长度从人物入画到出画；
（4）将固定镜头10个近景镜头接一起，每个镜头长度从人物入画到出画；
（5）运动镜头与人运动方向相同，10个镜头接一起；
（6）运动镜头与人运动方向相反，10个镜头接一起；
（7）将固定镜头10个全景镜头接一起，每个镜头长度人物在画面中的一小段；
（8）体会各种组接后的运动节奏感。

3. 点评

（1）小组自评；
（2）小组间互评；
（3）教师点评。

五、实训要求

为保证实训效果，拍摄时，将机位安排在田径场弯道处，人物跑步的速度大致相当，运动镜头速度根据人物运动适当调整，比人物运动速度慢些。

六、考核方式、成绩评定标准

1. 教师评价和学生评价结合
2. 考核成绩比例

（1）实训表现部分：考勤情况、参与程度、遵守工作纪律情况、协作情况等，占50%；
（2）学生互评部分：针对其他组的实验结果进行评价，占25%；
（3）教师评价部分：占25%。

实训3　影片蒙太奇语言分析

一、实训目的

通过拉片及分组讨论，了解蒙太奇语言不同类型的特点，掌握蒙太奇语言在影片中的应用。

二、学时

4学时。

三、实训条件

1. 硬件

非线性编辑系统。

2. 地点

影像实训室。

四、实训内容

1. 拉片电影《我和我的祖国》

（1）课前完成《我和我的祖国》观赏；
（2）找出影片中哪些地方用了蒙太奇，用的是什么类型的蒙太奇。
2.分组讨论
（1）涉及哪些蒙太奇的类型？
（2）蒙太奇对这段内容有什么作用？
（3）采用了什么蒙太奇句型？
3.点评
（1）小组自评；
（2）小组间互评；
（3）教师点评。

五、实训要求

为保证实训效果，课前大家必须完成影片《我和我的祖国》的观赏，最好多看几遍，做到对剧情非常熟悉。

六、考核方式、成绩评定标准

1.教师评价和学生评价结合
2.考核成绩比例
（1）实训表现部分：考勤情况、参与程度、遵守工作纪律情况、协作情况等，占50%；
（2）学生互评部分：针对其他组的实验结果进行评价，占25%；
（3）教师评价部分：占25%。

模块二　视觉语言

视听语言是影视艺术用以表达思想、传递感情、完成叙事的手段，是利用视听刺激的合理安排向观众传播某种信息的一种感性语言，它有自己的语言元素、语法和修辞，主要可以分为影像、声音、剪辑三大部分。为了更好地阐明视听语言的原理，本书将对以上三大部分分别进行讲述。本模块就是要来探讨影像的语言元素、语法和修辞，影像是视听语言视觉部分，是视听语言的基础，在这里把它叫作视觉语言。

单元一　认识镜头

学习目标

通过本单元学习，了解镜头的两层含义，掌握影视画面造型能力、影视叙事视点的灵活应用和影视空间的创造技巧。

镜头在影视中有两层含义：一是指电影摄影机、放映机用以生成影像的光学部件；二是拍摄现场从开机到关机所拍摄下来的一段连续的画面，这是未经剪辑的原始素材，或两个剪接点之间的片段，这是经过后期剪辑工作形成观众最终看到的一段画面，也叫一个镜头。为了区别两者的不同，前者称光学镜头，后者称镜头画面。光学镜头是影视成像的基础条件；镜头画面是影视造型语言中最基本的单位，是一部影视作品的基本构成单元，是运用电影一切造型表现工具，通过光线处理、画面构图以及后期加工等一系列过程，才能在银幕上呈现给观众进行叙事、表达情感的影像画面。

一、光学镜头

光学镜头焦距的长短决定着拍摄的成像大小、视场角大小、景深大小和画面的透视强弱。焦距是镜头的一个非常重要的指标。焦距长度不仅影响画面成像大小、影响构图，还可以表达摄影师不同的情感。

（一）摄影机镜头

光学镜头种类繁多，数量庞大。从焦距上可分为标准镜头、广角镜头，长焦镜头、微距镜头；从视场角上可分为广角镜头、标准镜头、远摄镜头；从结构上分为固定光圈定焦镜头、手动光圈定焦镜头、自动光圈定焦镜头、手动变焦镜头、自动变焦镜头、自动光圈电动变焦镜头、电动三可变（光圈、焦距、聚焦均可变）镜头等。

这里以焦距进行分类，主要有以下四种镜头。

（1）标准镜头

视角约50°，也是人单眼在头和眼不转动的情况下所能看到的视角，所以又称为标准镜头。5mm相机的标准镜头的焦距多为40mm、50mm或55mm。

（2）广角镜头

视角90°以上，适用于拍摄距离近且范围大的景物，又能刻意夸大前景表现强烈远近感即透视。35mm相机的典型广角镜头是焦距28mm，视角为72°。

（3）长焦镜头

适合拍摄距离远的景物，景深小容易使背景模糊主体突出，但体积笨重且对动态主体对焦不易。35mm相机长焦镜头通常分为三级：135mm以下称中焦距，135～500mm称长焦距，500mm以上称超长焦距。由于长焦距的镜头过于笨重，所以有望远镜头的设计，即在镜头后面加一负透镜，把镜头的主平面前移，便可用较短的镜体获得长焦距的效果。

（4）微距镜头

微距镜头是一种用作微距摄影的特殊镜头，主要用于拍摄十分细微的物体，把细微的部分展露无遗地呈现在眼前。微距镜头有不同的放大率，微距镜头通常都是中等焦距的镜头，大部分微距镜头除进行极近距离的微距摄影外，也可远摄。

（二）焦距

1.焦距的概念

焦距也称为焦长，是光学系统中衡量光的聚集或发散的度量方式，指从透镜中心到光聚集之焦点的距离，亦是摄影机中，从镜片光学中心到底片、CCD或CMOS等成像平面的距离，如图2-1所示。

2.焦距与景深

在焦点前后各有一个容许弥散圆，这两个容许弥散圆之间的距离就叫景深，即在被

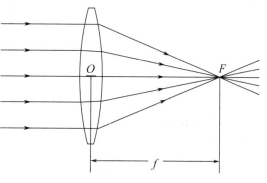

图2-1 镜头焦距示意图

摄主体（对焦点）前后，其影像仍然有一段清晰范围的，就是景深。换言之，被摄体的前后纵深，呈现在底片面的影像模糊度，都在容许弥散圆的限定范围内。从焦点到近处容许弥散圆的距离叫前景深，从焦点到远方容许弥散圆的距离叫后景深，如图2-2所示。

拍摄时，景深与焦距、光圈、物距的关系可以归纳如下。

图2-2 景深示意图

① 镜头的焦距越大景深越小，反之景深越大。例如，在同等光圈和拍摄距离下，300mm 的景深要比125mm的景深要浅。

② 镜头的光圈越大景深就越大（即相对通光孔径小），反之景深小；也可以理解为光圈指数越小，景深越浅。例如，同等焦距下，F1.0的光圈指数要大于F22，F1.0的景深要比F22的浅。

③ 物距的大小也影响景深，一般物距越大景深也越大。通常在一个特定的物距之后到无限远的物体都可以清晰成像，这段景深称为"超焦距"。

（三）视场角

视场角，又叫视角，在光学工程中也称视场，视场角的大小决定了光学仪器的视野范围，视场角越大，视野就越大，光学倍率就越小。镜头焦距越长，视场角越小；焦距越短，视场角越大。

视场角与被摄对象在画面中的成像效果成反比，如图2-3所示。

① 视场角越大，被摄主体成像越小、画面景物的视野越开阔。

② 视场角越小，被摄主体成像越大、画面景物的视野越狭窄。

例如，28mm焦距镜头具有75°视场角，50mm焦距镜头具有43°视场角，500mm焦距镜头具有5°视场角。

图2-3　视场角与焦距示意图

（四）焦距的应用

不同的焦距可以给予影像完全不同的诠释。简单来说，短焦的视野比较开阔，而长焦的视野比较狭窄。不同的焦距除了改变构图的动态，还会改变图像所蕴含的心理价值。

1.长焦距

长焦镜头对空间的压缩有一些极富灵感的运用。它沿着Z轴压缩空间，让前景、中景、背景的物体都看起来更近了。

① 调拍远处物体，追求真实自然的艺术效果。长焦镜头能让演员和飞机保持相对大小的同时，缩短演员和飞机之间的距离，制造一种紧张感和恐惧感。

② 利用长焦镜头远距离拍摄小景别画面的造型特点，跨越复杂空间，拍摄不易接近或无法接近的人物或场面。

③ 长焦镜头适合表现人物的面部特写。长焦镜头没有广角镜头容易产生的几何（曲线形）畸变现象，能够准确客观地还原出物体水平线条和垂直线条。用广角镜头拍摄人物的面部特写会出现丑化人物形象的问题。

④ 利用长焦镜头压缩纵向空间的特点，拉近纵向景物之间的距离，使画面形象饱满。

⑤ 利用长焦镜头景深范围小的特点，简化背景突出主体，把人物从纷乱复杂的背景环境中"摘"出来。通过调整镜头焦点形成画面形象的转换，完成同角度、不同景物或不同景别的场面调度。

⑥ 用虚入、虚出的画面作为转场镜头。画面形象由实到虚的叫虚出，由虚到实的叫虚入，接近淡出淡入的画面效果。

⑦ 可以产生人眼不常见景象，创造富有诗意的画面。

⑧ 长焦镜头拍摄的画面不同于肉眼所见到的景物现象。它所具有的压缩景物纵向空间、拉近景物之间距离、景深范围小等一系列造型特点，对现实景物的空间方位在不改变前后顺序的情况下进行了重新排列组合。

⑨ 表现运动主体时，横向运动动势强，纵向运动动势弱。

a. 当运动物体作横向运动时，在较短的时间内就可通过镜头视角内的视域区，表现在影视画面上的形象是物体从画框一端入画，很快地通过画面从画框另一端出画。

b. 当运动物体作纵向运动时，对于迎着摄影机镜头方向而来，或背着摄影机镜头方向而去的运动物体表现出一种动感减弱的效果。

2. 短焦距

对象会显得很远，深度知觉（指人对物体远近距离即深度的知觉）会夸大，沿着Z轴的运动感会加强。焦距越短，对象的知觉畸变越严重，特别是离镜头最近的对象。

① 扩展空间，近距离表现大范围景物。表现开阔空间和宏大场面，有拉开物体间距离的效果。

② 适宜展示画面主体所处的环境。

③ 利用广角镜头景深大的特点，对被摄物进行多层次的表现，增加画面的容量和信息量。

④ 利用广角镜头近距离接近被摄人物，完成偷拍抢拍。

⑤ 利用广角镜头线条透视的夸张、变形和曲像畸变效果形成某种特殊的表现意义。

⑥ 有利于运动摄像中保持画面的稳定。

⑦ 利用线条畸变，表现丑化、扭曲、邪恶、难受、激烈的思想斗争等夸张效果。

⑧ 便于肩扛拍摄，画面易于平稳清晰，即便是发生了相同程度的轻微摇晃，用广角镜头比用长焦镜头拍摄的画面平稳。

⑨ 广角镜头在表现运动物体时的两个重要特征如下。

a. 对横向运动物体表现的动感弱，且物距越远越弱。

b. 对纵向运动物体表现的动感强，并且物距越近越强，面向镜头而来或背对镜头而去，表现出的动感更强。

二、画框

影视作品的影像是在一个四边框里呈现的，它大致相当于镜头的取景框。拍摄对象进入画面叫"入画"，反之叫"出画"。因为画框的包围，使得影像世界与现实世界相区别。画框一般相当于镜头的视野范围，画框的视野范围比人眼范围要小，拍摄要"取舍"。优秀的导演与摄影师创作时，眼中会有一个无形的画框，能够以画框捕捉真实空间中最富有表现力的那一部分影像。

（一）画框的含义

画框，也叫景框，是影视作品影像画面的四个边界，是将影像画面限制在一个矩形框内呈现，限制观众看的范围。画框的存在，使影像的空间与外在的真实空间分割开，并且相互区别，形成影视画面的画内空间和画外空间。

（二）画框的作用

在影视作品创作过程中，不能忽视画框的存在，画框对影像内容的表达具有极其重要的作用。影视创作人员，要充分利用画框，完成影像内容的选取、合理地安排和布局画面、创造影视画面速度与节奏、充分利用画内空间和画外空间，完成影视作品叙事、情感表达和寓意创造。

1. 取景

取景是指取用哪部分视觉元素来构成画面，舍弃哪些部分，摄影机处于什么位置，取何种角度拍摄等。

影视画面由于画框的存在，摄影机所拍摄的画面，和人眼看到的画面不是完全一样的，画框的视野范围比人眼范围要小。影视创作就要从实际的场景中，根据表达需要准确选择需要的影像。

（1）取景的基本内容

① 确定视点。观众看影视作品的过程是观众观察和参与事件的心理过程，摄影机首先是作为观众眼睛的替代物——客观视点，其次才是剧中人物的视点——主观视点。客观视点和主观视点的交替变换，使观众进入作品建置的幻觉世界中。取景时，摄影要根据内容表达的需要，确定视点，是采用主观视点，还是客观视点。

② 确定机位。确定机位就是将摄影机安排在什么位置，要考虑到能反映摄影师的主观倾向，交代好场景、人物关系、表情和细节等因素。另外，要注意轴线规律，确保主体的方向、运动和关系保持一致。

③ 确定角度。确定角度，就是要确定拍摄的方向和高度。方向包括正面、侧面、斜侧面、背面；高度包括平拍、俯拍、仰拍。从不同的角度拍摄，就会有不一样的效果。拍摄的角度直接影响拍摄画面的构图，在影视拍摄过程中，只要拍摄角度有点变化，所渲染的情绪、表达的情感就可能是不同的。

④ 确定景别。景别是镜头的基本特征之一，它是区别画面边框内，容纳景物内容大小、多少的重要标志，是造成被摄体在画面所呈现出的范围大小的区别。景别的变化产生的印象是使观众产生观察距离的变化。导演和摄影师利用复杂多变的场面调度和镜头调度，交替地使用各种不同的景别，可以使影片剧情的叙述、人物思想感情的表达、人物关系的处理更具有表现力，从而增强影片的艺术感染力。

（2）取景的基本要求

① 捕捉最易于表现主题的影像。

② 捕捉真实空间中最富有审美表现力的那一部分影像。

③ 图像要清晰，通过画面的视觉形象向观众传递足够的信息，体现作品的主题。

2. 画面结构与布局

由于画框的存在，画面中的各个元素就有了一个参考的标准，如大小标准、远近标准、水平标准。进行拍摄时，就要在这个画框里面，将镜头前被表现的对象以及摄影的各种造型元素

（线条、光线、影调、色调）有机地组织、合理地安排与布局，从而达到表现某一特定的内容和视觉美感效果，以寻求一个最佳的画面形式，最好地表达导演意图。画框不仅提供了故事发生的场景的基本形状，还发挥着更为积极的戏剧性作用。

（1）画面结构与布局的基本内容

① 画面元素布局。不管影视画面如何千姿百态、千变万化，影视艺术家如何匠心独运、别具一格，其都是由各个元素构成，合理安排画面各个元素，有利于导演思想与主题的表达，就是要布局好主体、陪体、前景、后景、背景之间的关系，从而达到突出主题、表现主题的目的。

② 整体画面均衡。有了画框，就有了两条水平线和两条垂直线，画面均衡就有了参考依据。画面中的被摄对象处于相对平衡状态，从而能在视觉上产生稳定感、舒适感。影视画面除了要考虑静态平衡，还要考虑运动平衡。

③ 空间塑造。我们对空间的感知，是人类认识世界和事物的基础。影视画面空间感是画面结构与布局的重要组成部分，同时也是画面中场景三维空间表现的重要元素。影视空间是银幕和画框中所表现的社会生活的影像形式。观众在观看影视作品时，内容是在平面的屏幕显示，观众看到的画面空间是观众产生的幻觉空间。由于画框的存在，就有了一个平面基底和参考，观众在观影时才能产生幻觉空间。摄影师可以根据表达内容和主题需要，利用摄影技术和手段强化和弱化影视空间感，还可能通过画面剪辑来创造影视空间。

④ 运动轨迹安排。影视画面记录的是活动的内容，影视画面中的运动元素，在运动过程中，都是以边框作为参考的，比如左右、上下、远近。导演在安排演员走位时，实际上也是参考画框的位置来决定演员的运动轨迹。

（2）画面结构与布局的基本要求

① 画面结构与布局是创作意图外显的过程，应以明确的形式传达出创作者的意图。

② 主体形象突出与否，是衡量画面结构与布局的主要标准之一。

③ 画面结构与布局应当体现鲜明的风格，美妙和谐的画面能给人带来美的享受。

④ 画面结构与布局应当简练明快，忌讳繁杂琐碎。

3.创造运动速度感与运动节奏感

运动是最吸引人的视觉元素之一。运动是绝对的，静止是相对的，关键在于参照系的不同。事实上，眼睛是在物体间相互发生位置上的变化时感知到运动的。物体的位置变化具有相对性，当眼睛把某物作为不动的物体时，相对于该物体的运动就被眼睛视为运动体。画框就是那个不动的物体，因此，观众看到影像而产生的运动速度感与运动节奏感和画框有关。

（1）创造运动速度感与运动节奏感的基本内容

① 创造运动速度感。在影视拍摄时，不是元素本身的速度决定一切，掌握相对运动原理，对拍出银幕速度感有决定性的影响。影响观众速度感，很大程度上，是运动元素与边框单位时间里位移的多少。在摄影创作时，摄影师可以利用摄影技术，实现运动元素与边框距离变化的快慢。比如用不同焦距的镜头、不同景别、运动方向等。也可以利用运动镜头与运动元素的运动方向的相同或相反来创造不同的速度感。

② 创造运动节奏感。影片节奏感是电影的重要的艺术元素之一，它表现为连续而又有间歇的运动，运动节奏感是影片节奏的一部分。当相似或相同的运动物体，不断入画和出画时，运动与边框的静止，产生动与静的碰撞，就能创造出影片的运动节奏感。这种碰撞节奏越快，

运动节奏感就越强，反之就越弱。

（2）创造运动速度感与运动节奏感的基本要求

① 创造运动速度感，就是要让观众看到画面元素与边框的相对位移变化快慢。

② 创造运动节奏感，就是要让观众看到相同或相似元素经过边框的次数多少。

4. 形成画内空间和画外空间

画框把空间分隔为"画内空间"和"画外空间"。虽然我们看到的画面其实只是一个平面，但它同时也使我们有了一种幻觉，觉得它是一个有深度的空间。画框未必能够包围所有的故事情境与人物，原本画框以内空间展现的故事，也可能会延伸到画框以外。画内空间是我们在画框以内能够直观地看到的，而画外空间则是留给我们去想象的。

（1）画内空间和画外空间的基本内容

① 画内空间。画内空间主要是构图内部的各摄影因素之间的相互作用形成的现实空间的某一个部分的截取或再现。影视影像局限在一个有高宽的画框内，因此它的信息组织是以画框为中心的。影视取景框常常是封闭的，而眼睛却是开放的。封闭的画框为营造一个独立的、自成一体的幻觉世界提供了一个较好的物理和心理前提，如果制作者始终将观众的注意力保持在画框内，并不断地引导甚至强迫观众只注意画框内的世界，那观众就会不知不觉地将银幕世界作为一个独立的、与外部世界隔离的、自我满足的世界。

② 画外空间。所谓画外空间，是指银幕四个边框之外所存在的空间。它是观众视觉所看不到的空间，只是凭想象感知到的空间，是观众与画面形成的一种假想的空间，是一种想象的空间。观众对空间的感受并不仅仅局限于银幕上所看到的一切。不论影视创作者是否注意画外空间，观众都会在大脑中形成画外空间。摄影机的取景框仿佛是一个窗口，观众通过它去观察窗外的世界。窗外的世界可能是现实的，也可能是梦幻的。观众始终都意识到那个与画框内联系着的画外现实空间，时刻提醒那个与现实联系的画外空间的存在，并因此生发出对现实的思考。

（2）形成画外空间的几种手段

① 拍摄对象入画，出画。人或拍摄对象在上、下、左、右、前、后六个方向上的出入都会暗示出画外的空间。

② 人物指向画外的视线或者动作。剧中人物的视线常常引导着观众的注意力，当剧中人物向画外张望时，观众会急切地想知道他或她究竟看到了什么，画外空间由此形成。

③ 画外的人物或者物体投射在画内的影子。

④ 利用镜子等有反射功能的物体或平面。影子投到了画框内，通过画内、画外空间的对立来实现。

⑤ 画外人物有局部出现在画内。不完整或不平衡的取景在观众大脑中形成的画外空间知觉常常比人物的出入画更加强烈。

⑥ 对画面停留足够长的时间，引人联想画外空间。当观众已经完全解读了空间内的信息后，镜头仍然停留不动，观众就会在心理上形成一种对画外空间的渴望。

⑦ 摄影机的运动。摄影机的任何一种运动都会使画面发生改变，原来的画外空间变成了画内空间，相反，画内空间又可能变成了画外空间。

⑧ 画外音。任何从画外传来的声音都会使观众意识到画外空间的存在。

⑨ 打破画面内的一些空间隔断。每个空间仅有一部分出现在画内，观众会同时产生对这两个空间的联想。

三、画面构图

所谓构图，主要是指影视画面中物体的布局与构成方式。虽然影视是一种"活动影像"，它的画面时刻都处于运动中，但在时间的流程中，如何通过每一帧画面中各部分的布局和安排，来达到视觉上的愉悦感并传达出创作意图，则是每个导演都要斟酌的艺术问题。

（一）画面构图的审美要求

在影视拍摄中，画面的构图贯穿于整个过程的始终。摄影师时时刻刻都要选择提炼、精心布局各种造型，突出主要的方面，强调主体本质的东西，从而明确而动人地表达主题思想。所以当所拍摄的主题确定之后，摄影师的主要任务就是寻找和安排最能体现主题思想的画面构图形式。据此，摄影师的画面构图要满足以下四方面的审美要求。

1. 变化运动性

在影视拍摄中，一方面，光线、色彩、线条、影调等造型因素会出现各种变化；另一方面，被摄对象总是要处于一种运动状态中。而摄影机又总是要随着被摄对象的运动而运动，这些都改变着主要被摄对象在画面中的位置，主要被摄对象与其他拍摄对象的配置关系，改变着被摄对象的情绪和心理，改变着画面的情节重点和画面的气氛，也改变着画面构图的结构和画面中的空间透视关系，形成了一种多维性。这就要求摄影师能够时刻注意这些变化和运动，并注重培养在变化运动中随机取材、随机构图的能力。

2. 多点固定性

在影视拍摄中，摄影机随着被摄对象的运动而运动，形成了不断变化的方位、角度、景别等，也就造成了多视点、多角度、多方位的表现被摄对象的形式。不过摄影师也应该十分清楚，这些多角度都是在一个固定框架中表现出来的，这就要求摄影师注重培养以固定框架多视点、多角度、多方位展现被摄对象的能力。

3. 简洁明确性

影视画面是时空的结合，在呈现一定空间形态的同时，也具有时间特性。影视画面所负载的内容的繁简、所传递的信息的多少、所表达的含义的深浅等，在很大程度上取决于影视画面的时间长度，这个时间长度对于观众而言就是欣赏的时间限度。也就是说观众在特定的时间限度内接收影视画面所表现的内容。所以，影视拍摄构图要注重简洁、明确，让观众首先能够一目了然，看得明白画面所表现的内容，然后在此基础上有意识地引导观众去思考感受，这就要求摄影师注重培养选择提炼、去繁就简的能力。

4. 整体一次性

在影视拍摄中，要表现某一主题思想需要两个以上甚至几十个画面镜头完成，一幅影视画面所表达的内容往往是上一幅画面的延续，或是向下一幅画面发展，也就是说每一幅画面都发挥着承前启后的作用。因此，一系列的影视画面组接起来后前后构图要连贯合理，形成一个整体。这个整体完成了叙事、表意、传情的任务，而且组成这个整体的个体画面的构图结构一般都是在拍摄现场一次完成的，不能在后期裁剪、修饰。这就要求摄影师注意培养整体意识和构图一次到位的能力。

（二）画面构图的一般规律

1. 基本原则

这些基本的原则适用任何形式的视觉设计，无论是电影、摄影、油画或素描。这些原则互

相作用，形成多种多样的组合，为画面元素增加了景深、动感和视觉感染力。

（1）整体性

整体性原则是指视觉的结构必须整体、独立和完整。即使故意使用混乱或无组织的构图，这一原则仍然适用。

（2）平衡

视觉平衡是构图中的一个重要部分。构图中的每个视觉元素都有其视觉比重，它们能够组成平衡或不平衡的构图。一个物体的视觉比重主要是由它的大小决定的，但也受到其他因素的影响，例如它在画面中的位置、颜色、移动和本身的属性。

（3）视觉张力

平衡或不平衡的视觉元素之间的相互影响，以及它们在画面中的位置，都能够产生视觉张力，这在任何构图中都至关重要，能够避免画面过于呆板。

（4）节奏

节奏是指视觉元素的重复和近似重复，它能够产生构图的形式感。节奏在视觉领域扮演了重要的角色，其影响有时非常微妙。

（5）比例

希腊哲学中的概念是：数学是控制宇宙的力量，它在视觉上被表示为黄金分割比例。黄金分割是一种决定比例和大小关系的常用方法。

（6）对比

我们通过与某件事物相反的东西来理解其本身。对比是以明/暗值来评价的，如画面中物体的颜色或质感和光线。在表现景深和空间联系时，对比是一个重要的视觉元素，当然它也能传递大量的情绪和叙事元素比重。

（7）质感

质感建立在我们与现实事物和文化因素的交流上，它能给我们感知上的线索。质感是事物本身的一种属性，但经常需要灯光来凸显，也可以通过改变光线增加视觉质感。

（8）指向性

视觉原则根本之一就是指向性。除了少数特例之外，所有事物都具有指向性。这种指向性是视觉比重的关键元素，它将决定事物如何在视觉层面发挥作用，以及如何影响其他视觉元素。任何不对称的东西都具有指向性。

2.三维空间

在任何形式的摄影中，我们都是将三维的世界投影到二维的画面中。导演和拍摄工作中的很大一部分就是要在二维的图像上创造三维的世界。这需要各种各样的技术和方法，并非都属于设计领域，我们还需要考虑镜头、演员的站位、灯光和摄影机走位。

当然，有些时候我们想要画面更加扁平一点，例如模仿卡通动画的扁平空间效果，这种情况下，同样的设计原则仍然适用，它们只是通过不同的风格创造视觉效果。许多视觉效果有助于加强景深和立体的错觉。在大多数情况下，它们和观众眼、脑的互动联系起来，令观众产生空间感，但有些也和文化历史有关，电影观众们都从以前观影中学到了很多经验。

当我们要建立其场景的景深和三维空间时，有很多方法可以创造这种错觉，在剪辑的角度看来，从不同角度拍摄场景是非常有用的，完全从一个角度拍摄一个场景会造成一种扁平空间的效果。能够产生视觉景深的元素包括以下八种。

（1）重叠

重叠很明显能够建立前景、背景的联系，如果某样东西在另一样东西"之前"，它就离观众更近。

（2）相对尺寸

虽然人眼可以被欺骗，但人眼看到的物体相对大小是反映景深的重要线索，相对尺寸是许多视觉错觉的组成元素之一，也是我们操纵观众对主体的感知时所需的一个关键组成元素。我们可以用它来让观众的注意力集中在更重要的东西上。若要操纵事物在画面中的相对尺寸，我们有很多方法可以办到，比如利用物体摆位或使用不同的镜头。

（3）垂直位置

重力是视觉结构的一个因素，物品的相对垂直位置是景深的一个线索。这在亚洲艺术作品中尤其重要，因为这种传统艺术并不像西方艺术那样依赖线性透视。

（4）水平位置

人眼观察事物时，习惯上会从左边往右边看，这大多是由于文化因素。这在视觉元素的视觉比重上形成了一种顺序效应。人眼观察画面的方式、感知事物的顺序，以及构图的变化是至关重要的。这和画面中演员的站位也有关系，在剧院里，舞台前方（离观众最近处）的右侧角落是所谓的舞台"热点"。

（5）线性透视

线性透视是文艺复兴时期艺术家布鲁内莱斯基的发明，在胶片或录像摄影中，你并不一定需要知道线性透视的原则，但了解其在视觉结构中的重要性是非常重要的。

（6）前缩透视

前缩透视是人眼光学的一种现象。由于距眼睛较近的物体看上去比较远的物体更大，当一个物体的一部分距离眼睛比它的其他部分要近时，视觉上的扭曲会给我们景深和尺寸的暗示。

（7）明暗对比

意大利语中，光与影，明暗对比，或者称光与影的渐变，建立起人们对景深的感知并创造出视觉焦点。我们的主要任务之一就是与灯光打交道，所以明暗对比是我们工作中的重要考量之一。

（8）大气透视

大气透视（有时也叫作空气透视）是一种完全"真实"的特殊现象。这个名词是由里昂纳多·达·芬奇发明的，他将其应用于绘画中。我们看不见距离很远的物体上的细节，颜色也没那么鲜艳，而且不如较近的物体那么轮廓分明。这是影像被大气和烟雾过滤的结果，空气中的烟雾过滤了一部分长波长（较温暖的）的光，留下波长较短、偏冷色调的波长。这种效果可以通过烟雾特效、遮光布或布光来完成。

（三）常用构图方法

所有的基本元素都可以通过不同的组合创造某种层面的感知，它们可以创造视觉上的某些结构，令构图有凝聚性，并引导观众的眼睛和大脑将信息组合到一起。能帮助观众眼、脑合作以理解场景的视觉元素如下。

（1）直线构图

直线构图，无论明显或隐晦，都是视觉设计中的常客。它的效果很强大，作用方式也多种多样。几根简单的线条就能创造出一个二维空间，能够被人的眼、脑所理解，如图2-4所示。

图2-4　直线构图

（2）曲线构图

曲线构图，有时候也表现为反S形，被文艺复兴时期的艺术家们作为构图原则而广泛运用。曲线本身有一种特殊的和谐感和平衡感，如图2-5所示。

图2-5　曲线构图

（3）三角形构图

三角形是一件有力的构图工具，当你刻意去寻找三角形构图时，你会发现到处都有。即使在非常冗长的说明性场景中，三角形构图也能令画面充满动感，如图2-6所示。

图2-6　三角形构图

（4）水平构图、垂直构图和对角线构图

任何类型的构图中，基准线总是其中的元素之一。虽然形式多种多样，它们总是能回归到最基础的水平构图、垂直构图和对角线构图。构图中的直线可以很简单明了或暗示着物品和空间的规则感，如图2-7～图2-9所示。

图2-7　水平构图

图2-8　垂直构图

图2-9　对角线构图

（5）水平线和消失点构图

对透视的理解令我们对水平线和消失点产生了特殊的联想。简单的直线就足以给我们足够的暗示，如图2-10所示，两边的水平线，在画面中呈现汇聚的视觉效果。

图2-10　水平线和消失点构图

（6）平衡与不平衡的画面

前文讨论过平衡的问题，现在我们要从构图的角度来进行研究。任何构图都可以是平衡或不平衡的。平衡的画面可以暗示主体之间的地位、力量的平分秋色或势均力敌，如图2-11所示；不平衡的画面暗示主体之间地位、力量等对比和差异，进而建立核心冲突，产生象征意义。

图2-11　平衡构图

（7）正空间和留白

物体的视觉比重或线条能够创造正空间，但没有它们的地方就产生了留白，"不存在"的元素也拥有视觉比重。我们要记住，当人物沿着左、右、上或下的方向往屏幕外面看时，甚至是往摄影机后看时，屏幕外的空间也非常重要，如图2-12所示。

（8）三分法则

三分法则是按三分之一的比例分割画面。三分法则是一个有用的工具，无论在什么类型的构图中，都能通过该方法找到观众注意力的优先点，即三分线的四个交点。这在任何构图中都是一种简单而有效的方法，三分法则已经被艺术家们使用了几个世纪了，如图2-13所示。

图2-12 留白

图2-13 三分法构图

四、景别

（一）景别的定义

影视景别，是指被摄主体和画面形象在影视屏幕框架结构中所呈现出的大小和范围。决定一个画面景别大小的因素有两个：一是摄影机和被摄体之间的实际距离，二是摄影机所使用镜头的焦距长短。一方面，在拍摄角度不变的前提下，拍摄距离的改变可使画面形象的大小产生改变，距离缩近，则图像变大、景别变小，距离拉远，则图像缩小、景别变大。另一方面，在摄影机与被摄主体之间距离不变的情况下，变换摄影机镜头焦距也可以实现画面景别的变化。通常是镜头焦距越长，画面景别越小；镜头焦距越短，画面景别越大。这种由画面上景物大小的变化所引起的不同取景范围即构成影视景别的变化。

不同景别可在同一角度、同一焦距下以与被摄体的不同距离拍得，也可以用同一角度、同一距离上的不同焦距的镜头（或变焦距镜头）来拍摄而成。景别不同，表现内容和功用均不相同。

（二）景别的作用

① 景别的变化带来的是视点的变化，它能通过画面造型达到满足观众从不同视距、不同视角全面观看被摄体的心理要求。

② 景别的变化是实现造型意图、形成节奏变化的因素之一，在影视画面的造型表现和画面镜头中，不同景别体现出不同的造型意图，不同景别之间的组接则形成了视觉节奏的变化。观众不仅在画面时空和视距的变化中感受到了摄影师的画面思维，而且也从景别跳度、视点跳度的大小、缓急中具体地感受到整个影视片或影视节目的节奏变化。

③ 景别的变化使画面被摄主体的范围变化具有更加明确的拍摄方向性，从而形成画面内容表达、主题诉求和信息传递的不同侧重和各自意蕴。

不同景别的画面包括不同的表现时空和内容，实际上是摄影师在不断地规范和限制着被摄主体的被认识范围，决定了观众视觉接受画面信息的取舍藏露，由此引导观众去注意和观看被摄主体的不同方面，使画面对事物的表现和叙述有了层次、重点和顺序。

（三）景别的划分和特点

景别的划分，大致有两种方法。

一是根据主要被摄对象（画面主体）在画面中的大小比例来划分。

二是以人物在画面中占据比例的大小来划分，如图2-14所示。

我们对画面景别的划分只是对拍摄主体在画框中所呈现的范围的一种综合表述，在理论上和实践上也只是有相对划分而无绝对划分。

景别大致可以划分为以下几种：远景、全景、中景、近景和特写。而一般情况下，我们把靠近远景、全景这一端的景别称作"大景别"，而把靠近近景、特写这一端的景别称作"小景别"。景别越大，环境因素越多。景别越小，强调因素越多。

1. 远景

是指表现广阔空间或者开阔场面的画面的景别，是所有景别中视距最远、表现空间范围最大的一种景别。在远景中，人物在画幅中的大小通常不超过画幅高度的一半，用来表现开阔的场面或广阔的空间，在电视画面中常用于表现地理环境、自然风貌和开阔的场景和场面。

远景画面注重对景物和事件的宏观表现，力求在一个画面内尽可能多地提供景物和事件的空间、规模、气势、场面等方面的整体视觉信息。提供广阔的视觉空间和表现景物的宏观形象是远景画面的重要任务，讲究"远取其势"。在影视片中常以远景镜头作为开篇或结尾画面，或作为过渡镜头。

远景可以分为大远景和远景两类。

① 大远景：适合表现辽阔深远的背景和渺茫宏大的自然景观，其画面特点是开阔、壮观、有气势和有较强的抒情性，画面结构通常简单、清晰。大远景一般以景物空间为主要拍摄对象，人物仅仅是画面点缀。

② 远景：一般表现较开阔的场面和环境空间，画面中人体轮廓清晰可见，但外部特征含糊不清，无法识别具体形象。远景中的

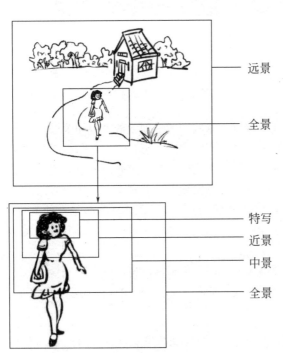

图2-14 画面景别划分示意图

被摄主体在画框中的比例有所增大，但通常不超过画框高度的一半。

拍摄要点：

① 从大处着眼，看整体结构，表现空间感。

② 选择有伸向画面深处的景物线条来表现空间。

③ 适当安排前景，用明显的大小对比来显示距离。

④ 利用侧光、侧逆光来丰富画面的影调层次。

2. 全景

用来表现场景的全貌或人物的全身动作，画面中会同时保留一定的环境内容，但是这时画面中的环境空间处于从属地位，完全成为一种造型的补充和背景衬托。

表现人物的全景在拍摄过程中会经常用到，这样的画面把观众的视线集中到人物的活动上来，有利于更好地表现人物的特点，画面中的环境内容，从侧面烘托了人物所处的场景，起到了说明和解释的作用。

全景画面的特点：

① 画面视觉效果分析表明，在全景中，被摄主体与环境在视觉关系上是相当的。全景表现的重点是被摄主体，但环境场景对被摄主体起到了烘托和说明作用。在全景画面中，画面主体和场景二者缺一不可。

② 全景是对拍摄场景的全面描述。全景画面不仅可以确定被摄主体的外部轮廓线条，而且可以表现被摄主体或物体在实际空间中的方位或多个被摄景物相互间的关系。

③ 全景画面既明确展示被摄对象的全貌或被摄人物的全身，同时又能交代清楚人物周围的环境。

拍摄要点：

① 结构全景画面，应注意主体结构上的完整和构图的准确。

② 突出主体整体的富有特征的轮廓线条。

③ 可利用影调、色彩对比、线条等构图手段突出被摄主体。

④ 在进行全景画面构图时，可以选择采用前景和背景来突出主体和体现空间感觉，也可以丰富画面内容。

3. 中景

指摄影机摄取人物膝盖以上部分或场景的局部。它把人物从环境中划出来，要求观众既注意人物的形体动作，又关注着人物的表情。它在一部影片中往往使用较多。在中景画面中，环境处于次要位置，被摄人物的具体形态和活动成为画面表现的主体，可以大致观察到被摄人物的神态表情。

中景是叙事功能最强的一种景别。在包含对话、动作和情绪交流的场景中，利用中景景别可以最有利最兼顾多方面地表现人物之间、人物与周围环境之间的关系。中景的特点决定了它可以更好地表现人物的身份、动作以及动作的目的。表现多人时，可以清晰地表现人物之间的相互关系。

中景画面的特点：

① 中景画面中环境空间降到了次要位置，画框将人物膝盖以下部位切除，破坏了该物体完整形态，使得被摄体的轮廓局部出画，这样就将观众的注意力集中在人物上半身的动作和与其他物体的交流上。

② 具有较强的画面结构和人物交流特征。观众的注意力更强，感染力也更强，当使用中

景表现人物间的交谈时，画面的结构中心是人物之间视线的相交点；当表现人与物的关系时，画面的结构中心是人与物的连接线。

③ 既可以表达情绪，又可以表达细节。中景画面加强和突出了人物的形象，使画面具有了更多的细节，使观众可以看清楚被摄物体的身体形态，了解被摄物体的具体特征。

拍摄要点：

① 拍摄中景画面首先应当注意构图要准确，掌握好画面尺寸的大小，将被摄主体始终安排在画面的结构中心位置。

②（在画面人物较多的情况下）必须准确地在画面中表现人物的透视关系、空间关系，在拍摄场景时必须和镜头调度、拍摄角度、后期剪辑等因素联合起来考虑，特别应注意全景镜头的呼应，防止出现轴线的混乱。

③ 在拍摄中景画面时，必须注意抓取具有本质特征的表情和动作，使人物形象饱满，画面富有变化。

4.近景

近景是表现人物胸部以上或者景物局部面貌的画面。

在表现人物的时候，近景画面中人物占据一半以上的画幅，这时，人物的头部尤其是眼睛将成为观众注意的重点。近景常被用来细致地表现人物的面部神态和情绪，因此，近景是将人物或被摄主体推向观众眼前的一种景别。

在近景画面中，环境空间被淡化，处于陪体地位，在很多情况下，我们选择利用一定的手段将背景虚化，这时背景环境中的各种造型元素都只有模糊的轮廓，这样有利于更好地突出主体。

近景画面的特点：

① 在表现人物的时候，人物的面部表情、心理状态、肩部动作、脸部的细微动作，都成为主要表现对象，在电视访谈中可以拉近画面中人物与观众之间的心理距离，使观众与人物产生强烈的亲近感。

② 近景画面景深较小，环境的视觉感比较弱，画面趋于单一。近景中的环境空间被淡化并推向背景，居于绝对的陪体地位，环境内的各种造型元素，通常看不出具体的形状和内容。

③ 近景充分利用画面空间的近距离观察感和画面范围的指向性，表现物体富有意义的局部。

拍摄要点：

① 严格控制焦点，近景画面景深范围小，特别是当被摄主体处于纵深运动或者光线反差较低时容易出现对焦不准、焦点不实的现象，所以摄像师要通过多实践多总结尽快掌握拍摄近景画面时迅速调焦的技能。

② 近景画面范围缩小，景深控制是关键，拍摄者要利用拍摄距离和镜头焦距的变化，减小画面景深，使背景模糊、主体突出出来。所以拍摄近景时应该尽量避免清晰明亮杂乱的背景，防止对观众视线产生干扰。

③ 必须考虑后期剪辑包装需要，构图中要对手势动作的范围预留空间。

④ 近景画面视角小，主体造型上要求细致，在拍摄人物时，尤其要注意通过表现人物表情、动作、神态、手势等，抓住人物的内心活动和情绪变化。

5.特写

特写是表现人物身体某个局部细节或者某被摄景物局部细节部分的画面。

特写画面的画框较近景进一步接近被摄体，常用来从细微之处揭示被摄对象的内部特征及

本质内容。特写画面内容单一，可起到放大形象、强化内容、突出细节等作用，会给观众带来一种预期和探索用意的意味。它具有生活中不常见的特殊的视觉感受，主要用来描绘人物的内心活动。

特写画面的特点：

① 通过排除一切多余形象，突出事物最有价值的细部，强化观众对所表现内容的印象。

② 描写细部，突出细部特征，揭示事物本质。

③ 通过人物面部的直接表现，形成一种独特的场面调度。

拍摄要点：

① 注意构图一定要饱满，严格控制环境空间的范围。

② 注意准确控制曝光量，对过暗或者过亮的物体应该用手动光圈将曝光量调到最合适的位置。

③ 对焦准确，由于景深最小，所以在拍摄特写时要格外注意主体的焦点位置。有的时候在特写画面中只有局部焦点清晰，而其他部分则不清晰。比如在拍摄人物面部特写的时候，经常眼睛处于清晰的状态，而鼻子和耳朵已经离开景深范围，处于不清晰的状态。所以一定要注意画面表现意图，把焦点放在最能够表现对象特质的地方。

④ 特写使用不要"过滥"，一系列镜头中不能过多使用特写镜头，否则将减弱观众视觉环境空间关系。

五、角度

拍摄角度指摄影机和被摄对象之间形成的水平方向关系和垂直高度关系。拍摄角度决定画面构图，角度变构图变，角度新构图新。拍摄角度直接影响人物造型效果，影响画面的光线效果和感情色彩。拍摄角度不仅是有力的造型元素，还是摄像造型的表情元素。

正如电影理论家贝拉·巴拉兹所说，"方位和角度足以改变影片中画面的性质：振奋人心或富于魅力，或冷漠无情或充满幻想与浪漫主义色彩。角度和方位的处理对导演、摄影师的意义，犹如风格对于小说家，因为这正是创造性的艺术家最直接地反映他的个性的地方。"

如表2-1所示，以被摄主体为中心，从水平角度来看，可以形成正面拍摄、侧面拍摄、斜侧面拍摄和背面拍摄四种拍摄角度；从垂直角度来看，可以形成平角拍摄、仰角拍摄和俯角拍摄三种拍摄角度。

表2-1 不同方向下对应的各种拍摄角度

方向	角度	机位	画面特征
水平	正面	镜头正对着被摄主体的正面拍摄	介绍人或物的全貌，是表现面部表情最有效的角度，也称"表情角度"
	侧面	镜头与被摄主体正面成90°左右的夹角	适合表现运动、动作、人与人的交谈，也称"运动/动作角度"
	斜侧面	摄影机在被摄对象正面（或背面）和侧面之间位置进行拍摄的角度	人像拍摄的经典角度，也是拍摄人物对话常用角度，利于表现空间透视感和物体的立体感
	背面	镜头对着被摄主体背面	适合表现人物与背景的关系，含蓄地引发观众想象，是一种用来制造悬念的角度

续表

方向	角度	机位	画面特征
垂直	平角	镜头与被摄主体在同一水平高度	典型的新闻摄影的角度,表达平等、平静、客观、公正的态度
	仰角	镜头高度低于被摄主体	被摄物体显得高大,有从上往下倾轧的态势,表达敬仰、崇敬的态度
	俯角	镜头高于被摄主体	被拍摄物体显得低矮、渺小、猥琐、受压迫,表达蔑视、贬义的态度

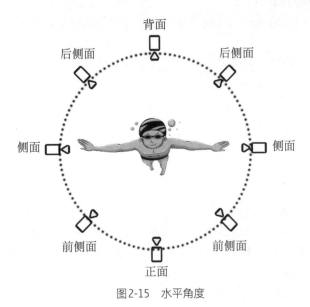

图2-15 水平角度

(一)水平角度

水平角度,是指拍摄时,摄影机在水平方向360°安排机位拍摄时形成的角度,如图2-15所示。

1.正面拍摄

摄影机镜头位于被摄主体正前方,镜头光轴与被摄对象视线是一致的,观众看到的是被摄主体的一个正面平面形象。

优点:

① 有利于表现被摄对象的正面特征和横向线条。

② 在拍摄人物时,可以看到人物完整的面部特征和表情动作。

③ 有利于被摄主体与观众的交流,使观众容易产生参与感与亲切感。

④ 在平摄时,容易显示出庄重稳定、严肃静穆的气氛。

缺点:

① 空间透视感比较差,场景缺乏立体感和透视感。

② 被摄对象主次不易区分,画面构图容易显得呆板。

③ 前面的被摄物体容易挡住后面的物体,容易封锁观众观看纵深的视线。

2.侧面拍摄

摄影机镜头位于被摄主体正侧方,摄影机镜头轴线与被摄主体朝向轴线垂直,也就是在与被摄主体成90°的位置上进行拍摄,观众看到的是被摄主体的一个侧面平面形象。

通常表现人或物体某种动势;展现运动的特点;在拍摄人物中景或多人物画面中,适合表现人物间的感情交流。

优点:

① 有利于表现被摄主体的运动方向、运动姿态以及轮廓线条,表现被摄主体强烈的动感和运动的特点,同时也能够增加画面的视觉张力,暗示画外空间的存在。

② 在表现被摄主体之间的关系时,适合表现人物之间的交流、冲突和对抗。

缺点:

① 空间透视感较弱。

② 观众与被摄主体缺乏交流感。

3. 斜侧面拍摄

摄影机镜头位于被摄主体的侧面，摄影机镜头轴线与被摄主体成一定夹角，在介于正面和侧面之间的角度进行拍摄。观众看到的是被摄主体的左前方、左后方、右前方、右后方的形象，拍摄两人交谈时，既有利于安排主体与陪体，又有利于调度和取景，这是摄像中运用最多的一种拍摄方向。

优点：
① 能使被摄主体的横向线条变为斜线，产生明显的形体透视变化。
② 能使画面生动活泼，有利于表现景物的立体感和空间感。
③ 有利于安排主体和陪体，突出主次关系。

缺点：
① 不能完整展现主体的正面特征。
② 不适合拍摄特写镜头。

4. 背面拍摄

摄影机镜头位于被摄主体后方，观众与被摄对象的视线是同一方向的，观众看到的是被摄主体的一个背面的形象。背面拍摄突出了被摄主体后方的陪体和环境，观众看不到主体人物的面部表情。

优点：
① 观众看不到被摄主体的面部表情，画面具有不确定性，能激发观众积极联想和思考。
② 画面所表现的视向与被摄对象的视向一致，使观众产生可与被摄对象有同一视线的主观效果，给观众以强烈的参与感，具有一定的现场纪实效果。
③ 背面拍摄使背景中的事物成为画面的主要对象，将主体和背景融为一体。

缺点：
① 看不到面部表情，人物的具体状态，只能靠观众猜想。
② 不利于展现人物的形体动作。
③ 空间透视感较弱。

（二）垂直角度

垂直角度拍摄通常有三种不同情况，如图2-16所示。
① 平拍：摄影机镜头与被摄主体视线高度持平。
② 俯拍：镜头高于被摄主体视线、向下拍摄。
③ 仰拍：镜头低于被摄主体视线、向上拍摄。

1. 平拍

平拍具有以下造型特点：
① 符合人们日常观察事物的视觉感受，画面具有平视、平稳的效果。
② 画面结构稳定，给人身临其境的感觉，表现出较强的交流感。
③ 拍摄人物时给人以平等、客观、公正、冷静、亲切的感受。

图2-16　垂直角度

④ 垂直形态的对象能得到正常再现，前后景物容易重叠，空间层次感不强。

⑤ 使用长焦镜头拍摄时可使画面出现夸张的效果（如：拥挤、堵塞、人头攒动、川流不息等）。

2.俯拍

俯拍具有以下造型特点：

① 俯拍可以同时表现事物的正面、侧面、顶面，被摄对象的立体感强。

② 俯拍常用于展示场景内景物的层次、规模，如实交代环境位置、数量分布、距离远近等。

③ 拍摄人物时，可以美化人物面部特征，也可以丑化人物的形象，具有强烈感情色彩，常用来渲染情绪、表现阴郁的气氛。

④ 观众有低头俯视的心理优势，因此被摄主体显得渺小、压抑，往往带有贬低、蔑视的意味。

3.仰拍

仰拍具有以下造型特点：

① 仰拍前景升高，后景景物被前景遮挡或者被排除到画面之外，具有净化背景、突出主体的作用。

② 仰拍垂直线条向上汇聚，能使景物产生高大、雄伟、壮观的视觉效果。

③ 拍摄人物时，既能夸张人物形体及面部特征，又能校正人物面部缺陷。

④ 观众有抬头仰视的心理特征，因此被摄主体显得高大、权威，有赞颂、敬仰含义。

⑤ 表现跳跃、腾空等动作时，能夸张跳跃高度和腾空动作，增强画面视觉冲击力。

⑥ 仰拍能产生明显的透视现象，尤其用广角镜头时画面会表现出强烈的透视效果。

六、视点

视点是镜头所模拟不同的观察者视角去看这个故事，就是在影视作品中，是从谁的角度来展示这个故事，是从导演还是从剧中人物，或者是从观众的角度来观看这个故事。主要有客观视点、主观视点、导演视点和间接主观视点。

（一）客观视点

1.客观视点的内涵

客观视点代表观众观看的视点，摄影机作为一个旁观者，模拟观众的眼睛来展示周围的场景。从旁观者的角度纯粹客观地描述人物活动和情节发展的镜头，这是最常见的影视视点。客观视点不带有明显的导演主观色彩，也不采用剧中角色的视点，而是采用普通观众观看影片的视点来记录场景和事件。

2.客观视点的作用

① 客观、真实、自然地记录镜头前发生的事件。

② 客观镜头使摄影机和被摄物处于一种相对较远的情感距离，摄影机不打扰和评价场景中的人和正在发生的事，从而引导观众从客观的角度出发去观看影片，而不带任何感情色彩和个人的主观看法。

③ 能清晰、自然、连贯地再现场景，故在影视作品中被大量运用。但是过多地使用客观镜头，会因其过于客观、冷静地描述场景和不介入的态度易使观众失去兴趣，无法从心理和情感上驾驭观众。

（二）主观视点

1.主观视点的内涵

主观视点代表演员观看的视点，模拟剧中某一个角色的眼睛，是角色视点所拍摄的镜头。从剧中人物的视点出发来描述场景、叙述故事，这种镜头又称为"主观镜头"。把摄影机当作剧中人物的眼睛，直接"目击"场景中的人、物和事，使观众直接参与到剧情中去。

2.主观视点的作用

① 主观镜头迫使观众成为剧中人物并去经历那些情感，主观色彩强烈、参与感强，易使观众产生身临其境之感，从而使观众和人物进行情绪交流，与剧中人物感同身受，获得共同的情感体验。《拯救大兵瑞恩》全方位还原历史现场，让观众感同身受。

② 多运用主观镜头，观众产生与角色相似的身临其境的主观感受，将观众有效地引入影片情境，可使观众在观影过程中更加紧张，更快介入剧情。《广岛之恋》完全利用细腻真实的记忆细节强烈感染观众。

③ 镜头在主观视点和客观视点之间的转换，通常遵循正反打镜头模式，首先呈现给观众一个客观镜头，显示剧中人物正在观看画框外的某事物，引导观众去猜测他正在看的内容，下一个镜头从剧中人物的视点出发，显示人物所看到的场景，这样就形成了一个由客观视点到主观视点的转换，便于引导观众理解事件的发展变化并自然而然地融入剧情中。《荒岛余生》中，当主人公刚刚来到孤岛的时候，有一个独特的长镜头，导演同样运用了客观>主观>客观的转换手法，交代了主人公对孤岛最初的整体印象。电影《大白鲨》中也出现过著名主观视点和客观视点之间的转换镜头。先是展示警长布罗迪，然后是布罗迪的视点，最后是布罗迪的反应镜头。

（三）导演视点

1.导演视点的内涵

导演视点是导演提醒观众看，从导演的角度出发，塑造人物和渲染场景，导演通过使用各种造型手段来提醒观众对画面中某一内容的关注。这既不是观众的视角，也不是剧中人物视角，而是导演带有意图地引导观众从这样的一个角度去看这部剧。

2.导演视点的作用

① 导演有意图地参与到剧情的发展，引导观众怎样看。《天堂电影院》中，成年多多返回家乡参加埃尔弗瑞多的葬礼，无意中发现了酷似女友的女孩，便开始跟踪她。

② 导演在进行电影创作时，通过选取特殊的角度、景深等来塑造、强化视觉形象，引导观众关注点始终在自己想要表达的主体上。《毕业生》中，罗宾森太太与本杰明"幽会"的情节，采用导演视点，暗含导演对这一情节的批判意味。

（四）间接主观视点

1.间接主观视点的内涵

间接主观视点，不是在提供一种参与性的视点，而是在使观众接近这个动作的视点。以电影中人物的心理去看符合情节的情绪需要，对观众的心理带入更加强烈，达到以主观镜头的方式深深地体验剧中人物情感的目的。

2.间接主观视点的作用

① 使得观众的观影体验更加紧张。比方说，一个特写镜头揭示出人物的情感反应，观众能意识到自己不是角色，但仍然能按主观镜头的方式深深地体验人物的情感。电影《关山飞

渡》中，有人劫持了一辆马车，导演插入了马蹄的特写镜头来表现当时紧张的气氛和节奏感，使观众更强烈地体验剧情。

② 通常间接主观镜头是特写。

七、空间

空间是一切视觉艺术的中心问题，从视觉来说，摄影机和放映机是把现实空间的视觉立体信息输送到一个二维的平面上，从而造成一个立体空间的幻觉，但是从声音来说，录音机所录下的声音在回放时一定程度上（取决于话筒的性质和录音时的位置）还是保持真实的立体声音感。这样声音就使影视的视听空间更富有立体感了。

影视在观众心理上激起的三维并不像现实那么强烈和清晰，在影视作品创作过程中，如何强化影视空间，通常有两种形式，即再现空间和创造空间。

（一）再现空间

影视空间的本体就是镜头空间，再现空间就是单镜头空间处理技法，空间是镜头空间的基本形态，是再现性空间。

在电影电视中，观众对单镜头内空间的感知是通过以下方式来实现的：

① 各种方向上的物件、人物的空间设置与安排。
② 物体所占据的体积和质感。
③ 摄影机和拍摄对象的运动。
④ 各种视觉、听觉元素在纵深、横向、上下的空间调度。

再现空间，即逼真复制某个真实场景或写意场景，强调摄影机的记录功能。虽然就银幕的物质属性而言，它只是屏幕上的宽度和高度两个向度，但由于影像的透视感、人或物在纵深向度上的运动和音响的复合，观众在生活经验的基础上会产生视觉幻觉，银幕上的画面就有了宽、高、深的三维空间。再现空间主要通过线性透视、空气透视、演员调度、摄影机调度和声音有效控制，运用摄影技巧，可以产生某种深度的幻觉，从而给人以真实的空间感。

1. 线性透视

（1）线性透视的概念

线性透视是利用线条在平面上表现立体空间的方法。当我们观察被摄对象时，对象的轮廓线条或许多物体纵向排列形成的线条，越远越集中，最后消失在地平线上，这种现象叫作线性透视。在画面里，线性透视表现得越明显空间深度感越强，作为摄影师，应当懂得如何在画面中得到较强或较弱的线性透视。

（2）线性透视的规律

① 物体的影像近大远小。
② 物体有规律排列形成的线条或互相平行的线条，由近及远有向中间汇聚的趋势。

（3）强化线性透视的方法

① 拍摄方向。斜侧面角度拍摄，本来水平平行的线条，因为近大远小，形成了线条汇聚的效果，从而强化了线性透视，能更好地强化画面的空间感。

② 拍摄高度。仰拍和俯拍，对纵深平行线条形成线条汇聚，近处的物体大，远处物体小，从而强化了线性透视，能更好地强化画面的空间感。

③ 拍摄距离。物距是影响画面透视关系的重要因素，近距离拍摄，当景物中的对象具有

物距差别并且尽量接近被摄对象进行拍摄,便可得到较大的透视效果。

④ 镜头焦距。镜头的焦距不同,视角大小不同,包容的画面范围也就不同,如短焦镜头,视角广包容的景物范围大,可容纳前景形成强烈的透视关系,表现出很强的空间深度。

2. 空气透视

（1）空气透视的概念

空气透视也叫影调透视、阶调透视,是由于远近景物周围空气介质的厚薄不同而产生的不同色调和明暗现象。空气透视所研究的,是关于空间距离与物体的色彩及清晰度之间相应关系的规律。由于距离近远的不同,存在于这些距离之间的空气堆积的厚薄也有不同,从而引起物象在人视觉上的色彩与清晰度的变化。

（2）空气透视的规律

① 清晰度：近处清晰,远处模糊。

② 影调：近处暗而深,远处淡而浅。

③ 色彩：近处饱和度高,远处饱和度低且趋于冷色。

④ 反差：近处反差大,远处反差小。

（3）强化空气透视的方法

① 空气介质。当光线通过大气层时,由于空气介质对于光线的扩散作用,空间距离不同的景物在明暗反差、轮廓的清晰度及色彩的饱和度方面也都不同。在影视场景布置时,可以根据空间要求、模拟空气介质的不一样,达到强化空间透视的效果,比如烟、雾等。

② 逆光拍摄。利用逆光、侧逆光摄影,画面元素会在前面产生投影,利用暗的投影,形成近暗而深、远淡而浅的画面效果,从而强化空气透视,增强画面的空间感。

③ 暗前景。利用暗而深的前景,与主体环境形成明暗反差,也能达到近暗远淡的画面效果。

④ 景深控制。通过景深控制,利用小景深,形成近实远虚的效果,强化空气透视效果。

⑤ 附加滤光。摄影时,在镜头添加滤镜,如蓝镜、雾镜、柔光镜等,通过这些滤镜,模拟空气透视的规律,达到强化空气透视的目的。

3. 场面调度

在影视创作时,人物位置和运动,以及摄影机的运动,使这一空间本身产生出无穷的含义。单镜头内的空间调度一般分为拍摄对象的调度（主要是演员的调度）和摄影机的调度两个方面。空间调度是一个复杂的过程,它不仅与体积、方向有关,还与速度有关。从方向上来看,无论是演员的调度还是摄影机的调度可以简单地分为前后、上下、左右、斜线和环形等六种,但在实际的调度中,一般都是综合性的。

（1）演员调度

演员的调度,可以扩展画面的水平和纵向空间,演员左右运动,出画入画,可以扩展影像的水平空间,演员从近走远,或从远处而来,可以扩展影像的纵深空间,演员的斜向运动,可以同时扩展水平和纵向空间。

（2）摄影机调度

摄影机调度可以让观众体验空间的立体感与纵深感。升降镜头可以让人感受到空间的高度、体积、气势,而纵深方向运动的推拉镜头又可以让人感受到空间的深度。横摇或平移的镜头仿佛在向观众徐徐展开一幅全景画,跟镜头可以完成复杂空间的运动,呈现复杂空间。如上楼下楼、穿堂入室的镜头运动,则让观众有了对于建筑环境的整体观感。

4. 声音有效控制

声音进入电影，使电影更逼近于生活真实，更像现实。声音的大小将随着传播距离的增加而逐渐由强变弱直至消失。在生活中，远距离传来的声音较小，近距离传来的声音较大就是这个道理。声音成了塑造空间的手段，声音加强了电影电视空间的立体感、层次感和运动感。

声源波和反射波的物理关系直接反映出空间的特点。在黑暗中，人们常常通过说话就能知晓房间的大小。从声音的物理特性可以看出，在空间中传播的声音具有空间的性质，即声音可以用来表征它所处的那个空间的特点。

画外传来的声音不仅向观众明确地提示画外空间的存在，而且也通过声音传达了画外空间的性质。声音如同视觉空间中的透视一样也有自身的透视规律，近大远小的视觉法则在声音中依然有效。远景镜头中，声音是小的，而特写中声音自然就较大。运动的声音由于多普勒效应，声音的频率随运动的方向产生变化。

如果录制的声音不能记录或准确地模拟出声音空间的性质，那么声音空间不但达不到所要求的作用，还会破坏影片的真实性，使观众走出影片所营造的幻觉中。

（二）创造空间

创造空间，即通过蒙太奇手段将零散拍摄的一系列个别场景组合成一个统一的完整场面，强调蒙太奇的创造功能。创造空间是建立在现实空间基础之上的，对现实空间的一种改变，使观众形成一种视觉空间。

1. 创造性地理学

蒙太奇是组织和创造电影空间的重要艺术手段。利用剪辑技巧，把在不同真实环境中拍摄的镜头加以分切组合，构成新的电影空间。人们在论述这个问题时，常常提到苏联导演库里肖夫所做的实验。他把从不同真实地点分别拍摄的片段，有机地组接在一起，于是银幕上就出现了实际上并不存在的空间，可称为"创造性地理学"。

据普多夫金记载，1920年，库里肖夫曾把下面一些场面连接起来：

① 一个青年男子从左向右走来。
② 一个青年女子从右向左走来。
③ 他们相遇了，握手，青年男子用手指点着。
④ 一幢有宽阔台阶的白色大建筑物。
⑤ 两个人走向台阶。

这样连接起来的片段在观众眼中变成了一个不间断的行动：两个青年在路上相遇了，男子请女子到附近一幢房子里去。实际上，每一个片段都是在不同地点拍摄的。表现青年男子的那个片段是在国营百货大楼附近拍的，表现女子的那个片段则是在果戈里纪念碑附近拍的，而握手那个片段是在大剧院附近拍的，那幢白色建筑物却是从美国影片中剪下来的（它就是白宫），走上台阶那个片段则是在救世主教堂拍的。

结果，虽然这些片段是在不同的地方拍摄的，可是在观众看来却是一个整体，在银幕上造成了所谓的"创造性地理学"。这里利用人们的错觉把不同时空的片段构成一个整体，利用剪辑的功能创造出一个完整的空间幻觉。

2. 创造影视空间的主要方法

（1）可以根据节目需要跨越和变化空间

我们对现实空间的感知，都要受到限制。我们在甲地，就只能够感知甲地的事物，在乙

地，就只能够感知乙地的事物。比如冬天，我们在哈尔滨就只能够看到冰天雪地的景象，而在云南和广州，则可以看见绿色植物和鲜花。但这两种景象我们在现实生活中不能够同时看见。但在影视里，这两个镜头则可以同时组接在一起，形成不同于现实空间的影视空间。

（2）影视空间还可以对现实空间进行压缩

现实空间是非常丰富的，事物的运动都是处于一定的空间里。但我们在进行影视创作时，不会把所有的现实空间都展示出来，这也是不可能的。而是根据节目需要，对现实空间进行压缩，并且从拍摄开始，其实我们就已经对现实空间进行了选择。

倾向于空间调度的电影不可能完全不进行镜头的分切，但与主张叙事蒙太奇就是一切的电影不同的是，空间调度者的空间是开放的，而且镜头的分切并不破坏时空的连续性和完整性。

思考与练习

1. 焦距与景深的关系是什么？
2. 框架对影视画面的作用是什么？
3. 突出主体的常用方法有哪些？
4. 不同景别的特点是什么？
5. 不同角度的特点是什么？
6. 四种影视视点是什么？
7. 再现空间与创造空间的方法有哪些？

实训1　不同焦距拍摄实验

一、实训目的

通过分组练习，掌握不同焦距的拍摄，分析不同焦距拍摄画面的特点，以及焦距对速度感的影响。

二、学时

4学时。

三、实训条件

1. 硬件

摄影机、三脚架。

2. 地点

校园、教学楼。

四、实训内容

1. 拍摄

（1）用长焦距和短焦距拍摄学校图书馆，分析画面透视与焦距的关系；

（2）用长焦距和短焦距拍摄学校下课时学生在路上走的场景，分析焦距与空间感的关系；

（3）用长焦距和短焦距拍摄人物，分析画面景深与焦距的关系；

（4）用长焦距和短焦距拍摄横向运动的人物或其他运动物体，分析物体运动感和焦距的关系；

（5）用长焦距和短焦距拍摄纵向运动的人物或其他运动物体，分析物体运动感和焦距的关系。

2. 点评

（1）小组自评；

（2）小组间互评；

（3）教师点评。

五、实训要求

为保证实训效果，拍摄时，长焦距和短焦距差别尽量大一点，选择合适的拍摄角度与拍摄距离，使用对比效果更明显。

六、考核方式、成绩评定标准

1. 教师评价和学生评价结合

2. 考核成绩比例

（1）实训表现部分：考勤情况、参与程度、遵守工作纪律情况、协作情况等，占50%；

（2）学生互评部分：针对其他组的实验结果进行评价，占25%；

（3）教师评价部分：占25%。

实训2 构图拍摄实验

一、实训目的

通过分组练习，熟悉构图的基本规则，掌握突出主体的基本方法，利用景别、拍摄角度更好地刻画主体，达到表达主题的目的。

二、学时

4学时。

三、实训条件

1. 硬件

摄影机、三脚架。

2. 地点

校园、教学楼。

四、实训内容

1. 拍摄

（1）利用学过的知识去突出画面主体；

（2）拍摄不同景别画面，分析不同景别画面中主体与其他元素的关系；

（3）从不同角度拍摄同一主体，分析角度对主体的不同表达作用；

（4）从不同高度拍摄同一主体，分析高度对主体的不同情感表达；

（5）练习再现空间的技巧。

2.点评

（1）小组自评；

（2）小组间互评；

（3）教师点评。

五、实训要求

为保证实训效果，拍摄时，认真拍摄好每一个镜头，分析镜头时，要认真对比，看能否达到预计效果。

六、考核方式、成绩评定标准

1.教师评价和学生评价结合

2.考核成绩比例

（1）实训表现部分：考勤情况、参与程度、遵守工作纪律情况、协作情况等，占50%；

（2）学生互评部分：针对其他组的实验结果进行评价，占25%；

（3）教师评价部分：占25%。

单元二　光线与色彩

学习目标

通过本单元学习，了解光的作用，熟悉不同类型光的特点、色彩的情感特征和影调的分类，掌握布光的基本方法和三点布光技巧，以及色彩与影调在影视创造时的应用。

光线是摄影艺术的必备条件和灵魂。世界著名的摄影大师维多里奥·斯托拉罗说："摄影师也是作家，只不过他是用光写作""当导演给我阅读剧本时，我主要是竭力考虑怎样用光写这个剧本。用文字写一部电影剧本有它的素材，而用光写也有它不同的素材，如颜色、阴影、光线。若改变一部影片的光的基调，便能改变整部影片给人的感觉，也会影响影片的情节。"

色彩是视听语言中另一个重要的表意元素。1935年第一部彩色电影《浮华世界》的问世，无疑是电影艺术发展史上的一大里程碑。电影的色彩并不只是对现实生活的简单复制，而是一种自觉的审美元素，常常被赋予了更多的表现性和象征性，影视艺术可以通过对色彩的选择、处理来创造出独特的审美价值和审美效果。

一、光线

光线是电影摄影的物质基础，光线对于电影摄影就像光线对于人类一样重要，没有了光线就没有了电影摄影，也就没有了电影。从某种意义上来说，电影其实是一段段由光与影组成的画面，是光这个精灵在银幕上舞动着它轻灵的身影，不停地述说着我们人类自己的故事。

（一）光的作用

摄影用光的作用体现在影响影视画面质量的技术性与艺术性两个层面。

一是从技术性层面上讲，摄影用光通过摄影机制约着图像的技术质量，如影视画面的色调、层次、清晰度等，在摄影实践中，主要满足以下三个方面技术要求。

（1）提供足够的照度

我们知道，根据摄影机的性能，必须提供足够的照度，摄影机才能正常工作，拍摄出清晰真实的、准确的图像来。一般摄影机在照度不足的情况下，会有红灯指示给摄影人员。若用人眼判断则以电视屏幕上图像清晰，几乎看不见雪花般的视频噪声为准。精确的方法应利用测光来确定。

（2）提供相对的色温平衡

摄影用光提供相对稳定的色温平衡，以保证被摄物体的色彩在画面中真实还原。当然有时根据情节需要，故意使光源色温偏离正常值，使被摄物在画面中偏蓝、偏红，但这是运用光线的技巧问题，属例外情况。

（3）控制光比

摄影机对所拍摄的景物的光比要求范围是有限度的。所谓光比，就是在光线层次中，最强光与最弱光之比。照明时要保证场景内的主要信息部分的光比在摄影机允许的最大容许范围内，一般为30∶1～40∶1。过高会产生耀眼亮斑，过低则有黑色拖尾现象。

二是从艺术性层面上讲，摄影用光效果影响着影视画面的艺术感染力及影视画面内容的表

达,如画面形象的塑造、环境的再现、气氛的烘托、人物性格的刻画、内心世界的展示等,主要表现为以下几个方面。

(1) 空间感、立体感、质感的表现

电视是一个二维空间的媒体,只有高度和宽度,深度的感觉必须通过摄影机拍摄角度的变化、背景的设计及照明来体现,光用得恰当便可提高人们对深度的感觉,并形成对被摄物体的质地、形状以及形态的主体知觉。屏幕上产生的只是一些信息,刺激或者引导观众产生各种感觉。

(2) 突出主体

在影视画面拍摄过程中,可以选择性用光,利用明暗对比来突出画面中主体物或强调被摄物的某些方面,突出视觉重点,以集中观众的注意力。同时也可以减弱某些方面来避免或减少分散注意的扰乱因素的影响。

(3) 创造环境

摄影用光的艺术手段之一就是利用照明可以模拟、仿造一定的环境,使人们很容易通过画面明暗配置的情况来区别情景的时间特点、天气状况和场地特征。

(4) 渲染气氛

摄影用光通过多种光线处理,对人物和环境加以渲染,建立一定的情景气氛和情调,增强画面的情绪感染力。如对同样的景色,利用不同用光方法既可以得到明亮的效果,令人欢乐甚至产生幻想,也可以使景色变得暗淡、模糊,使人感到神秘、紧张。

(5) 有助于画面的艺术构图

摄影用光还可以参与画面构图,增强艺术水平。用光设计必须根据导演的意图、摄影角度、布景设计等协调起来,利用光影、明暗和光色的配置来达到画面构图的目的、增强画面的艺术性。利用光线也可掩盖实景中的缺陷。

因此,摄影用光是技术性与艺术性的综合。当然,技术性是基础,艺术性才是目的。随着电视技术日新月异的飞速发展,电视制作对用光的技术与硬件要求也越来越高。电视照明新技术促进了电视艺术效果的多样化,进而提高了电视制作的整体水平。摄影用光的技术性与艺术性是一个有机整体,二者相互依存、协调统一、相辅相成、共同发展。

(二) 光的种类

在影视制作过程中,遇到的光线有三种:自然光线、人造光线、混合光线。因此,摄影用光也是利用这三种光线进行照明处理。

(1) 自然光线

自然光线一般是指日光,这是影视外景拍摄时,最常用的光线照明条件。在实际拍摄时,要掌握自然光线在不同时间、地点的特征,以便充分利用自然光对人物和场景进行光线处理。

(2) 人造光线

人造光线是指利用电光源进行照明的光线,常用于演播室中内景照明和夜晚的外景照明,用人工模拟和再现生活中的自然光效。

(3) 混合光线

混合光线是自然光和人造光同时具备的光线,常用于实景照明,包括在真实的室内环境中和光线不足的外景中利用混合光进行光线处理。

(三) 光线与造型

光线在影视作品中,它的首要任务就是完成造型。所谓造型就是人们利用所能够掌握的材

料，通过某些手段，将一个物体的现实存在形式表现出来。

1. 光质与造型

光质指光的不同性质。由于光源种类的不同、光照路径的不同，或者同一光源光照条件的不同，就产生了不同性质的光。从照明的角度出发，可以把光分为直射光、散射光和反射光。从艺术造型的角度出发，可以把光分为硬光、柔光和混合光。

（1）硬光

光源射出方向性较强的光线，直接照在目标上，成为一种直射光。如自然光源中的太阳以及来自水平面的反射光，人工光源的聚光灯、回光灯、筒子灯等。

硬光发出的光线方向性强，照射范围容易受到严格的控制。其特性为：光照强烈，光线的聚集性好，阴影有边缘。

硬光在布光造型过程中是常用光线，它具有敏锐而鲜明的造型性能，它可表现出被摄体的仪态和形状，揭示被摄体的线条和表面特征，质感清晰。

从画面造型效果上看，直射光光质很硬，鲜明有力，被照射目标的光比很大。如果用在人物布光上，可以表现人物刚毅的性格，刻画出皮肤质感，塑造出"性格人像"，如图2-17所示。如果用在环境布光上，可以充分显示景物立体感、纵深感，景物层次分明。因此，为了勾画物体的轮廓而大面积地采用硬光，在以深色作为背景时，硬光在空间介质的作用下可充分显示"光束环境"。

硬光缺点：

一是单一的硬光源照明，造型效果生硬，多光源时投影处理不好容易出现光影混乱现象。

二是容易产生局部光斑，特别在明亮金属等反光率极高的物体上产生的强光反射可能会超出摄像机的宽容度。

图2-17 硬光造型效果

（2）柔光

光源射出的光通过具有一定密度的介质柔化后照在目标上，形成一种散射光，如自然光源中透过薄雾、薄云的阳光，以及来自沙滩的柔和反射光，灯光打在墙壁上形成的反射光。柔光照明范围宽广，光照强度均匀，其特性为：它造成一个中间格调的区域，照明的主要部位向远处逐渐变暗，光质柔和，光线方向性不明显，投影被虚化，明暗光比小，适宜描写细腻质感的人像，如图2-18所示。值得注意的是，柔光在布光范围内形成的杂散光不易受到控制。

柔光的缺点：一是不易控制；二是不易显示被摄体的立体感和质感。

图 2-18　柔光造型效果

（3）混合光

既具有硬光性质又具有柔光性质的光线为混合光线。日常生活中实际存在的光线经常是直射光和反射光的混合。

2. 光位与造型

光位，即光源位置与拍摄方向之间所形成的光线照射角度。光线照射到被摄体的方向是相对于视点而言的，它主要是按观看者（即摄像机机位）与光线照射方向的关系来分类，而不管被摄体的朝向如何。

当摄像机与被摄体的方位确定之后，以被摄体为中心的水平360°内，可粗略分为顺光、侧光、逆光三种光线形态，在它们之间还可再细分为顺侧光、逆侧光两种不同形态。如图2-19所示，为水平光位示意图。此外，还有来自被摄体垂直方向上的顶光和脚光两种光线形态。

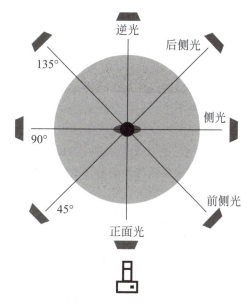

图 2-19　水平光位示意图

（1）光在水平方向的造型效果

① 顺光。顺光的方位在被摄物的正前方。顺光又叫正面光或平光。这种光线是与摄像机镜头轴线同向，平行地投射在物体表面，投影落在物体后面，被其遮住看不见。顺光造型效果均匀平淡，反差小，缺乏立体感、空间感，轮廓不明显，不宜表现有凹凸丰富层次和数量众多的物体。但它可使物体正面明亮、色彩鲜艳。顺光能表现近景的质感，全景和远景主要靠景物本身特有的形状、线条、色彩提高顺光的表现力。例如，利用色彩鲜艳的花草树木作为前景，蓝天白云作为背景，之间是山、水、桥、路等线条变化，画面的层次感与纵深感就增加了。

② 顺侧光。顺侧光的方位与被摄体的正前方成45°角左右，又叫前侧光或斜侧光。这种光线比较符合人们生活中的正常视觉习惯，投影落在物体的斜后方，能构成明显的影调对比，立体感和空间感都很强，也能明显地表现出物体表面形态或者人物外形特征。

③ 侧光。侧光的方位与被摄物的正前方成90°角，又叫正侧光。这种光线使物体出现阴阳面：一面受光，另一面阴暗，反差十分强烈，而且物体有明显的横线投影，但其立体感强。

拍摄景物时，合理安排影调、线条、虚实的变化，可以提高画面的造型效果。例如，一条笔直的公路，两侧有高大的树木。假如没有树木的投影，公路就会显得单调，如果利用侧光，将一侧树木的投影横线填充在路面上，就增强了画面的影调层次。

④ 逆侧光。逆侧光的方位与被摄体正前方成135°角左右，又叫背侧光或侧逆光。这种光线使物体的正面大部分阴暗，而被照射的一侧有一条明亮的轮廓线，能把物体的一侧轮廓勾画出来，使物体有较强的立体感和纵深感。利用落在物体的前侧的投影可以填补画面空白来均衡画面。

⑤ 逆光。逆光的方位与被摄体正前方成180°角，又叫背光或正逆光。这种光线使物体的正面完全阴暗，但物体被照的周围形成一条明亮的线条，能够把物体的全部轮廓清楚地勾画出来，并且使物体与物体之间、物体与背景之间分开。所以逆光常用来作为轮廓光，使物体的立体感和纵深感增强。例如，利用逆光把各个物体都勾画出一个亮轮廓，来区分数量众多的物体；利用逆光的剪影效果隐去影响画面美观的细节，简洁画面，突出主体。逆光容易使画面产生光晕，有时要避免这种现象，有时又用它来美化画面。

（2）光在垂直方向的造型效果

① 顶光。顶光是来自被摄体的顶部的光线。顶光照明下地面风景的水平面照度较大，垂直面照度较小，反差较大，能取得较好的影调效果。顶光条件下人物头顶、前额、鼻梁、上颧骨等部分发亮，而眼窝、两颊、鼻下等处较暗，嘴巴处在阴影中，近于骷髅形象，通常是一种丑化人物的手法。但在自然光照明下，只要加以适当的补光和控制，不一定形成反常效果，有时还能表现出特定的环境氛围和生活实景光效。

② 脚光。脚光是从被摄体的底部或下方发出的光线。与顶光一样，脚光的光影结构也是反常的造型效果，与人们日常所见的日光和灯光照明相悖。脚光可抵消顶光的阴影，起到造型上的修饰作用。脚光还常用以表现和渲染特定的光源特征和环境特点，比如夜晚的湖面反光、篝火的真实光效等。拍摄人物时，可以刻画人物的性格特征。

3. 光型与造型

光型即光的类型。在布光过程中，出于造型的考虑，根据光的用途，按照光线的造型效果可分为主光、辅助光、轮廓光、背景光、侧光（装饰光）、眼神光、效果光、场景光等。布光往往不只是运用一种光型的灯光，而是对各种光型的灯光进行综合运用。如图2-20所示，为演播室布光实景。

（1）主光

光源的位置：在被摄体左或右的前侧30°～45°以及垂直升高30°～45°为正常照明位置。

这是照明主体的主要光源，以硬光居多。常采用聚光灯作为光源。若画面采用自然光源，如窗户、台灯、壁灯等，主光投射方向应与其相一致。主光是决定曝光量的主要光线，在几种光线中，它占主导地位，其他几种光线要围绕主光来进行合理安排。

造型作用：用以照亮物体最主要、最富有表现力的那部分。主光在画面上有明确的方向性。主光是描绘被摄体的形状、表现立体感、空间深度和表面结构等方面的主要光线，因此，也称为塑型光。形成造型结构，描绘被摄物的立体形状概貌，交代画面内空间的关系，造成明暗影调配置。

有时，也可以利用柔光作为主光。其特点是能产生丰富的中间影调，但造型和表现立体感的作用降低。主光的位置和角度的选择，视拍摄方向、被摄体的具体情况、环境和导演的意图而定。

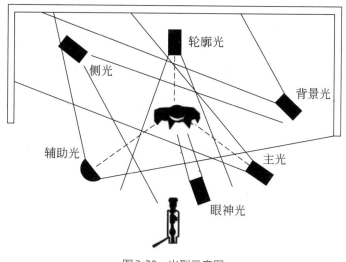

图 2-20 光型示意图

（2）辅助光

光源的位置：经常在摄像机的另一面和主光相对，水平角度略大于主光，垂直高度略低于主光。辅助光强度不得超过主光，主光和辅助光光比一般为2∶1或3∶1。多用柔光或散射光，用以照亮主体暗部，增加细部层次，调整光比。辅助光没有方向性，光线柔和、细微，常采用泛光灯作为光源。

造型作用：用来补充主光照明、帮助主光造型的光线。用来照明主光没有照到的阴暗部分，使阴暗部分的细节也能得到一定的表现，并减弱由主光造成的强烈明暗反差。主光强度不变时，辅助光增强，反差减小；辅助光减弱，反差增大。因此，理想的辅助光是面积大、不产生阴影的光源。如果用硬光作为辅助光，便会产生杂乱的阴影，破坏主光的造型效果。辅助光的光量应小于主光，如果等于或大于主光，易破坏主光的地位和作用。

（3）轮廓光

光源的位置：在被摄体正后方或侧后方，一般和主光相对，垂直位置较被摄物体高，为30°～45°。轮廓光的光强与主光亮度相等或更强一些（1～1.5倍），过强轮廓易"发毛"，使被摄体产生明亮边缘的光线。常用聚光灯，可控制其照明区。

造型作用：这种光主要用来照亮被摄体外形轮廓的光线，因此叫轮廓光。轮廓光的任务是照亮、勾画被摄体的轮廓形状和线条，并使被摄体与背景分开，突出主体，增强画面的纵深感和被摄体的立体感，另外还可以增加画面清晰度。

（4）背景光

光源的位置：直接投射于背景的光，光质可硬可软。以提高背景亮度为主时，可用散射光；追求奇特效果时，可用硬光。用聚光灯从斜侧方直接向背景打光，可获舞台追灯效果。也可在背景上打出某些物体的投影，烘托环境，营造气氛。光位与射角视具体情况而定。

造型作用：突出主体；表现特定环境、时间或造成某种气氛的光线效果；提供所摄画面的深度；背景光的亮度决定画面的基调。

（5）侧光

主光和辅助光决定画面最亮部分和最暗部分之间的反差，而这种反差往往是生硬的，必须由一种光线来调节。这种对光调起调整作用，亦即对被摄体的形象和细节进行修饰，在布光

时，往往增加一些侧光，这种光线又叫装饰光。

造型作用：用来对被摄体的局部或细节进行修正，可突出或夸张某一部分，也可修饰某些缺陷，使被摄体的形象更完美、突出。

（6）眼神光

"眼睛是心灵的窗户。"人的心理活动可以通过面部表情，尤其是眼睛及其周围肌肉的变化来表达，在拍摄人物的近景、特写时，必须安排好眼神光。用来表现眼睛及其附近肌肉、眉毛等部位的光线称为眼神光。

另外，为再现生活中某种特定光线效果，更好地表现特定的环境、时间和气候条件，有时也用来烘托情节内容和人物情绪，使用这种光线就是效果光。如：闪电、台灯光、门窗投影等。

在拍摄较大场面时，还常常用到场景光。主要作用是均匀照度整个场景，以满足摄像机的照度要求，使摄像机无论拍摄哪个角度都符合基本要求。

4. 光色与造型

光色是指"光源的颜色"。在电视摄像领域，人们常把某一环境下的光色成分的变化，用"色温"来表示。光色决定电视画面总的色调倾向，对表现主题帮助较大。如红色表现热烈，黄色表示高贵，白色表示纯洁等。

当摄影机在进行拍摄时，只有当拍摄环境下的光源色温与摄像机标定的平衡色温一致或接近时，画面中的景物色彩才能得以正常还原和再现。所以在进行拍摄前有必要先搞清楚现有环境下光源的色温情况，是低色温（≤3200K），还是高色温（≥5600K），还是混合色温（包含3200K与5600K两种色温），然后再根据不同色温配合不同的摄像机滤光片进行白平衡调节，就可以得到当前拍摄环境下景物的正常色彩还原；若是在混合光源（同时有高、低色温两种光源）环境下进行拍摄，则先以一种光源色温为基准，然后用雷登色纸对另一光源进行色温校正，以达到景物的正常色彩还原。这里需要着重说明的是，为配合电视的艺术效果，可能会对当前的拍摄画面进行一定的艺术处理，我们可以通过对光源色温的校正和调节摄像机的白平衡来达到目的。比如将日景处理为夜景，或者拍早、晚霞及制造怀旧效果，前者可以通过摄像机的互补色对白，用橙红色的色卡进行白平衡调整，有意使画面偏向其补色——蓝色，再适当缩小光圈减少曝光量，就可以拍出理想的月夜效果；同理，后者则需将高色温的调子处理成低色温的暖调，可通过对蓝色色卡对白使画面偏橙红，若在室内灯光环境下，高色温的光源需用雷登色纸来进行色温校正降低色温，低色温的则不需要，配合调节摄像机的滤光片，也会达到同样的目的。

5. 光比与造型

光比是指被摄物体受光面亮度与阴影面亮度的比值，是照明布光的重要参数之一。被摄物体在自然光及人造光布光条件下，受光面亮度较高，阴影面虽不直接受光（或受光较少），但散射光（或辅助光照射）仍有一定亮度。常用"受光面亮度与阴影面亮度"比例形式表示光比。

我们可以利用光比来表现所需表达的主题，可以根据不同的拍摄对象和内容选择光比的大小。有时为弥补人物的某些缺陷，美化人物，可以根据人物的面部特征来决定光比的大小，瘦脸型的可以采用小光比，胖脸型的可以选用大光比，这样可以起到掩盖其丑、突出其美的作用。

在拍摄中，影响光比的因素很多，其主要因素有：

① 光比的大小与光源的光质有关。直射光线照射的物体光比大，散射光线照射的物体光比小。

② 物体的光比与光源的位置有关。顺光照明，物体光比小；侧光照明，物体光比适中；逆光照明，物体光比大。

③ 晴天光比大，阴天光比小。

④ 光比的大小与季节有关。夏季光比大，冬季光比小。

二、用光

在摄影创作过程中，要充分利用自然光和人工光，完成对现实事物的造型，摄影艺术的表现，情绪和情感的表达。

（一）自然光的运用

在光线照度适合的情况下，室外拍摄主要是采用自然光进行照明。这就要求摄影师对自然光的特性有所了解。

1.室外自然光

在一天的时间里，光的强度、位置、射角及色温都在不断变化，直接影响到画面的构图、主体造型和气氛的营造。自然光由于时间、季节、气候以及地理条件的不同而变化。时间变化时，早、午、晚与日出日落时间，日光的强度随太阳的位置而变化。日出时日光很弱，以后逐渐转强，中午时最强，下午以后又逐渐减弱。季节变化时，夏季日光最强，春秋季次之，冬季较弱。天气变化时，晴天、阴天、雨天、雪天的色温都不相同。地理条件变化时，纬度高低与日光强度有关，越靠近赤道日光越强；高山与平地、天空与海洋的摄像效果都不一样。

晴天阳光是电视室外拍摄时用得最多的光，下面详细分析晴天阳光变化的造型效果。晴天阳光一般可分为日出光与日落光、斜射日光、午间顶光。一天日光变化，如图2-21所示。

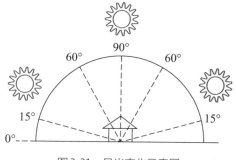

图2-21 日光变化示意图

（1）日出光与日落光

太阳初升和欲落时，太阳离地平线较近，射角为0°～15°，具有平射光的造型特点。由于阳光需透过较厚的大气层才到达地面，故光线比较柔和，用来拍摄近景人物，影像柔和。以侧光或逆侧光拍摄景物，层次丰富，近浓远淡，空气透视感比较强。一般早晨空气中的水蒸气成分比傍晚多，因此，黄昏时空气透明度比早晨要好些。早晨的阳光偏红些，傍晚的阳光偏橙色。秋冬季的早晨往往有雾出现，早晨气氛较浓。在山区，早晨七时左右，还可见到雾霭在山间逐渐上升的情景。从高山俯视山涧或山丘，这种现象尤为明显，清晰的山尖，雾霭笼罩山腰，充满诗情画意。傍晚的暮雾很少出现，但在山村乡野，傍晚还常见炊烟袅袅，用逆光拍摄，可增加画面层次。早、晚的云霞，不但可增强气氛，还有助于画面构图。欲将太阳摄入画面，应在红日初升时拍摄。若有云层半遮，效果更佳。太阳升起后，由红变黄，半小时左右后发白，此时，就不能直接正对着太阳拍摄了。一般说来，早、晚光线画面影调丰富，气氛浓郁；大场面效果较好，但这段时间光线变化很大，可以利用的时间也很短促，尤其是早晨，如果拍摄的内容和画面比较复杂，应事先做好充分准备。

（2）斜射日光

太阳升高，射角为15°～60°，称为斜射日光。早晨9～10点和下午3～4点的光线是最好的斜射日光。这时亮度比较稳定，景物的立体感、质感和色彩表现都比较好，是摄像最常用的光。冬季，在我国北方，即使是中午时分，阳光也是斜射的。最佳的斜射光，射角在45°左右，可用顺侧光，也可用逆顺光照明。用逆光或逆顺光时，注意天空不要超过画面的1/3，并使用逆光补偿钮。

（3）午间顶光

午间阳光属顶光，这种光线在人物的眼窝、鼻尖下及下巴下方会形成令人讨厌的阴影，因此很少用于拍摄室外人物。但这时的自然景物由于中间顶部的阳光照明，阴影面极小，尤其处于拍摄者东西两侧的景物，此时明暗变化不是很明显，若进行较大幅度转角的水平摇摄，起幅、落幅画面效果基本一致，比较理想。一些顶部有漂亮轮廓线条结构的物体，在顶光照射下，这一特征将会明显突出，用俯视拍摄，并将它置于暗背景前，将会获得独特的照明效果。

2. 室内自然光

室内自然光主要指由门、窗透射进来的阳光或空气折射的天空光。它与室外自然光有很大的不同，亮度普遍较低。离窗户越远，亮度越低，且受到门、窗数量的多少、面积的大小、开设方向以及天花板、墙面的色彩和反光率的影响。室内自然光还有很强的方向性，尽管是反射（折射）光，但从窗户投射进来的光是唯一光源，照明方向恒定不变，若有多个窗户，便会形成多个不同照射方向的光源。由于室内自然光的亮度变化大，方向性强，因此，它的受光面与阴影面的光比很大，反差也很大。

在室内利用自然光拍摄，可利用窗户光线的投射角度，采用侧顺光的方向，从靠窗的一侧向室内拍摄，物体的亮度和色彩还原即可。若对着窗户进行逆光拍摄，主体物的阴影面对着摄像机，画面就显得比较黑。不要以窗外景色作为背景去拍摄站立在窗前的人物，这时即使打上逆光补偿，主体也仍是黑的。如果室内有两个或两个以上的窗户，而且分别开设在两道墙上，这时，可利用多角度射入的光，调节物体的明暗和反差，拍出造型生动、层次丰富的画面来。

室内运动拍摄，镜头运动不宜太快，否则从亮处摇向暗处，自动光圈一下子调不过来，画面会出现一个较暗的瞬间，影响视觉效果。

如果室内有阳光直射，可以运用手动光圈，使阳光形成光柱，用侧光或逆侧光位置拍摄场面，可增强环境气氛。

（二）人工光的运用

人工光照明或者叫人造光照明，主要指灯光的照明。人工照明的主要工具是各种灯具，即常用的白炽灯、碘钨灯、卤钨灯、镝灯、氙灯等照明。人工光可适用各种照明的需要，既是棚内电视照明的主要光源，又可用作室外电视照明的辅助光或主光照明。人工光在光照的强度与范围、显色性等方面不如自然光，但在使用上却有较多的优越性。与自然光相比，人工光具有较大的主观能动性。利用人工光可以从容、自由地对景物进行造型处理；可以根据创作设想用灯光造成各种艺术效果；用作对自然光的补充时，可用于阴影部分照明，构成丰富的影调层次。此外，人工光可在任何场地应用，不受时空限制，可根据需要增减光的强度，可随时调整色温并校正其显色性指数。

人工光是影视作品制作中重要的造型表现条件之一。基于人工光运用中的这一特色，人们常把人工光的用光称为布光。人工光的布光是有秩序的、有创作意图的布置照明。"有秩序"

是指运用不同的灯种在不同的方向有先有后、有主有次地布置照明,使一个光位的光起到应有的作用,并且更为重要的是使它们的照明效果形成整体的造型效果和艺术表现效果,完成艺术形象的塑造。"有创作意图"是指要运用各种灯种完成造型任务,即要很好地表现被摄体的外部形态特征、外部形态的美;要根据创作意图,营造画面的总体气氛、影调和色调架构,并构成基调,从而使画面中的视觉元素构成一个整体的视觉形象,并能较好地传达出作品的情感和创作主体的情感。

人工光照明布光主要包括主光、辅助光、轮廓光、背景光、装饰光和背景光等。这些光型的造型特点,在上一节中,已经详细介绍。下面主要介绍以主光、辅助光、轮廓光为主的三点布光的特点、要求以及布光的方法。

(三)三点布光法

三点布光是电视照明最基本的照明方法。对于初学者来说,必须认真体会每种光源作用,熟练掌握布光技巧,达到举一反三的目的。

1.三点布光原理

三点布光是由三个主要光型组成:主光、辅助光、轮廓光。主光和辅助光位于摄像机的两侧,轮廓光在摄像机的对面,三个灯具安排的最佳位置构成一个三角形,所以又叫三角形照明法。三点布光是最基本的照明方法,随着被摄主体的增多,布光更为复杂,但归根结底都是在三点布光的基础上进行演变的,如图2-22所示。

布光时,先布主光,主光布好后,关闭主光,再布辅助光,最后布轮廓光。布光的时候要注意,布一个关一个,再布下一个,都布好之后,再全部打开,根据整体效果再做适当的调整。

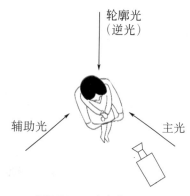

图2-22 三点布光示意图

布光是一个主观性很强的具有创造性的工作,每个人都有自己不同的意图和想法,在具体操作的时候,要根据"三点布光"的基本原理适时做些调整,充分发挥创作者的主观性。布光时,灯光师要和导演保持紧密的配合,灯光师在领会导演意图的基础上,要根据具体情况和自己的主观意图,创造性地进行布光,创造出既让导演满意,又能充分体现自己的主观意愿的光线效果,而不应简单地完成导演的交代的工作,成为导演的"机器"。

2.常见的三点布光方法举例

(1)单人三点布光

典型的单人三点布光的方法,由于比较简单,这里不再赘述,如图2-23所示。

(2)二人三点布光

当对面朝对方站着交流的两个主体人物进行三点布光时,方法如图2-24所示。主光1主体B的主光,同时作为主体A的轮廓光,主光2是主体A的主光,同时作为主体B的轮廓光,辅助光1是主体A的辅助光,辅助光2是主体B的辅助光。在实际拍摄时,可以用反光板代替辅助光,即可以用反光板发射主光2来成为主体B的辅助光,反射主光1来成为主体A的辅助光。由此可见,二者的主光和轮廓光是互相交织在一起的,而辅助光还可通过对方的主光反射得来。

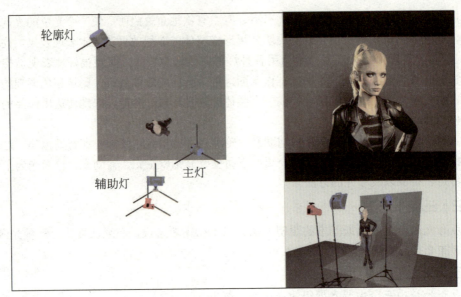

图2-23 单人三点布光

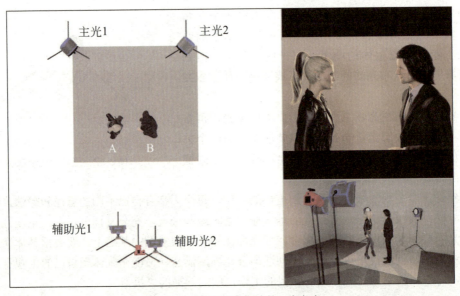

图2-24 二人面朝对方站着三点布光

当对反向站着的两个主体人物进行三点布光时，方法如图2-25所示。对主体A（主光1）和主体B（主光2）分别布好主光，然后主体A的轮廓光（轮廓光2）经挡光板反射后又成为主体A的辅助光，主体B的轮廓光（轮廓光1）经同一挡光板反射后也成为主体B的辅助光，在这种布光方法中主体的辅助光和轮廓光由同一灯具获得。不用反光板，直接给主体A和主体B单独布置辅助光，也是一种方法。

当对面朝对方站着并与摄像机之间正好构成倒三角形的两个主体人物进行三点布光时，方法如图2-26所示。主体A的主光（主光1）同时作为主体B的辅助光，主体B的主光（主光2）同时作为主体A的辅助光，对主体A（轮廓光1）和主体B（轮廓光2）分别布轮廓光，各光布好之后再在摄像机一方与二者垂直的方向打上一盏灯，以起到补充主体照明的作用，同时还可以

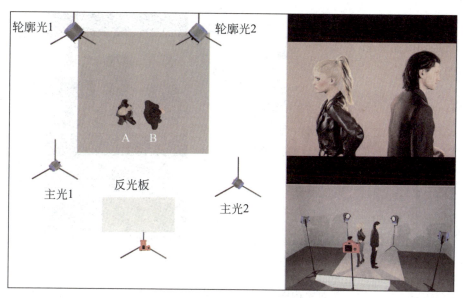

图2-25　二人反向站着三点布光

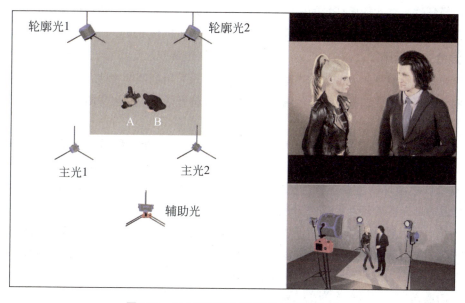

图2-26　二人成倒三角形面朝对方三点布光

起到背景光的作用。

（3）三人三点布光

如果对三人都采用三点布光时，灯光数量会比较多，在布光时，可以根据三人的位置、方向来合理布光，这里采用的是每人三灯的方式，如图2-27所示。主光2是主体A的主光，主光1是主体B的主光，主光3是主体C的主光；主体A的轮廓光是轮廓光1，主体B的轮廓光是轮廓光2，主体C的轮廓是轮廓光3；主体A的辅助光是辅助光1，主体B的辅助光是辅助光3，主体C的辅助光是辅助光2。我们在实际布光时，可能也不一定要用这么多灯光，比如主体A的主光，也可以成为主体C的辅助光，甚至同时可以成为主体B的辅助光。

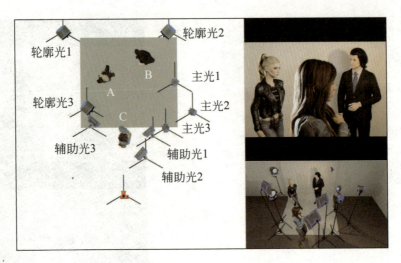

图2-27 三人三点布光

从上述内容可以看出,在对室内的多人进行三点布光时,同一光源的光有可能担当着多层角色,同时结合挡光板的使用,节省了灯具的运用。但由于各种作用的光互相交缠在一起,具有一定的模糊性,这就需要灯光师做到心中有数,明确各光束的多层作用,调节好各光的发射角度和强弱,结合具体情况确定挡光板的数量、位置、面积和角度。

3. 混合光的运用

混合光是指自然光、人造光或不同色温的光源同时并用的照明光线。外景摄像常遇到这种情况。混合光摄像时要调整、统一色温,以适应摄像机光学系统的色平衡要求。

(1) 室内混合光

室内混合光摄像,首先确定是以低色温还是以高色温为统一色温。以高色温为统一色温时,人造光要用高色温灯。若用低色温灯,则要根据自然光的色温,在低色温灯前加升色温片,以提高低色温灯的色温,与自然光的色温一致。例如,室内自然光色温为6500K时,在3200K色温的灯光前加蓝色雷登82升色温片,使灯光色温升至6500K,与自然光色温相同。以低色温为统一色温时,人造光要用低色温灯,并设法降低自然光的色温。例如,自然光色温为6500K时,可在门窗的透光处挂上橘黄色雷登85降色温片,使室内自然光色温降为3200K。

当光源的色温无法统一时,首先确定以某种光源为主。如以自然光为主,被摄物要尽量靠近自然光的透光处;如以灯光为主,要增大灯光强度,使被摄体主要受光部分的灯光强于自然光,并尽量避开以窗口为背景。然后,根据主要光源选择摄像机的滤色镜,调整白平衡,使画面基本符合色彩还原。

(2) 室外混合光

室外混合光摄像,不论是以自然光为主,还是以灯光为主,都要以高色温为统一色温。将低色温灯变为高色温灯,或直接用高色温灯作为室外照明,与自然光混合照射被摄体。

三、色彩

色彩是最有吸引力的视觉元素之一,没有色彩就没有生命力,没有色彩就没有感情,没有色彩就不能如实地表现五光十色的大千世界。同时,色彩也为影视创作注入了创作者的情感。

（一）色彩的基本属性

色彩在本质上是光波，不同波长的波具有不同的颜色。自然界的物体大都本身不发光，之所以会呈现不同的颜色，是物体吸收了投射在它上面的光线中的部分光谱的缘故。色彩主要有三个基本特性：色相、亮度和饱和度。

① 色相，即色彩的颜色，又称色别或色调，用以表征不同的色彩，例如红色和黄色就是两种不同色相的色彩。

② 亮度，也称色彩明度，一方面指同一色相在不同光线照射下所呈现的明暗程度，另一方面指不同色相互相比较时表现出来的明暗区别，例如黄色和红色相比，前者亮后者暗。

③ 饱和度，又叫色纯度，表示颜色纯正的程度或鲜艳的程度，即掺灰的程度，掺灰越少，饱和度越高，色彩越纯正，越鲜艳；反之，饱和度越低，色彩越暗淡。

（二）色彩的情感特征

在艺术世界中，色彩是我们视觉审美的一个重要部分。视觉艺术一直把色彩放在创作和审美的中心。电影作为体现人类记录现实愿望的机器和20世纪的新语言，一直都在探索色彩的视觉意义。色彩对人们情感的作用是直接的，人们根据色彩的知觉和联想性，总结了一个由色彩所激起的情感、联想物和象征的对应表（表2-2）。

表2-2 由色彩所激起的情感、联想物和象征的对应表

色彩	形象联想	情感特征
红	阳光、火焰、热血等	热情、兴奋、权势、力量、愤怒等
黄	土地、秋天、阳光等	欢快、光辉、成熟、稳重等
橙	阳光、火、美食等	愉快、激情、活跃、热情、精神、活泼、甜美等
蓝	苍穹、大海、夜色等	冷漠、深刻、抑郁、平静、无限的空间等
绿	春天、树叶、草坪等	生机盎然、恬静、宁谧、生命、和平等
紫	薰衣草、丁香花、葡萄等	高贵、神秘、豪华、思念、悲哀、温柔、女性等
黑	夜晚、死亡、煤矿等	阴郁、悲哀、诡秘的行动、恐怖、凝重等
白	冰雪、鸽子、护士等	优雅、纯洁、和平、洁净、高尚、脆弱等
灰	水泥、烟雾、阴天等	沉着、平易、暧昧、内向、消极、失望、抑郁等

1.红色

在各种色彩中，红色的波长是最长的，因此它能给人的视觉产生强刺激。

红色是太阳和火焰的色调，往往给人一种活跃的、蓬勃的生命感和热烈、奔放的温暖感。象征着温暖、热量、蓬勃向上，是爱情、热情、冲动、激烈等的感情象征。

红色在画面的色彩构图中可以起到举足轻重的作用。有时候，女主人公的一条红纱巾，甚至一段红头绳，都可以引发观众的注意，成为画面的视觉重心和重要的情节因素。

红色常与革命联系在一起，红旗、红星、红袖标等，已成为革命的象征。

在我国文化的语境中，红色还是吉庆、祥瑞的标志，逢年过节贴的门联窗花、婚庆盛宴鸣放的鞭炮和红双喜标贴等，非常富有中华民族的民俗风情，在影视作品中往往构成具有典型意义的视觉形象。

此外，红色还有情色、性爱的意味。

《红高粱》最鲜明的特点就是电影中刻意运用了红色，浓浓的红色布满银幕，红高粱、火烧云、高粱酒、红盖头、红轿子，仿佛整个世界都是红色的，如图2-28所示。

图2-28　红色

2.黄色

黄色在所有的色彩中是明度最高的，容易从背景中显现出来，具有引人注目、吸引观者视线的力量和条件，因此它在交通标志中发挥极为重要的作用。

黄色是生活中的常见色，比如黄土、黄金、金黄的谷穗等。黄色既给人一种明快、轻松的视觉刺激，同时它也意味着收获、富足和成熟，给人以喜悦感和充实感。

黄色还象征着柔和、温馨和幸福。

在我国文化中，黄色同时也是一种表达皇权高贵与尊严的色彩。

《满城尽带黄金甲》就是一个再典型不过的例子了，影片从头到尾都是黄色在唱主角戏，金黄色的铠甲和黄色的皇宫、皇位。黄色代表着皇权地位的不可动摇和至高无上的荣耀，如图2-29所示。

图2-29　黄色

3.橙色

橙色明视度高，在工业安全用色中，橙色即警戒色，如火车头、登山服装、背包、救生衣等，由于橙色非常明亮刺眼，有时会使人产生负面低俗的意象联想，这种状况尤其容易发生在服饰的运用上，所以在运用橙色时，要注意选择搭配的色彩和表现方式，尽量把橙色明亮活泼具有口感的特性发挥出来。

《我的野蛮女友》里女主人公喜欢穿一件淡橙色的衣服，这和她活泼的性格相互呼应，也反映了他们的爱情故事，火热、明快、轻松，如图2-30所示。

图2-30　橙色

4.蓝色

蓝色在众多色光中波长最短，作为冷色的基础色，它容易使人产生寒冷、冷漠、忧郁、绝望的感觉。

极地、冰面、寒冷的海水、浩瀚的星空，都给人以蓝色基调的印象。

蓝色是一种能量。最纯粹的蓝色是一种夺人的虚无，是蛊惑与宁静这对矛盾的综合体。

影片笼罩在忧郁的蓝色之中，蓝色的游泳池、蓝色水晶样迷离的玻璃串灯饰，既为女主人公营造了一个独特的心理背景，又给观众带来了视觉的愉悦和极强的艺术感染力。

蓝色除了隐喻自由，还表现了无尽的哀思与忧郁的情怀。女主人公无法走出丧夫之痛、无法寻找到获得重生的可能。

《那年夏天，宁静的海中》就是一部以蓝调著称的电影，这里的蓝，蓝得清淡，蓝得忧郁，蓝得让人心生怜悯。剧中的女主角手打一把蓝色的雨伞，蓝色的雨伞遮在头顶上，表现出她的世界无人理解、忧郁、哀伤，或者无助，如图2-31所示。

图2-31　蓝色

5. 绿色

绿色总是与萌芽的生命、春天的万物等密不可分，它给人带来宁静、舒适和充满希望的视觉感受。绿色象征着和平，代表着春天。

《十面埋伏》中，天与地、人与物，整个画面凝合成一片壮观的绿色海洋。凝重沉稳的风格，酝酿唯美的画面格调，那片绿看得让人心动，让人神往，如图2-32所示。

图2-32 绿色

6. 紫色

紫色是一种冷红色，适合表现悲哀的、深沉的、悲惨的和倒霉的氛围，具有威胁感和恐怖感，同时紫色还具有一种优美、高尚、壮丽和非一般的高贵感。

以紫色为代表的影片《紫色姐妹花》把紫色的品性表现得淋漓尽致，紫色的气质代表着这两个黑人姐妹，她们优雅、高贵，同时她们也忧伤、孤独。紫色的花、紫色的衣服正是她们的真实写照，沉静而不失高贵，忧伤而不失优雅，如图2-33所示。

图2-33 紫色

7. 黑色

在影视作品中，黑色往往与这样一些形象联系在一起：阴谋家、黑手党、黑夜、葬礼、魔鬼等。黑色给人一种恐怖、不安或是悲哀、绝望之感，总能令人产生庄重感、庄严感和负重感。黑色在惊悚片、恐怖片、黑帮片里比较常用。

此外，黑色还可在特定情境中表现出神秘、典雅、高贵的氛围或气氛。

黑色往往还能使人联想到死亡、忧愁，易产生失望、黑暗、阴险、罪恶的感觉。

黑色是典型的自我封闭色。以下是电影《现代启示录》里的经典情节，人物处在暗室中，这时一束顶光打过来正好打在人物光秃秃的头顶上，而脸和身体处在暗处，被黑暗所吞没，此时人物的心理、性格一览无遗，如图2-34所示。

图2-34　黑色

8.白色

从视觉质感来说，白色是纯洁无瑕的，由此所引发的感情倾向最明显的是纯洁、神圣和高尚等。在生活中，提起白色我们很快就能联想到"白衣天使"，说到某人心地纯善也往往形容为"就像一张白纸"。

在特定的情境之下，白色也能使人产生冷漠、苍白、哀悼等特殊感受，如我国丧葬时披麻戴孝就是一身白色。

白色还具有虚无、冷淡、和平等感觉。

张艺谋导演的《影》运用黑白灰三种低饱和度的色彩交织剧情变化，影片黑白灰三者之间的交叠、融合彰显在权谋纷乱、各怀鬼胎的架空历史空间，其表面如镜子般平静，实则暗涛汹涌，营造出波澜起伏的时局混乱的气氛，如图2-35所示。

图2-35　白色

9.灰色

灰色，介于黑色和白色之间，是一种无彩色，没有色相，没有纯度，只有明度，神秘且混沌，让人无法捉摸，让人无法看透。其中的铁灰、炭灰、暗灰，在无形中散发出智能、成功、强烈威望等强烈讯息；中灰与淡灰色则带有哲学家的沉静。

电影《可可西里》以一种沉重、压抑的暗灰色的影调占据了整个影片的一大部分，如图2-36所示，给观者以萧瑟、凄凉之感。再加上影片中大量的纪实镜头，既增强了影片的真实感，又给观者带来了深深的震撼。

图2-36 灰色

（三）色彩在影视中的表现

1.色彩基调

色彩基调简称色调，是一部影片或一个段落中，以某种色彩为主导所构成的统一、和谐的整体色彩倾向。我们一般通过选景、布景、灯光、滤镜、调节白平衡等方法使影像具有某种色彩基调。

（1）色彩的冷暖

根据人们对不同色彩的心理反应程度，将色彩分为暖色、冷色和中性色。暖色包括红、黄及其与之相近的颜色。冷色包括绿、蓝及其与之相近的颜色。中性色包括黑、白、灰、金、银。

① 暖色调。红、黄色为暖色调，多表现热烈、喜庆、欢乐、胜利、坚强、勇敢等场面及情感。

② 冷色调。蓝、绿色为冷色调，多表现安静、平衡、清凉、幽远、月夜、大海等场面及气氛。

（2）色调的作用

色彩基调赋予影片某种特定的整体情绪氛围，构成影片中重要的抒情手段。色调在电影中的作用如下：

① 渲染环境，营造氛围，表现人物的心境。

② 表达作者的思想情感和作品的主题。

③ 表现作者的诗意和浪漫、抒情的色彩。

④ 形成影片特殊的风格和韵味。

如影片《黄土地》写对土地的爱，橘黄色的暖色调贯穿全片；《金色的池塘》写黄昏之恋，黄色的暖色调贯穿全片；《好男好女》写绝望，全片用冷色调；《鸟人》写浪漫，用蓝色的冷色调贯穿全片。

2.重点色

重点色用以刻画特别的情绪、表达特定的意味，一般以服装色、道具色体现，出现的次数不多，比重不大，但能引起注意。与作为总体背景的色彩基调相比，重点色往往与众不同，鲜艳夺目。

比如影片《夜宴》中，红色与白色，就成为勾勒人物个性与处境，表现人物之间冲突的重点色。《辛德勒的名单》中穿红衣服的小姑娘，一袭红衣也成为至关重要的重点色。而《罗拉快跑》中，罗拉的一头醒目的红发，也为勾勒罗拉鲜明个性的一大标志。

在电影中的作用：表达主题和叙事作用。

3.贯穿色

贯穿色在片中出现次数不多，但贯穿全片，能引起视觉特殊注意，并起到强调和呼应的作用。

贯穿色构成剧作元素的一个方面，贯穿全剧，推动剧情。

贯穿色通常是比较鲜明、单纯的色彩，有比较明确的象征意义。影片《蓝色》中，女主人公无论家搬到哪里，都要随身带着那件蓝色玻璃连缀的挂饰，每一次，玻璃挂饰折射出的蓝色光晕萦绕在她心头，正是她内心挣扎、焦灼的时刻。这件挂饰的蓝色，成为贯穿全片的重要色彩。再如《这个杀手不太冷》中的那盆盆栽的绿色也是影片的一个贯穿色。

四、影调

影调是指电影画面的明暗基调和层次。影视画面表现出的影像的明暗层次为影调层次，它是构成影视屏幕上可视形象的基本因素，是画面构图、形象塑造、气氛烘托、情绪传达和反映创作意图的重要手段。

（一）影调的概念

影调是由于被摄物体在光的照射下产生了不同的反射而造成明暗差异，这些明暗的差异是各物体之间不同质感及颜色对光的吸收程度不同而造成的反射程度不同，于是在照片上形成了各种深浅不同的灰阶。

（二）影调的造型意义

影调是构成摄影画面结构形式的造型基础，是摄影构成可视形象的基本要素。在构成视觉艺术的各种要素中，影调对摄影具有特殊的重要性。

① 通过影调的控制和安排，可以创造出更具观赏性的视觉画面。
② 可以更好地奠定画面基调、塑造形象、烘托主题。
③ 影调具有强烈的表意作用。

（三）影调的分类

给场景设计怎样的调子很大程度上取决于所要求的戏剧效果，建立影调的依据是人的视觉心理机制，不同的光在创造画面情绪上有着不同的能力：明亮的光线、色彩使人兴奋，低暗的

光线、色彩使人压抑；光比大的光线能凸显阳刚之气，光比小的光线则显示柔和之美。

一方面，影调以画面整体明暗程度不同分为高调、低调和中间调。

1. 高调

以浅灰至白色以及亮度等级偏高的色彩为主构成的画面影调称为高调，又称明调、亮调或浅调，也是画面中受光面积远远大于阴影面积的画面。

（1）高调画面的特点

高调给人以光明、纯洁、轻松、明快的感觉，但随着主题内容和环境的变化，也会给人以惨淡、空虚和悲哀的感觉。

高调光，很适合表现欢乐、明朗的气氛，也用于表述特定的心理情绪，经常用来描述梦幻的场景，或者人物的幻觉，或者渲染欢乐、抒情等场面。

（2）高调画面拍摄注意事项

拍摄高调画面，应采用亮景物作为背景。

采用正面的散射光来进行照明。

用直射光时要选择使景物投影减少到最低限度的光源投射方位，同时要注意主体与背景、主体与陪体之间的区分，使观众能清晰辨认一切景物的形态与轮廓。

2. 低调

由浅灰到黑色及亮度等级偏低的色彩构成画面的影调为低调，也称暗调或深调，也是画面中阴影面积大于受光面积的画面。

（1）低调画面的特点

低调画面常常在提升悬念感、表达忧郁的情绪上有表现力，主要表现压抑、苦闷、恐怖的情绪和气氛，所以常常运用在悬念片、恐怖片中。

低调画面给人以凝重、庄严和刚毅的感觉，但在另一种环境下它又给人以黑暗、阴森和恐惧的感觉。

低调画面也用于表现深沉、压抑、苦闷、恐怖等心理情绪和环境气氛。

（2）低调画面拍摄注意事项

低调画面的拍摄应选择深色和暗色景物作为背景。

采用低照度光源进行照明。

多采用侧光、逆侧光、逆光或顶光等光位照明。

可利用剪影、半剪影或大面积的投影构成低调效果。

3. 中间调

从明暗分布的关系讲，中间调是处于高调与低调之间的影调。

（1）中间调画面的特点

中间调画面接近于人眼观察客观世界的一般印象。

中间调画面从最亮的影调和最暗的影调之间有大量的过渡层次，明暗均衡、层次丰富。

有利于表现景物的立体形状和表面质感。

（2）中间调画面拍摄注意事项

应当选择影调层次丰富的场景。

在很多情况下用侧光来进行拍摄。

另一方面，影调从画面明暗反差的倾向上，可划分为硬调、软调、中间调。

1. 硬调

是指明暗差别显著、对比强烈、景物的亮暗层次少，缺乏过渡的画面，画面的明暗对比和色彩对比强烈、鲜明，两个相邻阶调间反差大。

（1）硬调画面的特点

画面影调缺少丰富的过渡层次。

景物的色彩多采用原色，少用过渡色和补色。

硬调画面不容易体现出主体的细节质感，给人以粗犷、尖锐的感觉。

当背景亮、主体暗时，主体的轮廓清晰。

当背景暗、主体亮时，主体可以形成一种浮雕的效果。

（2）硬调画面拍摄注意事项

多采用侧光和逆侧光的照明，使被摄体受光面与背光面产生明显的光影对比。

2. 软调

软调画面明暗对比和色彩对比柔和而和谐，缺乏最亮和最暗的部分，对比弱，反差小，能给人以柔和、细腻的感觉。

（1）软调画面的特点

景物色彩多选用补色和过渡色。

软调给人以细腻、柔和、含蓄、抒情的感受。

软调画面能很好地表现被摄主体的细节和质感。

对大场面、大纵深场景则缺乏表现力。

（2）软调画面拍摄注意事项

运用散射光或者平光照射以减小景物的投影，或冲淡阴影的暗部。

在运用侧光、逆侧光的同时要注意使用散射光来冲淡景物受光面与背光面的强反差，增加过渡层次。

软调拍摄应选取影调层次比较丰富的景物。

3. 中间调

中间调的特征是明暗兼备，层次丰富，反差适中，又叫标准调，中间调是影视作品中最常用的影调形式。

（1）中间调画面的特点

从最亮的景物到最暗的景物，在中间调的画面中都有表现。

中间过渡层次丰富，分布均匀。

中间调善于模糊物体的轮廓，营造柔和恬静的美感。

利于表现大自然的景观，尤其善于表现雨、雾、云、烟。

（2）中间调画面拍摄注意事项

注意控制光比，过大就成硬调，过小就成软调。

多使用柔光、硬光相结合照明。

思考与练习

1. 光线在影视创作中的作用是什么？
2. 自然光的特点是什么？
3. 三点布光方法有哪些？
4. 不同色彩的情感特征是什么？

5. 什么是影视的色彩基调?

6. 硬光的特点是什么?

7. 影调对造型有什么意义?

实训1　三点布光实验

一、实训目的

通过分组练习，学习如何安排三点布光的光位，掌握三点布光光型的选择，如何控制光比及多人三点布光方法，分析灯光变化与造型的关系。

二、学时

4学时。

三、实训条件

1. 硬件

摄影机、三脚架。

2. 地点

摄影实训室、校园。

四、实训内容

1. 拍摄

（1）认识摄影实训室各种灯光，了解各种灯光的特点；

（2）单人三点布光练习，选择合适的灯光，安排灯光的位置，设置每个灯的亮度；

（3）二人三点布光练习，选择合适的灯光，安排灯光的位置，设置每个灯的亮度；

（4）利用反光板室外模拟三点布光方法。

2. 点评

（1）小组自评；

（2）小组间互评；

（3）教师点评。

五、实训要求

为保证实训效果，拍摄时，要注意用电安全，注意灯光发热，小心烫伤，要尝试观察灯光的变化，分析灯光变化与造型的关系。

六、考核方式、成绩评定标准

1. 教师评价和学生评价结合

2. 考核成绩比例

（1）实训表现部分：考勤情况、参与程度、遵守工作纪律情况、协作情况等，占50%；

（2）学生互评部分：针对其他组的实验结果进行评价，占25%；

（3）教师评价部分：占25%。

实训2　影调控制实验

一、实训目的

通过分组练习，熟悉各种影调的特点，掌握各类影调的布光方法。

二、学时

4学时。

三、实训条件

1. 硬件

摄影机、三脚架。

2. 地点

摄影实训室、校园。

四、实训内容

1. 拍摄

（1）室内高调摄影练习；

（2）室内低调摄影练习；

（3）室内硬调摄影练习；

（4）室内软调摄影练习；

（5）室外高调摄影练习；

（6）室外低调摄影练习；

（7）室外硬调摄影练习；

（8）室外软调摄影练习；

（9）对比分析不同影调画面特点。

2. 点评

（1）小组自评；

（2）小组间互评；

（3）教师点评。

五、实训要求

为保证实训效果，拍摄时，室外练习时选择晴天拍摄，室内练习时要选择合适的灯罩，以及设置灯的位置。

六、考核方式、成绩评定标准

1. 教师评价和学生评价结合

2. 考核成绩比例

（1）实训表现部分：考勤情况、参与程度、遵守工作纪律情况、协作情况等，占50%；

（2）学生互评部分：针对其他组的实验结果进行评价，占25%；

（3）教师评价部分：占25%。

模块三　听觉语言

影视艺术中听觉语言是视听语言的有机组成部分。声音本质是一种波动，声音传递到耳朵时，我们不仅能感受到由振动物体的不同频率、振幅、谐波等所造成的不同的音高、响度、音色，还有由不同的时差、相位差所造成的不同方位感，以及声波在不同声场中的反射所造成的不同的空间感。就人们对声音的主观感受而言，声音的物理属性有响度、音高、音色等，所以由此衍生出了人声语言、音乐和音响。不管是否承认，听觉语言的出现确实使影视作品的面貌焕然一新，让人们真正可以身临其境般地感受影视艺术的魅力。

单元一　人声语言

学习目标

通过对听觉语言中人声语言的组成学习，理解和掌握人声语言的特征与分类，掌握每种人声语言的作用，并能熟练地使用每种人声语言的表现技巧。

听觉语言作为视听语言的重要组成部分，能够与视觉语言起到相互补充配合的作用，表达特定的影视含义。每种语言都有各自在影视作品中的独特作用，在表达意义与使用技巧上也不尽相同，表达特定的影视含义、形成与画面内容的相互呼应，通过学习这些听觉语言作用，可以帮助我们更好地理解导演的表达意图。

一、人声语言的特征与分类

（一）人声的特征

人声是指人的发声器官发出的所有声音，如语言、笑声、抽泣声、咳嗽声、睡觉的呼噜声等，也就是说语言和非语言都可以成为视听艺术的叙事元素。当然人声通过音高、音色、力度、节奏还可以产生不同的意义。

人声因其音调、音色、力度、节奏等因素的不同而具有情绪、性格、气质等形象方面的丰富表现力。生活中，人们几乎是依靠本能来发言，欢乐时语速较快，音调较高；悲哀时语速较慢，音调较低；哭泣和愤怒时，人们的呼吸量加大，情绪不稳定，说话时的音调、力度、节奏等会表现出多种不同的状态。在日常生活中，口头语言的含义很大程度上取决于说话人对言语的处理。表演教师在讲授台词课时，总要强调同一句话用不同的方式去处理，其意义是不同甚至是相反的。这里的不同方式也是不同的音高、音色、力度和节奏。

（二）人声语言的分类

人声中最重要的是语言，语言的逻辑性最强、概念最明确，能直接表达人的思想、感情和愿望，是人们交流思想、传达信息的主要手段。影视作品中的人声语言通常可以分为对白、独白和旁白；在电视剧中对白常常占有十分重要的地位；在专题片中，语言通常指解说词。

1.对白

对白也称对话，是指人物相互之间的交流，它是人类交流的基本手段，与表情、手势、身体动作相比，对白有着清晰、方便、准确的特点。在日常生活的交谈中，信息的传递也不仅仅依靠对话，手势、表情等和对话一起构成了多元的信息传递系统。

在影视作品中，对白与生活中的对话相比，其传递、交流、沟通、表达的基本功能并没有改变，同时它还可以用来表现个性、塑造形象、推动剧情发展。人物对白，表现出人物相互的关系、态度、情感等，使剧情得以不断发展；对话是最基本也是最常见的一种人物语言形式。

2.独白

即剧中人物在自言自语，或剧中人默然沉思，缄口不语，画外却传来他自己表白当时心境的说话声，或者是有其他交流对象的大段述说，如演讲、答辩、祈祷等。这是表达和抒发人物内心感受的有效手段。作为人物台词的处理，独白是人物在特定情境下的心声。它不仅是人物自己的声音，而且所表达的也正是他自己此时此刻的想法和心理过程。作为人物内心的直接表露，独白所揭示的必然是人物最真实的思想，最隐秘的感情。它能使观众直接窥探到人物深藏在心底的秘密。

张艺谋的《千里走单骑》成功地运用独白刻画了一个父亲的形象，许多影片还常常用独白来表现复杂情况下人物的思想活动，如思索、猜测、判断，以及矛盾和斗争等。特别是在不同人物之间的激烈冲突中，以独白展示人物最细微的思想活动和变化，显得既准确又生动。

3.旁白

旁白是台词画外运用的一种形式。作为一种独特的画外音，它是叙事、抒情的重要表现手法，广泛运用于各种不同种类的影片之中。对于视听作品而言，由于其时长所限，画面上表现的内容是有限的，而旁白语言可以形成另一个空间，成为另一个叙事空间。按其性质，旁白可分为两种基本情况。

第一种是剧中人物的叙述性旁白，通常以剧中人物的主观自述出现，具体运用起来，可以千变万化。它可以是作者对人物心理的客观剖析，也可以是人物的回忆和倒叙。

第二种是说明性旁白，这是从无声电影的说明字幕演变而来的，故而常常和字幕并用。它的作用在于说明时间地点，交代事情原委。特别是一些题材重大的历史片和战争片，大都用旁白来介绍复杂的时代背景，我们经常可以在一些抗战题材的老电影的开场听到浑厚的男中音："1942年春，日本帝国主义向我晋察冀边区实行惨无人道的扫荡，我抗日军民奋起反抗，谱写了一曲可歌可泣的壮丽诗篇。"在三大战役的影片中我们也可以从这些旁白中了解战役的进程和背景。

4.解说词

电影解说词其实出现得很早，在无声片时代，电影院里的讲述人可以算是最早的"解说"。他们的工作是对银幕上的画面辅以故事内容讲述、评说、补充、阐述感情，让观众更加明白编导的意图。这样观众一方面能从听觉信息中生成形象和故事，另一方面又能够从视觉信息之中去对所看到的画面进行组合，可以想象，那时的无声电影的现场由于讲述人"解说词"的加入而倍增生动的情景。

二、人声语言的作用

在前文中，我们已经学习了人声的有关知识，人声的这些特性在剧情类影视作品的创作中

成为塑造人物性格的手段。《教父》中,马龙·白兰度沙哑、喉音极重的声音和儿子的细声细气但咄咄逼人的声音形成对比。当然也有声音运用失败的例子。2002年,张纪中将金庸的《射雕英雄传》搬上银幕,饰演黄蓉的演员周迅并未使用其他的演员配音,电视剧播出后,观众认为周迅沙哑的嗓音不符合黄蓉聪敏娇俏的形象,使人物形象大打折扣,对此颇有微词。同样随着字幕的普及,经过翻译和配音的译制片也在逐渐丧失年轻的受众,尽管配音演员音质圆润、情感充沛,但在生活质感的传达、音质语调的准确性和音色的贴切程度上远远不及演员本人,总令观众感觉到有隔膜。下面,我们就来具体看看每种语言的作用。

(一)对白的作用

对白意味着信息,在一个相对静态的画面里,只要其中的人物开口说话,观众的注意力就立即会被对话吸引,就不会去注意画面中的其他因素。从这个角度来说,对白会妨碍其他视听元素的表现,对白过多和过于冗长、信息量小、冲突不够都会造成场面的沉闷。另外人在谈话时运动幅度小,因此对话会限制运动,使影片节奏缓慢,很容易让观众感到单调乏味,以对话为主的影片会在视觉上使观众处于寻找声源的从属地位影响导演对其他信息的传达。

1. 传递信息,交代人物关系

在各种影视作品中,对白的基础功能就是交代人物的身份、关系,推动剧情的发展。例如在电影《建党伟业》中,蔡锷与小凤仙有如下对话。

蔡锷:真想带你走!

小凤仙:那为何不带?

蔡锷:天下人都知道,我蔡锷爱美人不要江山!

小凤仙:我不在,你的病谁管?你要好好活着,回来见我!

蔡锷:奈何,七尺之躯,已许国,再难许卿!

小凤仙:听着,你是四万万中国人的!也是我小凤仙的!

这段对白发生在车站送别的戏份里,小凤仙前来与蔡锷将军告别,简单的几句对话将小凤仙的人物性格与蔡锷将军的性格勾勒得淋漓尽致,两人的不舍、蔡锷将军的惋惜,以及为国为民之大义凛然的大爱,让观众感同身受,也为蔡锷将军最后的病逝埋下了伏笔。

2. 刻画人物性格,饱满人物形象

在众多对白中,观众可以透过人物之间的对话了解角色是一个怎样的人,例如电视剧《贫嘴张大民的幸福生活》中,全家人翘首企盼张大民带女友回家吃饭,哪知张大民被甩,徒弟兼介绍人小同带着香蕉上门道歉。张大民挤眉弄眼,暗示无效,索性继续躺在床上哼哼。

母亲:小同,你表姐是怎么说的?

小同:她说……她说不想跟我师傅谈了。

母亲:她说是为什么了吗?

小同:她嫌我师傅……

母亲:说吧,说吧。

小同:她嫌他胖!

张大民扑棱一下从床上蹦下来。

大民:头天见面我就这么胖,胖了仨月了,瞧出胖来了!

小同:她说一上街人家老瞧,她难为情。

大民刚要躺下,又蹦起来。

大民：我还说人家瞧她呢！（打手势）下巴上带钩儿，没长胡子撅得都跟卓别林似的，长几根毛就成山羊了。人家不瞧她瞧谁呀！

小同：师傅，吃根香蕉。

大民：不吃，吃胖了你赔得起吗？回家告诉你妈，让你妈告诉你表姐，让她以后搞对象别跟人脸对脸说话，一张嘴就跟舌头底下藏着一条下水道似的。她足足熏了我三个月，得亏没把我熏瘦了，熏瘦了我还得让她赔呢！

（往外推小同）你现在就走，跟你妈说去……

这段对白既充满草根气息，又生动幽默。张大民被女友抛弃气急败坏的心情，以及小同的尴尬、母亲的关心都跃然纸上，最主要的是惟妙惟肖地刻画了张大民甚爱面子又十分贫嘴的性格特征。

3.制造矛盾冲突，展现作品主题

例如国产电视剧《过把瘾》中，杜梅因爱成恨，趁丈夫方言睡觉将其五花大绑，甚至把刀架在他的脖子上。两人的对白如下。

方言（醒来，看见杜梅正对他怒目而视）：几点了？干吗呢你啊？（低头看见架在自己脖子上的菜刀，挣扎，发现自己全身被绑）你想杀我啊？你考虑下法律后果啊！

杜梅：不考虑！（阻止方言继续挣扎）我问你，你爱不爱我？

方言：我恨你！

杜梅：你撒谎！你一生都在撒谎，死到临头了你还不说真话！

方言：你疯啦！（看看刀）你说咱俩都这样了，你还指望我爱你啊？

杜梅：说你爱我！

方言：那你也得先把我松开！

杜梅：（哭）不，说你爱我！

电视剧《过把瘾》是探讨夫妻婚内矛盾和相处之道的作品，杜梅因缺乏安全感对感情患得患失，总要求丈夫不断表达爱意，这令热衷自由、个性洒脱的方言倍感折磨，他的冷淡又强化了杜梅的失落感，于是两人上演了这样一出闹剧。从两人的对白中，观众能感受到杜梅的幼稚任性、方言的自我与个性，于是性格矛盾被突出，夫妻是否应学会理解与包容这一主题也得到了潜在的表达。

（二）独白的作用

内心独白是人物超越叙事时空的内心声音，画外叙述声以人物的身份参与叙事，是人物（兼叙事者）第一人称在非叙事时空里对事件的评价。内心独白的作用是挖掘人的心理层面。电影电视使用视听记录机器，通过摄取生活的表象来表现深层的含义，但不是所有的含义都可见，都可以通过形象传达出来，例如王家卫的电影《重庆森林》中，大量的内心独白丰富了观众对故事和人物的理解，使场面成为人物心理的外化，同时也为讲故事提供了方便。

独白可以以一种意象的方式抒发人物的内心情感，展现人物的心理活动，进而揭示整个电影的主题。例如在电影《阳光灿烂的日子》里，姜文运用大量的独白来表现人物内心世界，片中的独白用口述的方式来表明马小军自己内心的恐慌，对过去的记忆以及加以幻想，直至自己也无法分辨现实与梦境，给影片增加了神秘感。

独白另外一种较为常用的方式是独白紧密地贴合了主人公心理发展变化，不仅是人物剖析个人内心真实的写照，而且对情节发展起到了推动作用。在电影《一一》中，杨德昌便在影片

中多处应用独白来展示主人公的心理，推动影片的剧情发展。

影片由台湾导演杨德昌在2000年拍摄而成，以往他的拍摄风格都是批判社会现状，揭露人性丑恶，可谓直触人心，他号称"台湾社会人的手术刀"。但这部影片确是温文尔雅、平淡如水的，没有明显的戏剧冲突、情感的烘托。影片主要以婆婆病危，卧床不起，每个人病榻谈心为节点，将故事串联起来。家庭素材的影片，人物多混乱，情节多烦琐，而导演巧妙地安排这一叙事环节，合理地运用独白，将电影合理化，使其顺利延伸下去。

（三）旁白的作用

旁白的表现方式丰富，可用在开篇、片中和片尾，甚至影片的任何一部分。旁白出现在电影中的作用也绝非单一，以下是几种旁白在影视作品中发挥的较为主要和重要的作用。

1.介绍背景，推动剧情发展

这种旁白常出现在影片开头，常用于介绍事件发生的时间、时代背景和社会环境。例如在电视剧《亮剑》的开头，有段这样的旁白："公元1937年7月7日，日本军队于北平的卢沟桥向中国驻军悍然发动进攻，中国国民革命军第29军奋起反击……从此，中国军民开始了长达八年，艰苦卓绝的抵抗日本侵略者的战争。"

"1940年2月，八路军某师于晋中地区遭日军合围，为掩护师机关及野战医院转移，八路军新1团、决死1纵队各一部，在苍云岭主阵地的三个山头上，与日军三千余人展开激战，八路军连续发起十三次攻击，与日军展开惨烈的白刃战……"

"八路军新1团在团长李云龙的指挥下，数次向日军实施反冲锋，战斗极为惨烈，主峰阵地反复易手，攻守双方均伤亡惨重。"

《亮剑》作为优秀的抗战题材电视剧，一直是人们津津乐道的优秀影视作品。它的优秀不仅在于题材的热血，在影视表达手法中也具有自身独特的魅力，开头的这段旁白，直接将观众拉回到了那个战火峥嵘的艰苦岁月，交代了故事发生的背景，能够让观众迅速进入状态。这也是旁白在影视作品最经典的运用之一。

2.塑造人物，体现内心

除了能够介绍故事发生的背景以外，旁白还可以以第一人称进行叙述，以十分有效的剧中语言塑造人物形象，它能准确地体现人物的性格特征、人格品质和内心世界。语言的表情更能挖掘出人物内心的微妙变化。例如在电视剧《大江大河》中，片尾有这样一段足以体现人物内心性格的旁白：

"一代人，有一代人的使命，我们这代人，面对突如其来的社会变革，终于无法再安于现状，囿于贫困，即使再胆小安稳的人，也不得不想方设法跟上发展，整个社会充满躁动，人心初热，思潮百态，可哪一个人不是摸着石头过河呢？一切混沌初开，大哥率先走出一步，带领小雷家致富，可歌可泣，可认识雷东宝，到底是幸还是哀，说不清楚；想当初小杨巡挑着大馒头，从大山里往外闯，为了挣一个更好的前程，如今他成了个体户，名头很时髦，但面对重重山峦，得对自己多狠心才能走得出去，这个中辛酸只有他自己知道，师父说得没错，我的确是把技术当成了理想，可这理想是我心里的光，我愿意做一个，矢志前行的逐梦人，志之所趋、穷山距海、不可阻挡，不尽狂澜走沧海，一拳天与压潮头，这应该就是我们这代人的写照吧，靠着一股革命者的勇气，劈波斩浪，闯出狭小水域汇入海洋，我们赶上了中国百年来，国运蒸腾日上的时代，我不想辜负这个时代。"

导演借主人公宋运辉之口，以他的口吻讲出了这个时代的沧海桑田，将"累不死"的宋运

辉这一人物形象更直观地展现在观众面前，他坚毅、果敢，富有创造力，更加不服输，誓要在这个时势造英雄的时代大展拳脚，而这些特点也一直伴随着宋运辉的成长。这样的旁白可以激发观众对剧中人物命运走势的共鸣，更深刻地理解人物。

3. 弦外之音

旁白的这种作用类似于小说的议论抒情。影视作品是一种形象的艺术，语言则是一种抽象的概念，但是人们最想听的，也是最耐人寻味的语言，也就是弦外之音。影视作品受小说的影响，在刻画人物时强调心理描写，多用意识流的表达方式，所以在一些带有探索性质的影视作品中大量运用了旁白的手法表现主题，甚至很多导演在形式上有意追求后现代，形成了自己独特的风格，并通过旁白来体现影片弦外之音和内涵，使得作品既富有了独特的文学性，又具备了诗意的意境。

这类旁白多出现在电影作品中。典型的如毕赣导演的《路边野餐》，在一些场景中，诗歌、构图、音乐有着相通的默契灵魂。影片中一共出现了6首诗歌，均由陈升用贵州凯里方言朗诵，类似旁白，试图从多个角度对电影进行诠释。例如在《平凡的世界》里，旁白深刻地揭示了改革开放前后农民主体意识的变化，从客观上论证了农民主体意识是可以改变的，具有积极意义。

（四）解说词的作用

解说词主要用于非虚构的影片，如纪录片、专题片、新闻片、科教片、政论片等电视片中，是连接视觉镜头的结构性元素，是创作者在非叙事时空中对事件或人物的说明、评价和解释。不同的音色、不同的音调、不同的语速节奏，都可能表现出不同的内容。解说在配合画面、传递信息、塑造形象、渲染气氛、抒发情感、介绍知识、组接画面等方面起着重要的作用。解说词和其他声音元素（环境声、谈话声、音乐等）共同构成了声音总谱。解说词不是独立的，是与其他声音一起形成有机的声音整体。简单来讲，解说词具有以下作用。

1. 补充画面无法表达的内容

无论是新闻片，还是纪录片，画面只能表现一些直观的客体现象，而何时、何地、何人、发生何事、产生的原因、结果如何，以及对人物的背景知识介绍等，这些仅用画面是很难描述清楚的，此时需要简洁明了的解说。但是在处理解说词与镜头画面的关系上，应该把画面放在第一位，陈述、解说或评论都以画面为基础。一般优秀的新闻专题、纪录片都忌讳先写解说词后配镜头画面。荷兰著名的纪录片导演尤里斯·伊文思说："据我所知，有的国家是先把解说词写好，再配以画面，这样做是不好的。因为画面毕竟是影片的主体，最好是让画面自己说明白自己。解说词只是从思想方面、艺术方面去加强画面的效果。也就是说解说词要最大地发挥文字的优势，将视觉语言难以表现的、抽象的、思考的，把画面无法表现的内容说出来。"

2. 介绍知识、信息，解释和说明画面内容

在历史文献、科普类专题片中最明显，视觉画面语言具有多义性，同时也体现为意义的模糊性。有时观众对画面内容效果陌生的或不确切的，需要了解，解说词便以有声语言形式与观众交流，给观众以知识、信息。比如在一些科教片中，画面是一些实验、演示性过程，观众对于一些原理不甚熟悉，这时解说可以根据画面的进展，逐一介绍清楚。在科普类专题片中，有些抽象的数字、年代等都需要以解说词的形式告诉观众。纪录片《微观世界》以非常优秀的画面语言展现给观众一个昆虫的世界，观众被充满银幕的蝴蝶、青虫等吸引着，但是由于没有任何的解说，观众只是被这些奇异的画面震惊，而对这些昆虫的种类、习性等相关的信息并没有

更多的了解。其实在观赏的过程中，观众有欲望有精力获取更多的信息，《微观世界》可以说是一次该形式的大胆的探索式的尝试。

3. 整合画面，流畅叙述

避免画面处于无序状态，正如马致远的《天净沙·秋思》，古道、西风、瘦马、小桥、流水、人家、枯藤、老树、昏鸦，需要最后一句话"断肠人在天涯"来点明主旨、整合画面。解说词往往可以使一系列的画面形成合理的内在联系。合理的整合也可以将影片更连贯地拼接在一起，使得叙述流畅。

4. 表现细节，突出主题

对画面信息给予逻辑重点的强调突出，将画面中未曾强调、观众未曾留心的细节放大。此时，解说词起到比特写更明确的作用。解说词凭借文字语言高度的抽象、概括、归纳能力，能够深入到事物背后，揭示事物本质和规律，揭示蕴藏在客观事物中的哲理。一部专题片主题的深化，一个画面内涵的挖掘、升华，显然要靠解说词来完成。

5. 抒情

解说词直接表达创作者热烈、奔放的情感，直接向观众表达自己的喜悦、爱慕、欣赏。解说词的抒情主要是创作者内心情感的流露，必须自然、真实，否则就会产生适得其反的效果。

思考与练习

1. 什么是人声？
2. 语言的特征与分类有哪些？
3. 独白与旁白的不同体现在哪里？
4. 解说词的作用是什么？
5. 简述对白的作用。
6. 旁白与对白的作用是否存在重复？
7. 在语言中，除了对白、独白、旁白和解说词的作用以外，还存不存在其他语言的作用？
8. 如何在影视创作中使用对白？
9. 如何看待独白的艺术特点？
10. 解说词的处理手法是否可以等同于旁白？
11. 在具体使用中，旁白和独白是否可以互相代替？

实训　影视作品中人声语言的认识训练

一、实训目的

通过观看《建国大业》《建党伟业》《辛亥革命》三部影视作品片段，认识区分其中的语言的使用技巧。

二、学时

2学时。

三、实训条件

1. 硬件

计算机、投影仪。

2.地点

多媒体教室。

四、实训内容

观看影视作品，区分听觉语言中语言的各种类型，并试着分析它们的作用和处理形式，分小组交流汇报。

五、实训要求

1.为保证实训效果，可以分组进行，每组指定一位小组长，负责最后的小组汇报交流。

2.小组活动时应尽量维持课堂秩序，同时做好记录工作。

六、考核方式、成绩评定标准

1.教师评价和学生评价结合

2.考核成绩比例

（1）实训表现部分：考勤情况、参与程度、遵守工作纪律情况、协作情况等，占50%；

（2）学生互评部分：针对其他组的实验结果进行评价，占25%；

（3）教师评价部分：占25%。

单元二　音响

学习目标

通过学习听觉语言当中的音响，理解音响的定义，掌握音响的特征与分类，理解影视叙事中音响的功能与作用，掌握影视叙事中音响的应用技巧。

音响作为影视作品听觉语言中重要的组成部分，在影视表达中起到了非常重要的作用，掌握音响的特征与分类是深入了解听觉语言的必要一环，它与音乐一起组成了影视作品的灵魂。音响在不同的地方有不同的功能，在很多时候，音响的好坏决定了一部影片的好坏，掌握音响的功能与作用，是应用音响的基础。

一、音响的特征与分类

音响又称音效，是指影视作品中除语言、音乐之外的视听语言中所有声音的统称。

（一）音响的特征

音响是指除了人声和音乐以外，自然界的一切声响：风声、雨声、鸣声、流水声、风吹树叶的沙沙声、惊涛拍岸的轰响声、乡村的鸡鸣狗叫声、城市的嘈杂喧闹声等。音响可以帮助人们认识世界，人们可以根据声音来判断周围的环境以及人和事。这些声音有的是场景包含的现实声音，有的是现实声音的变形（如音量的放大和缩小、音色的混合），有的是人为制作出来的模拟音效。这些声音并不仅仅是画面的补充，而且也是视听艺术创作的物质构成材料，是思想与感情的外部体现，是富有艺术生命力和艺术感染力的媒介。

（二）音响的分类

音响按照表现目的可以分为以下几类。

1.自然环境音响

环境音响就是场景中存在的一切客观声音，比如雨滴落地的声音、风吹过的声音、鸟鸣声等。环境音响是客观再现一个场景的基础。同期录音的自然音响，有原声感、现场感、混声感。这种同步的自然音响，同画面本身的声源相吻合，拍什么景录什么声音的优点是真实自然，现场制作起来也比较方便。要注意的是在镜头转换时，如果画面环境变化大或声音相差明显，就会出现较大的反差效果，感觉声音不连贯。这时需要加入一些其他的自然场景音响来连贯画面。法国纪录片《迁徙的鸟》中，鸟吃虫子的声音、幼鸟张嘴争食的声音、扑棱翅膀的声音、野鸭的鸣叫声等，汇聚成了一曲美妙的自然之歌。自然环境音响主要用来表现事件故事发生地的整体气氛。如意大利影片《放大》，导演安东尼奥尼便通过同期录音录下了公园中瑟瑟的风声及沙沙的树叶声，再配以远景的画面，这一自然环境音便烘托出公园的神秘气氛。

2.动作音响

动作音响是指被拍摄的对象运动时产生的各种声音。比如人的脚步声，当然走在不同质地的地面上，所发出的声音是不一样的。动作音效也经常以画外音的形式出现，比如画面上是人走的中景，这时根据人物所处的环境，就要配以相应的音效，才会真实地描绘出这个"走"的状态。有时为了强调某个动作，也可以夸大动作产生的声音效果。比如在武侠片中，常听到宝

剑出鞘的一刻，清晰无比甚至带有夸张的金属摩擦声，以及剑根、拳脚产生的呼呼风声。这种音响在每部作品中都或多或少地存在。它不只是制造真实感和空间感的必然手段，有时也会成为推进剧作发展的元素。如在警匪片中，一方在偷听重要线索时，常会不小心碰翻或踢翻某些东西，发出的声音令自己处于危险境地，气氛陡然紧张。动作音响也可制造恐怖效果，例如在电影《闪灵》中，镜头随着小孩儿骑车的视角向前推进，骑车的声音呈现出了快慢的变化，声音大小也逐渐发生改变，越来越有压迫感，让观众既恐慌又想知道剧情后续的发展。

3.社会环境音响

社会环境音响是指画面内外所表现的特定的社会生活环境的声音。如大街嘈杂声等杂音，车站码头、马达轰鸣、洗衣机的转动、门铃响等机械声，以及炸弹爆炸、子弹呼啸、战机俯冲、军舰或战车的轰鸣等战场声。社会环境音响可以迅速交代出影视作品的现实环境。如斯皮尔伯格导演的电影《拯救大兵瑞恩》，在美军诺曼底登陆时，先是远处零零星星的子弹声，接着是流弹划过舰艇的呼啸声，混合着海浪拍击战舰的声音，营造出决战前压抑和死亡的气息。随着登陆的开始，战舰铁门开启的声音、船桨转动的声音、身体被子弹击中的声音、大型机枪扫射的声音交织于一体，与相应的画面一起，将战争的恐怖和生命瞬间消逝的惨烈呈现了出来，使观众迅速进入了影片的情境之中。

4.特殊音响

特殊音响是指为了特殊的功效而人为制作出来的非自然音响或通过电子设备对自然声进行变形处理后的音响，多用于神话片或科幻片中。如飞船在真空中运行的声音、远古时期的恐龙叫声，以及一些电子声等。

尽管音响有这样的分类，但在具体使用时，往往是多种类型的音响混合交融在一起，共同参与环境的展现与故事的叙述，从而实现丰富的艺术功能。

二、音响的作用

我们生活在布满声音的环境中，环境音响是电影建立生活真实感所必需的视听材料。正如普多夫金所说，音响的首要作用是增加电影内容的可能的表现力。如果一部影视作品只有画面没有声音，无论它的故事讲得有多么精彩，那么它都将黯然失色。这种暗淡体现在两个方面，一个是叙事的不完整，另外一个就是表达的不完整，不能合理地展现影片情绪，由此看来，音响对于电影叙事和情绪表达等方面都有贡献。

1.叙事功能

音响可以传达环境信息，有丰富的视觉感。在影视叙事中，音响除了能和画面配合塑造更逼真和生活化的场景外，还能够作为叙事的动力，打破原有画面内的平衡状态，使故事向前推进，承担叙事任务。经常看到，电影中突然出现的画外声音如电话铃声、打碎东西的声音使原场面陡然变化，新的矛盾或事件出现。在电影中，音响也可以作为情节符号来使用，给特定情节、动作以音响的特征塑造，在音响出现时，意味着情节、动作的发生，如电影《大红灯笼高高挂》的捶脚声就是一个具有叙事功能的声音符号。

2.渲染环境气氛，营造剧情需要的场景

音响是我们周围的种种声音，它们不仅能够传达信息，而且可以营造出一个"场"。观看篮球比赛时，球迷经常在对方罚球时吹口哨大喊来干扰球员，同时也为现场营造了紧张气息，音响可以创造出一个声音环境，形成真实的幻象，烘托出一种情绪气氛。有些自然音响本身的

情绪感、节奏感在电影的特定情绪中会得到强化甚至夸大。如电影《美丽上海》中淅沥的雨声烘托了每个人心里那解不开的愁绪，电影《罗生门》中的瓢泼大雨则淋漓尽致地冲刷着人的灵魂。此时的音效和场景一起构成了电影烘托情绪、表达主题的意象，并不是完全独立的表现。

另一种情况是声音与故事情节没有直接关系，也没有出现相对应的视觉形象，只是作为场景的情绪元素存在。比如火车疾驶开过的声音经常用在人物心神不宁、面临抉择的情境下，火车的视觉形象并不重要，重要的是这个音效能够很好地把情绪带出来。有时对声音的反常处理更能强化戏剧效果，这种用法经常出现在超现实风格的电影中，如《公民凯恩》苏珊的歌剧院演出段落对苏珊走调、痛苦的高音做了奇妙的处理，表现了人物疲累和绝望的心理状态。类似的例子还有《罗拉快跑》中罗拉在赌场的高声尖叫、《铁皮鼓》中奥斯卡那可以震碎玻璃的尖叫，它们都被夸张地表现了出来。

3. 增加影片真实感

现实生活里人们可以听到各种各样的声音，离得远的时候声音小，离得近的时候声音大，不同的物体发出不同的声音，这些都是根据声音在空气和物体中由于不同传播介质所发生的不同变化，正是这些变化，才让大家感受到了世界的真实。音响就是根据声音的传播效果来创造环境的真实感，使画面上的视觉形象更贴近生活，使观众感到真实可信。例如影片《邻居》开头，运用丰富的音响：广播里的报时声，锅碗瓢勺的碰撞声，剁馅、切菜、油炸声，走路谈话的嘈杂声，层层叠叠，强弱交错，把20世纪80年代初"筒子楼"过道的热闹景象生动地描绘出来。在纪录片《舌尖上的中国》中，笸面声、擀面声、切面声、拉面碰到面板声、碾子转动声、饺子锅沸腾声、火烧灼烤声、饼在热锅上的"滋滋"声，甚至米饭蒸熟的声音，都被收录或制作，并被和谐剪辑在一起，形成了一曲"耳尖上的中国"。这些声音辅助美轮美奂的食物画面，实在有色香俱全、令人垂涎三尺之感，有效营造了生活的真实感。

4. 与画面形成互动，补充画面的不足，引发联想

画面外传来的音响，可以略示出另一个空间，借助观众的联想，打破了画框的限制，延伸出无限的空间感。比如通过汽车声、雷声、雨声得知画外情形，电影《地道战》中群众藏在地道里，对于画外信息的了解是通过外面传来的桌子的震土声，在电视剧《大江大河》中，在讲述小雷家工厂爆炸的一集中，并没有出现爆炸的现场，而是用爆炸的响声来证明爆炸的猛烈，加上在医院中的配乐，这便使人有充足的联想空间，在这里，音响不仅作为重要的叙事元素，且成为构成画外空间的重要手段。

5. 串联画面，增添转场的趣味性

利用声音转场是常见的不同镜头，用一个持续或特殊的音响作为背景，能很自然地把不同时间、不同空间的镜头连接起来。画面因同一或相似的音响而组合，由于声音是连续的，画面组合效果也自然过渡顺畅。如《建国大业》中，领袖在天安门上的宣讲声，使影片游刃有余地时空交错。苏联电影《这里的黎明静悄悄》中布谷鸟的叫声则连接了战争和和平两个空间。电视剧《亮剑》当中，在骑兵连连长牺牲的镜头里，他的喊声震天动地，仿佛击破了时空一样。

6. 表现人物的情绪特征

通过人物的动作发出的声响、节奏，在一定程度上能刻画人物的性格。如急性子的人动作重，节奏快；慢性子的人动作轻，节奏慢等。20世纪80年代经典的纪录片《雕塑家刘焕彰》中，劈木头、钻石头的声音从开始到结束不断地出现，与雕塑家的人生经历紧紧融为一体，只要一听到这种声音就看到了雕塑家的人生经历和人格魅力。音响成了形象的载体，获得了一种

多意蕴的生命。费穆的《小城之春》中，在女主人公玉纹产生徘徊时，夜晚的警报声格外刺耳，暗示着玉纹的心情。一些动作片惊险片中经常将脚步声、门铃声、风声等放大获得惊心动魄的效果。

由上可见，在影视作品中，音响的作用是巨大的，合理地应用音响会让作品提升到一个新的层面，也正是由于音响的加入，可以弥补很多画面内容的缺失，增添作品的真实性，同时又给观众带来了无数的想象空间。因此，在分析一部作品的好坏时，音响是其重要的评判标准。

思考与练习

1. 什么是音响？
2. 音响的分类有哪些？
3. 音响是否等同于音乐？
4. 特殊音响是否是无足轻重的？
5. 音响的作用有哪些？
6. 在表现人物情绪时，音响的作用如何得到凸显？
7. 在视听语言中，音响的处理方式有哪些？
8. 音响是如何帮助画面打破限制的？
9. 如何用音响烘托气氛？

实训　影视作品中音响的认识训练

一、实训目的

抽取不同影视段落中音响的使用范例，分析导演是如何使用音响的，并试着给自己拍摄的画面配上不同的音响，感受它们的叙事变化。

二、学时

2学时。

三、实训条件

1. 硬件

计算机、投影仪。

2. 地点

多媒体教室。

四、实训内容

观看影视作品，区分听觉语言中音响的各种类型，并试着分析它们的作用和处理形式，尝试给自己前期拍摄的画面配上不同的音响，区分它们的叙事作用。

五、实训要求

1. 为保证实训效果，可以分组进行，每组指定一位小组长，负责最后的汇报。
2. 小组活动时应尽量维持课堂秩序，同时做好记录工作。
3. 选取音响时应注意与画面相匹配，合理表达叙事内容。

六、考核方式、成绩评定标准

1. 教师评价和学生评价结合

2.考核成绩比例
(1)实训表现部分:考勤情况、参与程度、遵守工作纪律情况、协作情况等,占50%;
(2)学生互评部分:针对其他组的实验结果进行评价,占25%;
(3)教师评价部分:占25%。

单元三　音乐

学习目标

通过本单元学习，理解音乐的定义，掌握音乐的特征与分类，掌握听觉语言当中的音乐，理解音乐的各种功能与作用，掌握音乐的应用技巧。

音乐是影视作品除画面以外最重要的组成部分，是整个听觉语言当中的核心，音乐的出现让整个作品看上去更加生动传神，瞬间具有了生命力。音乐是一部电影的灵魂，如果没有音乐所有的影视作品都会黯然失色，音乐在其中起到了举足轻重的作用，好的音乐甚至可以脱离作品而单独被人们熟知，所以掌握音乐的作用是重中之重。

一、音乐的特征与分类

音乐是用有组织的乐音创造艺术形象来表达人们的思想感情、反映社会现实生活的一种听觉艺术。在电影还处于默片时代，音乐就以现场演奏的方式进入了电影。苏联电影理论家列别捷夫在他的《电影艺术论文集》中这样描述无声电影时期的电影音乐："在一部影片中，必须把画面和音乐结合起来的想法，几乎从无声电影发明之日起就同时出现的。音乐在某种程度上消除了人们觉得银幕是哑巴的感觉，它以本身形象所具有的较高感染力，使电影场面列入艺术现象之内。音乐进入电影，促使观众在更大程度上把电影看作是一种具有自己的特殊程式和自己的艺术感染手段的、新的、正在形成中的艺术，而不仅仅看作是生活的毫不出色的摹写。"由此看来，音乐是影视作品中经过加工的，要通过演奏或演唱形成的声音，它是人类表达感情交流情感的听觉形式。音乐具有抽象性和主观性，虽然没有语言和自然声音的明确性与特定性，但却有独特的艺术魅力。

从影视作品中音乐的出现来源看，影视音乐可以分为有源音乐和无源音乐两大类。

有源音乐发出音乐的声源出现在画面的叙事空间内，也称为"客观音乐"或"画内音乐"。如作品中角色进行歌唱或乐器演奏，又或者故事空间中的电视机、收音机、录音机等家用电器正在播送的音乐等都称作有源音乐。但有源音乐也包括另一种情况，即音乐声源虽并未直接在画内出现，但在观众日常生活经验中却默认了声源的存在，如在酒吧、超市等场景中存在的音乐，即便不出现声源，但观众依然接受其声源存在于画内空间之中。类似这样的音乐也被称作有源音乐。有源音乐的使用可以增强影视作品中的生活真实感，在部分情况下也能参与剧情的建构。

无源音乐是音乐的声源并非由画面本身所提供，而是由创作人员以画外音的形式赋予在影视作品中，也称之为"主观音乐"或"画外音乐"。这类音乐往往是创作者为达到特定的艺术目的，根据影视作品在内容、情绪与时间上的需要专门设计或编辑而成的，因此与作品结合紧密。无源音乐往往起着解释充实画面内容、发表观点、渲染气氛等重要的艺术作用。

1. 主题音乐

是运用旋律（即没有歌词的音乐）对影视作品的内容进行高度概括的音乐形式。它可以把人们带到特定的历史情境、文化环境或某种情感之中。主题音乐没有词意限制，拥有非常广阔的想象空间，对剧情有极强的包容性。在影视剧作品中可以灵活运用各种变形、变奏、延展、

紧缩等创作手法建构旋律，来配合剧中人物性格的展开、人物情感的发展，衬托场景与环境的变化等。主题音乐在剧中可反复出现，尤其在作品的开头或结尾，能起到烘托强调主题的渲染作用。

2. 背景音乐

指影视剧中标志环境、场合、地域等的一种音乐，通常以画内音乐为主，也可以运用画外音乐的形式。作为"背景音乐"即指不但配合画面，也要配合其他重要的音响，如专题片中的解说词、同期声等，实际上这类音乐是陪衬电视画面和解说词等的背景性质的音乐。这种音乐创作往往通过富有民族地域特点或时代特点的旋律，以特殊的音色、独特的节奏，根据特定时空氛围的需要出现在影片中，使观众产生某种体验与联想，而对影片的整体时空氛围产生认同感。在电视节目中这类音乐间或出现在电视剧或其他以主导性音乐为主的节目中，但它最集中而且十分频繁地出现在专题性节目或纪录片中。

3. 主题歌

主题歌通过歌曲的形式来反映影片的思想、抒发创作者的情怀、塑造剧中的人物形象，是一种直抒胸臆的情感表达。由于歌词的通俗性，它很容易被观众记住。主题歌可以出现在片头片尾或者整部作品的任何位置，它往往跟影片的主题相互呼应，是情感的再次升华，有时出现一次，有时会反复出现，往往一部影片的主题歌会流传得比电影更广并取得深刻的影响。比如《风云儿女》的主题歌《义勇军进行曲》，后来成为我国国歌。中国很多电影主题歌已脱离影片成为经典传唱的曲目，再如《铁道游击队》中的《弹起我心爱的土琵琶》，《柳堡的故事》中的《九九艳阳天》，《冰山上的来客》中的《花儿为什么这样红》等。美国影片《人鬼情未了》《泰坦尼克号》等影片中的主题歌曲已经成为经典的浪漫之曲。

4. 插曲

插曲为影片中某一场面、某一情节中的人物而做，一般在影片中不反复出现，并不直接概括影片主题思想或基本内容的歌曲，也有的只为表现时代气氛、地方特征等。插曲一般以简短的歌曲片段的形式出现，抒发人物的情感，刻画人物形象，为情节的展开起暗示、推动作用。一般与影片的内容结合得比较紧密，可以作为人物情感的转折，也可以连接几组画面，同样可以营造独特意境。如影片《小武》将流行歌曲作为插曲运用，不仅展现了20世纪90年代末的时代氛围，同时也有力地刻画了人物。《甜蜜蜜》中插入了邓丽君的几首歌曲，表达了男女主人公之间的爱恋情感。

除此以外，音乐还有很多不同的分类方式，例如可以按照其表达意图分为表意功能音乐或写实性音乐等，但不管怎样分类，音乐在出现时都与音响一样，不会单独地以单一的形式出现，它往往能给观众带来立体化的体验，配乐与歌曲遥相呼应，与音响和画面等内容相互配合，只有这样才能更好地完成传递影片的主题的功能。

二、音乐的作用

在视听艺术中，音乐对于突出主题、渲染画面情绪、加强作品的艺术感染力、调节气氛、消除疲劳、加深记忆、提高传播效果等方面，都具有积极的作用，一切艺术在本质上都是接近音乐的，音乐所表达的内容不是直接、具体的，但它在激起人的情感和情绪反应上是最准确、最细腻的。这种能力是其他任何艺术形式所不具备的，音乐所表现得更多的不属于题材本身，

而是与题材的情感相关。音乐的情绪决定了影视画面的气氛、神韵、情绪。

1.烘托情感，弥补画面的不足

音乐可以弥补镜头语言的不足，起到镜头和解说无法替代的作用。音乐强化编导的情感表达，升华作品主题，营造一种氛围，缩短受众与作品之间的距离进而产生共鸣和同感，它所传达的思想和意义是不能用语言来表达的。音乐作为一种特殊的艺术方式，可以通过很细微的旋律变化来体现情感的变化，喜怒哀乐都可以借助音乐的形式进行有效的传递，而这是画面所不可比拟的。如果要让观众深刻了解人物的内心世界，最直接有效的方式就是通过插入一段音乐来展现。轻松的音乐表现愉快的心情，低沉的音乐表现相对悲伤的内容。如《城南旧事》中那"长亭外，古道边，芳草碧连天"的柔情，将"天之涯，地之角，知交半零落"的意味表现得淋漓尽致，细腻地传达出英子忧伤、悲悯和负疚的心情。《上甘岭》中《我的祖国》成为中国人民抒发爱国情感的佳作。在言情片中触景生情，旧日歌曲再现，是煽情惯用的手法，例如《魂断蓝桥》的结尾再次响起男女主人公离别之夜的舞曲音乐，使观众一起体验主人公的黯伤。由此可见，抒情是音乐在影视作品中最主要的作用。

2.独立表现主题

音乐可以充当画面的平等伙伴，扩展场面的含义和情绪内容，独立于影片的具体情节情境之外。例如在影片中，主题配乐或者主题歌曲可以非常强烈地吸引和感染观众，已经超越了配合画面的基本功能而成为独立的艺术表现元素。例如影片《城南旧事》中的主题音乐《骊歌》的主旋律，在片头、片中、片尾等反复出现，每次又都由不同配器或不同节奏出现，给影片营造了统一连贯的舒缓的节奏感。在《宝莲灯》中，《想你的365天》作为其中一首主题曲形象地展示出沉香在不断靠近真相却又始终无法见到母亲时对于母亲的思念，同样有些时候主题音乐也可以奠定影片的基调，塑造人物的形象。《花样年华》中的主题音乐，那段用小提琴演奏的有点慵懒、有点怀旧的旋律多次出现在影片中，为影片营造了一种氛围，有些缠绵悱恻，有些欲语还休。

3.渲染气氛

画面可以创造诗意，而音乐则可以依靠其强烈的感染力，通过节奏力度、速度的变化产生某种有情绪气氛的旋律，烘托特定的情景，渲染作品的特定情绪，或紧张热烈，或欢快轻松，或沉闷压抑，或志哀惊恐。音乐营造的气氛常常能给人一种精神的感召，使人的心情得以外露、情绪得以积聚。如《西雅图不睡夜》的开场由一段较长的音乐将几组有关的镜头贯穿起来，以清冷的钢琴伴衬，影片由基地开场，很快画面转入新近丧妻的主人公的厨房、办公室，以表达他整个生活都沉浸在悲哀之中。《泰坦尼克号》中沉船段落，为衬托渲染灾难逼近的气氛，音乐音响相互交织，音乐相对压低，配合音响塑造紧张氛围，从而塑造了令人恐怖的特殊意境；《歌舞青春》中，两所高中学生在篮球场上紧张对阵，音乐却不是压抑低沉的声音，而是明亮欢快的，体现了虽然是在比赛，但人生的成长才是孩子们永不褪色的青春这一主题，蕴涵着一种深层的寓意。在恐怖片中，更是经常用紧张的音乐来营造恐怖的气氛，让观众神经紧绷，例如在以林正英为代表的僵尸系列电影中，每当僵尸出来时，音乐忽大忽小，节奏紧凑，牢牢地吸引了观众的视线。

4.表现时代特点、地域特色

一支特定的乐曲或歌曲，往往通过与布景、道具、服装等造型方面的设计相融合，成为表

现作品背景的不可缺少的部分，特别是对当时流行歌曲的运用，可以为影片提供一个具有一定色彩和强烈时代现实感的立体化背景。《小武》中反复出现的屠洪刚的《霸王别姬》显示出影片的20世纪90年代县城的特征。在电影《夏洛特烦恼》中，剧中主人公袁华自带的出场音乐《一剪梅》就是具有明显时代印记的音乐，可以让观众迅速回到那个年代之中。

5. 参与叙事功能

音乐在影视艺术中也参与深层次的叙事，能巧妙地体现剧作功能。在一些作品中，谈及主题、人物等，其中的音乐元素不能不提，甚至这些音乐已经成为电影的独特标志。例如在电影《钢的琴》中，影片开场时，陈桂林的乐队为殡葬雇主演奏喜庆的民乐，镜头拉到一位小朋友面前，他在往脑袋上砸啤酒瓶，开始音乐伴随瓶子的碎裂声行进，中途一个瓶子没有砸碎，音乐在这里干脆停止了，紧接着随着瓶子的碎裂声音乐再次响起。这里明显经过设计，乐队演出和卖艺小孩没有任何关联，但导演却有意将二者联系在一起，目的就是为了表现那场葬礼的荒诞、诙谐，利用音乐的节奏来控制整件事情的发展进程。

6. 强化戏剧效果

音乐也可以极大地强化叙事中戏剧化的效果，放大一些画面难以表述的潜在内容。在《我和我的祖国》里《回归》这个片段中，导演选用了罗大佑的《东方之珠》。1991年，在香港回归的背景下，罗大佑重新为《东方之珠》填词，歌中回旋着一腔血脉共流的情怀，充溢着黄皮肤的中华民族五千年沧海桑田的尊严。特别是五星红旗升起的时候，响起"小河弯弯向南流，流到香江去看一看，……"的歌词，虽未明说，却到处流露出失散多年儿子再次回归母亲怀抱时那种脉脉温情，情真意切。

除了上述提到的音乐功能以外，音乐还具有塑造人物形象、提升对话的戏剧效果、揭示人物内心等功能，有时候一处音乐的出现伴随着多种功能的出现，特别是在一些青春歌舞类中更是如此。

思考与练习

1. 音乐在视听语言中一般可以分成几类？
2. 每种音乐类型在影视作品里类型是不是单一的？
3. 主题音乐与主题歌有什么区别？
4. 插曲和背景音乐是否相同？
5. 音乐在影视作品中的作用有哪些？
6. 音乐是如何独立表现主题的？
7. 音乐在参与叙事上有哪些优势？
8. 影视作品在使用音乐时可以从哪几个方面进行考虑？
9. 试着说说音乐在日后的影视作品中还可能出现哪些发展趋势。

实训　影视作品中音乐的认识训练

一、实训目的

理解音乐在影视作品中的叙事作用，熟悉音乐在影视表达中的应用技巧。

二、学时

2学时。

三、实训条件

1. 硬件

计算机、投影仪。

2. 地点

多媒体教室。

四、实训内容

首先观看不同场景画面里音乐的处理方式,理解音乐在影视作品中的叙事作用,为准备好的素材配上自己认为合适的音乐。

五、实训要求

1. 为保证实训效果,可以分组进行,每组指定一位小组长,负责最后的小组汇报。
2. 小组活动时应尽量维持课堂秩序,同时做好记录工作。
3. 匹配音乐时,要尽量使音乐符合故事画面的发展要求,合理地进行表达。

六、考核方式、成绩评定标准

1. 教师评价和学生评价结合
2. 考核成绩比例
(1)实训表现部分:考勤情况、参与程度、遵守工作纪律情况、协作情况等,占50%;
(2)学生互评部分:针对其他组的实验结果进行评价,占25%;
(3)教师评价部分:占25%。

单元四　声画关系

学习目标

通过学习听觉语言当中的声画关系，了解声画同步的作用及意义，熟悉听觉语言当中的声画对位关系与声画对立关系，掌握声画对位、声画对立的作用及意义。

影视作品中，声音与画面相互配合相互补充，因为叙事的需要，在很多时候，声音与画面的位置会出现偏差，并不一定是一一对应的关系，而各种关系的出现，会带来不同寻常的表现意义，声画同步是其中最基础，也是最常见的一种声音与画面的表现技巧。声画对位是声音与画面的另一种组合方式，也常见于各类影视作品中。声画对位在声音与画面的组合形式上更加富有创意，带来的审美感受同样也更富戏剧性。声画对立是声音与画面第三种组合方式，声画对立不同于其他两类声音和画面形式的地方在于声音与画面看上去并不直接匹配，但却有着更高艺术统一形式的声画组合形式，同样也是较难理解的一类组合形式。

一、声画同步

声音和画面是视听语言的两个组成部分。在影视艺术表达中，声音和画面是相辅相成的，画面需要声音的支持，声音也需要画面的支撑，两者不可或缺。视听艺术是声画结合的艺术，视听语言即视听结合的语言，对于影视形象的塑造来说，画面需要声音的支持，同时声音也离不开视觉形象；从表情达意来说，由于画面与声音都具有多义性，决定了不同的声画组合会产生不同的，甚至完全相反的情绪和意义。视听常见的关系有声画同步、声画对立和声画对位。

（一）声画同步的含义

声画同步又叫声画合一，是指声音与画面按照现实的逻辑相互匹配而产生的一种效果，几乎所有的影片中都大量存在这种声画关系类型。在这类声画关系中，画面居于主导地位，声音必须与画面结合在一起才有意义，必须与画面相配合才能发挥作用。简单地说，就是观众看到的和听到的同步，听到的声源即在画面中。比如对话场面，画面中讲话的人和声轨上的讲话声是同步的；再比如火车由远及近地开过，声音要符合画面所呈现的火车运动状态，这也是典型的声画同步。

（二）声画同步的意义

1.声画同步可以调动观众情绪

声画同步是最基础的一种声画关系，其表现为声音和画面的形象、情绪色彩一致。电影《时光倒流七十年》里男女主演第一次真正意义上见面的这个场景中，画面首先将两个人的关系交代清楚，拍摄男主人公时，镜头定格在了门上的倒影里，有一个女子静静地在湖边散步，开始"起兴"，达到初级直觉。男主人公理查德跟随着走去，音乐开始起到"神思"的作用，让人充满想象。低声部的厚重、庞大感配上草丛中隐隐约约的女士背影尽显神秘，音阶式和回旋式的旋律将男主人公不确定、迟疑又想上前的心理描写得淋漓尽致。激昂的旋律突然上扬，理查德欣喜的神情，女士稍感惊讶又深深被对方吸引的神情，是那么自然。当画面与音乐配合，达到声画同步，观众的情绪被充分调动，显得心旷神怡，达到美的喜悦。理查德每上前一步都

与背景音乐中的保持音恰好接合，更显得分量十足，仿佛那是爱情的力量在一步步驱使着他。

2. 声画同步可以参与叙事，营造戏剧效果

声音作为影视视听语言的一部分，叙事功能一直存在，在与画面的配合中，声画同步可以很好地完成这项任务。电影《铁三角》中阿辉向宝山讲述做车手的策划，画面将阿辉所讲的并未发生的情景时而表现出来，让观众感觉这样的策划似乎是完美保险的。巧用音画合一不仅可以完成叙事，还可以营造更丰富的戏剧效果。

3. 声画同步可以烘托情绪，激发联想

在一段声画同步的展现过程中，观众往往会被优美又符合情境的音乐所打动，引发共鸣，进而产生联想。《我的父亲母亲》中也有一段描写母亲想方设法与送村里小孩回家的父亲相遇的场景。在这段中，阴郁的排箫变成了似马林巴的打击乐器，配合画面的升格镜头，母亲的每一步欣喜都似走在了节奏中。音乐开始大多为四分音符或者八分音符，以灵巧而又沉稳的节奏将母亲的心情缓缓道来，既渴望相遇、渴望爱情，但又保持着少女的羞涩。作曲家运用滑音等音乐元素，混音师配合以零星的清脆鸟叫声，以及母亲在树林中几乎听不到的轻巧脚步声，勾勒出一个扑腾跳动的心。伴随着小孩子们回响在田野的读书声、嬉闹声，那份少女对爱情纯真的追求，悄无声息却溢满整屏。在这里我们看到了一家人的纯真，不忍打扰他们，晃过神之后，观众似乎更能联想起自己的父亲母亲，将情绪进一步升级。

声画同步是观众对影视作品的自然要求，最符合观众的观赏心理，比如人们看见画面中有人唱歌，就想听到歌声如何，看到画面中手指扣动扳机，就想听到一声枪响。声画同步也是影视艺术再现生活的重要方式，声音与画面同步，能增强作品的真实感和感染力，能使一切有声有色、栩栩如生。

二、声画对位

声画关系中，声音与画面的表现意义突出地表现在对位关系中，这种关系使声音与画面在情绪情感上产生强烈的反差，从而产生震撼人心的艺术效果。声画对位指声音和画面分别表达不同的内容，它们各自以其内在节奏独立发展，分头并进，而最终又殊途同归，从不同方面说明着同一含义。这种声画结构的形式，就叫作声画对位。声画对位已成为蒙太奇的重要组成部分。它含蓄而富有诗意。正如雷内·克莱尔所说："有声电影中一些最优美的效果，正是交替表现（而不是同时表现）可见形象和形象发出的声音的结果。"在视听语言中，对位关系里声音和画面在意念上遥相呼应，或是在现实与心理中穿梭，这种手法往往能表达出更深的内涵，是一种含有导演评价的处理手法。电影配乐常运用声画对位关系，比如表现残酷的战争场面时用舒缓的钢琴曲，表现爱情场面用跳跃的、不稳定的节奏。两者都产生了讽刺的意味，由于声音的介入而使场面原有的调子发生了改变。

1. 声画对位可以打破画面的限制，激发想象，产生独立的审美感受

在电影《小武》中，小武回到家乡，他的朋友用自行车搭载他的那一段画面中，我们听到了街道上的巨大噪声，有车流声、喇叭声，有商店里传来的流行音乐声，也有公安部门贯穿整个段落的具有宣传教育意义的广播声。我们甚至听不太清楚自行车的声音，还有小武和其朋友的对话。虽然这在传统的后期声音处理上是不应该的，但是这与画面形成了强烈对比。

2. 声画对位便于塑造人物，描写人物心理

声画对位对于影视作品中人物的塑造有得天独厚的优势，总是可以在细微处让观众了解剧

中人物的心理活动。在电影《阳光灿烂的日子》中则大量使用了无声源音乐，每当马小军在心中思念米兰，或者看见米兰的身影，意大利歌剧《乡村骑士》中那优美抒情的乐曲旋律便缓缓响起，以表现马小军心中爱情的美好和内心中所涌起的波澜。

3.声画对位可以深化主题，具有象征意义

声画对位的结果，可以产生某种声画原来各自并不具备的新寓意，通过观众的联想达到对比、象征、比喻、讽刺等效果，进而引发出导演的表达意图，具有很强的象征意义。苏联影片《夏伯阳》中，白匪军官一面弹着贝多芬优美的奏鸣曲《月光》，一面下令将一名士兵鞭打致死，以音乐的优雅反衬白匪军官的残暴，也表现了这个人物伪善的面目。

三、声画对立

声画对立，指画面和声音声源有一定联系但又相互分离的一种剪辑方式，即声音和形象不同步，互相剥离，声音和发声体不在同一画面，声音以画外音的形式出现。声画并列意味着声音和形象各自具备相对的独立性，并行发展但是又相互联系、和谐统一。这一要领最早是1928年由苏联导演爱森斯坦、普多夫金、亚历山大洛夫三个人提出的，虽然他们并没有明确出现对立的概念，但对影视音乐的探索具有重大意义。声画对立的直接结果是突出了声音的作用，使它从依附于形象的从属地位中解放出来，成为独立的艺术元素，从而丰富了电影的表现手段。

1.声画对立可以弥补叙事的不足，加快叙事节奏

声画对立可以用声音和画面同时叙事，这就让原本只能用画面讲故事的导演产生了新的选择，并收获了比单一传统叙事更能打动人心的表达效果。比如一个孩子在房间里做作业，配以从另一个房间传出的父母的争吵声，孩子成长的环境和父母对孩子的影响比用对比蒙太奇表现来得更直接。声画对立还可以形成对画面的省略，动画片《灰姑娘》中有一段精彩的声画对立，大臣拿着水晶鞋到灰姑娘家宣布国王要求全国的未婚少女试穿水晶鞋，谁能穿上谁就可能是王子的新娘。而此时后妈已经将灰姑娘锁在阁楼里，钥匙就放在她的口袋中。声音上是大臣宣读国王的命令，而画面是一群小老鼠努力地要从后妈的口袋里拿出钥匙。声音与画面的双重叙事，使情节显得更加紧迫，观众在同一时间得到了更多有用的信息。

2.声画对立可以通过展现矛盾冲突，强化情感表现力

音乐与画面在内容上形成的对立，很容易就可以延展到情感上来，而这种延展而来的情感比平铺直叙带来的冲击要更加猛烈，这是一种由观众思索之后得出的情感体验，因而更有力度。在美国电影《魂断蓝桥》的开头画面中，老年的罗伊站在初次邂逅玛拉的滑铁卢桥上，拿着吉祥符睹物思人，当年玛拉送吉祥符时两人的对话在耳边响起。将已逝恋人的声音和当下人去楼空的画面相配，无疑是运用了"极悲事以乐景出之，极喜情以哀景赋之"的艺术手法，将二人曾经的浓情蜜意与如今的思念之情相对比，将主人公的追忆之思、永失我爱的伤怀叹惋之情呈现出来，强化了情感的冲击。在电影《你好，李焕英》中，影片将要结束时，得知真相的晓玲在母亲生前工作的化工厂飞奔时，影片音乐激昂，画面却都是二人一起生活时的点点滴滴，这种形式的处理让观众积蓄已久的情感刹那间得到了宣泄，直呼过瘾。

3.声画对立凸显隐喻与象征意义

声画对立，声音和画面处于逆向发展的地位，这种声画关系的结合用暗示、隐喻或讽刺的艺术手段，使影片具有深刻的象征和讽刺意义。例如在影片《小街》中，主人公小夏"偷

购"了样板戏用的假辫子而遭追捕,画面是紧张的追逐,音乐却是《妈妈教我一首歌》的二重唱。优美、抒情的音乐同残酷画面形成了强烈的对比,暗示了主人公夏西在严酷的环境下,对未来、对理想执着的追求。在《阳光灿烂的日子》中,马小军等人为兄弟报仇去打群架,画面是出手较为残忍的斗殴场面,但音乐却是《国际歌》,那鼓舞人们争取自由的雄壮旋律,画面与音乐两者在内容、倾向、境界上显然都是对立的,但组接在一起却暗示了在马小军等人的心里,替兄弟复仇是正义的英雄所为,是澎湃激昂的革命豪情的体现。

声画对立是声音作为单个元素加入蒙太奇的特有的表现形式,是体现导演审美观念和倾向的独特艺术手段。准确巧妙地运用声画分立的声画结构方式,对增强影片的艺术效果和感染力都起着不可替代的作用。正如爱森斯坦所言:"声画对位作为新的蒙太奇成分,作为同视觉形象组合在一起的一个独立部分来处理声音,必然会带来一些具有巨大力量的新手段。"

思考与练习

1. 影视作品中声音与画面最常见的关系是什么?
2. 声画同步在影视叙事中具有怎样的作用?
3. 声画同步是否意味着画面因此缺少吸引力?
4. 声画同步是如何进行情绪烘托的?
5. 影视叙事中是如何进行声画对位的?
6. 声画对位的作用有哪些?
7. 声画对位在声音的处理上,与声画同步有哪些不同?
8. 声画对位在叙事中是如何深化主题的?
9. 什么是影视创作中的声画对立?
10. 声画对立与声画对位存在哪些不同?
11. 声画对立在叙事中的作用有哪些?
12. 声画对立是如何展现叙事矛盾的?

实训 影视作品中声画关系的认识训练

一、实训目的

理解影视叙事中声画关系不同的类型,熟悉和掌握三种声画关系在影视表达中的应用技巧。

二、学时

2学时。

三、实训条件

1. 硬件
计算机、投影仪。
2. 地点
多媒体教室。

四、实训内容

分析《阳光灿烂的日子》里的声画关系,找出其中令人印象深刻的部分,并参照这种声画关系运用前期拍摄(收集)素材来创作一段类似作用的影视段落。

五、实训要求

1. 为保证实训效果，可以分组进行，每组指定一位小组长，负责最后的小组汇报。
2. 小组活动时应尽量维持课堂秩序，同时做好记录工作。
3. 应首先分析电影中的声画关系，摘出其中的关键段落，再进行模仿创作。
4. 创作时要注意前后叙事的关系，不要盲目创作。

六、考核方式、成绩评定标准

1. 教师评价和学生评价结合
2. 考核成绩比例
（1）实训表现部分：考勤情况、参与程度、遵守工作纪律情况、协作情况等，占50%；
（2）学生互评部分：针对其他组的实验结果进行评价，占25%；
（3）教师评价部分：占25%。

模块四　视听语言应用

视听语言的方法和技巧来自人们长期的视觉和听觉实践，可以说是完全符合人们的欣赏习惯的，这些实践经验大多来自人的本性和长期的研究积累。视听语言是从研究剪辑开始的，但视听语言发展到现在，早已不只是研究剪辑。视听语言是一种思维方式，贯穿影视创作的全过程，包括前期脚本创作、分镜头脚本确定、现场拍摄和后期剪辑。学习视听语言就是要利用理论知识指导实际应用，反过来，只有通过应用才能更好地理解视听语言的基本知识与理论。

单元一　脚本创作

学习目标

通过本单元学习，熟悉常用剧本、分镜头脚本和故事板格式，理解和掌握剧本、分镜头脚本和故事板的概念及意义。

影视剧本是影视作品创作的重要依据，是影视创作中的关键一环。影视剧本的好坏有时直接决定了整部作品的质量，必须要引起足够的重视。分镜头脚本是影视作品拍摄前所设计的拍摄内容的梗概和大体方向，是前期拍摄和后期制作的依据和指引，对影视创作具有重要意义。目前国内影视界对于故事板的使用尚不普遍，但在国外电影制作尤其在像好莱坞这样充分工业化、标准化的影视制作中，故事板是整个制作流程里必不可少的一个重要环节。

一、剧本

通常来说，剧本由文学剧本和摄影剧本构成：文学剧本包含戏剧剧本（话剧、舞台剧等表演演出艺术）、小品剧本、相声剧本等，语言性强，突出文学性；而摄影剧本包含了影视剧本、综艺节目剧本等要通过摄影技术呈现、突出拍摄感的剧本形式。

通常意义上来讲，影视剧本一般表现为故事梗概、故事大纲、分集大纲、分场剧本等不同形式，比如故事大纲就像是作文开始正式写作前列的提纲，包括了主要人物、故事背景、主要内容和故事结局，要求用简短文字标注出故事的起因、发展、经过及结果，通过看故事大纲就可以快速了解整个剧本的故事构架，故事大纲是剧本的基调，便于新想法的加入和故事的调整改动。而分集大纲是将故事大纲按照分集节点进行写作，相对更加细致，也更加注重连续性。之所以将电影剧本和电视剧剧本合称为影视剧本，是由于电影和电视这两种艺术表现形式都是关于视觉与听觉艺术的表达，具有很大的相似性。虽然电影剧本和电视剧剧本两者间存在着电视剧播放周期长，剧本容量大，而电影节奏相对紧凑，剧本讲求一气呵成的不同之处，但是相较于戏剧剧本和综艺节目剧本，电影和电视剧剧本都要经过从编剧、制片方、导演、演员到后期制作等多方人员的共同创作，是一个集体创作过程，无论是在剧本内容上（剧本形式、结构框架）还是剧本开发流程上可以说都是近乎一致。1913年我国首部故事片——郑正秋编剧的《难夫难妻》出现，意味着第一部中国电影剧本的诞生。

（一）影视剧本类型

随着影视产业的蓬勃发展，影视剧本的创作也迎来了自己的黄金期。影视剧本类型通常有两种：原创剧本和改编剧本。原创剧本是指编剧自主创作的剧本，改编剧本是指通过对某一资源进行改编创作而来的剧本，通常源自影视作品、文学名著、神话传说、小说、漫画动画、电视综艺节目、游戏等文艺作品。相较于原创剧本，改编剧本天然地具备了一定的"群众基础"，凭借其更易获得观众认可、取得市场成功的优势，在剧本市场中日益受欢迎。小说是我国影视剧本改编最多的文艺作品形式，这是因为小说从写作形式上与剧本更接近，故事结构更加清晰，线索明确，人物内心世界塑造符合剧本人物设定的需要，因此制片方更容易对小说改编剧本有一个清晰预测，演员们也更容易通过小说原作了解角色性格。诸如大家耳熟能详的几部经典作品《风声》《陆犯焉识》等都是典型的代表，而如严歌苓、刘震云、王朔、刘恒等则是近年来颇受导演青睐的几位小说作家，这类作家的作品有极大的知名度，作品质量过硬，并且已然形成了独特的个人风格，有一定的票房号召力或收视率保障。

值得一提的是，我国互联网的快速发展与传播媒介的多样化极大丰富了改编剧本的来源，出现了IP改编剧本这一概念，2015年被称为IP元年，IP这个词是中国所特有的，用它来指热度高、影响力大且可被利用进行再生产的知识产权。改编剧本包括了IP改编剧本，IP改编剧本是改编剧本在互联网语境中的特殊产物，两者在内容和形式上是一致的，只不过IP是市场经济中影视产业与互联网相互融合过程中产生的新概念。最经典的如南派三叔的"盗墓笔记"系列、天下霸唱的"鬼吹灯"系列等，都是这其中的佼佼者。

（二）编写剧本

编写剧本和编写小说一样，作者要用高明的技巧介绍主要人物，要让观众或读者尽快移情于角色，因为没有过多的时间进行铺陈直叙。剧本可以是一个宏大故事的迷你版，也可以是一个故事小品。影视作品中通常一幕里达到一个高潮，情节上有一个出人意料的扭转，或者像笑话一样，抖一个包袱。长片剧本一般有一个较为完整的三段式结构，短片剧本则是在不破坏故事的完整性和叙事的流畅性的前提下，尽可能地做到短小精悍。

1. 剧本大纲

在剧本创作的开始阶段，可写一个简单的提纲，也就是俗称的剧本大纲。剧本大纲是简明的故事情节概要，包括情节的所有主要元素以及用于表现和承载故事情节的最简明和最基本的细节，不过这仅仅是对故事框架的概括交代而不是对个别情节或场景的描绘。故事大纲是一个故事的高度浓缩，甚至可以用一句话来概括。当然，最终必须种种构思和细节结合大纲融入实际剧本创作中。

2. 剧本创意来源

在创作故事的时候，应创作一个作者自己熟悉的故事。应当创作那些作者自身看到过的、亲身经历过的以及生活中遇到过的故事。如果一个作者没有经历过婚姻，那么怎么能真实地写出婚姻中的欢乐和困难呢？当然，你可能看到过婚姻中的夫妇是如何相处的，但这和亲身经历过是完全不一样的。一个没有恋爱经验的编剧很难写出一部真正打动观众的爱情故事。如果没有关于爱情、死亡、背叛、孤独或者幸福的相关经历，创作这些内容必然会导致剧本没有灵魂，尽管电影是虚构的，但是电影所承载的情感是真实的体验，只有你个人亲身经历过，你的作品才可能打动观众。因此，亲身体验是十分重要的，创作者应该在生活中努力增加生活体验。

3. 主题设置

主题是指这个故事主要讲的是什么。它是故事存在的理由,是把故事整合在一起的黏合剂。爱情、亲情、生老病死等情感或人生事件都是常见的主题,这些观念和情感的普遍性特质把观众从影视作品的表层引向更深层次的思考,而不是仅仅停留在故事的情节结构上。影视作品的全部场景都必须服从于它的主题,如果有的场景与之不符,应该删除。

4. 情节构思

情节可以简化归纳为以下常用的类型。

(1) 克服困境

主角必须想尽办法克服威胁,这个威胁可能是个人、社会、自然自身、超自然力量、科技或者宗教等。如《终结者》《异形》。

(2) 探索

主角的探索过程,其探索目标可能是事物、人或是想法。主角所要面对的挑战以及他是否能够找到答案的决定权在于编剧。如《接触未来》。

(3) 旅途和回归

主角们经历了一趟旅途,旅途的经验使角色发生了变化。如《魔戒》《绿野仙踪》。

(4) 喜剧

角色们被故事中的事件折腾得狼狈不堪,但是结局总是圆满的。

(5) 悲剧

故事的发展最终导致了主角的死亡。这种不圆满的结局在好莱坞电影里并不常见。如《角斗士》。

(6) 复兴

主角被事件压迫,直到解脱。如《肖申克的救赎》。

5. 故事背景

什么是故事背景?简单来说就是有关人物来历的信息,或者是对人物的一种说明。这种说明对于人们了解人物在故事进程中的行为动机是必不可少的因素。一般的故事片可以用30~40分钟来确立叙事时间,而短片仅有几分钟时间,如果不能很快很简明地交代清楚人物,那就意味着应该对你的故事和人物进行适当的删减。

6. 矛盾冲突

所有影视剧都离不开戏剧冲突。冲突产生张力,张力牵制观众的情感,直到冲突最终解决,张力得到缓解,影片也就结束了,许多叙述性的故事往往开始于建立矛盾,进退两难的困境或一个目标或欲望。解决矛盾的过程就决定了故事的戏剧性。解决矛盾中的障碍会加剧冲突的激烈程度。故事一般存在下列冲突。

① 个人自我冲突。
② 个人的冲突。
③ 社会的冲突。
④ 自然的冲突。

7. 剧作结构

常见的剧作结构为好莱坞模式即三段式结构。第一幕是故事的开端,主要内容是主角是什么样的人,故事在何时何地发生,故事的主题是什么,故事是如何发生的,而情节就从角色考

虑如何解决问题开始。一般占据片长的四分之一左右。

第二幕是故事的发展阶段也是冲突和活动集中发生的阶段。冲突有很多类型，如人和人、人与社会、人与自然或人与自身。冲突是故事的本质，如果没有冲突，就没有故事。写作这部分剧本时，吊起观众的胃口和增加主角摆脱窘境的困难程度非常重要。可以使角色痛苦、悲痛、困苦、经历磨难甚至灾难，你越将角色折磨得痛苦不堪，观众越关心这个角色。转折点是第二幕的重点，一般发生在故事的中段。转折点会给故事带来极其剧烈的变化并迫使剧中角色去面对这种扭转。

第三幕占据影片最后四分之一的时间，对于片中角色而言也就是他最困难的时刻，他需要使用所有的技能、智慧以及胆量去解决或逃离问题，而这个过程往往需要冒极大的风险。第三幕中应该有一个"无法回头"的情节点，片中角色在这个点上所做出的选择是决定其最终成功或失败的因素。第三幕应该以角色解决问题作为结束。在这个时候，主角会发生或好或坏的转变，比如因为理解了爱的意义或者学会了善意和关怀而获得拯救。

8.人物设计

在设计角色时，你需要设计他的个人背景、家庭历史、人格特点、习惯以及待人接物的行为方式，编剧有责任将角色塑造成真实且有多层次的人。角色可分为三个基本类型，每种角色都在为推动剧情发展起着不同的作用。

① 主角是故事的中心任务，永远处于生活转折点的人永远比其他角色展现更多人格特色和行为动机的人既然是主角，那么故事就必然围绕这个角色的旅途、发现或是改变讲述。虽然主角是故事交点，但有时候并不需要以主角的视角讲述。

② 对手是"反派"角色，一般是为主角设置障碍，对主角提出挑战，他是主角必须克服的"问题"，对手有其目标和主观意志而这些应该和主角相反。写对手戏很忌讳把对手写得浅薄和落俗，切忌对手角色脸谱化，性格单一化。

③ 配角的作用是配合主角及其对手，他们一般与主角或其对手有一致的目标。故事短片创作应当集中主要表现主要人物，次要角色总是作为在主要人物达到目的的过程中障碍或阻力以达到强化故事的矛盾冲突而设置的。虽然几乎所有影片都包含着其他的人物角色，但观众的感情总是集中在一个主要的角色身上。剧中的主人公对影片的主要行为或者目的必须保持一定的持续性。应当注意的是反面人物的性格设计应当切忌一味的坏，人性的成分是复杂的，没有绝对的坏人与好人，这点应当尤为注意，否则人物会片面化、符号化。

二、分镜头脚本

分镜头脚本又称为摄制工作台本，或者导演工作台本，是一种将文字转化为立体视听形象的中间媒介。其主要任务是根据电视文学脚本和解说词等来设计相应的画面，配置音乐、音响和背景环境，把握影片的节奏和风格等。分镜头脚本是影视创作的关键环节和必备前提工作，在作品创意和影视画面之间起到桥梁的连接作用，对影视作品的最终呈现具有决定性的影响。当导演正处于电影和电视拍摄的筹备阶段时，在对剧本和素材的深入研究的基础上，将决定电影和电视的整体风格。运用的视觉元素和听觉元素，根据他对情节发展的独特见解创造出一个独立但连续的工作表，将场景、角度、色彩表现、光影、对话音响效果等都呈现出来，最终实现文学故事语言到视觉语言的转换。具体来说影视分镜头脚本包括镜头、画面、风景、时间、声音、评论等。它可以清晰地、彻底地展示创作者的意图，并有助于把握影视作品的内在逻辑和整个节奏。

分镜头脚本是在文学脚本的基础上运用蒙太奇的创作技巧和蒙太奇思维进行脚本的再创作，即根据拍摄的文学脚本或者拍摄提纲，参考影视制作中现场拍摄的实际情况，分隔段落或者场次，运用暗示、呼应、对比、冲突、积累、并列等手段，来构建屏幕上的总体形象。分镜头脚本是在文字脚本基础上加工而成的，但是与文字脚本有很大不同。它已经接近于电视，也就是相当于在脑海中"放映"出来的电视，在某种程度上，已经获得了可观的效果。分镜头脚本在绘制中也有一定的难度，需要具备专业知识的人一般是导演才能完成。影视创作中分镜头脚本主要可以分为三类，广告分镜头脚本、电影分镜头脚本，最后一种统一概括为其他类型分镜头脚本。

（一）分镜头脚本的分类

1.广告分镜头脚本

广告分镜头脚本比较特殊，一般每一个广告大概都需要六个以上三十个以内的镜头参与。广告分镜头脚本虽然涉及的镜头不多，但是其制作过程却颇为烦琐。广告是一种传播工具，以商品广告为例，制作商品广告的目的就是要将该商品或者生产该商品所属公司的基本信息传送给受众，引导或者满足消费者的需要。换句话说，广告就是一种推销手段，将自己的商品推销给消费者，促进消费者对该商品的消费，从而获得盈利。因为广告的放映时间较短，但是又要达到让消费者印象深刻并激起其购买欲望的目的，所以需要广告在有限的时间里传达出更多的信息，并且要让受众印象深刻。这样的要求非常苛刻，只有广告分镜头脚本才能很好地完成。

2.电影分镜头脚本

电影分镜头脚本相对于广告分镜头脚本来说，制作过程更为庞大与复杂。广告分镜头脚本最多需要三十个镜头，但是电影分镜头脚本需要的镜头常常超过1000个，由于观众眼界、知识的不断开拓，对电影的欣赏要求也逐渐提升，再加上影视业内部的激烈竞争，拍摄质量偏差的电影，必然不会吸引很多的观众，所以现在电影拍摄难度越来越大，对电影分镜头制作的要求也越来越高。在电影中演员每个动作、表情也都需要分镜头脚本的精心制作。有时电影剧作没有很大影响力的演员参加，那么生动形象的可视画面就会成为电影的亮点，成为电影盈利的关键。

3.其他类型分镜头脚本

其他类型分镜头脚本，有动漫、微电影、游戏、多媒体技术、网络等分镜头脚本。这些分镜头脚本制作技术基本上可以参照电影分镜头脚本和广告分镜头脚本进行，制作难度基本上偏于简单。另外，甚至一些建筑工程在设计过程中，也需要利用分镜头脚本，视觉化地展示建筑项目，为设计提供创作灵感，完善创作程序。

（二）分镜头脚本设计

首先，在分镜头脚本设计中统筹各种镜头的拍摄顺序，按照影视作品摄制场景和剧情的发展分出场次，再将每个场次分为若干个镜头，列出镜头总数，按拍摄顺序用数字（1、2、3、4、5、6……）区分。其次，在分镜头脚本设计中解决镜头的场景和机位问题，确定每个镜头的景别，景别即按照视线的远近和拍摄方式，包括全景、中景、特写、仰拍、大全景等景别，然后注释每个镜头的拍摄方法和镜头间的运动，镜头的推、拉、摇、移、跟、甩以及镜头的升降等，例如一些宏大的场面就经常使用升降镜头。此外，分镜头脚本设计中考虑到台词与音效的正确性，在每个景别安排当中设置相对应的台词和音效，在这一环节中要充分考虑

到声音的作用、台词的作用与画面的统一性。最后，分镜头脚本设计中还要对每一个景别的画面内容进行详细说明。

分镜头脚本常用的样式如表4-1所示。

表4-1 分镜头脚本常用的样式

镜头号	镜头景别	镜头技巧	画面内容	持续时间	音乐	音效	备注

分镜头脚本的分镜设计是实现影视作品拍摄顺利进行的重要依据，它是将微电影创作者意图形象化的设计工具，用画面全方位说明剧本的内容，进而清楚明白地将一个故事的叙事步骤表现出来，在影视创作中具有重要作用。

三、故事板

故事板有时译为故事图，是动画片、电影制作前期的指导和游览图像。故事板对于影视制作的作用就像提纲对于写作的作用一样，在这种层面上，它与分镜头脚本的作用类似，它可以使导演把要表现的镜头和场景直观地显现出来。画一张简单的故事板草图是导演把文学剧本或者电影剧本视觉化的第一步。当剧本中的文字变成画面以故事板的形式表现出来后，我们可以很直观地检查导演的想法在银幕上是否可行。因此绘制故事板的程序可以帮助导演决定：镜头的顺序、演员的运动、摄影机的方向和灯光的方向。最重要的是，故事板描绘了故事如何从一个镜头发展到另一个镜头的那种流动感觉，就像我们真正看电影时所感受到的一样。

故事板绘制好后，导演和摄影师就可以依据故事板来讨论和决定如何拍摄一些重要场景。一般来说，我们并不需要为整部电影绘制完整的故事板，而只是为那些有动作、有特殊效果、有复杂的摄影机运动的场景来重点绘制故事板，在制片会议上，一幅故事板胜过千言万语。尽管你可以用语言尽力把一个场景描绘清楚，但是这样的描述也总会存在某些误解。但是如果你使用了故事板，就会使你的视觉化的或是戏剧化的想法表达起来更清楚、更容易。

（一）故事板的使用

1.前期（拍摄前）

在这个阶段，导演和场景设计师讨论如何通过对场景和演员的布置来实现正确的观感。故事板绘制者将会参与进来，按照导演的叙述描绘故事板的草图，添加一些必要的细节并且对场景、摄影机和灯光设计等都有一个详细的描述。导演将和摄影指导也就是最终让电影呈现在银幕上的那个人一起讨论每一个特殊的镜头，以及场景布置、摄影机位置、灯光和每个镜头必需的装备。

2.中期（拍摄时）

当开始拍摄时，剧组每个人都会收到一份故事板，这样每个人都会明白拍摄每一个镜头时在布光、架设机位、演员走位等方面会有哪些要求。导演在现场可以以故事板为蓝本临时决定改变想法。这取决于这个故事板是否仅仅被当作一个拍摄参考。

在特殊效果的场景中，可以使用计算机增加现场的背景并为画面添加画框，这样可以使演员明确知道他自己应该出现在画面中的什么位置、做出什么样的反应。遵循导演故事板的设

计，演员可以表演得更加自信。

3. 后期（拍摄完以后）

这个阶段中，故事板可以用来提醒哪些内容已被拍过，并且是以什么样的顺序来拍的。故事板被后期剪辑人员，尤其是那些剪辑特殊效果的工作人员用来确定应该在哪里进行精确的修剪以和其他的场景匹配。故事板可以成为一个保留原始创意的蓝图，并且为后期的改进提供一个框架。

（二）故事板的绘制

有时导演希望为自己的电影绘制平面图、草图和故事板。因为画的都是自己的想法，所以与绘画水平无关。

有很多不同的方法来呈现故事板，这取决于每幅画框的大小，也取决于绘制者的个人习惯。有些人喜欢在较大的范围里作画，这样可以表现细节。大尺寸的故事板既可以直接使用，也可以在复印时缩成更方便的尺寸。著名导演希区柯克每创作一部作品，都要画出电影的故事板。图4-1是希区柯克为电影《群鸟》绘制的故事板。

图4-1　故事板

有些动画或广告公司为了让制作人员对基本剧情和镜头顺序有个大体了解，就把故事板全部画出来钉在墙上，让所有人员都可以随时看到。但是这种形式不利于形成镜头连续运动的感觉和关于镜头的节奏感。所以有些剧组更喜欢采用把故事板画出来以后用活页装帧成连环画的形式，可以很方便地增删镜头，也可以随时翻看每个镜头的效果，而且有助于导演把握影片的整体节奏。

目前国内的电影制作团队在故事板方面容易走两个极端。一种是不用故事板（占大多数），文字剧本一路走到底。另一种似乎有为了故事板而故事板的嫌疑，往往电影的成片和最开始的故事板完全不同，找不到共同点，也就是说，故事板在拍摄之中根本没有参考性，图纸是个游泳池，结果竣工后却是一座楼房，或者实际操作时导演往往随性而为（其实这也是导演和电影的魅力之一），导致了故事板只是成为影片前期的一个形式和后期影片宣传的一个小噱头。借用《开拍之前》里的一段话："随意拍摄完全是鲁莽的赌博，这样一来电影的成本就没有了限

制,任何大公司都不可能承担这种风险。"就如同一栋大厦如果没有蓝图,随意地想盖几层就盖几层,这样的大厦不可能完工,即便完工也存在巨大的隐患。

思考与练习

1. 什么是影视剧本?
2. 影视剧本创作应注意哪些要素?
3. 影视剧本创作时可以从哪些方面进行考虑?
4. 试着创作一小段影视剧本。
5. 什么是影视分镜头脚本?
6. 影视分镜头脚本处在影视创作中的什么位置?
7. 影视分镜头脚本的种类有哪些?
8. 影视分镜头脚本应包括哪些内容?
9. 影视分镜头脚本的意义是什么?
10. 什么是影视故事板?
11. 影视故事板在影视创作的前期、中期、后期分别起到什么作用?
12. 影视故事板的内容都有哪些?
13. 绘制影视故事板需要注意哪些要素?

实训 影视作品中剧本及分镜头脚本写作训练

一、实训目的

理解影视创作中剧本及分镜头脚本的作用,掌握创作短片剧本及分镜头脚本的技巧。

二、学时

2学时。

三、实训条件

1. 硬件
计算机。
2. 地点
多媒体教室。

四、实训内容

自拟题目,自选素材,创作一部时长为5分钟的短片剧本,并将创作的剧本改编成分镜头脚本。

五、实训要求

1. 为保证实训效果,可以分组进行,每组指定一位小组长,负责最后的小组汇报。
2. 小组活动时应尽量维持课堂秩序,同时做好记录工作。
3. 创作剧本时应严格按照剧本创作的要求来进行创作,注意制造矛盾冲突。
4. 改编分镜头脚本时注意脚本格式及影视语言的描述。

六、考核方式、成绩评定标准

1. 教师评价和学生评价结合

2.考核成绩比例
(1)实训表现部分:考勤情况、参与程度、遵守工作纪律情况、协作情况等,占50%;
(2)学生互评部分:针对其他组的实验结果进行评价,占25%;
(3)教师评价部分:占25%。

单元二　影视拍摄

学习目标

通过本单元的学习，理解和掌握固定镜头、运动镜头、长镜头与升格拍摄和降格拍摄的意义及应用，理解和掌握主客观镜头的功能及应用，了解什么是拍摄的三角形原理，知道在拍摄时如何应用三角形原理。

镜头的运用是否得当，将直接影响影视作品的质量和效果，是影视作品创作中绝对不可忽视的重要因素。在影视作品中，主客观镜头的合理运用，可以更好地展现人物心理，塑造人物性格，展现高超的叙事技巧，在整部作品的剪辑中可以起到画龙点睛的作用。三角形原理是影视摄影当中广泛存在的摄影调度规律，是保证拍摄画面不"越轴"的基本原理，只有在拍摄时遵循三角形原理，才能让观众明白画面表达的真正内容。

一、固定镜头

固定镜头指摄影机在不改变机位、光轴、焦距和没有任何运动的前提下所拍摄的画面。严格的固定镜头是静态构图的单个镜头，只有人物调度变化，没有摄影机的参与，不改变基本构图形式。那种机位不变而摄影机变焦或摇的运动拍摄镜头不是严格意义上的固定镜头。固定镜头在时间长度上分为长固定镜头和短固定镜头两种，虽然没有严格地规定多少秒以上才称为长镜头，但一般认为，长固定镜头是对一个场景和人物动作过程的完整记录，短固定镜头则更多地交代重要细节和过渡环节。

静是动的前提和基础，固定镜头是组成影视作品的中坚力量。固定镜头的拍摄同样与人们观察事物的方式和视觉心理感受有关，生活中我们在遇到自己感兴趣的内容时，一般会停下来"目不转睛"地凝视对象，仔细端详，此时视线是集中而稳定的。为了模拟这种视觉效果，作为摄影师第三只眼睛的摄影机也应该一动不动地静观多姿多彩的世界，此时拍摄到的镜头就是固定镜头，拍好固定镜头是走进影视摄影摄像艺术殿堂的第一步。

（一）固定镜头的作用

1.增强电影的静态造型美感，形成简洁、沉稳的影像风格

固定画面具有绘画和图片的审美效果，这种形式正是人类传统造型技巧和造型经验的宝贵财富，它理应在现代高科技手段的电影中得以发扬光大。电影和绘画很大的不同在于电影是动态艺术，绘画是静态艺术。而如果电影拍摄方式采用的是固定画面，这样两者在构图上就具有共性，这种共性有利于电影在画面构图上有足够的空间和自由度，来增强电影的造型美感和表现力。在《罗曼蒂克消亡史》（图4-2）中，工会周先生被陆先生的两个马仔带到野外处决，在一个天、树、草三分法构图的固定镜头中，树木茂而不盛，草盛而枯黄，辽阔而寂寥，整部电影配乐不多但在此配了较为雄壮的交响乐，

图4-2 《罗曼蒂克消亡史》

风吹草木的画面烘托出悲壮的形式美，同时也在表达对革命先辈（上海工人运动）的崇高敬意。不仅在构图上，固定画面在光影的利用上也有很大的优势。在韩庚饰演的赵先生出场时，他推门而入，强光从门缝处勾勒出一个直角，人与光线在一条直线上，门缝的明与环境的暗呈现出强烈的空间感，既交代了地点在摄影棚中，又使整个画面具有强烈的空间造型美感。

2.固定镜头有助于表现客观性和现场性

电影诞生之初，很多电影都是带有记录性质的单一固定镜头，如《火车进站》《工厂大门》《水浇园丁》乃至我国早期的电影《定军山》都是由单一固定镜头拍摄而成，固定镜头在诞生之初就携带着客观性的基因。相反，推、拉、摇、移等运动镜头对观众的视线有一种强制作用，大多表现了拍摄者的主观意图，人为的因素非常明显，带有强制性，大有"我让你看什么你就得看什么"的味道，观众别无选择。而固定镜头虽然也是拍摄者选择的，但由于"锁住"了镜头，画框是静止不动的，观众常常感觉不到拍摄者的存在，欣赏的主动权掌握在观众自己手中，由"被动地看"转到了"主动地看"，这在一定程度上增加了镜头表现的客观真实性。在《罗曼蒂克消亡史》中，陆先生请工会的周先生喝茶吃点心，桌子上摆着小笼包、稀饭、发糕等典型的江浙食品，在场景方面，有罗马建筑、木质旋转楼梯、吊灯、屏风等，在服装方面，长衫、旗袍、布鞋都极具旧上海风格，营造出了浓浓的年代氛围，客观上极大地还原了旧上海的建筑风格，通过静止不动的固定画面传递给观众，增强了电影的客观性和感染力。

3.固定镜头有助于利用景别的变化刻画心理，凸显人物品质

景别是固定镜头心理表现作用的一个重要因素，大景别可以揭示人物和环境的关系，小景别则有利于刻画人物心理。例如用固定镜头表现正在餐馆享受美味的食客，由于采用固定镜头拍摄，画框静止不动，背景也是不动的，以静衬动，使得食客享受美食时细微的表情动作得到突出表现，也更易引起观众的注意力。影片《巴顿将军》中，影片开头那场戏，巴顿在作战动员会上的训话，就几乎全用固定镜头拍摄，有效地展现了巴顿的鲜明个性。首先，一面巨大的美国国旗从黑屏中淡入，几乎撑满整个画面。接着，伴随着背景音乐的响起，从画框的底部边缘、中央位置，巴顿将军以端正的军姿从画面深处走向前台：先出现头部，接着是上半身，再到全身，最后立定敬礼。这个巴顿出场的片段使用固定镜头大全景拍摄，构图稳定端庄，非常合适地表现了这一场面应有的氛围。另外，由于使用大全景拍摄，主角在整个画面中只占很小一部分，在他的身后，是庞大的美国国旗。这一场面震撼人心，结合稳定坚实的构图，以固定镜头的方式凸显了巴顿作为一名军人对国家利益的坚定捍卫。

（二）固定镜头的拍摄要求

1.坚持"三不变"

固定镜头是指摄影机在机位、光轴、焦距三不变的条件下（画框不变）拍摄的一段连续的影视画面。需要特别强调的是三个条件缺一不可，假设有个条件不能满足，拍摄的就不是固定镜头而是运动镜头了。机位移动了，就可能是推摄、拉摄、移摄、跟摄、升降拍摄中的一种；镜头光轴发生变化，就是摇摄或甩摄；镜头焦距发生变化进行拍摄，就是变焦推拉拍摄。

2.拍摄要稳

固定镜头的特点和优势都来源于它的画框是稳定不动的，因此如何拍出稳定的固定镜头是非常重要的。只有在拍摄过程中保持机身的稳定，尽可能消除不必要的晃动，才能保证画面稳定。

3.静中有动，动静相宜

如果将固定镜头（特别是表现静态对象时）拍成了平面照片的样子，画面中看不出一丝的

"风吹草动"，这种固定镜头未免太"死""呆"了，也没有发挥影视摄影在画面造型上的长处。例如在拍摄静态的城市风光、园林风光时，应注意捕捉动态因素，有意识地利用微风中摇曳的柳枝、小河中嬉戏的鸭鹅或是走动的人物来活跃画面，整体上是静的，局部又是动的，静中有动，动静相宜，这样就使原本死板的画面有了活力。

4.构图追求完美

与运动镜头相比，固定镜头在构图上的要求更高。固定画面的构图更讲究艺术性、可视性，应利用光线、色彩、影调、线条、形状等各种造型手段美化画面。因为固定镜头所呈现出来的事物是相对静止的，因此观众有足够的精力和时间来观看画面中的内容，因此画面构图要讲究完美。

5.要具有立体感

影视是展现三维世界的事物，所以在拍摄固定镜头时要在二维的影视屏幕上表现现实世界的三维造型特点，要注意纵向空间和纵深方向上的调度和表现。有意识地安排好主体与前景、背景、陪衬体的关系，多用斜侧光线，这样有利于表现立体感、空间感和层次感。

固定镜头是影视作品中应用最广泛的镜头形式，影视作品可以没有运动镜头，但几乎离不开固定镜头。固定镜头以它独有的魅力，让影视叙事与表达更加完整与写意。

二、运动镜头

在影视作品中，运动镜头的渲染情节和突出剧情发展的作用是十分突出的，运动镜头是摄像机从不同角度、不同背景记录下的被摄对象的连续运动，在电视屏幕上展现给观众的是一系列连续的画面，这些画面符合人们在生活中的观察习惯，使电视更加贴近生活。对于电影电视这种独特的艺术形式来说，运动镜头的运用意义重大。按照镜头的运动方式，运动镜头可分为推镜头、拉镜头、摇镜头、移镜头和跟镜头等，每种运动镜头所表现的视觉功能各不相同。

（一）推镜头

推镜头是向前移动的接近式拍摄手法，也是最早运用的运动镜头。1896年卢米埃尔的摄影师尤金·普罗米奥在拍摄《威尼斯风光》时，尝试着将摄影机架设在船头，将船作为一个前进的平台来拍摄威尼斯的风光，成为运动摄影的第一次尝试。因为"推"这种由远及近的镜头运动方式，最符合人眼对景物的观察习惯，所以，推镜头拥有最自然的视觉效果，同时也成为最具主观色彩的镜头运动方式。推镜头的表现功能主要有以下四个方面。

1.展现气势

航拍设备的运用，使空中摄影成为可能，越来越多的导演运用航拍推镜头作为电影的开篇。吕克·贝松《这个杀手不太冷》的开篇，从海面到城市的推镜头；史蒂文·斯皮尔伯格《战马》开场戏中，英国田园风貌的展现，都使用了推镜头。推镜头能够带来震撼的视觉效果，展现影片宏大的气势。

2.介绍作用

推镜头向前的特性，符合人的视点特点，体现了对前方人物或环境的关注，这种空间中向前运动的形式，带有创作者强烈的引入意识，营造了一种带着观众进入现场的视觉效果。比如卢奇诺·维斯康蒂执导的《沉沦》开场戏中，导演使用了很长时间的推镜头，来描绘意大利波河两岸的风光。再如在希区柯克《蝴蝶梦》开场戏中，用推镜头介绍了故事发生的时间地点，

对于气氛的营造和悬念的设置，起到了重要的作用。

3. 突出作用

当镜头推向人物或者景物的局部，这无疑是告诉观众导演需要突出和强调的地方已经出现。这种用法在很多影视作品中都可以用到，特别是导演竭力突出想让观众知道的细节时，或是在展现关键线索时。例如在多数警匪悬疑类型的影视作品中，每当主角在重返案发现场时，往往会用推镜头的方式来表现某一特殊作案工具。

4. 转换空间，利于叙事

推镜头可以作为进入电影中另一空间的方法与手段，比如人物的幻觉想象、回忆等段落等。当镜头面对人物做推镜头运动的时候，随着摄影机与被摄对象的距离的接近，镜头更容易捕捉到演员细微的表情变化，而这种越来越接近被摄对象的镜头运动方式，似乎带领着观众进入了人物的内心世界，更容易受到人物情绪的感染。在电影《我和我的祖国》（视频1）中，由葛优饰演的出租车司机在一段奇妙的

1.《我和我的祖国》节选

旅程里将北京奥运会开幕式的入场券送给了一位外来农民工的孩子，影片的最后为了展现出租车司机身上那种老北京人所特有的朴实与善良，在开幕式开始时多次用推镜头的方式表现场外出租车司机的笑脸，让人印象深刻。

从推镜头的实际运用来看，推镜头可根据"推"的速度不同分为"急推"和"缓推"两种。推镜头的速度不同，所带来的视觉效果和所传达的意思也截然不同。"急推"在电影中，多用于主观镜头，比如主人翁在人群中寻找到某人的镜头，就可以用"急推"来进行表现。由于"急推"中镜头高速地接近人或景，能够形成强烈的视觉中心，有着非常好的强调效果。而"缓推"由于镜头速度非常慢，对气氛的营造与情绪表现，有着很好的效果。在电影中某些对话的段落，适时地将双人镜头运用"缓推"的手法，能够改善对话段落略显沉闷的气氛。对于感情戏来说，"缓推"的运用更是渲染情绪的有效手段。

（二）拉镜头

拉镜头和推镜头的运动方向相反，是一种沿着摄影机光轴，向后方移动远离式的拍摄手法。随着镜头的拉出，画面中的拍摄对象由大到小、由单一变得多元，使观众很容易感受到局部与整体之间的关系。对于电影而言拉镜头的作用主要体现在三点。

1. 增加画面信息

由于拉镜头这种由近到远的运动方式，使得在镜头拉出的同时，原本存在于画外空间的人物或景物越来越多地进入画面内，银幕的空间不断地得到扩展，一些观众未知的、充满戏剧化的人或者景也可能随着镜头的拉出出现在画面中，增加了影片的悬念感和戏剧效果，特别是航拍设备以及计算机特技的广泛运用，使得拉镜头的幅度不再受到器材和场地的限制，供导演自由创作的拉镜头往往能带来与众不同的视觉效果。

2. 揭示谜底

在段落结束或整部电影结束时，往往能看到拉镜头的运用。当镜头从画面中一个局部拉出导演想让观众看到的线索进入画面，故事的谜底也就此揭开。在影片《机械公敌》的结尾，导演亚历克斯·普罗亚斯利用了一个拉镜头，由站在沙堆上的机器人桑尼向后拉出，直到最后，观众才明白，桑尼梦中站在沙堆上面的机器人领袖，原来就是他自己。在影片《我和我的祖

国》确保开国大典国旗能顺利升起的段落里,黄渤饰演的工程师最后完成任务走出天安门时,影片一个拉镜头,将天安门的环境拉出。

3. 渲染情绪

拉镜头在对画面或者人物情绪的传达和渲染方面,具有先天的优势。当镜头随着摄影机的拉出,镜头渐渐远离人物或场景环境,距离感和空间感加强,传达出落寞、孤单的情绪。在岩井俊二的代表作《情书》一片中,我们能看到拉镜头对于情绪表达的典型运用。在描写（女）藤井树和（男）藤井树之间的关系与情感时,导演用了拉镜头:拉镜头出现在新学期的开学,在得知（男）藤井树突然转学之后,（女）藤井树在教室摔破了课桌上的花瓶,随着（女）藤井树快步走出教室,导演快速地将镜头拉出,这时传达了（女）藤井树对于男主角的不辞而别的气愤和失落的心情。当（女）藤井树随后收到学妹们在图书室发现的书签,看到书签背后男主角画着年轻时的自己的时候,男主角对（女）藤井树委婉含蓄的暗恋和懵懵懂懂的情愫感染了银幕前的每个观众,这个效果无疑与之前出色的镜头运动对情感的表达分不开。

（三）摇镜头

在一个镜头的拍摄过程中,摄影机的位置不变,借助三脚架和云台,摄影机做上下、左右或者旋转的运动,这就是摇镜头。摇镜头的特点在于在拍摄的过程中,摄影机与拍摄对象的距离保持不变,并且随着镜头的摇拍,能将所要拍摄的对象,始终构图在画面的中心。摇镜头在电影中主要运用在以下几个方面。

1. 控制影片节奏

摇镜头根据摇的速度,可分为闪摇和缓摇两种,闪摇指的是高速地将摄影机的镜头,由一个场景摇到另一个场景上,从而完成场景的切换。在影片《鸡毛信》中,摄影师沈西林采用闪摇的拍摄手法,来表现消息树的倒下,加快影片的节奏,营造了紧张的气氛,成为运用闪摇的经典案例。

2. 拓展影视画面,展现影视空间

由于摇镜头的运动过程,是连续的横向或者纵向运动的过程,画面具有连续性和系列性。摇镜头的运用,就像徐徐展开的中国画卷带给人舒缓、美妙的视觉感受。在马丁·斯科塞斯的《好家伙》一片的开头,导演运用了个超过180°的扇形摇镜头,展现了1955年美国纽约布鲁克林区的街头场景,为接下来的故事交代了环境。在影片《辛亥革命》中,展现革命家向反革命势力发动最后的总攻时,导演便运用了摇镜头来展现革命军排山倒海的气势,同时将战场的残酷淋漓尽致地表现了出来。

3. 营造戏剧冲突效果

由于摇镜头分为起幅、摇动和落幅三个不同的阶段,起幅和落幅所表现的画面,可以根据故事或导演的要求,进行独立的安排,这就可以通过摇镜头展现两个不同的场景或画面。在某些电影中我们能看到导演利用摇镜头中起幅和落幅画面的巨大差异,形成富有冲击力的视觉效果,带来意想不到的观影体验。在日本导演沟口健二的作品中,我们能看到大量摇镜头的运用,在其代表作《雨月物语》（视频2）中,影片中有个著名的长镜头段落,起幅是一个季节,但随着镜头的摇动,落幅时又变成了另一个季节,同一个镜头中,沟口健二通过对空间的设计完成了对时间的独特表述。

2.《雨月物语》节选

（四）移镜头

移镜头指的是将摄影机架设在轨道车、轮式推车、摇臂等工具上做水平或者环形的运动。从画面来看，移镜头和摇镜头有一些相似之处，银幕上的画面都是沿着某一方向进行展现，但移镜头与摇镜头的不同之处在于，移镜头并不是将摄影机固定在某点，做镜头的左右或旋转的运动，而是摄影机本身的位置进行了改变，虽然它的语言意义与摇镜头十分相似，但因为移镜头的画面运动感要为明显，所以产生的视觉效果更为强烈。移镜头的作用大致表现在以下几个方面。

1. 交代环境，渲染气氛

由于在移镜头的过程中，不断地有新的视觉元素进入画面，所以移镜头在描绘与交代方面，与拉镜头有一定的相似之处。导演可以很好地利用移镜头这一特点，在移动的过程中，对人物或场景中的细节，逐一进行交代。在约翰·辛格顿导演的电影《在劫难逃》中，男主角内森在家吃晚餐的一场戏中，导演使用了个移镜头，通过展示摆放在客厅桌子上的一张张照片，对内森童年和家庭结构做了个交代，为接下来的故事做好了铺垫。

2. 展现过程

移镜头能够跟随人物移动，有助于展现故事发生的过程。移动的速度不同，所呈现出的气氛也各不相同。在斯坦利·库布里克的《闪灵》一片中，我们能看到移镜头的大量运用。这种富有动感的镜头运动方式所营造出的诡异和恐怖的气氛，是其他运动镜头方式所难以达到的。在《飞夺泸定桥》（视频3）中，红军冒着敌人的枪林弹雨，在铁索桥上奋力地爬行，导演运用移镜头的方式，展现了被敌人退去桥板光秃秃的铁链泸定桥，凸显了红军战士不怕牺牲、奋勇向前的夺桥过程。

3.《飞夺泸定桥》节选

3. 切换空间场景

从镜头的运动形式来看，移镜头所产生的视觉效果和舞台剧中场景的切换有相似之处。当摄影机移动时，场景也随之发生了变化。在电影《智取威虎山》（视频4）中，导演徐克运用环形的移镜头，来进行解放军在进攻威虎山时的场景切换，取得了令人深刻的视觉效果。

4.《智取威虎山》节选

（五）跟镜头

跟镜头具有更大的创作自由度，受到越来越多导演的青睐。提到跟镜头，不得不提到斯坦尼康的发明。斯坦尼康由美国人加勒特·布朗发明，是一种轻便的电影摄影机稳定设备，通过穿戴或者手提的方式，由摄影师进行操控。通过这种设备，摄影师的拍摄创作完全不受器材或场地的限制，能够自由地随着拍摄对象运动，长时间地跟随拍摄对象，更好地体现了跟镜头连贯、流畅的镜头效果。在美国电影《闪灵》（视频5）中，大量出现的低机位的跟镜头，跟随着拍摄对象在迷宫一般的走廊中穿行，营造出一种压抑、恐怖的气氛。跟镜头中发生的一系列事件清晰地交代了故事所处环境以及人物的基本特征，在调动气氛的同时，为故事做好了铺垫。

在一些纪实报道的影视作品中，运用跟镜头可以很好地与被采访者进行交流，同时不打破影视的叙事感，在不打扰拍摄对象的前提下，进行环境的交代，同样也使作品更有纪实感。

5.《闪灵》节选

（六）晃动镜头

拍摄技巧上，推、拉、摇、移是镜头一般表现手法，而还有一种镜头，类似"前后上下摇晃镜头"，一般用于表现主观经验与客观叙事，呈现出一种碎片化、虚实结合的艺术特点，这种镜头在实际拍摄中多用以人物主观镜头，展现醉酒、混沌、迷乱的情感状态，可以称为晃动镜头。在电影理论层面，世界电影史上关于"晃动的镜头"，未有针对性理论或对此概念的明确定义，人们解读电影时的类似表达较为随意，有"摇晃镜头""晃拍"等。在实际运用中，晃动镜头相较于其他运动镜头来讲使用起来更加具有作者性，带有明显的导演特征，实际表意功能可以从以下几个方面考虑。

1.利用晃动增添影片情绪积累，营造戏剧冲突

晃动镜头的出现时常伴随着紧张激烈的剧情，在本就紧张的情节上"火上浇油"，利用前期情绪的积累，呈现出一种爆发式的倾泻，牢牢地将观众的眼球吸引在银幕上。在电影《鬼子来了》中，描写日本士兵对村民犯下的滔天罪行时，就运用了晃动式的描写手法，将日本士兵的残暴、中国百姓的无助，用一种近乎戏谑的方式表现出来，此时情绪的积累亦伴随剧情的发展达到了高潮。《浮城谜事》同样运用大量"晃动的镜头"，无处不在的晃动感完美契合了片名里"浮"和"谜"的定位，影片刻画的不稳定婚姻、轻浮而充满欺骗性的情感关系，总是在情绪爆发时用大量晃动的面部特写呈现出来，在不断的情绪叠加下，观众对于导演所表达的婚姻情感不断产生厌恶与反感的情绪。

2.利用晃动描写人物心理，打破叙事空间

晃动拍摄手法可以在影视叙事中呈现碎片化、不确定的风格，刻画出角色浮沉的内心状态和他们所处空间的不安。娄烨执导的电影《苏州河》开篇表现上海都市，未突出上海任何标志性现代化建筑，而是在脏乱差的苏州河沿岸随意拍摄狭长拥挤的街巷，切割、打乱了都市空间，以衬托人物杂乱的内心世界和不稳定的情感状态。《花》则进一步加强了对人物漂浮不定情感状态的表达，晃动的镜头既展现了情感的浮游状态，又兼顾了电影的真实性。片中大量的近景与特写跟拍，造成了让人难以忍受的晃动，这是导演企图通过近距离拍摄来逼近女主人公花的内心世界。这种晃动的拍摄手法将影视空间碎片化，将影视人物放大化，更与人物角色心理在表达中形成高度统一。

（七）手持摄影

手持摄影是电影拍摄的一种手法，即摄影师不借助脚架等稳定器械而采用手持（或肩扛）摄影机进行拍摄的方式，是一种放弃稳定画面以追求现场的真实表达，让观者有亲临其境的"运动感""距离感"和"呼吸感"。手持摄影既可为影片内容呈现极强的真实性，又可为情节、人物及气氛渲染起烘托作用。

没有固定器材的限制使摄影机有更多的自由空间，营造出一种带质感的"不稳定性"和"随意性"，使影片画面生动鲜活，表现力丰富，同时又让创作者的主观表达得以发挥而形成影片的特色与风格。与固定机位的拍摄手法相比：手持摄影更具灵活捕捉、随情抓拍、重构视角、长镜头运动等的特点，是创作思想、技术手段与艺术表现的高度结合。

1.灵活捕捉与不稳定性

手持拍摄有很大的灵活性、便捷性，与固定机位摄影相比手持摄影最大特点就是"不稳定性"，这种"不稳定性"对于拍摄过程中出现的"意料之外"能够实现快速捕捉。当摄影师走动、呼吸或追逐时，镜头画面会出现一定程度的抖动或摇晃，摄影师跟拍的情绪、动作幅度、

节奏快慢决定画面的晃动程度，能契合影片内容真实的情境。尤其是在时间紧促、空间地形受限的状况下，用固定脚架的摄影机和移动轨道等设备无法实现时，手持摄影的灵活性便显现出来。从机动性角度讲其拍摄方法源自纪录片，就是对瞬间即逝的画面实行有效捕捉。摄影师必须要有敏锐的眼睛，因所有的想法都通过电影镜头来表达，他配合导演完成画面，自然成为电影创作的灵魂人物，他的手持拍摄技巧和经验在一定程度上对影片质量和水平产生直接影响。

2.开放式取景

手持摄影在美学上还表现出随意性地"粗略取景"，青睐这种随意性的人都认为若对摄影中元素的对应性、构图等过分地强调，那会导致手持摄影本身所具有的张力、流动性受到制约及影响。手持摄影侧重于在灵活、变动的场景中进行真实、动感的捕捉，一方面镜头在晃动的时候会导致取景模糊，另一方面当刻意晃动的时候会出现撞击画框的现象，这就让人有更多的画外空间的存在、有更大的现实世界存在的感觉。以拉斯·冯·特里尔为首的电影创作者，在采用手持摄影方式的时候会尽量避免出现精心构图的现象，其创作中不仅要对影片的控制权进行限制，还力求让观众在每个画面中自己去找寻画面的重点。为了可以实现这两点，拉斯·冯·特里尔采用了非常极端的手法，在《黑暗中的舞者》创作当中，在拍摄一群人跳舞的时候，他使用了100台摄影机同时进行拍摄，其视觉效果和传统舞蹈表现的矫饰风格可谓背道而驰。因为这种手持摄影的特效手法是从多角度拍摄，所以取景不需要过于精确。

3.真实性与动感

真实性是手持摄影最明显的特征，它能营造出强烈的现场感、距离感，手持拍摄时的灵活摆动与轻微摇晃会让观众有亲临其境的感觉。即使拍摄者模拟固定机位拍摄的时候也会由于摄影师呼吸而产生镜头的细微晃动，所以摄影界存在一种观点，认为手持摄影就是具有生命呼吸感的画面捕捉。

手持摄影的跟拍、摇甩、追逐等会产生强烈的动感，当摄影师挪动时，运动幅度会随着摄影机的移动而出现大幅度变化，由于无任何固定，摄影镜头出现的倾斜、晃动现象最适合动感强烈的场面拍摄，其形成的画面冲击力是固定镜头拍摄所无法比拟的。拉斯·冯·特里尔在《黑暗中的舞者》的手持摄影便是典型案例，一个失明女人，一个不常规的主角人物，用近乎"疯狂"的手持晃动准确地传达出她的形象和气质——自闭、孤独、倔强。这种拍摄手段和影片"牺牲"的主题又非常吻合——脱俗而非同平凡。特里尔在手持基础上加入多角度连拍，使舞者的动态发挥到极致，画面极具震撼力。

4.主观表现

除了真实性和动感，手持摄影也可以作为电影创作者主观表现的一种艺术手段，使整部影片形成独特的个人风格。像张艺谋导演所拍摄的《有话好好说》，便是个人独特风格的体现，张艺谋是摄影出身，他深谙电影摄影技术与镜头语言，与摄影师吕乐配合默契，大胆采用手持摄影，从头到尾都是在360°手持摇拍，使影片画面充满摇动不安感，倾斜的构图、微抖的画面似乎预示着片中的每个人都随时可能交换他们的位置，使这部影片成为张艺谋个人风格的典型作品。

（八）旋转镜头

旋转镜头是指被摄对象呈现旋转效果的镜头，常代表人物处在旋转状态的主观视线，或晕眩的主观感受，或旋转的运动物体，或表现特定的情绪和气氛。旋转拍摄，其转动幅度超过360°可称旋转摄影。旋转摄影的方法很多，摄影机机位不动，机身呈仰角，沿光轴在三脚架

上（或手持摄影机）旋转拍摄；或水平摇拍；或摄影机围绕被摄体旋转拍摄；或摄影机与被摄体同置于一个可旋转的物体上。

（九）升降镜头

摄像机借助升降装置一边升降一边拍摄的方式叫作升降拍摄。用这种方法拍摄的镜头叫作升降镜头。升降镜头使画面的视域得到了扩展和收缩，画面有"登高望远"的效果。升降镜头运动形式的特殊性，形成了画面构图的多样性，得到了多景别、多角度、多视点的构图效果。

1.展示场景局部，或事件或场面的规模、气势和氛围

一方面，升降镜头在影视作品中增添了丰富多样的视觉感受，打破了固定镜头的视角结构，将视觉空间很好地连接起来，将更广阔的空间展现给了观众，延伸了观众的视觉心理空间。另一方面，升降镜头除将全景画面展现给观众之外，还能够很好地将重点的局部细节形象合理有效地进行表现。两者之间通过升降镜头的衔接可以表现得更为合理流畅，形成独特的画面形式。这是运动镜头的一种特有的表现形式。

如北京奥运会的开幕式场景（视频6），可以使用升镜头将整个体育场的空间环境做多方位的展示，进行丰富的主要环境的介绍。在过程中，还可以使用降镜头将草坪上表演的演职人员以及场景布置等重要细节做一定的交代，这样整个画面就能很好地联系起来，更加符合人们观察事物的视觉习惯。

6.北京奥运会开幕式场景

2.展现导演情感色彩

升降镜头可以表现出画面内容中感情状态的变化。升降镜头视点升高时，镜头呈现俯视的效果，表现对象变得低矮、渺小，造型本身富有蔑视之意。当其视点下降时，镜头呈现仰角效果，表现对象有居高临下之势，造型有敬仰的感觉。

3.打破空间限制，形成叙事动力

可以在同一个镜头中完成不同形象主体的转换，打破传统空间想象，形成新的视觉冲击力，让画面更有层次感。升镜头中，较远的景物或人物最初被画面中的形象所遮挡，随着镜头升起好逐渐显露出来。升降镜头视点的升高，视野的扩大，可以表现出某点在某面中的位置，展现广阔的空间环境。交代被摄物所处的环境（方位），能从物体的局部展示整体，有时会带出戏剧效果。类似一个人在哭泣，随着镜头的升高，我们看到他所处的环境周围放着大把的钞票，得知他不是真的悲伤，而是喜极而泣。

升降镜头在拍摄前要设计规划好运动轨迹，拍摄时注意升降幅度要足够大，要有一定的速度，运镜过程中要有韵律感。总之，升降镜头借助特殊装置所表现出的独特造型效果，可以给我们提供新奇、独特、丰富的视觉享受和调度画面形象的有效手段。特别是与推、拉、摇、移及变焦距镜头运动结合，会构成一种更复杂多样更流畅的表现形式，能在复杂的空间场面中取得收放自如、变化多端的视觉效果。

运动镜头的出现丰富了画面语言，增添了影视作品的艺术表现力，有着无可比拟的优越性，但在实际运用运动镜头中必须依照规律，切不可滥用。

① 以画面主体为主。运动可以使画面增加更多含义，但必须以内容为主。观众更多关注的是画面内部的运动，摄像机运动在需要的情况下可与画面内部运动形成互补。

② 遵循人先动、机后动的原则。但也要据实际情况而定，力求让受众只感到主体运动，

而感受不到摄影机的运动。

③ 匀速是运动镜头应用的基本功，当然不规则运动除外。如手持摄影的《有话好好说》是一种主观导演风格的体现，而《拯救大兵瑞恩》中则是用匀速运动再现战争场面。除此之外，运动还是以流畅自然为主，所以力求匀速。

④ 为了保持上下画面连贯一致，要保持人物运动速度和摄影机运动速度上下镜头一致，起幅和落幅画面要事先设计好。一定要有一个静止状态、运动状态的变化过程。

运动镜头在当今的影视作品中随处可见，当一部作品中没有运动镜头时殊不知是种什么感觉。它已被人们的视觉欣赏和心理感受所接受。我们期望着运动镜头的运用能随着时代的变化和人们审美感受的不同需求不断变化，为影视这门大众艺术增添异彩。

三、长镜头

长镜头就是利用摄像机对表演者与场景进行拍摄，再加上摄像机的移动，最终产生了特写、近景、远景等各种景别，构成了一个协调的长时间的镜头段落。镜头段落的长度取决于作品想要表达事物的时间长短，最终展示了作者想要表达的事物。纵观影视发展的历史，最初影视作品使用的拍摄手法就是长镜头，例如著名的《火车进站》（视频7）、《水浇园丁》（视频8）等，不过那时候使用长镜头拍摄时并不知道长镜头所具有的优点，只是下意识地进行使用。

7.《火车进站》节选

使用长镜头进行拍摄不局限于它是一种影片的拍摄方法，长镜头在电影的发展历史中具有不可磨灭的影响力。长镜头和蒙太奇是相互对立的两种拍摄方法，两者之间互相辩证，共同发展。在影视作品中使用长镜头的拍摄手法可以很大程度上降低对观赏者体会影片内核思想的局限性，通过镜头中事物和场景的完整性和统一性，准确地还原了现实生活中的场景，在客观的角度上体现出影片的内核思想。

8.《水浇园丁》节选

（一）长镜头的种类

1. 固定长镜头

机位固定不动、连续拍摄一个场面所形成的镜头，称固定长镜头。最早的电影拍摄的方法就是用固定长镜头来记录现实或舞台演出过程的。卢米埃尔1897年初发行的358部影片，几乎都是一个镜头拍完的。

2. 景深长镜头

用拍摄大景深的技术手段拍摄，使处在纵深处不同位置上的景物（从前景到后景）都能看清，这样的镜头称景深长镜头。例如拍火车呼啸而来，用大景深镜头，可以使火车出现在远处（相当于远景）、逐渐驶近（相当于全景、中景、近景、特写）都能看清。一个景深长镜头实际上相当于一组远景、全景、中景、近景、特写镜头组合起来所表现的内容。

3. 运动长镜头

用摄影机的推、拉、摇、移、跟等运动拍摄的方法形成多景别、多拍摄角度（方位、高度）变化长镜头，称为运动长镜头。一个运动长镜头可以起到一组由不同景别、不同角度镜头构成的蒙太奇镜头的表现任务。

（二）长镜头的影视表达作用

1.无可比拟的真实性

长镜头的关键以及它最内在的本质是它的真实性。这一特点在纪录片中得到了充分的体现，纪录片作为影视作品中的一种艺术类型，使用长镜头的拍摄手法可以充分地表现出纪录片的核心本质，也就是展示真实的场景和事物。所以长镜头的使用能够让影视作品更加具有整体性，保留了作品中的段落和时间的完整和统一，能够准确、真实地展现作品场景，提高了作品的真实性，让观众更加容易接受作品表达的思想，引起观众的共鸣，并且还能够营造不同的氛围，展现人物的内心世界。

在拍摄人员拍摄到影片人物进入一个复杂的场景时，因为场景内的群众演员较多，拍摄人员手持摄像机进行拍摄，以防止在镜头中丢失演员。在这时通过不断变换焦距的拍摄手法，不断使用推镜头、拉镜头等运用镜头的方法来对演员进行拍摄，不仅能够体现出复杂的场景结构，还可以对演员进行特写、近景等景别的拍摄，降低了场景中其他事物的干扰。在镜头的中心位置上展示主要演员的表演，更加形象直观地表现了影片人物的心理活动和要表达的情感。

2.具有浓厚的抒情意味

意境，是指一种能令人感受领悟、意味无穷却又难以用言语言明的意蕴和境界。它既生于意外，又蕴于情内，是客观与主观相熔铸的产物，是情与景的统一。长镜头能通过镜头语言将自然景观与创作者抒发的思想感情有机统一，能更好地渲染环境气氛、营造意境。在影片《泰坦尼克号》的最后，镜头随着"海洋之心"缓缓沉海底进入船舱，这时船舱变得明亮起来，镜头也随之走进大厅、登上楼梯，回到最初的场景，杰克正背着身站在楼梯，露丝走来，他转身并伸出手迎接露丝，两人拥吻在一起，在场的所有人面带微笑并鼓掌。这里长镜头的运用，观众一下子就沉浸于这种美轮美奂的情景里。

3.深入叙事，表现人物心理

长镜头的拍摄方法不但能够对事物和场景进行记录，并且还能细致地表述事物和场景。其中不仅可以对事物的外在情况进行展示，保证事物和场景的真实性，还可以更加细致地刻画人物的心理活动，体现出人物的心理变化。在《霸王别姬》里，开篇不久一个长镜头，小豆子的母亲把小豆子的手指砍断，抱着孩子进入戏院，穿过弄堂，孩子疼痛难忍，在戏园子奔跑大叫，其余角色在不同景深位置也相应地急速移动，剧烈狂暴的画面处理再配以撕心裂肺的尖叫，母亲的坚韧、孩子的无助、惊慌失措的心理状态一下子表现得淋漓尽致。

4.创造完整的叙事时空

长镜头有统一的、完整的时空记录优点，它永远能够挖掘出美的价值，体现出现实生活。在对影片进行观赏的时候，使用长镜头进行拍摄的镜头段落更加能够让观赏者体会到景物和时间的统一，提高影片的感染力，让观赏者更容易进入影片渲染的氛围中，从而把自己带入影片的世界中。

（三）长镜头的拍摄注意事项

1.导演的调度

调度是最困难的环节。一个长镜头往往需要大量的调度，人物调度、器材调度、灯光调度等，这是一个巨大的工程。假设我们只是追踪一个对象，需要一边铺设轨道，一边卸载轨道，

其难度可想而知。因此各个工种对一个团队的协调性都是巨大的考验。

2.景别的变换

一个真正的长镜头往往涉及好几个景别，这个控制环节也是非常难的，不仅需要各个景别同时到位，还需要平滑的对焦和合理的布光，这是分开拍摄数倍的工作量。因此在进行长镜头的拍摄时，需要做好详细的景别变化拍摄脚本。

3.演员的表演

长镜头放弃了正反打、蒙太奇，导演在镜头开始之后也不能停止，那么长时间的表演对演员的要求是非常高的，特别是衔接、精确的走位、体态、表情、台词等方方面面都要求分毫不差。在一般拍摄时，往往演员都需要先排练一天，再拍一天。

4.要有预见性

长镜头还具有一个重要的特点，就是预见性。在使用长镜头的时候，需要对影片的发展具有一定的预判和前瞻，通过预判影片的发展保证了长镜头能够准确地对影片场景中的重要细节进行拍摄。

四、主客观镜头

摄像在创作电视作品时是利用摄像机镜头来获取画面的，镜头永远在代表或模拟一个视点，因视点不同给观众造成视觉效果也就不同。摄像正是借助这种视点不同引起人们视觉心理变化，利用镜头语言来传情达意，给观众以想象的空间与参与的机会，尽量使观众对节目的人物或叙述的故事产生传情和鸣，从而达到引人入胜的艺术效果。这种由于镜头视点变化而引起的视觉转换，称为心理角度，也就是人们常说的客观镜头和主观镜头。

客观镜头是代表客观心理角度的镜头，也称中立镜头，镜头的视点是个旁观者或局外人的视点，对镜头所展示的事情不参与，不判断，不评论，只是让观众有身临其境之感。新闻报道就大量使用了客观镜头，只报道新闻事件的状况、发生的原因、造成的后果，不作任何主观评论，让观众去评判思考。画面是客观的，内容是客观的，记者立场也是客观的，从而达到新闻报道客观公正的目的。客观镜头的客观性应包括两层含义：一是反映对象自身客观真实性，就是拍摄的画面必须是事件现场的画面，即使是过去式，再现的事件内容也必须是真实的；二是指对拍摄对象的客观描述。无论做何种题材的电视节目，画面可以作艺术处理，也可以夸张，但绝不可以脱离被拍摄对象的实际情况去凭空捏造。当然，摄像在利用镜头语言叙述时，总免不了渗透着自己的思想感情。

主观镜头是指当镜头的视点代表被拍摄人物主观心理角度时的镜头，它表达的是当事人或剧中人物的视点。在拍摄画面时，尽量引导观众的视线与人物的视线合二为一，使其对被拍摄人物的境遇和体验感同身受，这种镜头有强烈的主观感性色彩，也有强烈的表现价值。主观镜头总是在客观镜头的表现中产生的，没有客观镜头对场景的描述，主观镜头就没有那么真实、生动、感人。电影《淮海战役》中有这样一组镜头：画面描述在一个阵地上，残酷的战斗使部队伤亡严重，这时又一发炮弹打来，爆点掀起的尘土把一个战士的头埋在土里，当他顽强地抬起头时，整个画面鲜红模糊，这是一个双眼受伤流血的人的主观镜头。通过前面客观镜头的描述，这样的主观镜头才逼真、鲜活、撼人心灵。大体上看，主观镜头一般具有如下的这些作用。

1. 推动叙事情节的发展

在特定的电影剧本中，很多情况下主人公不经意看见的画面往往成为整个故事得以发展下去的关键因素，因此在这种情况下，角色的这个主观镜头成为全片不可或缺的重要组成部分。例如影片《阳光灿烂的日子》，其中马小军第一次误入米兰家中，结果不小心发现了米兰悬挂在自己床帐中的微笑照片，这个不经意的发现深深地震撼了马小军的心灵，米兰甜美的外表彻底征服了马小军。之后他每天下课都在那一带的房顶上游走，寻觅米兰的踪影，成为影片中经典的段落，正是这个主观镜头，引发了后来马小军的系列行为，它是全片流动的重要线索。

2. 转场

转场是主观镜头在影片中一个很重要的作用。因为角色所看到的一切都是他的主观意识导致的，所以延伸开来包括回忆、幻想等也是主观的，在这种片段中，主观镜头往往起到切换时空的重要作用。因为这样能连接上故事的前后逻辑，给观众更顺畅的审美体验，使得过渡更加自然。例如影片《美国往事》中，这是一部以倒叙为叙述方法的影片，当多年以后面条又一次回到了当年的小酒馆时，他不禁陷入了深深的回忆。这回忆从他印象最深刻一幕发生，也就是他拿掉墙上的砖头窥视当时还是少女的女主角跳舞。老年面条颤颤巍巍地走到砖墙旁边，找到它并熟练地移开，镜头给到他眼部大特写，接着就转到他的主观镜头，一个女孩在跳舞，这时的时空已经自然切换到了多年前当他们还是孩子的时候。

3. 刻画人物内心

有的时候一个场景貌似没有什么作用，哪怕是一个空镜，但是导演却非要用主观镜头表现，这种情况下，往往这个主观镜头透露的就是角色的内心所想。例如影片《泰坦尼克号》（视频9）中，当杰克第一次登上这艘当时世界上最豪华游轮的时候，他拉抱着桅杆，望着一望无际的大海，他发现海面内有许多跳跃的海豚，此时镜头多次切换到杰克的主观镜头，观察海豚在水中不断跃起。这个

9.《泰坦尼克号》节选

镜头用客观镜头也能展现，但是采用主观镜头，观众就会联想到这跃出水面的海豚预示着杰克那欢腾的激动的心情和自由的感觉，这种主观镜头的运用起到了描绘角色心情的作用。

影视作品中，客观镜头以客观视点拍摄，具有记录、叙事性质，主观镜头则以剧中人物的视点或动物的视点为拍摄意图的镜头，大都带有强烈的主观感情色彩。众所周知，任何一部电视作品都不是一个镜头所能完成的，它需要数十个甚至成千上万个镜头才能完成。这就需要对画面进行组合，只有将主客观镜头合理地组接在一起，形成合力，才能达到想要表达的艺术效果。

五、升降格镜头

影视作为一种传播方式和艺术创造方式，是现代生活的重要内容。为了更准确、更个性化地反映自然环境和人类生活，创作者不惜精力和时间，乐此不疲地探求升降格镜头蕴藏的张力与灵动感，探求镜头运动表现的内涵特征，创新升降格影像艺术的表现形式、表现手法，为电影电视艺术提供了丰富多彩的视觉产品。当下，随着市场对影视作品品质和艺术的要求越来越高，同时传统摄影机功能的拍摄技术、制作模式、手法已经使观众产生了不同程度的视觉审美疲劳，因此，为达到技术与艺术的高度融合，让观众在银幕中欣赏到为之动情动容的影视艺

术，各大影视设备制造商不断完善摄影机各项功能，特别在升降格拍摄功能方面不断推陈出新，生发出创作思维和拍摄技巧的创新，使镜头的形态和个性之美、整体的大气之美得以完美展现，表现出了独具一格的运动视觉效果。

升降格拍摄的内涵、作用等相关内容如下。

升格拍摄就是摄影机以高于每秒25帧频率进行拍摄，也就是在银幕中所呈现的慢速运动镜头（每秒60～120帧以上）。影视拍摄当中，升格拍摄使镜头具有节奏舒缓优美，内涵丰满深远的艺术表现效果。升格拍摄在影视片中常用于表现情节气氛、人物情绪、精彩动作或瞬间、物体运动状态或过程。升格拍摄的艺术创新反映在如下方面。

1. 表现画面细节

升格拍摄可创作出独特的细节画面，较多用于表现人物肢体语言、动作语言的细微变化，物体的坠落或升起，战争片中的子弹出膛等拍摄。在这些镜头的表现中，既延展了时间，渲染了人物活动状态，又展现出动作变化带来或喜或悲的运动造型美感，为剧情表现营造出更好的氛围和意境。如纪录片《枪·狙击枪》，苏联狙击手扎伊采夫在1942年斯大林格勒战役中，经过两天的观察，发现德军王牌狙击手后扣动扳机的一刹那，子弹徐徐击向对手时，速度虽然慢，此时却显得特别有冲击力。

2. 表现画面内涵

在电影、电视剧等各类题材的影视片拍摄中，为展现特定的运动过程或情节，运用升格拍摄技术，通过主体和镜头的双重运动节奏，可建构出独特的美学趣味和形态美感。如纪录片《野性德国——森林》中，坚果从树上缓缓落下，蝴蝶扇动着艳丽的翅膀，在娇美的花束上轻盈地来往穿梭，形态舒缓而又优美，让无形的力量得以凝聚放大，让事件的内涵得以升展延续。

降格拍摄是摄影机以低于每秒25帧频率进行拍摄。根据不同情节需要可设为每秒9帧、每秒6帧、每秒1帧。降格拍摄与升格拍摄一样，镜头活泼流畅，不同的是一个为快速运动镜头，一个是慢速运动镜头，但都具有很强很丰富的艺术表现力。降格拍摄以快速的运动节奏，产生流畅奔放的视觉冲击美感，使主体的内涵得以夸张和延伸，对情绪升华、气氛调节、叙事表达均能产生独特效应。最常见的降格拍摄表现主体有日出日落、云彩、光影、人群、车流等。降格拍摄主要以主观角度叙事，使观众有身临其境之感。在改变时空关系、环境变化的同时，既保持了主体内容的连贯性和真实性，又使主体内容富有戏剧性效果和运动节奏的美感。降格拍摄的艺术创新力体现在以下方面。

1. 营造喜剧性效果

降格拍摄可以起到压缩积累事件内容的作用，形成了行人与车辆的快速运动，表现出人物与物体之间不同生活常态的快速动作，从而营造出一种紧张气氛或创造出某种特定的喜剧效果。

2. 获得意境夸张效果

降格拍摄较多运用于大景别，如地理地貌、环境、城市楼群等，通过短焦距镜头的透视关系，使视野更广、楼群更高、气势更宏伟，使原本静态的场景和景物，在光线和流动云彩的烘托下，既富有动感，又具有意象夸张力。如云海升腾缥缈、太阳快速升起等。

六、三角形原理

"三角形原理"是影视镜头调度的基本规律，"三角形原理"的雏形源于镜头调度中"轴线规律"。在影视制作中，将场景调度分为演员调度和镜头调度。镜头调度是指摄影师采用不同

的拍摄方向、拍摄角度、拍摄景别以及运镜方式，获得不同视点、视距、视域的画面，表现所拍内容和创作意图的动态过程。镜头调度必须遵守"轴线规律"，所谓轴线，是指被摄对象的视线方向、运动方向和不同对象之间的关系所形成的一条虚拟的直线。轴线规律也叫180°规则，是指在拍摄有轴线存在的场景时，只有将机位布置在轴线一侧180°区域之内，才能保证各个镜头画面的空间感和方向感的一致性。否则，分别从轴线两侧所拍的两个镜头就互称为越轴（跳轴）镜头，是不能进行直接组接的。

当拍摄两个人的对话场景时，根据轴线规律，在两个人关系轴线的一侧可以设置三个机位，这三个机位构成了一个底边与关系轴线相平行的三角形，这就是镜头调度的三角形原理，也叫机位布局三角形原理。根据三角形原理，镜头机位有三种最为基本的调度形式，即顶角机位、外反拍机位及内反拍机位，如图4-3所示。顶角机位位于三角形的顶端，也叫主机位，画面中会出现两个被摄人物的侧面形象，是一种对等的平行关系，如图4-3中的3号机位。外反拍机位是在关系轴线一侧的两个方向相对的机位形式，即位于三角形底边上的两个机位分别处于两个被摄人物的背后，靠近关系轴线，向里把两人都摄入画面，画面中会同时出现两个被摄人物形象，只不过一正一背、一远一近，有一定的主次关系，如图4-3中的1、2号机位。这两个机位与顶角机位合称外反拍三角形机位布局。

内反拍机位，是在关系轴线一侧的两个方向相背的机位形式，即位于三角形底边上的两个机位处在两个被摄人物之间，靠近关系轴线向外拍摄，画面中只出现一个被摄人物的斜侧面形象，每次只有一个表现重点，如图4-3中的3、4号机位。这两个机位与顶角机位合称内反拍三角形机位布局。

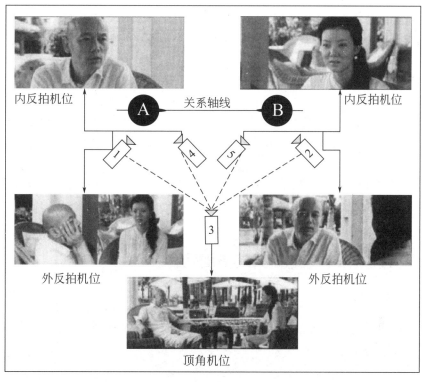

图4-3　三角形原理

模块四　视听语言应用　131

当位于三角形底边上的两个机位的镜头光轴与关系轴线垂直或者平行时,就构成了平行或者垂直三角形机位布局,此时,画面中也只出现一个被摄人物形象,要么是正面,要么是背面,或是正侧面。由于不利于镜头表现和画面叙事,这样的机位布局在实践中用得很少。从理论上来说,围绕两个被摄人物和一条关系轴线,总共可以设置 11 个机位,即所谓的大三角形机位布局,如图4-4所示。

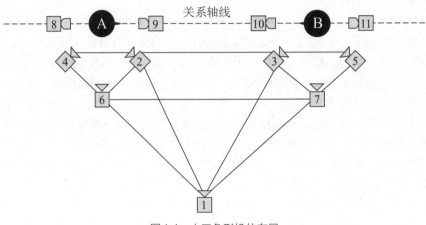

图4-4 大三角形机位布局

思考与练习

1. 固定镜头在影视叙事中的作用是什么?
2. 固定镜头的拍摄要求有哪些?
3. 如何理解固定镜头中的"静中有动,动静相宜"?
4. 运动镜头有哪些种类?它们的作用分别是什么?
5. 运动镜头拍摄时,要注意哪些要素?
6. 晃动镜头和手持摄影在画面的表现形式上有什么不同?
7. 长镜头是如何进行分类的?
8. 长镜头在影视叙事中的作用是什么?

9. 什么是客观镜头?
10. 什么是主观镜头?
11. 影视叙事中,客观镜头的作用是什么?
12. 影视叙事中,主观镜头的作用是什么?
13. 什么是升格镜头?
14. 什么是降格镜头?
15. 什么是拍摄的三角形原理?
16. 在利用三角形原理进行拍摄时机位是如何摆放的?
17. 三角形原理的存在有哪些意义?

实训1 影视拍摄中运动镜头的拍摄训练

一、实训目的

理解影视创作中运动镜头的分类及作用,掌握运动镜头的拍摄技巧。

二、学时

2学时。

三、实训条件

1. 硬件

计算机、摄像机。

2. 地点

多媒体教室。

四、实训内容

以"我和我的校园"为创作主题,进行运动镜头的拍摄训练,拍摄时注意运动镜头的拍摄要点,拍摄总时长控制在10分钟左右。

五、实训要求

1. 为保证实训效果,可以分组进行,每组指定一位小组长,负责最后的小组汇报。
2. 小组活动时应尽量维持课堂秩序,同时做好记录工作。
3. 拍摄的运动镜头应该包括所学的全部运动镜头种类。
4. 拍摄时注意镜头的综合运动表现,注意升降格拍摄的注意要点。

六、考核方式、成绩评定标准

1. 教师评价和学生评价结合
2. 考核成绩比例

(1) 实训表现部分:考勤情况、参与程度、遵守工作纪律情况、协作情况等,占50%;

(2) 学生互评部分:针对其他组的实验结果进行评价,占25%;

(3) 教师评价部分:占25%。

实训2　影视拍摄中长镜头、主客观镜头、三角形原理的拍摄训练

一、实训目的

长镜头、主客观镜头是影视拍摄中重要的镜头组成部分,三角形原理是拍摄时要遵守的客观原理,将它们集中在一起训练,可以让所学知识得到进一步的巩固。

二、学时

2学时。

三、实训条件

1. 硬件

计算机、摄像机。

2. 地点

多媒体教室。

四、实训内容

以"我的同桌"为创作主题,进行长镜头和主客观镜头的拍摄训练,拍摄时注意长镜头、主客观镜头的拍摄要点,遵守三角形原理的拍摄内容,拍摄总时长控制在8分钟左右。

五、实训要求

1. 为保证实训效果,可以分组进行,每组指定一位小组长,负责最后的小组汇报。
2. 小组活动时应尽量维持课堂秩序,同时做好记录工作。
3. 拍摄时注意结合长镜头和主客观镜头的叙事作用,进行合理的表达。
4. 拍摄时注意机位的摆放位置,应注意避免"越轴"而造成的表述内容不完整。

六、考核方式、成绩评定标准

1. 教师评价和学生评价结合
2. 考核成绩比例
(1)实训表现部分:考勤情况、参与程度、遵守工作纪律情况、协作情况等,占50%;
(2)学生互评部分:针对其他组的实验结果进行评价,占25%;
(3)教师评价部分:占25%。

单元三　画面组接

学习目标

通过本单元学习，理解和掌握画面组接在影视作品中的剪辑技巧，理解平行剪辑在影视叙事中的表达内容，掌握平行剪辑的表现技巧，理解对话剪辑、动作剪辑在影视作品中的表达技巧，掌握对话剪辑的使用方法。

影视剪辑即画面镜头的组接，指通过不同的组接形式可以产生完全不同的表达含义，在影视叙事中，画面组接往往起到最直接的作用，组接得是否连贯、是否合理，足以成就或毁掉一部影片。平行剪辑实际上就是将影视时空进行二度创作，将两条或者多条线索在一个线索内反复规律出现，进行叙事。这种剪辑方式可以较好地调节影片的整体节奏，营造戏剧冲突，是如今影视作品中最常用的剪辑手法之一。在影视剪辑中对话剪辑具有举足轻重的作用，因为声音质量的好坏直接关系到观众的第一感受。所以一部作品对话剪辑得好不好，有时直接影响观众的观影兴趣。动作画面的剪辑需在表现真实生活情境的同时注意艺术的表达，在具体的剪辑中根据剧情的变化、角色的性格发展来组合动作的衔接。

一、画面组接的原则

影视作品是由系列的画面镜头，按照一定的排列次序组接起来的。镜头是构成影视画面的最基本元素。镜头之所以能够延续下来，使观众能从电视片中看出它们融合为一个完整的统一体，那是因为镜头的发展和变化要服务眼睛的观看规律，只有按照规律来组接镜头画面才会变得更加优美。画面组接工作是对所拍摄素材进行再制作的过程，是关系到影片成功与否的重要一环。在制作过程中将各个镜头按照一定的原则进行组接，才能创作出成功的影片，在组接过程中，主要应注意以下几点。

1.镜头组接应该遵循连贯性

画面的连贯性是从镜头本身的内容产生的，要在上下镜头的内容中寻找建立连贯关系的具体因素。决定画面组接连贯性的主要因素是逻辑因素，即上下两个画面之间的逻辑关系，这是人脑的客观规律性决定的。这种逻辑关系又可分为现实生活本身的生活逻辑和观众观看节目时的思维逻辑。观众的思维逻辑也是由事物的客观规律性形成的，所以二者是相互联系的。巧妙地将二者结合起来融为一体，生动、完美地表现事物的发展，使观众的视觉注意力从一个镜头自然地流动到下一个镜头中，中间没有明显的视觉中断感和跳跃感，这点是画面组合技巧中最基本、最重要的组接原则。

2.镜头组接要注意长度的取舍

这是蒙太奇技巧的重要内容，一个镜头稍长些或稍短些，对画面效果的强弱都有很大作用。在看电视时，人们都有这样的体会，当内容已看明白了，镜头还要继续进行下去，就会感觉太拖沓；反之画面内容还没有看清楚，镜头快速切换，又会觉得缺了什么似的。镜头长度的取舍依据是让观众既能明白，又能留下深刻印象。

它首先与镜头的景别有关，景别的分类很多，常用的有以下几种：远景、全景、中景、近景和特写。其中远景主要表现气势、气氛，表现环境全貌、场面规模、范围及主要运动对象的

动势，画面景别较大因此长度可稍长些，一般为6～8秒；全景如果以人作为区分景别的标准时，则是指人物全身。它可以具体表现主体活动的环境全貌，具有造型和叙事的作用，一般为4～6秒；中景指人物膝部以上的画面，它主要表现人物动作，或是多人的人物关系，一般为3秒左右；近景指人物胸部以上的画面，主要表现人物的面部表情，因其景别小信息比较单一，所以时间一般为2秒左右；特写是描写景物特定局部的画面，主要起到的是强调作用，在实际的影视表现中，要根据剧情的设定结合上下镜头的发展来确定其具体时长。以上主要是指叙事长度，另外镜头长短还要考虑情绪长度，某些需要渲染情绪的地方镜头可适当拉长，例如一些空镜头，长度的处理还要根据节奏的需要，节奏缓慢的段落，镜头要长些，反之节奏快的段落中，镜头长度可能要短些。

3.镜头组接要注意方向性

镜头的方向性指的是镜头内主体运动的方向性。首先要明白两个概念：运动轴线和关系轴线。运动轴线是指主体运动方向所产生的轴线；关系轴线是指两个或两个以上群体在其位置关系之间有一条无形的连续的虚拟轴线。

在一系列镜头内，摄影机位置、角度的变化，也必然使相连的镜头在方向上产生三种基本关系：相同方向、相异方向、相反方向。当两个画面的主体方向不超过45°角时，则为相同方向；当两个画面的主体方向超过了直角，而不超过180°角时，即没有超过轴线，则为相异方向；两个画面的主体方向超过了垂直线，即为"越轴"，则为相反方向。在组接镜头时，要遵循轴线规律，避免出现越轴现象，即不能把两个同主体相反方向的画面组接在一起，如汽车上一个镜头向左开，下一个镜头则变成了向右开的连接方式，这会让人看不明白，造成混乱。而在产生"越轴"时，一定要寻找中性镜头过渡。

4.镜头的组接要注意节奏感

在日常生活中，人们都有这样的体会，如果耳朵总是听到同一频率的单调声音，就会感到厌倦烦躁，视觉也是如此，总看同一速度组接的画面，就会感到麻木，因此画面组接时应结合画面叙事内容，正确、合理地处理切换速度，用影片的剪辑出的强有力的节奏对观众的情绪产生调动作用。一般对画面编辑工作的要求是除了把事情交代清楚之外，还要有节奏，不能平铺直叙。

影片总体的节奏又可分为内部节奏和外部节奏。内部节奏是指画面内部本身所形成的节奏，即事件发展有起有伏、有快有慢。外部节奏是指镜头转换、画面组接所产生的节奏，这是纯粹由画面编辑工作所产生的节奏，镜头长，并在一定时间内出现的镜头少为慢节奏，镜头短，并在一定时间内出现的镜头多则为快节奏。在进行镜头组接时，一定要注意联系内部节奏，推进外部节奏的变化。

以上几点就是我们在进行镜头组接时要注意的几个问题，只有处理好以上几点，编辑出的画面才会流畅、自然和生动。

二、平行剪辑

影视中的剪辑种类很多，而且随着影视艺术的不断发展，各种各样的剪辑技巧也在不断地涌现。在叙事表达中，平行剪辑就是指两个或者数个戏剧动作通过插入属于各个动作交替出现的片段而得到平行表现，其目的在于从两者的对比中体现出某种含义。简单说来，平行剪辑就是两组或者多组叙事的平列表现，这种平列既可以是依次展现，也可以交错在一起表现。

在剪辑时，两个镜头之间至少涉及两种因素，即时间与空间。剪辑实际上是在玩时空变换的游戏，它在影视作品中可以让创作者自由驾驭时空，尤其是平行剪辑，甚至可以不用在乎时间性的问题。著名影视学者麦茨把这称为平行组合段，他认为两个系列的时间通过剪辑交叠在一起，它们之间在叙事方面，至少是在外延方面，没有相关联的时间关系。譬如，城市的阴森夜景，接着是阳光明媚的乡村风光，随后又重现的一个主题，没有任何标志说明，这两个场景到底是在同一个时刻，还是在不同时刻，即使在后一种情况下，同样没有标明时间差距。又比如说为了某种目的而组接在一起的两个主题，像贫与富、生与死等，它们的时间性在表面上并无关联。这就是所谓的平行剪辑在时间上没有严格的要求，既可以是同时的，也可以是不同时的。在影视表达中，平行剪辑主要参考以下内容。

（1）平行剪辑要依托其叙事能力

平行剪辑兼具再现和表现的功能，但不管是什么样的剪辑技巧，它的首要任务便是叙事。平行剪辑最常用于跨越不同时空之间的叙事关系，例如电影《神话》中，表现杰克与帝沙武士比武的时候，同时也插入了蒙毅将军与帝沙王子的比武，影片在两个时空之间来回切换，这两段叙事之间的连接点在于杰克与蒙毅的关系，后来帝沙武术的传人说了"我想你的梦境是你心海深处的记忆释放"，于是两个时空被联系在了一起。

平行剪辑可以把几条线索或几个事件跨时空地剪辑在一起。在影视作品中利用它处理剧情，能够删省过程以利于集中概括，节约篇幅，增加信息量，展示剧集丰富的叙事能力。在《人民的名义》中就多处使用了平行剪辑的手法。第一集中，侯亮平在搜查赵德汉家的同时，丁义珍正在宴会觥筹交错，同时各方高层势力正在一间小会议室中"踢皮球"，导演利用平行剪辑的手法将各方势力在最短的时间内做了简单又直接的交代。

（2）平行剪辑要注意控制影片的节奏感

正因为平行剪辑具有丰富的叙事能力，可以将几件事情或几条线索并列讲述，删掉一些不必要的重复性情节，集中概括，为观众"圈重点"节省时间成本，可以营造紧凑的节奏感。在《人民的名义》的许多抓捕场面里，"利剑行动"里侯亮平带领的抓捕刘新建小组、陆亦可带领的山水集团查账小组、林华华带领的拘留银行行长小组和周正带领的拘留陈清泉小组以及赵瑞龙指使程度与老虎狙杀刘新建的五个场面进行平行剪辑，加上音响和配乐的渲染，节奏感极强，将故事情节推向高潮。

（3）平行剪辑要善于营造悬念

平行剪辑的手法因为很多时候是将两条线索剪辑在了一起，相互烘托，形成对比，易于产生强烈的艺术感染效果，创造悬念自然也就成了平行剪辑的强项。例如在影片《精神病人》中，森和丽丽为了找出姐姐失踪的真相，来到贝斯旅馆寻找答案，森去找贝斯聊天以绊住他，丽丽去寻找线索。并列的表现让观众提心吊胆，到底能不能找到答案，会不会被贝斯发现呢？还是在《人民的名义》中，"利剑行动"里侯亮平与刘新建谈判的同时，赵瑞龙就拿枪瞄准了刘新建，下一秒可能就要扣动扳机，这样的情节往往会激发观众的好奇心理并将观众带入剧情中，仿佛自己就是男主角，正在与坏人争分夺秒地斗争，最终取得胜利，观众也会身临其境般与正义主角同呼吸、共命运。

（4）平行剪辑要具有表现功能

将两个看似不相干的事物组接在一起，有时会达到一种类似文章语法里"比喻"的表现功能，类似流浪汉在街上啃食发霉的面包，而资本家却在富丽堂皇的酒店里觥筹交错，暗示贫富

的差距、社会的矛盾，所以在进行平行剪辑的时候，要注意考虑这种表现功能。例如在1929年拍摄的影片《圣彼得堡的末日》里，普多夫金把一个表现俄国士兵们在战场上死去的镜头和一个表现股票交易所黑板上股票价格飞涨的镜头交叉剪接在一起，结果使观众获得一种概念：资本家用老百姓的苦难来从事战争和牟取暴利。这种方式是通过连接两个独特的现象暗示出来的，把无论两个什么镜头对列在一起它们就必然会联结成一种从这个对列中作为新的质而产生出来的新的表象。

除此以外，平行剪辑的手法还有很多种作用，在影视作品不断发展的今天，它所能创造的价值可能更多。

三、对话剪辑

众所周知，电影是一门具有空间性与时间性的视听艺术，观众会被大银幕上的爆炸、飞车、激吻所吸引，将徘徊在耳边的声音认为是理所当然。与眼睛不同，人耳是一直在接收信息的器官，或许这种物理特性让电影中的声音变得隐蔽，并且潜移默化地控制着观众的细微情绪。

电视摄像机同步录制的工作方式为电视片声音剪接点的选择奠定了基础。声音剪接点又可以分为对话剪接点、音乐剪接点和音响剪接点，以声音因素为基础，根据画面中声音的出现与终止以及声音的抑、扬、顿、挫来选择的剪接点。声音剪接点以画面中人物语言的内容为依据，结合语言的起始、语调、速度来确定剪接点。

因此，对话剪接可以根据对话剪辑点的选择分为两种大的表现形式：第一种是人物对话的平行剪辑（也称同位法），它有三种剪接方法；第二种是人物对话的交错剪辑（也称串位法），它有两种剪接方法。下面来依次介绍这两种常用的对话剪辑方式。

1. 人物对话的平行剪辑

通常影视作品中最常见的音频剪辑方式就是平行剪辑。平行剪辑指的是在影视作品中，画面与音频同时出现，同时结束，这其实也是一种蒙太奇手法。通过平行剪辑，可以使得同时间不同地点发生的故事进行拼接，拼接成果可以更为生动地体现出人物情绪变化。人物对话的平行剪辑有以下三种剪辑方法。

上个镜头的声音结束后，声音与画面都留有一定的时空；而下一个镜头切入时，画面与声音留有一定的时空。

上个镜头的声音一结束，声音与画面立即切出；而下个镜头的声音与画面都留有一定的时空。

上个镜头的声音一结束，声音与画面立即切出；下个镜头开始，声音与画面立即切入。

平行剪辑具有平稳、严肃、庄重等特点，能够具体表现人物在规定情境中所需完成的任务。比如电视短剧《我爱我家》有一集描写了邻里之间因装修房子问题而引发的事件，就是采用了平行剪辑。上个镜头的声音结束后，声音和画面立即切入，当两个当事人在法庭上吵得面红耳赤、各不相让时，电视里的声音和画面也是按照争吵的激烈程度进行短镜头的切换来渲染气氛。

2. 人物对话的交错剪辑

交错剪辑也是对话剪辑方式中比较重要的一种，与平行剪辑不同，交错剪辑主要是使得画面与声音不在一起，在画面结束时，声音还没有进行切换。比如可以在上个人物声音还没有结束时，就让下个人物从画面中出现，实现对声音的交错剪辑，通过这种方式让影视作品更加跳动有趣，丰富了电视画面。人物对话的交错剪辑有两种剪辑方法。

上个镜头的人物画面切出后，声音拖到下个镜头的人物画面上。

上个镜头的声音切出后，画面内的人物表情动作在继续，而将下个镜头的声音接到上个镜头的人物表情动作中去。

传统的方法是镜头切换的同时声音也戛然而止，而如今错位剪辑把声音延续到了第二个镜头，有序地连贯了影视画面的节奏。最常见的例如在综艺晚会中，主持人的串联声和下个节目观众的掌声及节目开始的画面处理等，就必须采用交错剪辑法，这样才能使画面活跃起来，使观众感觉流畅、明快、生动而不呆板、拖沓。

在影片中，声音必须像画面一样，经过选择，多种声音必须作统一的考虑和安排。在考虑如何使用各种声音在影片中得到统一的时候，我们必须认识到：影片中尽管可以容纳多种声音，但在同一时间内，只能突出一种声音，因此统一各种声音，最主要的一点就是要尽可能地不在同一时间使用各种声音而设法使它们在影片中交错开来。

总而言之，对于影片中各种声音，要有目标有变化有重点地来运用，应当避免声音运用的盲目、单调和重复。当我们运用一种声音时，必须首先肯定用这种声音来表现什么，必须了解这种声音表现力的范围，必须考虑声音的背景，必须消除声音的苍白无力、堆砌和不自然的转换，让声音和画面密切结合，发挥声画结合的表现力。

四、动作剪辑

影像艺术是体现生活的艺术，如同音乐要依赖节奏的起伏形成长时间的、持续性表达形式，动作剪辑也要依靠人物的形体动作和镜头的运动连接，更好地传递创作者的情感，增强动作剪辑片段画面的节奏感，推动剧情的发展。动作剪辑主要考虑到三个方面：第一，剪接点的选择，是在运动中剪辑还是运动结束后剪辑；第二，组接动作的连贯性，需要考虑主体运动的方向、主体的位置、景别的切换，以及动作衔接的方式；第三，不同时空的动作连接，怎样减少动作的差异性达到和谐流畅的效果，符合观众的视听审美节奏。

（一）动作剪辑点的选择

1.运动中画面的剪辑点

剪接运动的画面时要考虑到运动的动势并在运动过程中进行组合，画面一开始就应该表现人或物的运动，因为在运动过程中剪接镜头，可以使镜头转换得更为流畅从而降低观众察觉视线上的不和谐，而运动中的剪辑通过景别、角度的转换，也能更好地组合段落画面，表达剧情。在分解动作的时候，经常是上一个画面的动作占1/3，后一个画面的动作占2/3，并且重复上一个镜头画面的结尾动作，以保持由于景别和位置的切换移动产生的画面的流畅连贯性，减少画面跳跃度。这不是一个严格的规则，但是这是一个很好的起点，我们可以根据运动速度、位置、景别的匹配选择切割点。如图4-5所示，在周润发坐下的这个动作中就是在动作中剪切的镜头，在第一个中景侧拍坐下的动作做到1/3时，切换了一个特写的正面拍摄镜头完成剩下的2/3的动作，使动作流畅地表达的同时兼顾后面手部的特写镜头与特写面部表情。

2.运动结束后画面的剪辑点

动作结束后的剪辑常用于相同视轴上的镜头，通常是从全景切换至中、近景，也就是当上一个镜头的动作运动结束后转换为相同视轴的中、近景，并且动作结束后的剪辑一般是由大画幅切小画幅，倒退切回同视轴的情况较少，因为这种剪辑冲突感较强，处理不好会使视觉中跳跃度太大，影响观看动作的连贯度。

图4-5　运动中画面的剪辑点

（二）动作组接的连贯性

1. 主体运动方向的连贯性

影视艺术的剪辑过程中要注意角色的行动方向，不仅局限于人物，还包括画面里所有的事物，当我们通过镜头剪接演员位置远近时，演员的动作在镜头中应当是流畅的，所以在剪接时要注意镜头运动与人物形体运动的关系，保证影视片动作的流畅性和镜头剪接的节奏感，否则将影响动作画面段落的组合，最后必然会损害影视片外部动作节奏的完美严整。

在镜头切换时，组接画面的运动、行动方向要注意其一致性，比如人物、车辆的出入镜头应遵循事物的运动方向，如左进右出、右进左出及其衍生的基本规律。

2. 景别的连贯性

动作的剪辑需要通过不同角度的景别组合才能创造出远近、虚实的效果，同景别画面反复组合，容易降低观者的兴趣，并且画面组合趋于单一将降低视觉刺激性，同时不贴近人们的观察习惯，景别的具体组合是比较自由的，完整表达问题、传递信息就行。角色在不同景别中的运动的动感强弱也有差异，远景、全景中的主体运动的动感较弱，因为其画面视野广阔、蕴涵丰富，人物的动作在画面比例中过于渺小，其运动感给人的刺激性不够，因此易给人以含蓄、静谧、舒缓的感觉。与之相反近景、特写中的主体运动感就会强烈得多，因为主体在画面中的占比较大，给人的视觉直观效果比全画幅画面要强烈得多，易刺激人的视觉神经。在景别的切换中，应在景别改变中注意角度的切换，增加其视觉信息，促进观者思考，同时也能全方位地了解拍摄对象。

（三）动作时空的合理性

影视艺术是通过时间与空间的画面组合所呈现的艺术形式，研究时空观剪辑的重点是动作的分解与组合，而动作组接的画面具有时间和空间因素，在组接空镜头时，必须注意其衔接的合理性。对剪辑动作时空而言，通过动作的剪切与匹配，突破现实世界时间和空间的限制，合理地控制时间长短，转接不同空间背景，既能进行时空的跳跃也能让时空倒退。与之相对，在剪辑中可以通过镜头的转接将一天的时间压缩为一个镜头来缩短时间和压缩空间。比如在公益广告中我们就常看见同一个场景，父母同样在期盼我们回来，从中年到了老年，在几十秒中见证着父母的老去。

传统的动作剪辑一般都遵循时空的统一和完整这一原则，通过某些规律来组接镜头。一般动作剪辑都会依照动作分解法来连接两个镜头，让观众忽视两个镜头的剪辑点，从而达到自然流畅的效果。动作剪辑一般强调行为逻辑事件因果关系的合理性，完整地呈现出开端、发展、高潮和结局。

思考与练习

1. 什么是画面的组接？
2. 画面的组接要遵循哪些原则？
3. 什么是影视剪辑中的平行剪辑？
4. 平行剪辑在影视叙事中有什么作用？
5. 什么是对话剪辑？
6. 对话剪辑可以分为哪几种形式？
7. 什么是动作剪辑？
8. 动作剪辑点如何选择？
9. 如何保证动作组接画面的连贯性？

实训　影视剪辑中画面组接训练

一、实训目的

画面组接一般要遵循画面的连贯性、合理性、叙事性原则，组接剪辑时着重考虑对话、动作的组接形式，确保画面的一致性和流畅度。

二、学时

2学时。

三、实训条件

1. 硬件

计算机、摄像机。

2. 地点

多媒体教室。

四、实训内容

围绕"我的同桌"这一主题，进行补充拍摄，然后将拍摄的内容进行合理的组接叙事，练习平行剪辑、对话剪辑和动作剪辑的画面组接方法，合理地展现"我的同桌"在"我"眼里是一个怎样的人。

五、实训要求

1. 为保证实训效果，可以分组进行，每组指定一位小组长，负责最后的小组汇报。
2. 小组活动时应尽量维持课堂秩序，同时做好记录工作。
3. 拍摄时要紧扣主题，不要脱离表达内容。
4. 后期剪辑时要遵循剪辑的连贯性原则，完整且有目的地表现"我的同桌"这一人物形象，注意运用学过的各种剪辑技巧，营造戏剧冲突。

六、考核方式、成绩评定标准

1. 教师评价和学生评价结合
2. 考核成绩比例
（1）实训表现部分：考勤情况、参与程度、遵守工作纪律情况、协作情况等，占50%；
（2）学生互评部分：针对其他组的实验结果进行评价，占25%；
（3）教师评价部分：占25%。

单元四 场面调度

学习目标

通过本单元学习，理解和掌握内部调度和外部调度在影视作品中的表达作用。

"场面调度"出自法文，开始于舞台剧，指导演对一个场景内演员的行动路线、地位和演员之间的交流等表演活动所进行的艺术处理。场面调度这一艺术语言由传统的戏剧场面舞台发展到现代影视中，这种变迁使得它产生了两种形式，即从传统戏剧舞台中形成的对演员的调度和由于现代影视技术的新发展而衍生出的摄影机的调度。场面调度的依据，一般来说有三点：第一，生活逻辑是导演进行场面调度的基础；第二，场面调度不只是描绘客观世界的外部形态，而且能够契合人物心灵深处的思绪和情感；第三，是文化的依托。

影视作品中的内部调度是场面调度的一种形式，指的是导演对于演员运动方向、相关交流时的位置变化调整。影视作品中的外部调度指的是导演对于外部摄像机的位置、焦距等跟随剧情需要而做出的变化调整。相对于内部调度来讲，外部调度主要是针对摄影摄像机的调度，是场面调度重要的组成部分。

一、内部调度

内部调度即这里的演员调度，主要指导演对演员所扮演的人物在剧中的行为、所处位置、运动方向以及演员与演员之间互相交流时所发生的动作与位置的变化和调整，也可以近似地称为"舞台调度"，因为在这里摄影机本身是不动的（即画面场景不变），影像的运动主要依靠演员角色在镜头视野内的动作姿态、位置变化（包括走出镜头视野之外出画）而实现。

演员的出场方式往往体现着人物的性格。将人物安排在碧波荡漾或浪漫花海之间，与将人物安排在狭窄逼仄潮湿阴暗之所登场，自然带给观众迥然不同的心理感受。而人物的具体出场方式也颇为重要。在徐克执导的电影《智取威虎山》中，座山雕每一次的出场均是以脚作为切入点，他缓缓地走向画面的中心位置，其行走的方式让观众感受到了隐隐的恐惧与不安。

演员在画面中的位置也需精心设计。多个演员共处一个画面时，主要人物多被安排在画面的前景、中心或者光线明亮之处，而次要人物则常居于画面的角落、后景或光线暗淡之处。而人物处于不同的空间高度，占据不同的画面比例，其心理和能力的优劣也可清晰呈现。这样的安排既是构图对故事主旨的契合，也是创作者对演员调度的方式。

对演员运动路径的设计，更是演员调度的重要内容。按照演员的运动方向，其调度方式可以分为横向调度、纵深调度、垂直调度、斜向调度、环形调度和无定型调度等。

1. 横向调度

这是指演员从左向右或从右向左方向的运动。人物的横向运动通常不会带来景别的变化，也便于展示左右的空间。张猛导演的电影《钢的琴》（视频10）中，主人公陈桂林骑着电动车，自右向左驶过画面，而跟随他的镜头也从东北老工业区大片废弃的厂房前缓缓掠过，从演员面无表情的脸庞，观众既领略到了陈桂林作为下岗工人的失落，又感受到在中国经济和现代化转型中工人群体所付出的巨大代价。

10.《钢的琴》节选

2. 纵深调度

这是指演员从画面的景深处向前景位置运动或反之。纵深调度常和景深镜头一起使用。这种调度方法会产生人物景别的变化，由远及近或由近及远，不仅能较好地表现时间的进程，也能扩展影片的空间深度。在越南导演陈英雄执导的《青木瓜之味》的开始，小女孩梅前往陌生主人家帮佣，随着她从画面的后景走向前景，随着人物的纵深运动，观众先是看到了梅瘦小的身躯，之后逐渐目睹了此地居民的生活环境，继而看到了梅懵懂而生疏的表情。

3. 垂直调度

指演员从高到低或由低向高的运动。垂直调度往往要借助布景设计中的楼梯、电梯、屋檐、天桥等设施便于形成仰角、俯角等多样的角度，也有利于展现人物之间的关系变化。张艺谋执导的影片《归来》（视频11）讲述了"文革"期间的故事，劳改犯陆焉识在农场转迁中逃跑回家，并与妻子约定在火车站见面，当陆焉识看见天桥上的妻子时，他的行踪也暴露了，这时他从铁轨旁不顾一切地往天桥上奔跑，而追捕人员也进行着同样的自下而上的动作。这样的演员调度，不仅让画面的构图充满变化的可能，也大大增添了夫妻相见的难度，令二人虽近在咫尺，却只能再次相隔天涯的遗憾得到了较好的传达。

11.《归来》节选

4. 斜向调度

这是指演员在画面中做斜线穿越的调度形式，其从画面的斜角，即演员在镜头水平位置成夹角的线路做运动的方式，在整个画面的构图中有着明显的视觉冲击力。在《罗拉快跑》（视频12）中，全片2/3的奔跑的过程，经常穿插斜向调度的形式，以此对单调的奔跑进行角度的转换。斜向调度使观众可以看到罗拉以斜向的角度从画面的右下角跑向画面的左角而出画，但整个布景却让这个斜向的调度更显立体效果，静态的布景和运动的红色头发的罗拉，这两者之间的对比，使画面的冲击性较为强烈。

12.《罗拉快跑》节选

5. 环形调度

这是指人物在摄影机前做环形运动，变换方向和位置。比如在美国电影《危情十日》中，小说家保罗在小说《米瑟瑞》系列最新的一部中，将人物米瑟瑞设置为死亡结局但保罗的变态书迷安妮却无法接受这样的结局，在安妮的逼迫和威胁下，米瑟瑞被复活，为此安妮也在镜头前高兴地旋转起来。这样的环形调度就刻画了人物的心理。

环形调度也可以呈现人物和场景中的微妙关系和特定氛围。如在我国电影《黑炮事件》中，党委召开会议，专门讨论任用工程师赵书信为德国专家作翻译的问题时，大家意见不合继而展开了争论。党委书记为了缓和紧张的气氛，边说话边围绕会议桌走了一圈。这样的环形调度就是为了传达现场的气氛和人物的关系。

6. 无定型调度

这是指演员在镜头前做无规则运动的方式。表面看来，这种调度方式没有任何规律，实际上是对演员诸种调度形式的综合，是根据剧情的发展和需求有序展开的，因此这种调度方式更能够考验导演对现场的总体把握能力。

在无定型调度中需要保证的是，对演员调度能够串联起这一段落中的所有人物与情节，保证叙事的流畅。同时演员的表情、细微动作等需要和场景空间、道具相得益彰，并且要考虑整体的节奏，尽量达到张弛有度的效果。

二、外部调度

外部调度即摄像机的调度,它是指导演运用摄像机的移动或角度、焦距的变化,如通过推、拉、摇、移、升降等不同运动方式或长短焦距的变化,来获得不同景别和构图的画面,以展示人物的运动,渲染环境氛围,或突出人与人之间的交流,或者展现人物与环境之间的关系。如演员在镜头中出于情绪需要处在固定位置,而导演又想表现出演员内心不平静的心情,此时就必须借助于镜头调度来完成创作。在镜头调度中,既涉及固定镜头的调度,又涉及运动镜头的调度。

1.固定镜头调度

在固定镜头中,摄影机尽管不进行任何的运动,但其选择的景别大小、机位高低、镜头虚实等,仍是大有讲究,这些都构成镜头调度的内容。在张艺谋的电影《活着》中,友庆在"大跃进"中意外身亡,全家悲痛欲绝。在下一场戏的开始,固定镜头的使用就体现出导演的镜头调度意识。在大全景的画面中,是福贵、家珍、凤霞一家三口的背影,小小的坟冢上飘动着一缕轻烟,树枝轻摇,远处则是沉默的荒山。此处的固定镜头,通过对景别的选择和构图的设计,将亲人逝去的悲哀、人物的无奈等情绪传达得颇为充分。

在固定镜头的组合和剪辑中,镜头调度同样存在。在由美国导演达米恩·查泽雷执导的影片《爆裂鼓手》(视频13)中,一心想成为顶尖鼓手的音乐学院新生安德鲁,在第一次见到魔鬼导师弗莱彻时,影片便使用了固定镜头,以正反打的方式展现二人的交谈。画面中安德鲁坐在架子鼓旁,其面前的架子鼓泛着光,人物的身份以及重要的道具得以凸显。站在教室门口的弗莱彻,仰拍的角度使他显得高高在

13.《爆裂鼓手》节选

上,门口的位置既传递出两个人物之间的距离,又赋予了人物可以随时离开的主动性。这样的两个镜头剪辑在一起,立刻将弗莱彻在二者关系中的优势地位彰显出来,青涩的安德鲁虽然刻苦勤奋,却只能是被选择和被操控的对象。

对固定镜头的调度合理,还能使作品形成独特的风格。日本导演小津安二郎的电影作品,低机位、对人物略微仰视的视角、人物交谈时的相同面向,以及优雅达观的画面构图等,营造出一种整洁清淡的氛围,既携带着一股生命寂寥的色彩,又表现出日本传统文化宁静含蓄的一面。

2.运动镜头调度

调度运动镜头,同样需要考虑到机位、焦距等基本问题,同时需要从推、拉、摇、移、跟、升降等各种摄影机运动中,选择最为适宜的运动方式,以实现特定的叙事效果。相比于固定镜头的调度,运动镜头具有了视点的灵活性,可以增强画面的信息量,提升流畅感,同时也便于实现戏剧化的效果。

黑泽明执导的电影《罗生门》,影片开篇处,摄影机用流畅的运动拍摄樵夫进入森林的画面。在樵夫见到被害人的斗笠等物品之前,影片已经剪辑了20个运动镜头,其中既有摄影机从左向右的横向运动,又有沿垂直方向进行的纵深运动,也包括不规则路线的运动。为了实现多样的拍摄角度,摄影机的升降变化也非常明显。同时,黑泽明还运用运动镜头拍摄了天空和森林中忽明忽暗的阳光,跳动的光斑投射在樵夫的斧头上,既增强了透视效果,也传递了扑朔迷离的气氛。而在多襄丸回忆自己如何在森林中杀死武士时,镜头则慢慢越过眼前的树丛,逐渐对准了得意忘形的多襄丸,突出了讲述的主体。在《罗生门》中,树林中的场景占据了影片的2/3,正是借助于对运动镜头的多样调度,影片在营造诡异紧张氛围的同时,也取得了行云

流水般的视觉效果。

摄影机的运动不是盲目的,因为摄影机一旦运动起来,观众就会对其有所期待。如果摄影机的运动不能提供必要的信息,亦无法营造特定的氛围,观众就会对其运动意图感到混乱。因此导演在调度镜头时,首先要明确其为何而动,最终要实现的目的是什么。其次为了实现该目的,究竟该选择哪种运动方式更为适宜。最后在摄影机的运动速度和运动节奏上,该有哪些具体要求。这些问题都是导演在调度运动镜头时应该明确的。

思考与练习

1. 什么是场面调度?
2. 进行场面调度时要考虑哪些方面?
3. 什么是内部调度?
4. 内部调度的种类有哪些?
5. 什么是外部调度?
6. 外部调度时考虑的内容有哪些?
7. 固定镜头在进行调度时要注意什么?
8. 运动镜头在进行调度时要注意什么?

实训 影视拍摄时场面调度训练

一、实训目的

在进行影视拍摄时,导演往往要根据实际拍摄要求和剧本的叙事需要,进行一系列包括演员和道具位置及摄影机位置的调整,掌握这种调度的能力,在现场创作中显得至关重要。

二、学时

2学时。

三、实训条件

1. 硬件

计算机、摄像机。

2. 地点

多媒体教室。

四、实训内容

在教师的指导下,以"那一夜发生的故事"为题,分成三个组进行拍摄时的场面调度训练,第一组负责充当演员和担当场务工作,第二组负责现场的摄像工作,第三组负责导演指挥工作。

五、实训要求

1. 为保证实训效果,每组指定一位小组长,主持小组工作。
2. 小组活动时应尽量维持课堂秩序,同时做好记录工作。
3. 演员组要积极按照导演要求走位,场务要及时进行清场、道具移动和维持秩序的工作。

4.摄影组要配合导演进行摄像，按要求对摄像机进行及时调整。
5.导演要统筹全局，对另外两组下达拍摄指令，随时准备好应对突发情况。

六、考核方式、成绩评定标准

1.教师评价和学生评价结合
2.考核成绩比例
（1）实训表现部分：考勤情况、参与程度、遵守工作纪律情况、协作情况等，占50%；
（2）学生互评部分：针对其他组的实验结果进行评价，占25%；
（3）教师评价部分：占25%。

模块五　影视拉片

影视艺术属于经验艺术学范畴，要求学习者既要掌握影视艺术的理论知识，也要积累影视艺术的创作经验，大量的实践创作，可以积累经验。丰富的理论知识指导实践，实践反过来检验理论、完善提高理论，两者相辅相成。视听语言的学习，既要重视理论，也要重视实践，作为大学生，他们的实践机会相对较少，特别是几乎没有制作成本较高的影视作品的机会，这对视听语言的理解就会比较片面。

影视拉片是学习优秀影视工作者的工作经验，从这种间接经验中，完成一定量经验的积累。拉片训练就是要从成片逆着推断出影片的拍摄、剪辑思路和设计，分析导演的想法和设计，从而推断出导演要叙述的故事和表达的思想。拉片是对影片的逐个镜头进行分析和解读，通过这种方法和形式可以帮助学生以最直接的方式理解电影的结构、镜头的组织样式、表演的细节等。在拉片过程中，不断去学习别人的长处，避免犯前人犯过的错误，同时，拉片也是对理论的梳理和验证，帮助理解理论知识。

本模块将对《我和我的祖国》(以《前夜》这个单元为主)进行拉片学习，7位导演，7部短片，独立成章，共同礼赞祖国70年光辉岁月，70年中华大地沧桑巨变，风格迥异，比较适合拉片学习。拉片只是个人对影片的分析和理解，只代表个人观点。通过拉片分析、评论不同情况的实际运用，旨在帮助学生更好地理解相关知识，指导其在学习过程中如何全面完整地拉好一部影片。在分析各个知识点时，列举的案例只是其中的部分内容，更多的内容可以按照这样的思路去进一步分析完成。

单元一　拉剧本

学习目标

通过本单元学习，熟悉影片的主题分析方法，掌握分析影片的叙事结构及影片的结构方法，了解影片中人物的类型，掌握分析影片是如何塑造人物的性格特征。

剧本是一剧之本，一部影视作品的创作，都是从剧本开始的，虽然在拉片时我们并不能看到真正的剧本，但是通过观看影片，通过影视作品的视听结构、表达主题，我们可以反推出导演的剧本，从而可以进一步去分析、解读导演是如何通过画面和声音去表达主题、结构内容和刻画人物。

一、主题

正像其他艺术作品一样，影视的主题是影视作品中的灵魂和精华，影视艺术的主题往往不是简单的，不是表面的，而是深化的、多义的，需要我们整体把握。影视作品中的内容与主题，渗透和体现创作者的世界观、价值观，体现着创作者对生活的认识和情感。

主题是这部影视作品的中心和统一的概念，主题唤起人类的普遍体验，可以用一个词或一

个简短的短语来表述（例如"爱""死亡"或"成长"）。这个主题可能永远不会被明确地表述出来，但它在电影的情节、对话、摄影和音乐中得到了体现。通过拉片，要深入地去理解导演的创作意图，明确导演想要告诉观众什么，实际上就是要明确导演想表达的主题。

通常人们理解的影片主题应该包括两点：

① 影片的内容或者是影片的作者力图告诉我们什么？

② 通过对电影的主题、立意及影片的整体视听形象表达，我们感悟到了什么？

在进行主题拉片时，主要从影视作品创作的社会背景、故事发生的时代背景、导演想表达的主题思想、给观众带来的感悟四个方面进行分析。

1.影视作品创作的社会背景

《我和我的祖国》2019年9月30日在中国大陆上映，是献礼中华人民共和国成立70周年的电影作品，经过70年的发展，中国共产党带领人民走上了中国特色社会主义道路这条能够实现国家富强、民族振兴、人民幸福的康庄大道。从党的十一届三中全会到21世纪初，人民生活水平实现了历史性跨越。党的十八大以来，在决胜全面建成小康社会的进程中，人民生活水平快速提高。我国在各个领域都取得了长足进步，很多领域已经处于世界领先水平，所有这些成绩的取得，是在党中央领导下，全体人民智慧的结晶，是全体人民共同奋斗的结果。《我和我的祖国》以小见大，塑造了身处大时代的"小人物"群像。该片既有取材于史实的真实人物，如开国大典自动升旗装置设计师、香港回归仪式升旗手、原子弹研究人员、舍己扶贫基层干部、备飞护航女飞行员，也有大胆创设的艺术形象，如上海里弄小男孩、北京出租车司机、迷途知返的失足青年等。这些在大事件中鲜为人知的小人物，默默无闻而又矢志不渝地将"小我"的人生篇章，无私地融入中华人民共和国的"大我"华章中。他们所承载的奉献、牺牲、拼搏、捍卫、坚守的时代精神，穿越时空，历久弥新，凝聚成为"我和我的祖国，一刻也不能分隔"的坚强信念，也生动地表达着"历史是人民写就的"价值主题。

2.故事发生的时代背景

《我和我的祖国》由7个单元组成，每一个部分都见证了我国的高速发展和我国人民为实现人民生活幸福和民族复兴的不断努力和奉献的精神。

《前夜》是由管虎执导，黄渤主演，主要讲述了在1949年10月1日中华人民共和国成立前夕的事情，表达了林治远（黄渤饰）作为一个普通科研工作者，对祖国的无限热爱及一丝不苟的匠心精神。"立国大事，必鞠躬尽瘁""我们升起来的仅仅是一面红布吗"这两句话有太多的东西值得我们去思考。

《相遇》由张一白任导演，张译和任素汐主演，讲述了20世纪60年代国防科技战线上的无名英雄刻骨铭心的爱情故事，他们隐姓埋名、远离至亲至爱之人，将自己的青春奉献给了祖国。一旦"许国"，便只有相遇，没有相聚。无名英雄们的身影裹挟在汹涌的时代浪潮里，他们是支撑国家、民族的柱石。

剩下的5个故事，可以自己去进行拉片分析。

3.导演想表达的主题思想

《我和我的祖国》讲述了新中国成立70年间普通百姓与中华人民共和国息息相关的故事，通过不同的事迹展现了新中国成立以来祖国在经济、文化、外交、科技、军事等领域的不断发展，而祖国所取得的每一项巨大成就人民也由衷地感到骄傲；它是中华民族团结、富强、文明、繁荣的真实写照，体现了中国人民对祖国的爱护、对党和国家的拥护之情。

4.给观众带来的感悟

我们观看一部影片,就要思考我们所感受、感悟到的东西,要反复地、深入地分析这种理解和感受,解释出对主题的认识、感受、理解的原因。这70年来,在党的正确领导下,在中国人民及海内外华人同胞的共同努力下,中国从一个积贫积弱的国家,一跃成为当今世界第二大经济体,综合国力的历史性跨越令世人瞩目,民族独立、国家富强、百姓安居乐业。影片7个小故事,7个感人的瞬间汇聚在一起,形成了一股强大的力量,是个人与国家之间的荣辱与共,血脉相连情怀。

二、结构

拉片时,对影片结构的分析是一个非常重要的工作。电影的结构是电影的最重要的艺术形式之一,是影片的组织排列的方式和叙事组合的构造,是导演根据影片的主题、内容、人物塑造的需要,运用各种手段、方法,将各要素合理、有机、完整地组成一个视听整体,使其符合生活规律,达到艺术上的完整、统一、和谐。

在进行拉片分析时,我们将影视作品的结构分为两种类型,一种是叙事结构,另一种是造型结构。造型结构后面有单独叙述,在这里主要对叙事结构进行拉片。

(一)叙事角度

了解一部影片,从宏观的方面谈起,提到电影叙事,首先我们来了解一下电影叙事的角度。写作分为第一人称、第三人称等角度,电影叙事也是如此,总共分为四个方面。

1.第三人称视角

这种视角使叙述者处于一个纯粹旁观的状态去审视一切,讲述一切,仿佛一个全知全能的上帝,所以这种传统的第三人称视角也被人称为"全知全能"视角。此类影片数不胜数,例如金·凯瑞主演的电影《楚门的世界》就是这一视角的典型,况且真人秀缔造者在天上的演播室俯瞰整个世界的架势,用来例证这种"全知全能"视角再合适不过了。《我和我的祖国》中,主要就是以第三人称视角进行叙事。

2.第一人称视角

这种叙事视角以主人公为讲述者,有别于第三视角的全知全能,使观众更具有代入感。随着故事发展,观众跟随主人公的经历去经历,好像在听一位老朋友在娓娓道来一段故事一样。这类影片如《红高粱》,这部电影开场就是"我奶奶""我爷爷",提供叙事声音进行历史想象,故事内人物"我父亲",从亲历者角度回忆历史,叙事时间和故事时间相互交错,建构了现实与历史的对话。在《白昼流星》这个故事中,采用了第三人称视角和第一人称两种视角进行了叙事。通过哈扎布第一人称的讲述,知道了兄弟二人为什么离开了家乡,也告诉我们,他们要去迎接他们的白昼流星。

3.第二人称视角

第二人称视角有别于第一人称,后者带有强烈的个人主观色彩,也不同于第三人称那样纯粹旁观、知晓一切的全知全能。第二人称的叙述手法既能保持相对的客观性,又能增强故事剧情的亲近感,从而具有更强的真实性与代入感。如经典电影《肖申克的救赎》就是采用这种第二人称叙事的手法,我们了解主人公是通过瑞德的视角从而进行了解的,剧中很多东西都是通过瑞德了解的,包括主人公监狱中的反思等都是通过瑞德这个视点去进行剖析解读的。这种表现形式就是第二人称叙事的代表。

4. 多视角叙事

电影叙事的视角并不总是一成不变的，导演们大胆地创新使得电影这门有别于文学和戏剧的光影艺术多了无限可能。有些电影的视角是不固定的，视角的切换，从多种角度看待同一事件，通过不同的人进行不一样的陈述，往往达到单视角难以表现的艺术效果。《沉默的羔羊》就是这一类型的影片，影片虽然以史黛琳为中心人物，以她的自我救赎为情节主线，但是在展开部和递进部，却转换为比尔和汉尼拔的叙事角度。展开部以"比尔诱捕女裁缝"引入，并围绕着"比尔"罪案展开情节；递进部以"汉尼拔求见女参议员"切入，并围绕着汉尼拔的命运展开情节。开端部：史黛琳的角度，展开部："野牛比尔"的角度和情节内容，递进部：汉尼拔的角度和情节内容，结尾部：史黛琳的角度，这种视角不固定、来回切换的表现形式就归为多视角叙事的范畴。

（二）影视结构类型

五种常见电影结构模式类型：

① 因果式线性结构。以顺时序、单一线索行进为主；以好莱坞电影为代表的商业电影通常采用的结构方式，目的在于制造真实幻觉，追求情节结构环环相扣、逻辑严密的完整结局，强调外部冲突和动作强度，如生死抉择、最后一分钟营救等高潮。多数传统电影属此类，其经典情节结构强化了"幻象真实"和"移情"，迷惑观众入戏，如《关山飞渡》《真实的谎言》。

② 回环式套层结构。以多层叙事链为叙述动力，以时间方向上的回环往复为主导（非线性发展），情节过程淡化，讲述方式凸显，意义不在故事中而在叙述中产生，它调动观众参与意义建构，以理性思考取代前者的移情入戏，不给出确定的结局和意蕴，如《罗生门》《公民凯恩》《英雄》。

③ 缀合式团块结构。没有明晰的时间线性故事发展和因果关系，也没有连贯统一的情节主线和戏剧冲突焦点，以打乱时空的叙事片段缀合而成，各个片段或团块之间有向心力，形成"形散神聚"的散文式结构或意象并置组合的诗化结构。它不以情节和哲理取胜，而以意象意境耐人寻味，如《城南旧事》《小城之春》《狂人彼埃罗》。

④ 交织式对照结构。以两条以上叙事链（不只是两条故事线索）组合形成对照性张力运动，建构复调主题，其因果关系、戏剧线性叙述仍然存在，只不过更复杂化，它将移情幻象与哲理思考合而为一，如《老井》《云水谣》《末代皇帝》《美国往事》《寻访健在的老红军》《英国病人》。

⑤ 梦幻式复调结构。以梦境和幻觉为主要叙述链接和内容，以两个以上叙述声调形成对话和冲突，物理时空转化为心理时空，多重对话形成对话狂欢，如《野草莓》《八部半》《梦》。

以上并非全部结构模式，也不纯粹，模式交叉变异也较常见，它们并无高下之分，只有更适合于内容的模式而不存在最佳模式。

（三）叙事结构

电影叙事结构是一种以叙事为主的艺术，其叙事方法虽千奇百怪、变化多端，但其结构模式可归纳为几种类型。传统叙事作品中情节结构占主体地位，最典型的是戏剧冲突的结构：序幕＞开端＞发展＞高潮＞结尾。

1. 序幕

序幕要完成的任务是多方面的，要展示剧情发生的环境，给出人物关系的起点，暗示风格体裁，介绍前史或先行事件等，它们涉及总情境的所有内容。戏剧性的开场，通过人物的动作

来完成这一任务；叙事性的开场，则通过人物的叙述来完成上述的任务。

《我和我的祖国》以一块飘动的红布拉开了影片的序幕，伴随王菲唱的《我和我的祖国》的歌声，一下子就把观众的情绪调动起来，优美动人的旋律与朴实真挚的歌词巧妙结合，表达了人们对伟大祖国的衷心依恋和真诚歌颂，生动形象地表现了每个人和生他养他的祖国的血肉联系，诉说了"我和祖国"息息相关、一刻也不能分离的心情。飘动的红布与五星红旗飘动的造型相似，让人联想到祖国的国旗，使观众与祖国联系起来，也和后面《前夜》中，林治远说的"你以为升起来的仅仅是一块红布吗？"关联起来，为后续故事交代了环境。后面每一个故事，都有红色旗帜飘扬，用五星红旗贯穿7个故事。

《前夜》以一段黑白影像拉开序幕（1分57秒至3分17秒），通过这一先行真实事件，交代了故事发生的背景。开国大典前夕，特务活动猖獗，为后面不能进入国旗广场测试电动升旗做好了铺垫。

《相遇》以原子弹试验现场拉开序幕（32分00秒至35分08秒），通过高远在危险时刻，为了得到试验结果，不顾个人安危，以强烈的爱国热情，为原子弹的成功贡献了自己年轻的生命，为后面两个人相遇，也就是他们的最后一次见面，做好了铺垫。

2.开端

开端部是一个相对独立的结构单元，开端部的主要任务是介绍全剧的总情境（环境、事件、人物关系）。在开端部，剧作者要尽快向观众说明人物、地点、时间和人物关系。

《前夜》开端有4分多钟（3分17秒至7分24秒），开端部分因为广场全面戒严，林治远没法进入广场进行试验，提出了解决试验的方法，就是进行模拟试验。这时加入了杜兴汉，这样就交代了后面的总情境，就是要在院子里面进行升旗试验，把后面故事的环境、事件和人物进行了交代。在开端部分，包含了四个部分。

开端：因为全面戒严，没法进入广场试验。

发展：领导来对各项布置工作进行检查。

高潮：林治远表示不能确保电动升旗万无一失。

结尾：林治远承诺"立国大事，治远必鞠躬尽瘁"。

3.发展

发展部是一个相对独立的情节单元，有自身的开端、发展、高潮和结尾。发展部要发展动作冲突，有节奏地、呈波浪式地推进情节发展。后一场面的冲突效果要超过前一场面，同时为更后面的冲突做好准备。冲突要在广度上展开，向深层次递进，冲突形式要多样化，切入角度要多侧面，要防止冲突形式的单调、重复。

《前夜》发展有9分多钟（7分24秒至16分46秒），在发展部分，林治远在进行试验过程中，因为国歌音乐与杜兴汉发生了激烈的矛盾冲突，又因为阻断球掉落，试验失败受挫。发展部分的四个部分如下。

开端：林治远做试验准备工作，借红布、音乐。

发展：林治远因为借音乐与杜兴汉发生激烈冲突。

高潮：杜兴汉借来一名乐手，试验得以顺利进行。

结尾：在试验过程中，阻断球断裂，试验失败。

4.高潮

高潮部是全剧情节发展的高潮部分。高潮部是一个相对独立的单元，有自身的开端、发

展、高潮和结尾。在影视作品中，高潮部具有结构中心的地位，承担着凝聚、统一和结束全剧的功能。

《前夜》高潮部分有12分多钟（16分45秒至28分56秒），在高潮部分，林治远因阻断球断裂陷入绝望，老百姓争相送来稀有金属，重燃斗志，不顾一切冲进广场，战胜恐高重新焊接阻断球。高潮部分的四个部分如下。

开端：阻断球断裂后，林治远陷入绝望。
发展：全城人民给林治远送稀有金属。
高潮：林治远带着新的阻断球冲进广场。
结尾：林治远战胜恐高，重新焊接好新阻断球。

5.结尾

结尾部是电影中的一个情节单元，在结尾部，人物的情感、性格、命运、动作和主题，进入最后的完成和终结阶段。结尾部要通过对总悬念的解决，得出发人深省的答案。结尾部要呼应开端部，深化发展部，平衡高潮部，要担负起照应开场、汇聚各种冲突，以及收束全剧情节的各项任务。

《前夜》结尾部分不到3分钟（28分57秒至31分40秒），结尾部分结合历史素材，对主题进行了提升，作为一位普通的科研工作者，林治远对祖国的无限热爱及一丝不苟的匠心精神得以充分表达。

当代电影不再局限于某个单一的、集中的叙事情节，而是采用多条叙事线索的交叉和互相推进来结构影片。这样多线索的交叉就不再来自中心情节本身的性质，而是对现实生活的概括方式发生了变化。视点和叙述人这两个基本的结构要素在情节构思中越来越起到重要的作用。视点和叙述人之间建立的关系，形成了丰富多彩的情节叙述方式，它必然会给结构的形态带来更大的影响。

三、人物

在剧作的结构系统中，人物关系的结构与情节的结构有着密切的关联，但却可以进行性质与功能都不尽相同的分析。正因为人物关系的设计经常成为对现实生活加以概括的手段，人物关系的结构分析便常常对把握影片的表意层面产生影响。

电影中的人物是叙事的核心，是矛盾冲突的核心，是影片造型的基础。对于电影的基本要求，我们希望是在一系列的场景中、事件中、动作中和对话中看到的不是一般的人（具体的演员），而是鲜活的、有性格的人物。

（一）人物及其关系设置

1.主要人物

主要人物影视剧作着重刻画的中心人物，是矛盾冲突的主体，也是主题思想的重要体现者，其行动贯穿全剧，是故事情节展开的主线。

在《我和我的祖国》中，每一个故事，都有一个主要人物。《前夜》中的林治远、《相遇》中的高远、《夺冠》中的陈冬冬、《北京你好》中的张北京、《护航》中的吕萧然、《白昼流星》中的活德乐和哈扎布。

2.次要人物

对主要人物的塑造起着对比、陪衬、铺垫作用，或者作为矛盾的对立面而存在的角色。同

样，可以或应该具有鲜明的性格特征，是影视剧作故事情节发展不可或缺的人物。次要人物在剧作中所占篇幅有限，往往要借助于细节的提炼，几笔勾勒而神形毕现地显示自身性格的完整性和独立的审美价值。《前夜》中的杜兴汉、《相遇》中的方敏、《夺冠》中的小美、《北京你好》中的四川男孩、《白昼流星》中的老李。

3.群像式人物

为特定的题材内容所规定，剧作者有时需要群像式人物的设置来完成其艺术构思，即以扇面展开的方式，揭示其社会矛盾，以显现生活的丰富性和复杂性。在《回归》这个故事中，采用了一明一暗两条线索，明线是来自大陆的工作人员为了保证五星红旗于1997年7月1日零点零分零秒在香港准时升起所做的孜孜不倦的努力；伏线则是以华哥（任达华饰）为代表的香港普通人和以莲姐（惠英红饰）为代表的香港警察为保证回归仪式万无一失，默默无闻地付出。《回归》运用了影视中少有的"群像式"手法，没有贯穿全片的主角，没有通过某个人的"视角"去定义他人，通过两条线索立体化呈现了回归与每个个体休戚相关的大事件。

（二）人物性格的塑造

1.通过语言塑造人物性格

人物的思想感情和个性特征主要通过自己的语言表现出来，在塑造人物时，要先确定好每个人物的性格基调，然后根据性格特征来设置相符合的语言。要使人物足够鲜活，设置的每句台词从来都不是废话，都有其存在的价值与必要性，可以从人物平凡的语言中揭示出人物更丰富的性格。

《前夜》中，林治远一口方言普通话，正符合新中国成立时，知识分子的特点，当赵鹏飞问他电动升旗装置能否保证万无一失时，他不紧不慢地回答："电动装置升旗，不敢保证万无一失"；在被杜兴汉关起来时，林治远高喊："你以为升起来的仅仅是一块红布吗？"一个心中装着祖国、有着倔脾气、率真甚至有些偏执的不完美的技术人员形象栩栩如生地呈现在观众面前。

2.通过行为动作塑造人物性格

人物的思想感情和个性特征另一个表现特征就是人物的行为动作，表现的每个动作也都有其原因，绝对不是可有可无的，而且可以从人物平凡的行为动作中揭示出人物心理状态、性格特点。

《前夜》中，林治远因为恐高，爬上爬下时，既小心翼翼，又无所畏惧，表达出焦急的心情，也塑造出一个把国家利益放在第一位的知识分子形象。当杜兴汉帮他找来一个乐手时，他走到杜兴汉身边，想主动握手，最后抱拳，林治远敬礼的镜头，最后完成了任务时高高跳起的镜头，又表现了他可爱的一面。

3.通过细节塑造人物性格

艺术起于至微，这里的"至微"可以理解为细节的意思。细节描写是抓住生活中的细微而又具体的典型情节，加以生动细致的描绘。没有细节描写，就没有活生生的、有血有肉有个性的人物形象。细节描写更容易揭示人物的内心活动，只有把细节处理好，才能塑造好人物形象。

《前夜》中，林治远会因为不确定的故障而担惊受怕，会因为困难阻挠而挫败叹气，会为了坚持自己的原则与杜兴汉争吵，会在旗杆高处表现出畏高的情绪，这些细节的描写都体现了他作为一名平凡人的普通与渺小，可是为国家荣誉，奉献的忠心与不畏艰难的决心又使得他不平凡，他最终争分夺秒且不畏艰难地完成了他的使命，成为开国大典背后不为人知却又十分耀眼的功臣。

4.通过对比塑造人物性格

人物个性，只有通过对比才最容易凸显出来。通过一个人的前后反应，表现他对同一事物认识的变化；通过两个或两个以上的人对同一事物的不同态度，来突出他们各自的精神境界，这样就可以展现出人物的个性特征了。

《前夜》中，林治远与杜兴汉，可以看出他们对同一件事的不同态度，林治远坚持继续试验，而杜兴汉坚持去广场现场试验。通过对二者鲜明的对比，塑造了一个做事严谨的林治远，也体现了林治远的工匠精神。

5.通过环境塑造人物性格

典型环境是刻画人物性格的最基本的艺术要素，影视作品要真实地再现典型环境中的典型人物。环境对性格表现的衬托作用，人物与环境的关系结合得自然合理，以使人物性格特点突出鲜明，就能很好地塑造出典型的人物性格。

《前夜》的故事背景是国庆前一天，因为发生了暗杀事件，所以北京城特别是广场加强了戒严，电动升旗试验没法进入广场进行，安排到了四合院进行，虽然物质匮乏，但林治远对需要的物质还是极其严格，完全按照三分之一的比例进行，对于布料也要和正式红旗一模一样，塑造了一个对待科学态度一丝不苟的形象。在最后试验成功，要去现场安装时，现场保卫人员荷枪实弹地阻拦，他可以不顾一切地冲进广场，成功塑造出一个有崇高的爱国与奉献精神的性格特点。

《前夜》通过语言、行为动作、细节、对比和环境对林治远的人物性格进行塑造，塑造了一个源于生活又高于生活的人物形象，将我国刚成立时，一个典型的科学工作者刻画得栩栩如生。他们具有一丝不苟的工匠精神，具有崇高的爱国与奉献精神，具有强烈的责任意识，具有率真与倔强的品质，但也和普通工人一样，会有失落、沮丧、开心、兴奋。

思考与练习

1. 主要从哪几个方面阐述影片主题？
2. 阐述影片的叙事结构。
3. 如何塑造人物性格？
4. 参照本单元内容完成《我和我的家乡》拉片。

实训1 塑造人物性格实验

一、实训目的

通过分组练习，掌握通过一组镜头，利用人物的动作体现出一个人的性格，描述一个性格极其内向的人。

二、学时

4学时。

三、实训条件

1.硬件

摄影机、三脚架、非线性编辑系统。

2.地点

教室。

四、实训内容

1.拍摄

（1）教师提问；

（2）同学站起来回答问题；

（3）同学站起后的各种动作。

2.剪辑

（1）将素材导入剪辑系统；

（2）根据要表达的主题进行剪辑；

（3）剪辑时准确找到动作剪辑点；

（4）观看成片效果，能否真实反映内向型性格特点，如果不能，提出实验改进措施，并重新完成实验。

3.点评

（1）小组自评；

（2）小组间互评；

（3）教师点评。

五、实训要求

为保证实训效果，拍摄时，要注意特写镜头的运用，可以采用多机位进行拍摄。

六、考核方式、成绩评定标准

1.教师评价和学生评价结合

2.考核成绩比例

（1）实训表现部分：考勤情况、参与程度、遵守工作纪律情况、协作情况等，占50%；

（2）学生互评部分：针对其他组的实验结果进行评价，占25%；

（3）教师评价部分：占25%。

实训2　主题表达实验

一、实训目的

通过分组练习，通过拍摄校园里的人、物和事件，将拍摄的素材进行剪辑，表达出自己独特的看法。

二、学时

4学时。

三、实训条件

1. 硬件

摄影机、三脚架、非线性编辑系统。

2. 地点

校园。

四、实训内容

1. 拍摄

（1）校园里的人；

（2）校园里的物；

（3）校园里的事件。

2. 剪辑

（1）将素材导入剪辑系统；

（2）根据要表达的看法进行剪辑；

（3）根据镜头组接原理进行有效剪辑，提升剪辑影片质量；

（4）观看成片效果，能否真实表达出你想要表达的看法。

3. 点评

（1）小组自评；

（2）小组间互评；

（3）教师点评。

五、实训要求

为保证实训效果，拍摄时，要做好短片构思，制订拍摄计划。

六、考核方式、成绩评定标准

1. 教师评价和学生评价结合

2. 考核成绩比例

（1）实训表现部分：考勤情况、参与程度、遵守工作纪律情况、协作情况等，占50%；

（2）学生互评部分：针对其他组的实验结果进行评价，占25%；

（3）教师评价部分：占25%。

单元二　拉画面

学习目标

通过本单元学习，了解场景的类型，掌握分析影片突出画面主体的方法与技巧，掌握影片如何去强化画面的空间感，掌握分析影片光影和色彩在影视作品中的应用。

画面是指不间断地通过摄影机拍摄下来的静止或运动的对象，能表达一定含义，并能与上下镜头画面进行组接的有可视影像的一段活动图像。画面主要涉及画面场景设计、画面构图、画面光影和画面色彩。

一、场景

场景是影片叙事的基本载体和影片特定的空间环境。一部影片的场景就是和人物的活动关联在一起的，特定的人物、特定的事件与特定的场景之间必然建立起一定的关系，场景本身也自然被赋予不同的性质或者特征。优秀的影片在对场景加以利用，经常采用重复、强调、关联、对比等手法，有意地赋予它某种抽象的含义，或者象征的含义。

（一）场景的类型

1. 自然场景

自然场景，就是自然存在的场景，在影视作品中，这种场景广泛存在，如哪儿是某个影片的取景地，这种室内室外的场景，都属于自然场景。在《白昼流星》部分中，很多场景都属于自然场景，刚回家走的那条公路、骑马去迎接客人归来等场景。

在影视作品中，根据影片情节拍摄的需要，对场景进行布置，总的来说，这种场景还是归入自然场景中。在《我和我的祖国》中，大量的场景都是这种形式的。

2. 人工场景

人工场景，在现实生活中可能无法去实地拍摄或者已经不存在的景，但是根据影视拍摄需要，按照一定比例搭建、复原场景就是人工场景。在国内很多这样的影视基地，都是为了拍摄影视作品时搭建的，因为还可以拍相似的题材，就一直保留下来。人工场景，在影视作品中也非常常见。

《前夜》部分的拍摄地点，就主要是在横店影视城明清宫苑拍摄的。

3. 合成场景

合成场景，是真实生活中没有，也很难去搭建的场景，为了影片情节需要，用计算机合成出来的场景。随着影视技术的发展，为了得到完美影视画面和画面的视觉冲击力，虚拟合成场景不再陌生，在科幻影视作品极其常用。《流浪地球》里很多场景光靠人工搭建无法达到那种场景效果，就是用计算机合成做出来的场景。

《回归》中修手表时那个齿轮转动的画面，这样的场景实拍难度太高，采用CG（Computer Graphics，计算机动画）合成的方式相对简单，画面效果更好。

（二）场景的功能

1. 营造时空环境

场景可以告诉我们故事发生的背景，即告知观众故事所发生的时代、背景、环境。所有的故事不会发生在真空中，都是在一定的时间、一定的空间中发生，电影场景就明确地告诉我们，这个故事发生在什么时间、什么地点及所处的社会环境。

《前夜》中通过画面场景，现场的每件服装、每一个道具，乃至拍摄时的每一个细节都是讲究的，都是经得起推敲的。我们很清楚地知道了故事发生的时间是在新中国成立前夜，发生的地点是在天安门广场，还有林治远做试验的四合院。整个社会环境就是当时还有相当数量的国民党特务还在北京搞破坏，搞暗杀活动，为了确保整个国庆庆典安全，所以全面戒严，导致林治远没法进入天安门广场进行升旗试验。

2. 画面整体造型

影视作品中，每一个镜头在拍摄时，都要认真造型，才能更好地表达主题，达到内容与形式的统一。场景是画面中的重要组成部分，不管是固定画面，还是运动画面，各个元素合理布局都必须考虑到场景的关系，场景是画面整体造型不可分割的一部分。场景决定了影片的叙事风格和造型风格，也决定了影片的影调。

《前夜》中，每一个镜头，都和场景密切相关，每一个镜头在造型时，都考虑到场景的各个元素，使画面内容与形式上达到统一。

3. 塑造人物形象

场景，主要就是物景，物的作用是衬托、体现人，通过场景可以了解人物的相互关系、心理活动、思想观念、生活习惯、职业特征、性格特点等。

林治远讲述自己准备试验装置那一段，看到林治远身后那块写得密密麻麻的黑板，我们就明白了，林治远是一个做事一丝不苟、严格谨慎的人，体现了作为科技工作者的匠心精神。

4. 表达象征含义

主题就是电影想要表达什么，场景就是主要的载体，恐怖、悬疑片往往场景就是一些阴暗的事物，爱情、喜剧片往往场景就是一些温暖积极的事物，故事情节紧张时往往是一些跳动、活跃的场景，故事情节缓慢时往往就是一些祥和、平静的场景。人物的心情不一样，场景也会不同，心情好，画面明朗，心情不好，画面昏暗。场景能烘托出角色的心理变化和内心的情感世界，将角色的内心感情和情绪变化通过场景表现出来，充分发挥了影视艺术视听语言的特点，向观众直接展示出角色丰富的内心世界。

《前夜》中，在中国人看来，五星红旗不是一块普通的红布，而是国家的象征，是中国人的骄傲。升旗这一空间标志是对中国人民站起来了的隐喻，更是对中国人民昂起头大步前进的隐喻。当试验升旗阻断装置断裂时，整个灯光也熄灭了，象征着林治远心情跌落到谷底，处在深深的绝望中。当百姓都争先恐后地把家里的东西送来时，灯亮起来了，象征着林治远又燃起了斗志，看到了胜利的曙光。

5. 利用场景叙事

场景有时也有叙事功能，故事都是发生在特定的场景中，场景中的各个元素，都代表着特定的内容，而这些内容本身就有丰富的内涵，能够很好地推动情节发展。

《我和我的祖国》的场景承担了很强的叙事功能，是承载事件和生产事件的重要动因。由7个故事组成，分别以中华人民共和国成立70周年的不同节点，制造了一系列的场景链，它们

在展示场景的同时，承担了时间的叙事作用，将差异化的个体场景作为承载事件与生产事件的场域，从而用场景来建构时间，推动剧情的发展。

《前夜》里的天安门广场便是整个故事的核心场景，在叙述开国大典前一天，林治远去天安门更换阻断装置的这一过程中，天安门广场作为卷入情节的重要场所，被设置了各类阻碍，士兵的拦截、攀爬旗杆的恐惧及争分夺秒的时间，它们共同增加了叙事进程的不稳定性，激发了故事的对峙性事件，从而达到叙事的高潮。同时，天安门广场这一场景本身就与国家象征紧密相连，"前夜"在天安门广场为开国大典所进行的种种努力，便自然饱含了一种不言而喻的深情。

《前夜》中，林治远工作的四合院中那些堆起来的桌子、椅子、柜子，这些元素，要表达的不是桌子、椅子、柜子本身，而是要告诉我们，当时的条件有多差，科技有多不发达，物质有多缺乏，这些都是完成叙事功能的体现。

《前夜》中，林治远苦恼没有稀有金属，人山人海，扶老携幼陆续前来的百姓，主动送上家里的各种金属。短短的镜头里，涌动的人群争着抢着送出最宝贵的东西。有人送出金条，有抱着娃娃的母亲要送出孩子的长命锁，有喜欢抽烟的大爷递上视如性命的烟袋锅，唱戏的艺人连扮相都还没卸，就急急忙忙要送上自己的大刀，居然还有一个涮羊肉的羊肉锅，这些都是他们直接或间接的"饭碗"，连锅都送来了，可见心之诚、情之切、爱之深，可见家国凝聚力之强。深夜里灯笼一盏盏亮起，人群一步步走来，这仅仅是道具是"送东西"吗？这是对红旗、对家国深深的热爱，电影用细节细腻刻画出了"物质艰难，精神富裕"的老百姓群像。

二、构图

构图一词同样是来源于绘画，但电影、电视中的构图与绘画中的"构图"有许多不同之处。构图，是分析画面的组成成分，确立画面中各个组成部分的位置和相互关系，是设计完美画面的过程和手段。

（一）影视艺术的构图的特征

① 流动性和不完整性。电影、电视的构图是动态的，需要几组画面才能得到完整的构图。是通过活动的画面反映剧情的发展，包括动作的起落和动作的过程。

② 鲜明、生动、简洁、明确。影视片每个画面出现在银幕（屏幕）上的时间是一定的，这些画面表现具有即逝性，一旦画面没有看清，画面也就过去了，想要看清就只能重放。所以，影视画面必须鲜明、生动、简洁、明确。同时在构图时，还要考虑到如何引导观众的注意力。

③ 依照画格，常用的画格比例有4∶3、16∶9、21∶9等，摄影师必须按照这个固定的比例来安排位置和决定画面的构图。

构图在影视摄影时具有极其重要的作用，构图不是只追求形式上的美感，更重要的是通过精准的构图去更好地表达主题思想，表达导演、摄影师的创作意图，做到形式与内容的完美统一。

（二）突出主体的方法

主体是画面的主要表现对象，是画面主题思想的重要体现者，是画面存在的基本条件，是控制画面全局的焦点。主体的主要作用既是表达内容的中心，也是结构画面的中心。在摄影时，要通过构图实现突出主体，从而更好地表达主题。

1.对比突出主体

对比是突出主体的有效方法。常用的对比方法有虚实对比、大小对比、明暗对比、冷暖对比、动静对比、方向对比等。

（1）虚实对比

在这个镜头中，林治远的面积小于前景老方，但是通过虚化前景中的老方，保持林治远清晰，这样就突出了在画面中面积比较小且处于后面的林治远，如图5-1所示。虚实对比突出主体的方法，在《前夜》中有很多。

图5-1　虚实对比

（2）明暗对比

在这个镜头中，林治远处于亮处，背景全黑，通过明暗对比的方式，主体就更加突出，如图5-2所示。

图5-2　明暗对比

（3）动静对比

在这个镜头中，林治远在疯狂地奔跑，和路边的人形成强烈的动静对比，更好地突出了主体，也更能表现出林治远急迫的心情，如图5-3所示。

图5-3　动静对比

（4）大小对比

在这个镜头中，林治远虽然处在很小的位置，与前面的人物形成大小对比，但同样起到突出主体的作用，如图5-4所示。

图5-4　大小对比

（5）方向对比

在这个镜头中，林治远运动的方向和汽车的运动方向相反，形成运动方向的对比，能更好地突出主体林治远，也能更好地表达林治远奔跑的速度感，如图5-5所示。

图5-5　方向对比

（6）冷暖对比

在这个镜头中，林治远的暖色和背景的冷色，形成对比，更好地突出了主体林治远，也能表现出林治远的兴奋心情和预示着升旗可以圆满成功，如图5-6所示。

图5-6　冷暖对比

2.运动镜头突出主体

运动镜头中,推镜头、拉镜头、摇镜头、移镜头、升降镜头的落幅,都有利于突出主体,跟镜头的跟随对象往往也是镜头中的主体。

(1) 推镜头(视频14)

利用推镜头,将落幅停在主体位置,从而突出主体。

(2) 拉镜头(视频15)

利用拉镜头,拉出主体,将落幅停在主体位置,从而突出主体。

(3) 摇镜头(视频16)

利用摇镜头,将落幅停在主体位置,从而突出主体。

(4) 移镜头(视频17)

通过移镜头,将摄影机移动到主体位置停下,从而突出主体。

(5) 跟镜头(视频18)

通过摄影机跟着主体运动,强调主体,突出主体。

(6) 升降镜头(视频19)

通过升降镜头,将摄影机停在主体位置,从而突出主体。

14.推镜头　　15.拉镜头

16.摇镜头　　17.移镜头

18.跟镜头　　19.升降镜头

3.构图元素突出主体

一个画面中,往往包含多个元素,主体是最主要的那个元素,其他元素都是对画面有益的补充,主要包括陪体、前景、背景和环境等。这样突出主体的镜头,在《前夜》中非常多。

(1) 陪体

利用陪体与主体形成对比,突出主体,这个镜头中,助手成为陪体。

(2) 前景

通过前景,前景颜色较深,主体颜色较浅,形成明暗对比,从而突出了主体。

(3) 背景

通过背景的运动和亮度,突出了主体。

(4) 环境

通过环境光影与主体光影的差别,突出了主体。

4.位置突出主体

让主体占据画幅重要位置可以得到突出,比如常用的三分之一、居中、九宫格、对称、对角线等。这是突出主体的常用方法,在《前夜》中也大量存在。

① 将主体放在画面三分之一位置,突出主体。

② 将主体放在画面中间位置,突出主体。

③ 将主体放在画面九宫格点位置,突出主体。

④ 将主体放在画面三分之一位置,形成对称,突出主体。

⑤ 将主体充满画面,利用特写突出主体。

⑥ 将主体放在对角线位置,突出主体。

模块五　影视拉片

5. 其他突出主体的方式

（1）框式前景

在这个镜头中，两个人物处于很远的位置，在画面中的面积更小，但是因为有前景的框存在，我们的注意力还是一下子就被吸引到两个人物身上，如图5-7所示。

图5-7　框式前景

（2）注视突出主体

这个镜头中，大家的目光都注视到林治远身上，通过非主体人物的视线指引，突出了主体，如图5-8所示。

图5-8　注视突出主体

（3）利用人物的方向

在这个镜头中，林治远是面部朝向镜头的人物，在视觉感受和心理感受上，都更容易引起注意，从而得到突出表现，如图5-9所示。

图5-9　利用人物的方向

（4）利用声音和动作突出主体

在这个镜头中，虽然两个人物和大小、角度差不多，但是林治远在讲话并有动作，他就会更具有视觉优势，进而得到突出，如图5-10所示。

图5-10　利用声音和动作突出主体

（5）利用焦点转移

在这个镜头中，前部分秤的标尺是清晰的，改变对焦点后，林治远变清晰了，也就突出了主体人物（视频20）。

（6）利用明暗变化

在影视画面中，图像的色彩发生改变或明暗发生变化，从而使得主体突出（视频21）。

（7）利用背景音乐

背景音乐的突然变化，观众意识到是在强化主体，从而突出了主体（视频22）。

20.利用焦点转移　　　　21.利用明暗变化　　　　22.利用背景音乐

在实践中为了突出主体，往往同时采用以上几种方法。

（三）摄影机位

摄影机位就是摄影机相对于被摄主体的空间位置，也称之为拍摄点。人们通常用拍摄距离、拍摄方位和拍摄高度三个维度来表示摄影机位。

1.拍摄距离

拍摄距离是指在相对于被摄主体不同距离选择的拍摄点。以不同距离拍摄同一主体，主体在画面中所占的面积是不同的，我们通常用"景别"来表征这种造型差异。

《前夜》是以真实故事改编，让观众感觉故事的真实性是影片要重点突出的特点，导演在影片中大量使用近景镜头，近景镜头的视觉感受接近人与人交流的视觉感，近景镜头有利于突出表现能够透露人物心理活动的面部表情和细微动作，使观众仿佛置身于剧情之中，产生与剧中人的情感交流。当观众看完《前夜》后，林治远是那么鲜活，那么真实，和大量使用近景别是分不开的。

《前夜》3分40秒到4分38秒，赵鹏飞和林治远的这段对话，约1分钟的时间有9个镜头，8个镜头用的是近景镜头，通过8个林治远的近景镜头，可以清晰地看到他面部表情的变化和细微的动作刻画，刻画出林治远严谨的工作态度、不随波逐流的处事原则、科学的钻研精神。

《前夜》16分35秒到20分26秒，林治远最后一次试验失败后的近4分钟的时间里，有林治远的镜头8个，这8个镜头全是近景镜头，有正面、有侧面、有背面，我们通过面部表情、动作细节，都可以看出，这时的林治远情绪低落，处于一种无助与绝望状态，生动地刻画出一个有血有肉、热爱祖国的知识分子形象。

2. 拍摄方位

拍摄方位指摄影机镜头与被摄主体在水平平面上一周360°的相对位置，即通常所说的正面拍摄、背面拍摄和侧面拍摄。

《前夜》中用了大量的正面和前侧面拍摄，正面平角度拍摄人物，可看到人物的面部特征和表情动作，有利于人物与观众形成面对面的交流，使观众产生参与感和亲切感。前侧面有利于表现被摄物体的运动姿态及富有变化的轮廓线条；有利于表现人与人之间的对话和交流。每次看到林治远严肃、认真地讲话时，感觉就在和你交流，在告诉你，"科学这个东西，容不得有半点侥幸心理""细节、细节还是细节"。那种科学工作者严谨的、一丝不苟的工作态度，那种精益求精的工匠精神深深地感动了每一个观众。

《前夜》16分35秒到20分26秒，林治远最后一次试验失败后的近4分钟的时间里，有林治远的镜头8个，其中3个是背面镜头，前2个背面镜头虽然看不见林治远的面部表情，但是观众从背面看到的是林治远落寞的身影，观众更能感同身受地体会到这时候的林治远的绝望与无助。最后1个背面镜头，林治远面对大量热心的市民，这时的林治远的背影，在轮廓光的作用下，不再落寞、孤独，这时的他，内心是感动的，也重新燃起了希望，观众也和林治远一样，深深地被热心市民感动，也就坚信，接下来，林治远一定会取得成功。

3. 拍摄高度

指摄影机镜头与被摄主体在垂直平面上的相对位置或说相对高度，即通常说的平拍、仰拍和俯拍。

《前夜》中林治远的镜头，大量使用的是平拍，少量仰拍。平角度拍摄合乎或接近人们日常的视觉习惯，使人感到平等真实、自然亲切；平拍画面结构安定稳固，形象主体客观公正。导演用平拍角度，没有特意去美化林治远，而是客观真实地去塑造一个普通的科学工作者的形象，这样显得更加真实，更加亲切。

《前夜》中有几个林治远的仰拍镜头，因为林治远恐高，通过他爬在高处仰拍，能更好地刻画出林治远的性格特征，一个为了祖国荣誉、战胜自我的精神，塑造林治远崇高的人格。

（四）空间造型

影视空间是一个生理和心理的综合感觉过程：既是银幕的，又是想象的；既是具体的，又是幻觉的；既是平面的，又是三维的；既是表现的，又是再现的。在进行影视拉片时，要分析影片是如何去塑造符合影片主题的空间造型。

在影视作品中，空间造型的方法主要应用几何透视、线条透视、空气透视、运动物体纵深调度和运动摄影来实现。

1. 几何透视

几何透视，同样大小的物体，随着观看距离的不同会感到近大远小，这就是几何透视。屏

幕中的景物影像（图像）近大远小的比例越大，空间深度感就越强，反之空间深度感就越弱。

《前夜》赵鹏飞骑车去天安门广场通过城门的镜头，利用了近大远小创造出更强的空间感，这个镜头同时也利用了线条汇聚线性透视原理；利用近处暗而深，远处亮而浅，模拟了空气透视的特点；也运用了人物从近向远的纵深运动，进一步强化了空间感。

2.线条透视

线条透视，当我们观察被摄对象时，对象的轮廓线条或许多物体纵向排列形成的线条，越远越集中，最后消失在地平线上，这种现象叫作线条透视。在画面里，线条透视表现得越明显空间深度感越强，作为摄影人员，应当懂得如何在画面中得到较强或较弱的线条透视方法。

《前夜》老杜去找音乐，经过牌楼的镜头，首先利用了地面上车轨的线条透视，强化空间感，同时利用人物的从远及近的纵向运动，也利用了近处饱和度高、远处饱和度低的空气透视原理，从而强化了空间感。

《前夜》林治远加工阻断球这个特写镜头，利用了长焦距压缩空间的特点，造成减弱画面空间感的效果。

3.空气透视

空气透视亦称大气透视，表现在画面上形成明暗不同的阶调透视、鲜淡不同的色彩透视。空气透视，是表现画面空间深度感的重要手段。在影视摄影时，可以根据空气透视的原理模拟出空气透视效果，可以增强或减弱空间深度。

《前夜》中，老杜在四合院看黑板的镜头，利用了空气透视原理，近处暗而深，远处淡而浅，近处清晰，远处模糊，近处饱和度高，远处饱和度低，近处反差大，远处反差小，从而强化了空间感。

《前夜》中林治远和助手搬发电机的镜头，利用俯拍露出被前景所遮掩的后景景物，利用模糊的前景屋顶，造成透视效果；利用广角镜头，视角广，包容的景物范围大，可容纳前景，形成强烈的透视关系，表现出很强的空间深度；利用空气透视，景物和视点之间的距离不同，给人的明暗感觉不同，即近处的景物较暗，远处的景物亮，加强了画面空间感。

4.运动物体纵深调度

用画面中运动物体的纵深调度表现空间，是影视造型独有的。

《前夜》中赵鹏飞骑车去天安门广场的镜头，利用纵深调度，很好地强化了画面的空间感，同时也利用了近处比较大的赵鹏飞和后面所骑自行车小，形成近大远小的关系，强化了画面的空间感。

5.运动摄影

运动摄影是影视造型空间感又一手段。当摄影机向景物纵深方向移动时，画面近处景物则不断从画框四周划出，使观众的视点随摄影机的运动不断向画面深处移动，画面的空间深度便可以被展示出来。

《前夜》中有很多摄影机运动的镜头，利用摄影机的运动，扩展了画面的空间感，林治远布置试验的那一段镜头，就是利用向前移动机位，强化了画面的空间感。

（五）运动构图

运动构图是区别于图片摄影构图的一种重要构图形式，影视画面中的表现对象和画面结构不断发生变化的构图形式称为运动构图。

1. 运动构图和静态构图的造型区别

① 运动构图可以详尽地表现对象的运动过程以及对象在运动中所显示的含义，以及动态人物的表情。

② 画面中所有造型元素都在变化之中。比如光色、景别、角度、主体在画面的位置、环境、空间深度等都在变化之中。

③ 运动构图对被摄体的表现往往不是开门见山、一览无余，有一个逐次展现的过程，其完整的视觉形象靠视觉积累形成。

④ 运动构图在同一画面里，主体与陪体、主体和环境关系是可变的，有时以人物为主，有时以环境为主，主体可变成陪体、陪体变成主体。

⑤ 运动速度不同，可表现不同的情绪。

2. 内部运动和外部运动

（1）内部运动

摄影机静止，对象在动，比如人物从远处向镜头前走来或背向摄影机向纵深走去，景别发生变化，环境不变，人物形体动作和面部表情都能得到一定展示，基本采用静态构图的方法，只是要注意人物在画面中的平衡。

《前夜》9分46秒至9分53秒，当助手帮林治远借来录音机和国际歌时，用了一个固定画面，通过林治远的动作，左手扶眼镜、右手拍衣服口袋、抱拳动作，表现了林治远的激动、兴奋的心情，也说明了当时林治远做升旗试验时，困难重重，连最基本的试验条件都不具备，但他们还是在非常努力去为升旗做好试验工作，也体现了他们崇高的爱国精神和高尚的人格。

《前夜》11分34秒至11分41秒，老杜骑自行车去找升旗的音乐，路过牌楼的画面。画面中有老杜的纵向运动，青年学生和推独轮车工人的横向运动。采用对称构图、框式构图，画面美观，主体突出。表现的是各行各业，都在为开国庆典做准备，那升旗当然就更要做到"万无一失"。

（2）外部运动

摄影机运动（推、拉、摇、移、变焦时），画面中的对象，可以是静止的，也可以是运动的，构图中心发生变化，景别也相应地变化。在拍摄时画面主体要明确，并把主体作为结构中心来处理，由于摄影机是在运动中完成构图的，因此被摄对象的大小、空间位置、透视、光线、调子都要发生新的组合，产生平衡与不平衡的变化。

《前夜》3分37秒至3分53秒，是一个摇镜头，通过摇镜头形成对比的方式，老方信誓旦旦"保证万无一失"，而林治远"不能确保万无一失"，从而更好地塑造了林治远那种实事求是、认真严谨的做事风格。

《前夜》6分12秒至6分18秒，是一个甩接摇镜头，通过快速甩到主体老方，又接摇到林治远，强调了主体老方和林治远，通过甩来表达老方的急性子，"到"喊得又快又响，再通过摇来表达林治远的不紧不慢的性格，也没有喊"到"，通过这样一个综合摇镜头，很好地起到了塑造人物性格的作用。

《前夜》10分25秒至11分00秒，既有内部运动，也有外部运动，通过运动摄影和内部人物运动，增强了画面的动感与空间感，强化了林治远和老杜解决升旗试验截然不同的处理方式。

三、光影

光影作为视觉元素，在影视作品中不仅起到还原事物原貌的作用，而且是完善影视作品造

型的一种重要艺术手段，它可以创造影片节奏、环境氛围、艺术风格，同时也被用来展示和刻画人物性格，甚至也可以被用来表达思想主题。光影与色彩是极富表现力的艺术语言，体现了影片的影像气质。一部影片要想引人入胜、吸引观众，仅仅靠情节是不够的，影片导演还要运用各种照明效果，通过控制光的颜色、强度、方向和受光面积，创作影片空间深度、勾勒叙事对象轮廓、塑造人物形象、表现场景氛围，创造出特殊的戏剧效果。根据影片的故事内容，根据场景色彩运用光影，是摄影美学不可缺少的一步。

《前夜》中，主要有白天外景、白天内景、夜晚外景和夜晚内景，不同场景，根据整体基调、叙事、情节发展、塑造人物、营造环境和刻画人物心理需要采用不同的光影。整个影片画面明度、饱和度、对比度都偏低，色彩偏青，略为偏冷。这样的光影和色彩基调，有一种怀旧感、压抑感和沉闷感，让观众好像回到当年的情境，也让观众感觉故事更加真实，同时让观众也能感受到现场的紧张氛围。影片总体上遵循着现实主义布光原则，影片的每一个场景都在强调光源的合理性，基本没有脱离生活原则的、没有来由的光源。

（一）两段4∶3画幅镜头

在《前夜》影片开始时，用了3个黑白镜头开端且是4∶3画幅，采用了顶光，模拟了四合院的真实光影，增强画面明暗反差，预示着藏在黑暗中的特务人数众多，隐藏很深，还暗藏着很大的隐患，也就为后面没法进入广场进行升旗试验埋下了伏笔，增强了影片的纪实感、历史感，也将观众带入历史环境，让观众清楚，这是一部根据真实历史事件改编的电影。

在28分59秒至30分58秒，画幅也采用了4∶3，采用逆光，给人物勾勒出清晰的轮廓，使林治远与其他人物产生距离感，强化了画面的空间感，人物显得高大，也预示着电动升旗必将顺利完成。画面泛青色，呈现陈旧感和时代感，将观众带入历史时间，回到开国大典时刻，同时采用背面拍摄，让观众好像自己站在林治远身后，也在现场，参与了升旗全过程。

（二）白天外景

《前夜》中，2分44秒至3分20秒这一段白天外景，画面阴沉，明度和饱和度偏低，明暗反差较小，颜色略偏青色，呈冷色调。这是一种让人产生沉闷、压抑的光影基调。这样的光影效果，也预示着藏在暗处的特务让开国大典的顺利进行蒙上了一层阴影，电动升旗试验不会很顺利。当我们看到赵鹏飞骑着自行车上的表情，充满焦虑与不安，后面对着林治远吼叫时，也是赵鹏飞的焦虑情绪发泄，正是这种光影效果下人物的正常心理反应。

《前夜》中，6分09秒至7分19秒这一段白天外景，整个光影基调和前面一段差不多，偏青的冷色调画面，但是这一段有阳光，画面明亮了很多，也预示着，首长对开国大典的顺利进行充满信心，林治远对领导的誓言"立国大事，治远必鞠躬尽瘁"，虽然过程会比较艰难，但也必将能兑现承诺。下面两个镜头中，主体的人物，亮度较低，背景比较亮，形成明暗对比，也通过近处清晰，远处模糊，近处饱和度高，远处饱和度低，近处反差大，远处反差小，增强了画面的空间感。

在这个镜头中，当首长给他传达军区决定"你的审查已经通过了，升旗之时，你将站在毛主席身后，保证毛主席按动升旗按钮顺利"，并给了林治远正面特写镜头，通过表情，观众可以看到，他还是有点意外的，他心里更加清楚，这份荣耀的分量。脸上光影采用了强烈的明暗反差，能更好地塑造林治远坚忍的性格，也预示着林治远将会克服一切困难，也要保证国旗能顺利升起。在这个镜头中，观众并没有看到人工布光的痕迹或者有没来由的光源，感觉就是现场自然光的效果，这也就是我们说的现实主义布光的特点。

（三）白天内景

《前夜》中，3分36秒至4分38秒，这是一组白天内景镜头，也是采用了现实主义布光的原则。在这组镜头中，屋内没有开灯，也就没有光源，所有的光都来自背景的门和窗户，在这种光影条件下，屋内的主体，就和环境形成了强烈的明暗反差，近暗远亮。明亮的背景、背景中忙碌的人群，预示着开国大典的各项工作都在紧张有序准备中，大家都在为保证开国大典顺利进行做最后的冲刺与努力。而作为开国大典的重头戏，升旗团队，安排在室内，一个没有灯光的室内，预示着电动升旗将不会很顺利。这样的设计安排，一是利用场景叙事，升旗组所有人，已经集中到室内了，也就进一步说明，升旗试验已经没法进入广场进行，电动升旗试验只能在场外进行；二是光影刻画人物的心情，昏暗的环境更能刻画人物心情，因不能进行现场试验，大家都心情焦虑，当赵鹏飞问能不能确保万无一失时，大家的回答并不信心满满，铿锵有力，而人工组老方，更是出现了结巴，说明人工组也很难确保万无一失，赵鹏飞问话时更是歇斯底里，他比其他人更加焦虑；三是光影塑造人物性格，昏暗的灯光下，林治远这时应该也很焦虑，但当赵鹏飞问他能不能保证万无一失时，他还是能不紧不慢地说"不敢保证万无一失"，在这样压抑的光影环境下，在大家都表达了"确保万无一失"时，竟能表达自己真实想法，这说明林治远是一个真诚、淳朴、耿直的人，也体现了林治远作为一名科技工作者，科学严谨的工作态度，认真负责的工作精神。

《前夜》中，7分24秒至8分18秒，这是一组四合院内白天的镜头，在这组镜头中，因为是白天，没有其他灯光，主要光源就是庭院的天空光，天空阴沉，没有直射光，光线柔和，画面反差较小。整个片段完全模拟了真实的光影效果，柔和的光线，预示着林治远此时心态平静，是一个遇事沉着冷静、做事有条不紊的人。

（四）夜晚外景

《前夜》中，22分54秒至28分54秒，这是一组夜晚外景镜头，在这组镜头中，光源主要来自路灯，路灯发出暖色的亮光，每个灯光亮度都不是太强，这样的光影效果很好地反映了当时的环境特点，起到渲染环境的作用。这一组镜头除了主体暖色调外，背景都非常暗，甚至全黑，交代了时间，马上就要到验收时间了。同时通过暗色背景，更好地突出了主体人物，特别是林治远，整个跑步的环节，可以看得出林治远只想尽快换掉旗杆上的阻断装置，保证开国大典时，五星红旗能顺利地升起。暖色调的人物用光，也表达了林治远解决了电动升旗后，从焦虑的心情，转换成了镇定与兴奋的复杂心情，也预示着他能战胜恐高而顺利完成阻断装置的更换。

《前夜》中，19分01秒至19分12秒，这是一个推上摇镜头，在这个镜头中，光源来自群众手中的手电、灯笼的光，这些光都是高色温的暖光，整个画面呈现出暖色调，也是整个《前夜》中，最暖的一个镜头。整个画面与前面的冷色形成强烈的冷暖对比，随着群众越来越多，光线也越来越亮，黄色亮光照亮了整个巷子。这种光影完全是现场光源照明的效果，虽然我们看见群众手里拿的东西，都不是林治远他所需要的稀有金属，但暖色调的光影，预示着，林治远一定能得到他所需要的稀有金属，预示着能解决电动升旗阻断装置易脆易断的问题，也预示着电动升旗最后能圆满成功。通过暖色调，也调动了观众的情绪，观众也被眼前群众的热情感动，观众的爱国热情也被激发出来。

（五）夜晚内景

《前夜》中，夜晚内景的画面也比较多，主要呈现出两种截然不同的光影效果，一种是冷

色调的、昏暗的光影,另一种是暖色调的、明亮的光影。

《前夜》中,13分10秒至14分01秒,这是一个全景、远景的夜晚内景镜头组,在这个段落中,因为停电,没有来自照明的光源,场景的光源就来自夜晚的天空光和城市照明光线。在这种光影条件下,我们看到,画面主体人物稍亮一点,周边环境很暗,通过明暗对比的方式,突出了主体。同时,冷色调的光影,也告诉观众,林治远他们进行电动升旗试验条件非常艰苦,连最基本的升旗的用电都不能得到保证,人手也不足,作为电动升旗主设计师,连搬发电机也只能自己亲力亲为。不管条件多么艰苦,但林治远也没有因为这些不利的条件,放弃电动升旗试验,进一步塑造了林治远这个人物的性格。在这个镜头中,光影没有完全遵守现实主义用光原则,我们可以清晰地看到林治远的投影,按当时的真实光线条件,光线柔和,且来自庭院的天空光,是看不到阴影的。

《前夜》中,17分16秒至17分57秒,同样是一组停电后的夜景室内镜头,在这组镜头中光影和前一组就完全不同。在这组镜头中,主光呈暖色调,光比更大,大部分背景基本全黑,完全失去细节,通过明暗的对比,突出主体林治远,让观众产生了与林治远一样的情绪。采用大光比,四周黑暗把中间的亮光包围在中间,暗示着林治远本来信心满满的斗志,完全被失落的情绪包围起来,林治远情绪跌落到谷底了,对阻断装置担心,让他无法面对,也表现了林治远脆弱的一面。画面中的暖色调,这就是黑夜中最亮的光,最暖心的光,预示着事情并没有到绝望的程度,办法总比困难多,当越来越多的群众,把家里能拿来的金属器具都拿来时,林治远被感动了,观众也被感动了。最后,清华大学化学系教授,把实验室最后一块样板铬拿来时,大家终于放心了,只要大家一心,什么困难都是可以战胜的。

四、色彩

色调是一部影片的整体色彩特征,不同的色调赋予影片不同的视觉体验,进而影响影片的叙事和人物的塑造。不同的色彩,在特定的影片中、特定的语境中,具有特定的内涵,会给人带来特定的情绪反应,这不仅是电影中色彩给人的情绪体验,更是直接来源于人对自然界斑斓的色彩的反应。

影片《我和我的祖国》五星红旗串联了整个影片,在七个段落中,从没有缺席过五星红旗。《前夜》中第一次要升起的国旗,《相遇》中原子弹爆炸后,群众游行庆祝时飞舞的国旗,《夺冠》中冬冬臆想的国旗,《回归》中零时零分零秒升起的国旗,《北京你好》鸟巢中观众手中的国旗,《白昼流星》中迎接航天英雄凯旋的国旗,《护航》中飞机上贴着的国旗,最后群星演唱时手中的国旗。国旗是一个国家和民族的象征,体现着国家和民族的文化、梦想和核心价值观。歌词"五星红旗,你是我的骄傲,五星红旗,我为你自豪,为你欢呼,我为你祝福,你的名字,比我生命更重要。"五星红旗精神内涵已融入每一个中华儿女的血液中,代表着我国的精神,那红色中包含着不可战胜的精神、不可抵挡的力量。通过串联全片的五星红旗,可以清晰理解影片所要表达的主题。新中国成立以来祖国在经济、文化、外交、科技、军事等领域的不断发展,祖国所取得的每一项巨大成就,人民也由衷地感到骄傲,它是中华民族团结、富强、文明、繁荣的真实写照,体现了中国人民对祖国的爱护、对党和国家的拥护之情。

影片片头亮丽的红色和飘动的造型就如五星红旗迎风飘扬,预示着影片将要谱写一曲曲美丽的赞歌。赞美中华人民共和国,在共产党的领导下,经历了七十年的风风雨雨,经过全体中华儿女艰苦卓绝的奋斗,已经取得了举世瞩目的成就,中华儿女为实现伟大的"中国梦"将不忘初心,砥砺前行。

《前夜》中色彩既符合写实主义的真实场景，又是表达情感的重要手段。《前夜》中，整体降低了色彩的饱和度和明度，符合阴沉天气的色彩表现，也符合这种历史题材的历史感。同时阴沉的天气预示着特务猖狂活动让开国大典的顺利进行蒙上阴影，和电动升旗装置没法进入广场试验相呼应。剧中人物的服装色彩既符合人物的身份，又具有象征意义，橙色的军装也象征着中国革命取得胜利，绝不会让特务破坏全国人民浴血奋战取得的成果。深蓝色的工作服，也是科技的象征，预示着一定能解决电动升旗装置的任何故障，保证我国第一面红旗顺利升起。

影片中除了整体色调风格之外，还有重点色。《前夜》中主要有4种重点色：红色、黄绿色、蓝灰色、灰白色。

1. 红色

在《前夜》中，除了鲜艳的红旗，天安门广场中，无论是门窗、柱子还是墙壁都是朱红色。红色是热情、喜庆欢喜的象征，在大红色的渲染下，整个天安门广场都洋溢着热情奔放的氛围。在1949年10月1日下午3时这个时刻，天安门广场上早早聚齐了成千上万的人，他们等待着这一时刻，而他们手中的飘扬的五星红旗更是使得天安门广场亮了起来，在国歌的伴奏下，那闪耀的五星红旗升起，全国上下鼓掌欢呼，热血沸腾，中国从此站了起来！除了国旗是鲜艳的红色外，其他红色饱和度都偏低，这符合故宫本身的色彩，体现了故宫悠久的历史，也让观众在看影片时，沉浸在过去的时光，感觉故事更加真实可信。同时，其他红色饱和度偏低，与红旗形成对比，使红旗显得更加鲜艳亮丽，更能激发观众的爱国热情。

2. 黄绿色

在《前夜》中，工作人员还在做最后的努力，以确保大典的万无一失，每个军人都身着黄绿色的军装，黄绿色既有光辉火热的色感，又体现坚强的意志。从影片一开始，军人就在维护开国大典进行做最后的努力，在整个影片过程中，军人时时刻刻，都在维护整个庆典的秩序，广场的军人、巡逻队、军乐手、人工组，一直陪伴在林治远身边的老杜，他们是保证开国大典的坚强后盾。老杜，四野最有经验的保卫干事，可以陪在林治远身边，帮助林治远出谋划策，可以联系首长让林治远进入广场试验，帮着林治远去乐队找人来吹奏国歌，可以在林治远处于情绪低谷的时候保持清醒的头脑给他鼓励，可以在林治远恐高不敢继续向上攀爬时，给他加油鼓劲，也可以与林治远意见不合，就把他关起来。但他所做的这一切，都是为了保证开国大典的顺利进行，这身黄绿色的军装，就是保证开国大典顺利进行的后盾，也是祖国繁荣昌盛的坚强后盾。

3. 蓝灰色

《前夜》中，工人、学生和科技工作者，都穿蓝灰色服装，这是那个年代的典型色，符合影片所表现的时代要求，让观众很容易进入情境，特别是年长者，让他们感觉又回到了以前的时光。蓝色属于冷色系，给人寒冷、冷漠、绝望的感觉，蓝色也代表了忧郁，直接在影片中表达出抑郁的感情，蓝色也代表了博大的胸怀，永不言弃的精神。林治远，作为一名科技工作者，虽然条件极其艰苦，物质匮乏，但他也从不言放弃，始终努力地做到"细节、细节还是细节""万无一失"。当老杜把他关起来，当老杜带来一个乐团的乐手时，他并没有和老杜计较，还特别兴奋，主动想和老杜握手，这是何等的气度，这正是林治远博大胸怀的体现。林治远两次穿这身蓝灰色服装时，整体比较压抑，第一次是其他组都说："可以确保万无一失"，而林治远说"不能确保万无一失"。第二次穿这身服装，就是在做电动升旗试验，在试验过程中，困难重重，没布，没电，没录音机，没国歌，给人一种心情压抑、无望的感觉。

4.灰白色

白色是一种纯洁无瑕、一尘不染的色彩。以白色为主调的物件呈现朴素、淡雅、干净的感觉,对于喜欢洁净、安静的人,会制造出一种单纯的沉稳效果,没有什么可以搅乱心神的地方。片中林治远两次穿了灰白色的衬衫,第一次是4分38秒至6分4秒,他告诉赵鹏飞:"怎样才能保证电动升旗装置万无一失,我想了半个月,我干了半个月。"这个段落中,气氛轻松,节奏欢快,林治远信心满满。第二次是20分27秒至28分54秒,在有了铬以后,升旗装置的问题就迎刃而解,这时的林治远,压在他心里的那块石头终于放下了。这两处灰白的服装和两次蓝灰色的服装,形成一个对比,也是林治远内心情感的对比。

思考与练习

1. 简述场景的作用。
2. 列举常用的突出主体的方法。
3. 阐述运动构图与静态构图的异同。
4. 如何通过光影表现时间?
5. 如何分析影片的色彩基调?
6. 参照本单元内容完成《我和我的家乡》拉片。

实训1 表现时间变化实验

一、实训目的

通过分组练习,掌握通过一组镜头,利用光影的变化来表现时间的变化。

二、学时

4学时。

三、实训条件

1. 硬件
摄影机、三脚架、非线性编辑系统。
2. 地点
图书馆。

四、实训内容

1. 拍摄
(1) 拍摄6点左右的图书馆;
(2) 拍摄8点左右的图书馆;
(3) 拍摄10点左右的图书馆;
(4) 拍摄12点左右的图书馆;
(5) 拍摄15点左右的图书馆;
(6) 拍摄17点左右的图书馆;
(7) 拍摄18点左右的图书馆。

2. 剪辑
（1）将素材导入剪辑系统；
（2）将镜头进行组接表现时间的变化；
（3）观看成片效果，通过光影，观察时间变化。
3. 点评
（1）小组自评；
（2）小组间互评；
（3）教师点评。

五、实训要求

为保证实训效果，拍摄时，要找一个有阳光的时间点，在同一空间进行拍摄。

六、考核方式、成绩评定标准

1. 教师评价和学生评价结合
2. 考核成绩比例
（1）实训表现部分：考勤情况、参与程度、遵守工作纪律情况、协作情况等，占50%；
（2）学生互评部分：针对其他组的实验结果进行评价，占25%；
（3）教师评价部分：占25%。

实训2　场景布置实验

一、实训目的

通过分组练习，构思一个小故事，通过布置场景来表现人物性格，是一个邋遢的人。

二、学时

4学时。

三、实训条件

1. 硬件
摄影机、三脚架、非线性编辑系统。
2. 地点
宿舍。

四、实训内容

1. 拍摄
（1）宿舍环境拍摄；
（2）人物拍摄；
（3）人与环境拍摄。

2.剪辑
（1）将素材导入剪辑系统；
（2）根据要表达的性格进行剪辑；
（3）利用表现蒙太奇进行剪辑；
（4）观看成片效果，能否真实表达出你想要表达的看法。
3.点评
（1）小组自评；
（2）小组间互评；
（3）教师点评。

五、实训要求

为保证实训效果，拍摄时，要多角度、多景别拍摄，要多拍些素材，要注意宿舍灯光的变化。

六、考核方式、成绩评定标准

1.教师评价和学生评价结合
2.考核成绩比例
（1）实训表现部分：考勤情况、参与程度、遵守工作纪律情况、协作情况等，占50%；
（2）学生互评部分：针对其他组的实验结果进行评价，占25%；
（3）教师评价部分：占25%。

单元三　拉声音

学习目标

通过本单元学习，了解声音的类型，掌握分析影片中不同类型声音在影片中的应用方法，如何通过声音去塑造人物性格，通过背景音乐去渲染环境气氛，通过音响去创造影片的逼真性效果。

声音进入电影带来了电影时空结构的突破，使得过去在无声电影中是通过视觉因素表现出来的相对时空结构，变为通过视觉和听觉因素表现出来的相对时空结构。电影声音使电影从纯视觉的媒介变为视听结合的媒介，使电影真正成为一门具有独特表现形式的视听艺术。电影声音主要包括人声语言、音乐、音响。

一、人声语言

人所发出的由音调、音色、力度、节奏等因素所组成的声音以及人的话语，是人类在交流思想感情中所使用的声音手段。在影视作品中，包含对白、独白、旁白和解说等。影片中人物的对白，仍然是常规电影中推进叙事、表现人物、塑造人物、表达性格的主要的表现方式。人物对白的语气、语调、速度、表情、口齿清晰的程度，又都可以反映和表现出影片人物的特点。

1. 对白

《前夜》中林治远的几段对话，不仅推动了故事情节的发展，也很好地表现出不同人物的性格特点，还传递出很多台词的潜在内涵。

《前夜》中3分36秒至4分37秒，在这个片段中，三个人有对白声音，分别是赵鹏飞、老方和林治远。

赵鹏飞："没有时间修改了，确保万无一失""国旗呢？人工组""布置科""都这个时候了你跟我说这个，明天早上六点验收，出了什么问题，不用说后果了吧"。通过这几句台词，急促、严厉的语气和语调，咄咄逼人的气势，赵鹏飞是一种情绪型性格，说话时，几乎是吼出来，说明很焦虑。潜在的内涵就是作为典礼负责人，因为特务活动，面临巨大压力。

老方："人工组正加紧升旗训练，随时可以验收，确保万无一失。"讲话时，虽然台词清晰，声音洪亮，但明显结巴，是一种服从型性格。说话结巴，说明对顺利升旗也没有底气，但还是会顺从领导的意思。

林治远："电动装置升旗，不敢保证万无一失，距离明天六点验收还有十四个小时，可是广场已经封闭了，我没得办法反复试验啊，再说电动装置升旗，属国内首次，科学地讲，没有人能说有百分之百的把握。"在领导咄咄逼人的气势下，林治远没有和其他人一样随大流、顺从领导的意思，还能不紧不慢地表达自己的想法，他可以列出一堆道理，但也不推卸责任，会认真想好解决办法，并付诸行动，说明林治远是较真型性格，固执、较真，又非常严谨的人。台词潜在的内涵是，电动升旗装置难度很大，但他已经准备好了，如何去解决电动升旗装置的问题。

《前夜》中6分28秒至7分19秒，林治远与首长有一段对话。首长说话铿锵有力，和蔼可亲的态度，体现了首长的冷静与说话智慧。林治远的"立国大事，治远必鞠躬尽瘁"也是落地

有声，说明林治远是一个深明大义、有担当的人。

《前夜》中10分07秒至11分27秒，林治远与老杜有一段对话，这段对话，进一步塑造了林治远固执、爱较真的性格。"那我不要音乐了，我掐表空升行吗？"这句话也说明，他遇事能从大局出发，为了升旗试验会适时做出妥协，是一个深明大义的人。

2. 旁白

旁白是影视作品中最为客观的一种声音，旁白是指以画外音的形式出现的人物语言。旁白的发出者比较自由，可以是影片中的某一个人物，也可以是跟剧情完全没有关系或影片中完全没有出现过的局外人。

《前夜》刚开始的是一个苏联记者的旁白："这是一条叫鲜鱼口的胡同，一场战斗刚刚在这里结束，很显然特务的目标是两公里之外的开国大典，以前曾在莫斯科发生过的事情，似乎还暗藏隐患。"通过这段旁白，以客观的声音告诉我们这里刚刚发生的事件，同时也引入了后面的故事，为故事的发展起到承上启下的作用。

《白昼流星》中1小时51分20秒至1小时51分52秒，是沃德勒的一段旁白："爹死以前，家乡降了大灾，羊群死了，沙尘暴来了，地里的庄稼也干枯了，爹对我和哥哥说，爷爷的爷爷传下个故事，说要有一天，能在白昼里看到夜里的流星，人们在这片穷土上的日子，才会过得兴旺起来，可我们没等到那天，就离开了家乡。"以第一人称呈现，叙述自己和哥哥为什么会变成现在这个样子，交代了故事发生的背景，并为即将发生的故事做了铺垫。

3. 独白

独白，是指剧中人物在画面中对内心活动所进行的自我表述。独白可以用直接表达内心的方式成为创造人物形象的有效的表现手段之一。由于影视语言的特性，很难直接表现人物的内心。内心独白，作为人物的自述，则可以游刃有余地表现出其复杂的内心世界。

《前夜》中23分14秒至23分51秒，是林治远的一段独白："再过几个小时就是开国大典了，到时候广场会有二十万群众看着，全国会有四万万同胞看着，全世界的人都在看着，在这个重大的历史时刻，千小心万小心还是出了纰漏，如果毛主席按动按钮的时候出了问题，那后果不敢想象，不可能，我也决不能让任何问题出现，无论如何，我都要保证新中国第一面国旗顺利升起。"

通过这段独白，更好地表达了林治远此时的内心思想与感受，进一步刻画了这个热爱祖国，把祖国的荣誉看得高于一切的科学工作者形象。同时，也调动了观众的情绪，激发了观众的爱国热情。

4. 人声综合运用

影视作品，导演会根据叙事与情节发展、情感表达和主题表现的需要，综合运用人声，配合影像交代说明，推动叙事，表现角色的心境和情感，塑造角色的性格，直接表达作者的观点和作品的主题。

《前夜》中4分37秒至6分04秒，这一段人声，不是简单的对白、旁白或者独白，三种类型的人声都有，也有解说的成分。通过这种人声综合运用，配合画面，丰富了影片内容，推动了故事的发展，塑造了人物性格，表现了角色的情感。

二、音乐

音乐是最抽象的艺术，音乐所表达的思想不可能像对话和自然音那样具体，但是它在激起

人们感情和情绪方面是最准确和细腻的。音乐的思想是通过感情体现出来的，是感情的思想，它的内涵价值主要决定气氛、神韵和情绪，音乐是在情绪方面起作用最强的艺术。

影片《我和我的祖国》中的声音运用，让这部影视作品深入人心，久久难忘。音乐作为在电影中渲染气氛的调味料，为电影《我和我的祖国》的情感表达增加了感染力，成为最能调动人情绪的工具，也发挥了起承转合的作用。

1. 片头音乐

电影片头音乐《我和我的祖国》由王菲演唱，王菲的嗓音搭配《我和我的祖国》熟悉旋律，将电影普通人走入70年历史瞬间的故事娓娓道来。王菲用其独特的音色与唱腔歌唱祖国每一座高山、每一条河流，配合电影唯美又有诗意的画面，展现对祖国美好山河和人民勤劳开拓的礼赞和眷恋。整首歌处理得很轻盈细腻，体现了祖国的恢宏和气势磅礴，而王菲让我们更多想起的是热烈燃烧的深入骨血的爱国之心。这确定了影片的风格基调，明确了影片主题，是一部主旋律为爱国主义的电影。

2. 片尾音乐

电影片尾音乐《我和我的祖国》由各行各业的人大合唱，不同的场景，不同的环境共唱一首《我和我的祖国》，还有"杂交水稻之父"袁隆平读出歌词"我歌唱每一条河"，通过这种全国大联欢的演唱形式，代表了广大人民群众对自己国家的无比热爱之情，大家在一起唱歌，共同祝福祖国的未来更加美好，同时也表达了每个中华儿女都是祖国不可分割的一分子。只要听到"我和我的祖国一刻也不能分割，无论我走到哪里都流出一首赞歌"这句歌词，每个中国人就会由衷地为我们的祖国唱上一曲爱的恋歌。

3. 插曲音乐

影片《我和我的祖国》中，主要插曲《义勇军进行曲》根据每个时代电影片段逐一呈现，呼应主题的同时又再一次让人身临其境。电影中反复出现了《义勇军进行曲》，每一个人对于这个旋律熟悉得不能再熟悉，甚至会情不自禁地站起来跟着旋律哼唱。在《前夜》中就重复使用了这段旋律。

第一次出现在借到录音机后，在10分07秒到10分20秒时，这一次《义勇军进行曲》因为录音机播放时，速度不均匀，声音有问题，在这里声音营造了场景气氛，渲染了环境，让观众更深刻地体会到，当时试验条件的艰苦。

第二次出现在老杜去乐队找音乐时，在12分46秒到12分54秒时，这是一个替补乐手吹奏的《义勇军进行曲》，声音洪亮，节奏明快，音乐在这里起到叙事的作用，推动剧情发展，解决了音乐问题，为后面进行有音乐的升旗试验做好了准备。

第三次出现在有了乐手后，进行的有音乐升旗试验时，在15分32秒到16分20秒时，第一次完成了整个音乐的吹奏，渲染了环境，表达出林治远兴奋的心情，也和接下来林治远心情跌落谷底形成强烈反差。

最后一次是毛主席用电动升旗装置升起国旗时，在30分7秒到30分53秒时，这时的音乐呼应了内容，点明了主题，正是这种爱国热情和执着的工匠精神，让四万万同胞听到这国歌的响起，看着在天安门广场前升起的五星红旗时，将观众的情绪推到了高潮，激发了观众的爱国热情。

《前夜》中，除了《义勇军进行曲》外，在11分34秒到11分41秒时，还有音乐《没有共产党就没有新中国》，一群学生举着彩旗，一边走，一边唱，来庆祝新中国成立，开国大典马上就要进行，表达心中的激动之情，用歌曲形式来表达对共产党的信任与拥护。

4.背景音乐

《前夜》中，很多场景都添加了背景音乐，营造了影片的气氛，推动了情节的发展，表达了林治远的心境。主要来分析几次和林治远有关的背景音乐。

第一次背景音乐，在3分53秒到4分04秒时，当赵鹏飞问林治远是否能顺利完成电动升旗任务时，林治远回答"不敢保证万无一失"，这时背景音乐响起，音乐节奏比较慢，既烘托了紧张的气氛，也让人感觉到了这项工作的难度，从而反映出技术人员顺利完成任务的不容易，可以说背景音乐非常恰当地烘托和渲染了气氛。

第二次背景音乐，在4分35秒到6分07秒时，在林治远讲述他为升旗试验做的预备方案时，这段背景音乐比较欢快，节奏感强，很好地表达出林治远此时的心情，有信心确保试验顺利进行，做到"万无一失"地完成电动升旗。

第三次背景音乐，在8分51秒到9分12秒时，林治远妻子送来黄绸缎时，这段背景音乐也比较明快，主要起到表达人物心情与抒情的作用，表现了林治远忘我的工作精神与热情无私的奉献精神。

第四次背景音乐，在16分36秒到18分14秒时，在林治远第一次正式试验升旗失败时，这段背景音乐低沉，有淡淡的哀伤，这段音乐渲染情绪，表达了林治远的心情，因为阻断装置的断裂，让他有点绝望，情绪低落，与背景音乐完美契合。

第五次背景音乐，在18分24秒到20分26秒时，随着群众越来越多，音乐越来越欢快，节奏越来越快、越来越激昂，既起到渲染气氛与环境的作用，同时也是促进林治远情绪变化的动因，重新激起林治远的斗志，积极去完成试验，确保升旗"万无一失"。

第六次背景音乐，在20分27秒到21分36秒时，在得到清华大学教授送来的铬以后，开始制作阻断球时，背景音乐声音厚重，节奏明快，这时候，林治远心情和音乐一样，心情舒畅，这时音乐也把故事推向了高潮。

第七次背景音乐，在23分08秒到24分28秒时，在林治远冲破警卫的拦截后，拎着电焊工具，拼命地向广场跑去时，快节奏的背景音乐响起，符合林治远此时的焦急心情，他用最快的速度跑向旗杆，要把阻断装置重新焊接到旗杆上，为保证毛主席能按动电动装置按钮，顺利升起中国的第一面五星红旗。音乐的节奏和跑步的节奏一致，调动观众的情绪，都在暗暗给林治远加油，希望他顺利完成焊接工作。

第八次背景音乐，在25分55秒到28分37秒时，在林治远爬在旗杆上，因为恐高，不敢往上爬时，背景音乐想起，音乐像徐徐哼出来的，有点悲伤曲调，如泣如诉，对一个有着恐高症的人来说，是何其艰难，忧伤的音乐，正好触动了观众的心弦，为林治远对科学认真的态度、执着精神、爱国情怀、战胜恐高深深感动。

第九次背景音乐，在30分54秒到31分40秒时，在毛主席顺利完成电动升旗后，林治远走出故宫大门时，背景音乐响起，这时并没有用欢快激昂的音乐，而是用了一个悠长、缓慢的音乐，通过用对立的方式，反衬此时林治远内心激动的情绪，此时的林治远表面看上去平静，实际内心波涛汹涌，这种反衬的方式，更能表现林治远此时真正的情感。

三、音响

除了人声以外，在电影时空关系中所出现的自然界的和人造环境中的一切音响或噪声，嘈杂的人群声音，也是音响声音。

《我和我的祖国》都以真实故事改编，为了更好地让观众感觉真实，音响的处理至关重要，

比如每一个章节开着书写的画面，我们可以清晰地听见卷纸的音效、书写的音效、蘸墨汁的音效，音效如此逼真，好像自己就在旁边正看着书写一样。下面还是以《前夜》中典型的音响进行分析。

《前夜》中，当林治远为保证中华人民共和国第一面五星红旗顺利升起而一遍一遍计算数据、画图，出现试验焊接声、撕布料声、发动机旋转声、怀表的计时声、风声，都将开国大典前夜电动升旗的紧张准备工作展现得淋漓尽致。

1. 自行车音响

影片中有三处出现骑自行车的镜头，第一处的骑车音响最为典型，在2分45秒到3分00秒时，自行车因道路不平颠簸发出的声音、旧自行车零件发出的声音、急速骑行的空气流动声音、脚踏板发出声音，这些音色细节，特别是老式自行车音色非常能给观众增强时代的真实感，营造了真实的叙事空间。能清晰听到骑行时风阻声，很好地表达了人物此时焦急的心境。

2. 林治远设计模拟装置时的音响

《前夜》林治远讲述准备模拟试验场地时，在2分45秒到3分00秒时，出现了书写声音、移动纸张声音、涂改声音、敲击黑板声音、切割钢管声音、焊接声音、敲击纸张声音、敲钉子的声音、地上画线的声音、铺木板的声音、家具碰撞的声音、走路踉跄的声音。这些音响效果的组合，展现了真实而紧张的劳动场景，渲染了画面空间，使观众产生真实感、身临其境感。

3. 阻断装置断裂声和布撕裂的声音

《前夜》林治远正式进行升旗试验时，当红旗到达旗杆顶部时，在16分18秒到16分21秒时，先是听到了阻断装置断裂的声音，紧接着就是红旗被撕裂的声音，这个音响效果极其真实，这种真实的音响效果，牵动着观众的心，让观众无比难过。这个音响，也撕裂了林治远的心，直接将林治远击垮。同时，很好地渲染了现场让人窒息的气氛。

4. 群众的嘈杂声

《前夜》中，当群众听到广播后，自发地把家里只要是金属的东西都送到筹备处时，在18分30秒到19分56秒时，嘈杂声从小到大，人从少到多，这个嘈杂声完成了叙事功能，讲述了大家踊跃地为林治远送来自家的金属。林治远不是一个人在战斗，后面有成百上千的群众和他一起在战斗。嘈杂的人声，渲染了环境气氛，也感动了林治远，让他重新产生了斗志。

5. 爬旗杆的声效

《前夜》这部短片中所有关于升旗旗杆的声效要夸张化处理，包括模拟升旗旗杆的各种道具、修旗杆阻断装置、爬旗杆的声效等，在24分58秒到26分57秒，攀爬鞋与旗杆的碰撞声、手上的攀爬带与旗杆发出的声音、喘气声和高处的风声，通过这些音响效果，要抓住故事最想表现的内容，动效声加强了林治远爬旗杆的艰难程度，渲染了现场气氛，营造了一种真实感。

6. 怀表发出的滴答声

《前夜》中，当林治远进行了阻断装置焊接之后，他一下子愣在了那里，看了一下怀表，在28分41秒到28分54秒时，所有的杂音也都停止了，只能听见林治远怀表走动的声音。那一个瞬间万籁俱静，平时听不到的微弱的"滴答滴答"的钟表声尤为清脆。这一细节体现出大家争分夺秒，时间异常紧迫的感觉。这个"滴答滴答"声传达隐喻含义，虽然遇到了苦难，但在老百姓们积极捐稀缺物资的众志成城下，林治远终于把自动升国旗装置这个问题在最后的紧要关头拿下了，从而让新中国的第一面五星红旗能够完美地升起，并向全世界宣告，一个伟大的国家正式成立了。

思考与练习

1. 对白在影片中的作用是什么?
2. 音乐在影片中的作用是什么?
3. 音响在影片中的作用是什么?
4. 参照本单元内容完成《我和我的家乡》拉片。

实训1　用声音表达人物情绪实验

一、实训目的

通过分组练习,拍摄一组镜头,利用声音表达一个人情绪崩溃的样子。

二、学时

4学时。

三、实训条件

1. 硬件

摄影机、三脚架、非线性编辑系统。

2. 地点

教室。

四、实训内容

1. 拍摄

(1) 拍摄两个人交流;
(2) 用不同机位拍摄一个人情绪崩溃时的画面,重点是录制同期声;
(3) 录制现场音响效果。

2. 剪辑

(1) 将素材导入剪辑系统;
(2) 根据表达需要,合理剪辑;
(3) 处理好人声、音响和环境声;
(4) 观看成片效果,主要看通过声音能否表达情绪崩溃的效果,如果不能,提出修改意见,并完成。

3. 点评

(1) 小组自评;
(2) 小组间互评;
(3) 教师点评。

五、实训要求

为保证实训效果,拍摄时,注意同期声的精确采集。

六、考核方式、成绩评定标准

1. 教师评价和学生评价结合
2. 考核成绩比例
（1）实训表现部分：考勤情况、参与程度、遵守工作纪律情况、协作情况等，占50%；
（2）学生互评部分：针对其他组的实验结果进行评价，占25%；
（3）教师评价部分：占25%。

实训2　背景音乐表达现场气氛实验

一、实训目的

通过分组练习，构思一段剧情，通过配不同风格的背景音乐，来表达不同的现场气氛。

二、学时

4学时。

三、实训条件

1. 硬件
摄影机、三脚架、非线性编辑系统。
2. 地点
校园。

四、实训内容

1. 拍摄
（1）按构思完成画面拍摄；
（2）拍摄时，要实现机位的变化。
2. 剪辑
（1）将素材导入剪辑系统；
（2）根据剧情进行剪辑；
（3）拷贝时间线；
（4）配欢快的背景音乐，体会背景音乐对气氛的效果；
（5）配悲伤的背景音乐，体会背景音乐对气氛的效果；
（6）对比分析背景音乐对影片气氛的作用。
3. 点评
（1）小组自评；
（2）小组间互评；
（3）教师点评。

五、实训要求

为保证实训效果，拍摄时，现场情绪要相对平淡一点，不要有过度的情绪表演。

六、考核方式、成绩评定标准

1. 教师评价和学生评价结合
2. 考核成绩比例
(1) 实训表现部分：考勤情况、参与程度、遵守工作纪律情况、协作情况等，占50%；
(2) 学生互评部分：针对其他组的实验结果进行评价，占25%；
(3) 教师评价部分：占25%。

单元四 拉剪辑

学习目标

通过本单元学习，了解调度的类型，熟悉分析影片调度的基本方法，掌握影视剪辑的基本原则、分析影片如何确定剪辑点，掌握声画剪辑时分析影片三种声画关系的运用。

普多夫金在他所著的《电影技巧》中曾这样说："所以我再重复地强调，剪接是电影创作力量的源泉，自然界能够供给的只是一些未加工的素材而已，一切还是依赖组织方法的运用，这就是电影和现实世界的一个明显的划分了。"剪辑有着无限的可能性，并且这种可能性随着正在进行着的电影实践的探索依然在不断地丰富和发展。接下来还是以影片《我和我的祖国》的《前夜》进行拉片分析。

一、调度

场面调度是导演在拍摄现场对于视听语言各元素的综合调度与安排，是表演、摄影和剪辑互相融合的关键，而这三个方面也关系到导演能否实现创作设想。场面调度是一个时间问题，更是一个空间问题，不是由一些支离破碎的决定拼凑出来的，而是一个完整有序的计划。在片场，导演必须先作出两个决定：第一，摄影机放置在哪里；第二，演员在摄影机前如何运动。否则，无论是摄影师还是服装道具，大家都无法开始投入工作。调度开始于分镜创作，形成于摄影师拍摄，完成于剪辑台。具体来说，导演在设计一个场景时有四种基本的技巧：摄影机静止、摄影机运动、被摄主体静止、被摄主体运动。这四种技巧都服务于一个统一的目的：引导观众的注意力和强调故事中的特定元素。场面调度主要包括摄影机调度和演员调度，是两种调度的有机结合，是相辅相成的。

（一）摄影机调度

摄影机的出现，能拍到丰富多彩的活动场景，没有摄影机的拍摄行为，也就没有影像的存在。摄影机在拍摄时，存在两种行为：一种是摄影机机位固定不动，拍摄的画面，叫固定画面；另一种是摄影机机位运动，拍摄的画面，叫运动画面。因此摄影机调度可分为固定机位调度和运动机位调度。

1.固定机位调度

固定机位调度，主要指镜头的剪辑调度，通过多个镜头剪辑完成叙事与情感表达。

《前夜》4分02秒到4分36秒是赵鹏飞和林治远的对话，镜头在两个人之间轮流切换，完成固定机位调度。通过调度，两个人物表情、动作得到强调，完成了情节叙事，两个人为能否"保证万无一失"的辩论，同时也表达出两个人此时的焦虑心情，预示着电动升旗不是很顺利，困难重重。

《前夜》15分22秒到16分44秒是林治远正式试验升旗的一组镜头，在这一组固定画面调度中，运用了不同的景别、方向和高度进行拍摄，有特写、近景、中景、全景、远景，有正面、前侧面、后侧面、背面、水平、仰角、俯角，调度手段极其丰富，正是因为丰富的调

度，全方位展示了升旗的全过程，在升旗过程中，每个人对试验成功的渴望，感觉即将要成功时的兴奋都一览无余。当阻断装置断裂时，大家的惊讶与失望又全都写在脸上，特别是林治远，阻断装置的断裂对他的打击最大，想达到这样的表达效果，这是运用任何运动镜头都很难达到的。

2.运动机位调度

运动机位调度内容十分丰富，涉及各种摄影机运动，包括推、拉、摇、移、跟、升降、旋转及摄影机的综合运动。

（1）推镜头

《前夜》2分50秒到3分00秒，由一个背面推镜头和一个正面推镜头组成，通过推镜头交代故事发生的场景，第一个推镜头推出天安门城楼，交代了赵鹏飞他们要去天安门广场做开国大典的准备工作，第二个推镜头推出赵鹏飞的近景，看清了赵鹏飞的表情，忧心忡忡，预示着赵鹏飞已经感觉不妙，可能要影响开国大典的准备工作。

（2）拉镜头

《前夜》28分34秒到28分54秒的这个拉镜头，从近景拉到全景，我们可以看到林治远往后移动，离我们越来越远，预示着任务顺利完成。

（3）摇镜头

《前夜》3分00秒到3分11秒，通过一个摇镜头，扩展了影视空间，交代了整个广场已经封闭了。落幅在赵鹏飞与士兵的交涉上，突出强调的就是赵鹏飞与士兵的交涉，通过赵鹏飞、士兵的动作、嘶吼的声音，可以感觉现场气氛的紧张和赵鹏飞的焦虑，也为后来他对着林治远吼叫做了铺垫。

《前夜》3分40秒到4分06秒的这3个镜头全是摇镜头，通过这3个摇镜头，可以感觉到他们在一个狭小的空间，第一个摇镜头，先后出现了赵鹏飞、老方和林治远，用近景的方式在一个镜头中就交代了三个人之间的位置关系，让观众可以更清楚地观察他们之间的神情和动作。第二个摇镜头是从老方摇到林治远，落幅是林治远，表达的是老方，觉得林治远说的话让他感觉意外，他没想到林治远能说出"电动装置升旗，不敢保证万无一失"的话。第三个摇镜头，是从林治远的怀表摇到头部特写，交代林治远看时间，强化他的面部表情，通过刻画林治远是一个很有时间观念的人，同时通过表情，看出林治远早有预案，并不是特别焦急。

《前夜》6分12秒到6分17秒，这是一个甩摇结合的摇镜头，通过迅速甩到老方，再摇到林治远，忽略掉其他人，这样就聚焦到升旗的两个人身上，强化的就是领导要和这两个人谈话。这个甩镜头用得特别精准到位，通过甩的方式加速了影片的节奏，让观众更好地聚集到老方和林治远身上。

（4）移镜头

《前夜》13分10秒到13分23秒，这是一个移镜头，移镜头可以通过小景别扩展画面空间，在这个镜头中就是用全景景别拍摄的移镜头，我们可以看到林治远和助手的全身侧面，看到他们非常艰难地搬着发电机，用移镜头可以感觉到他们搬了很远的距离，表现了他们升旗试验的艰难。如果用一个远景固定画面，是达不到这样的效果的。

（5）跟镜头

《前夜》12分21秒到12分38秒，老杜去借人时，这是一个跟镜头，通过跟镜头，扩展了空间，看到很多人都在忙碌地为开国大典做准备，同时也交代了事件发生的环境。这个跟镜头

更表现了老杜为借到人的执着精神，也从另一个侧面说明，各个部门人手都很短缺。

（6）升降镜头

《前夜》24分53秒到27分05秒，在这组镜头中，有7个升镜头，这些升镜头景别有全景、中景、近景、特写，通过不同景别能更好地看清楚爬的动作和表情，使观众对有恐高症的林治远产生担心，担心他没办法爬到旗杆顶上去完成升旗阻断装置的焊接工作。通过与林治远爬时节奏一样的升镜头，他那节奏缓慢的一步一步地往上爬，强化爬的动作，很好地表现出林治远爬旗杆的艰难。

《前夜》23分59秒到24分04秒，这一个快速下降镜头，从旗杆顶部的红旗，直接下降到站在旗杆底下的赵鹏飞，这样让赵鹏飞与国旗产生联系，赵鹏飞正在广场升旗现场解决问题，呼应了北平纠察队说的"我刚从天安门过来，那边出事"。

（7）旋转镜头

《前夜》8分27秒到8分41秒是林治远助手在屋顶上借红布的画面，这是两个水平旋转镜头，通过这两个旋转镜头，我们看到了林治远试验场地的外景，交代了环境空间。这两个镜头的更深刻的含义是通过镜头旋转，好像把助手的声音传递到千家万户，让每一个家庭都能听到求援的声音，也为后面寻找稀有金属时，会有那么多百姓前来支援，做了铺垫。

《前夜》25分23秒到25分30秒，这是一个林治远爬旗杆的镜头，用的是摄影机垂直上旋转的镜头，在垂直方向旋转，机位越来越低，形成强烈的仰角，在这个镜头构图时，特意将旗杆顶部放在画面之外，让观众看不到旗杆的顶部，视觉效果就是旗杆显得更高，有林治远爬上旗杆极其艰难的寓意。

（8）综合运动镜头

《前夜》3分00秒到3分11秒，是一个下摇推的综合运动镜头，交代了事件发生的场地与环境，在天安门广场前，军人们正在封闭天安门广场，通过摇和推强化天安门广场封闭，不允许任何人进入广场，意味着后续很多要在广场进行的工作都没法开展，电动升旗也不能到广场进行试验。

《前夜》10分25秒到11分00秒，是一个拉跟镜头，通过这个拉跟镜头，交代了两个人发生争执的环境，可以看到这个环境对升旗来说实在是太简陋了。因为正面近景跟着两个人争吵，观众一直能清晰看到两个人的正面表情和动作，让观众能感觉到他们两个人都想做好电动升旗这件事，但意见的不统一，也能感受到他们两人的焦虑情绪。

（二）演员调度

演员调度包括演员的位置、演员之间的相互位置关系和演员的位置移动。演员的位置关系可以表达一定的动机、行为、意义和相互的演员关系。演员的位置关系包括方向关系和距离关系。

1. 入画出画调度

（1）入画

《前夜》10分25秒到11分00秒，首长把老杜介绍给林治远时，老杜入画的调度，首先老杜的入画，人物关系发生了变化，从两个人变成了三个人，加入了一个人物；画面构图发生了变化，从不平衡的画面，变成了平衡的画面，三个人的位置关系变成对称关系。从叙事来说，林治远后面就多了一个帮手，也增加了矛盾点。

（2）出画

《前夜》10分07秒到11分00秒，林治远有两次出画。第一次是林治远想找音乐，不想被

老杜打扰，林治远的出画，就是要躲开老杜，他觉得老杜帮不上忙，为接下来两个人争吵做了铺垫。第二次是林治远与老杜因为意见不合，发生争吵，通过两个人出画，结束了这种不可能达成意见一致的争吵，推动了情节的发展，下一个镜头就是林治远被老杜关起来了。出画是转场常用的一种方法，从一个场景转到另外一个场景，主要演员还是刚刚出画的演员，这种过渡方式自然，镜头连接流畅。

《前夜》16分49秒到17分07秒是林治远助手出画，从构图来讲，由原来三个人变成两个人，构图从开始的饱满拥挤变得宽松了，给演员的前方留了视向空间。同时演员的离开方向和没有离开演员视线方向一致，和下一个镜头衔接自然。

2.演员关系调度

(1) 主次关系互换

《前夜》4分06秒到4分11秒，在这个镜头中，通过虚实变化，演员主次发生了变化，先是虚化前景的赵鹏飞，这个时候，强调的是林治远，接下来，通过改变焦点，赵鹏飞变清晰了，林治远变模糊了，通过清晰的赵鹏飞的反应镜头，证明林治远说的话确实是事实，是真实存在的困难，并不是推辞。

(2) 主次距离的变化

《前夜》4分21秒到4分25秒，在这个镜头中，赵鹏飞快速地走近林治远，这里的走近，并不是两个人关系变得更亲密，而是赵鹏飞加强了对林治远的压迫感，是领导给下属压力的变化。是赵鹏飞对林治远做出的强烈反应，他没想到林治远会是这样的回答，加强了两个人关系的紧张感，同时也可以看出，这时的赵鹏飞是极度焦虑的。拍的是林治远的正面镜头，林治远并没有因为赵鹏飞的压迫，而做出没有原则的退缩，说明林治远是一个执着有原则的人。

《前夜》6分17秒到6分45秒，当林治远走向首长时，关系越来越近，特别是首长把手搭在林治远肩膀上时，说明首长对林治远的关心和爱惜，对林治远的信任，也能让林治远放松心情，缩短与领导的距离感。

3.行动线路调度

演员在镜头里的行动线路，主要包含横向运动、纵向运动、上升运动、下降运动、斜向运动、环形运动和无规则运动，也就形成了横向调度、纵向调度、上下调度、斜向调度、环形调度和自由调度。

(1) 横向调度

《前夜》13分10秒到13分23秒的这个镜头在摄影机调度已经讲过了，是一个移镜头，演员采用的是横向调度，演员的运动方向和摄影机的运动方向一致，减弱了演员的运动速度感，更能感受到他们两个人抬的发电机的重量，感觉他们步履艰难。

(2) 纵向调度

《前夜》2分50秒到3分00秒是赵鹏飞去天安门广场的镜头，用了两个纵向调度，增强了画面的空间感。第一个是渐远的纵向调度，第二个是渐近的纵向调度。第一个渐远的纵向调度，用了推镜头，造成人物运动变慢的幻觉；第二个渐近的纵向调度，用了拉镜头，同样造成人物运动变慢的幻觉。通过人物的纵向调度和镜头的调度，给观众的幻觉就是这一段路特别长，和赵鹏飞因为知道可能要封广场的焦急心理形成对比，制造了更加紧张的气氛，为后面赵鹏飞对着林治远大吼大叫做了铺垫，观众才能理解赵鹏飞的行为。

《前夜》31分11秒到31分31秒，这个是林治远顺利完成升旗后的镜头，是一个固定画面，因为天水桥的遮挡，最开始只能看到林治远的头发，慢慢走近，最后到全景。这个纵向调度，增强了这段路的距离感，让观众能够强烈地感受到林治远一直在压抑住心中的兴奋和喜悦，终于在全景时爆发出来。这样的视觉效果准确地表达了林治远此时此刻的心情，观众也被林治远的情绪感染，也为林治远感到骄傲。

（3）上下调度

《前夜》14分05秒到14分16秒是老方从屋顶上下来，那么老方为什么会从屋顶上下来呢？说明老方对林治远的电动升旗还是很关心的，在林治远需要帮助时，将自己的两名助手给了林治远，也说明那个时候，为了开国大典的顺利进行，大家都可以做到无私奉献。

（4）斜向调度

《前夜》21分32秒到21分41秒是北京纠察大队来到林治远试验场地。这里演员的进入，采用的是斜向调度，斜向调度往往形成对角线构图，形成一根斜向引导线，将观众注意力集中到斜向调度的演员身上。在这个斜向调度中，我们看到有两个戴红袖的非军人在其中，这预示着天安门周围的管制相当严格，也预示后面林治远想进入广场比较艰难。

（5）环形调度

环形调度主要是指演员围绕摄影机或一个目标做环形运动，在《前夜》中，没有合适的环形调度案例。在《北京你好》中，1小时43分51秒到1小时44分11秒，这是一个典型的环形调度镜头，张北京围绕着汶川来的小男孩转圈，通过这个环绕镜头，反映了张北京的性格，是那种比较天真可爱的性格。

（6）自由调度

《前夜》2分16秒到2分25秒，在这个镜头中，人物的调度比较自由，外国记者先是横向调度，再是斜向调度，中国军人是纵向调度，形成了一种多种形式的综合演员调度，在人物较复杂场景中经常运用。

演员运动路线，并不限定只能在一个固定镜头中完成，也可以是一个运动镜头或者通过几个不同景别、不同角度组接而成。书中在举例时，用的都是在一个镜头中完成，主要是便于分析与理解。

二、基本原则

影视作品是由一系列的镜头按照一定的排列次序和长度组接而成的，最好的剪辑就是观众看不到剪辑，就是要镜头组接达到流畅和连贯，不产生明显的跳跃感，不打断观众观影时的幻觉。在影视发展的过程中，逐渐形成了自己独特的原则。

（一）连续性原则

连续性原则，是一套十分严谨的规则，遵守这些规则，有助于创作者将零散的镜头为观众建立连续的幻觉，使其看到的画面仿佛是发生在连续的时间和空间里。

1.时间连续性

电影的时间是被创造出来的，剪辑的任务是将事实上并不发生在一个连续时间的镜头看上去是连续的。

《前夜》4分21秒到4分29秒，这两个镜头连接时，两个镜头的实际时间和电影时间是一

样的，这两个镜头的动作是连续的，没有中断，没有重复，是一个完整的动作，只是电影的叙事需要分成了两个镜头，动作是连续的，时间也就是连续的。

《前夜》2分44秒到3分00秒是赵鹏飞骑自行车的镜头，由3个镜头组成，总长度16秒，而真实的路程，骑车时间不可能只有16秒，但观众观看过，时间并没有中断，是一个连续的时间，在这里主要是这3个镜头组接，并没使观众产生中断或跳跃，运用观众心理补偿，给我们的感觉动作是连续的，从而创造了连续的时间。

2.空间的完整性

电影的空间也都是空间片段，剪辑的任务是在这些被割裂的空间之间建立起联系，看起来是一个完整的空间。

（1）利用全景镜头

《前夜》15分19秒到16分44秒，这是那段正式试验升旗的镜头，在这组镜头里，镜头类型相当丰富，几乎涵盖各种景别、各种角度、各种高度，但是观众并没有产生空间混乱感，主要是采用了全景画面表明空间，这样观众建立起空间同一性的幻觉。

（2）利用视线

《前夜》16分49秒到17分16秒，林治远助手上屋顶上求助稀有金属时的这两个镜头，并不在一个空间，但是通过助手的视线，将两个空间连起来，变成了一个完整的空间。

（3）利用轴线

《前夜》23分08秒到23分46秒是林治远奔跑去天安门广场换阻断装置那组镜头，这组镜头中，空间发生了很大的变化，但是观众并没有产生不同空间的感觉，始终感觉在一个完整的空间，这里主要是利用了运动轴线，中间虽然省略了很多空间，但是因为运动方向始终保持一致，所以观众沉浸在一个完整幻觉空间中。

（4）利用声音

《前夜》17分07秒到17分57秒是林治远一个人在房间里的一组镜头，在这组镜头中，助手在屋顶上，林治远在房间里，在两个不同空间，但是给观众的感觉还是在一个完整的空间中，主要是声音将这两个空间联系起来，从而创造了一个完整的空间。经验告诉我们，声音传播会因为阻隔听不到，而林治远在房间时，我们听到了助手的声音，这样就创造了完整空间的幻觉。

《前夜》23分46秒到24分04秒，林治远受阻进不了广场时，他大喊向赵鹏飞求助时，接了赵鹏飞听到声音的反应镜头，这时两个不在同一个空间的人，通过声音转场，将这两个空间连成了一个完整空间。

（二）逻辑原则

镜头的组接要符合生活逻辑、思维逻辑，不符合逻辑观众就看不懂。

1.生活逻辑

《前夜》14分00秒到14分16秒，老方给了林治远两个人后离开，这里有两个镜头，前一个镜头是老方转身，后一个镜头是老方下楼梯。老方从屋顶转身离开，去哪儿？当然是要从屋顶上下来，而以当时的条件，楼梯是连接屋顶和地面的方式，这时接老方从楼梯上下来，完全符合我们生活中的规律。这种组接方式符合事物发展本身的规律，不会打断观众观影的幻觉，观众感觉画面流畅自然。

2. 思维逻辑

《前夜》8分18秒到8分53秒，林治远问助手红布从哪弄来时，有三个镜头，在这三个镜头中，助手并没有直接说，红布来自哪，而上用了一个在屋顶上求助的镜头，这个镜头就答复了林治远的问题，这个镜头是保证画面连贯性的承上启下的镜头。这样的画面组接，以观众的视觉、思想为基础，以便使视觉和心理感受上形成一个整体感。

《前夜》23分59秒到24分14秒，当林治远进入广场受阻时，大喊赵鹏飞的名字，接下来是赵鹏飞的反应镜头，紧接着是林治远继续奔跑的镜头，在这三个镜头中，赵鹏飞并没有去和保卫打招呼，这里实际上就是利用了观众的思维逻辑。观众看画面时，思维是跟着画面走的，画面上主体的每一个动作都会给观众思维带来信号，使观众按照他的思维规律，去思索下一个画面将会是什么内容。观众按照自己的思维，赵鹏飞一定是和保卫打招呼了，所以他们可以顺利进入升旗现场。

（三）匹配原则

在进行影片剪辑时，有时会突破时空限制，利用非连贯性剪辑技巧，也就是跳切，跳切并非毫无逻辑地随意性组接，而是以观众欣赏心理的能动性和连贯性为依据。

1. 镜头运动匹配

《前夜》5分24秒到5分37秒，林治远讲述他做的试验准备工作时，这两个镜头的连接采用的是镜头运动匹配原则，两个镜头都是从左摇到右，第一个是从林治远摇到助手，第二个是从助手摇到林治远，镜头运动速度也差不多，通过运动镜头匹配，给观众是流畅连贯的视觉效果，同时完成了时间和场景的转换，但观众感觉到的是时间的连续和空间的连续。

2. 造型匹配

《前夜》5分47秒到6分06秒，林治远讲述再回到现场时，两个镜头采用的是造型的匹配，在上一镜头的最后一帧和下一镜头的第一帧，造型相似，都是特写镜头，林治远的拍摄角度一样，都是前侧面，这样的两个镜头接在一起，从一个时空，转到另外一个时空，给观众的视觉感受虽然不连续，但不会中断观众形成的影像幻觉，所以并没有打断观众观看，给观众感觉两个镜头连接是流畅的。

3. 形状色彩匹配

《夺冠》1小时8分04秒至1小时8分54秒，冬冬看到他爸回来时转换到直播现场，在这两个镜头中，是一个非常经典的利用形状色彩匹配原则组接的效果，前一个镜头最后一帧是冬冬乒乓球球拍的特写，下一个镜头是直播现场屏幕上乒乓球球拍特写界面，两个画面严丝无缝，完美地完成了从上一镜头上一场景转到了下一镜头下一场景。虽然添加了淡入淡出效果，但丝毫不影响观众的观影体验。

三、剪辑点

剪辑点是指影视作品由一个镜头切换到下一个镜头的组接点。寻找和选择准确的剪辑点是影视编辑工作的主要内容之一，在正确的组接点上切换镜头能使镜头衔接流畅、自然。常见的剪辑点有动作剪辑点、情绪剪辑点、节奏剪辑点和声音剪辑点。

1. 动作剪辑点

以画面中人物或动物的形体动作为基础，选择动作的开始或进行中或是动作的结束来作为

剪接点。

《前夜》2分25秒到2分44秒，这是两个运动镜头，采用了前一个镜头的落幅与后一个镜头的起幅相连接，但画面主体剪辑点，采用的是动作剪辑点。上一镜头领导的头往自己左边转，下一镜头接着继续往自己左边转动，动作间没有中断，衔接自然流畅，保证了动作的连贯性，确保了同一时间中时间和空间的连续性。

《前夜》7分02秒到7分19秒是林治远向首长表态时，老杜敬礼的剪辑，采用的动作剪辑点剪辑，上一镜头完成三分之二敬礼动作，下一镜头完成敬礼剩下动作，整个动作一气呵成，连贯流畅，表现了军人敬礼的力度与军姿的庄严。

2.情绪剪辑点

以人物的心理情绪为基础，根据人物的喜、怒、哀、乐等外在表情的表达过程选择剪接点。

《前夜》4分06秒到4分25秒是赵鹏飞与林治远的对话，在这段对话最后两个镜头采用的就是情绪剪辑点。第一个镜头是赵鹏飞的过肩外反拍镜头，按理下一个镜头，是林治远的过肩外反拍镜头或赵鹏飞的内反拍镜头，可是第二个镜头却接的是林治远的内反拍镜头近景镜头，第三个镜头接的是林治远的特写镜头，这几个镜头的连接，就是为了第四个镜头的衔接，通过前面三个镜头的组接，这时赵鹏飞的情绪达到了高点，再与第四个镜头连接，这个剪辑点，就是情绪剪辑点。

《前夜》6分45秒到6分58秒，首长告诉林治远，升旗时将站在毛主席身后，这两个镜头，采用的是情绪剪辑点。前一个镜头是林治远听到首长的话："保证毛主席按动升旗按钮顺利，这个荣耀的分量你是清楚的，全世界的人都在看着咱们。"林治远的特写镜头，用了足足6秒钟，通过镜头时间长度的积累，表达林治远这时复杂激动的心情。更加清楚，电动升旗进行的成功与否不仅仅是一次升旗的成功与否，而是关系国家的荣誉。林治远表态："立国大事，治远必鞠躬尽瘁"，是内心真实情感的表达。

3.节奏剪辑点

以事件内容发展进程的节奏线为基础，根据内容表达的情绪、气氛以及画面造型特征来灵活地处理镜头的长度与剪接。

《前夜》4分38秒到4分57秒，林治远讲述如何做电动装置升旗试验时，有15个镜头，采用相似性重复，形成快速节奏感，这些剪辑点就是节奏剪辑点，快速节奏有利于快速推进情节发展，节省叙事时间，加强故事的兴趣，刻画人物性格。

4.声音剪辑点

以声音因素为基础，根据画面中声音的出现与终止以及声音的抑、扬、顿、挫来选择剪接点。

《前夜》6分09秒到6分17秒，首长叫老方和林治远时，当首长喊出"人工组老方"时，接了一个甩镜头，甩到老方，喊出"布置科林治远出列"时，继续刚刚的甩镜头，摇到林治远，通过声音完成两个镜头组接，声音剪辑在影视作品中非常常见。为了增强画面与声音呼应的艺术感染力，通常有三种剪辑技法，声声画面同时、声音延后和声音提前。这个声音剪辑点是声声画面同时切换。

《前夜》8分18秒到8分35秒，林治远和助手谈如何找到红绸子时，助手说："你知道我是怎么找到的吗？"通过这个声音引出了下一个镜头，完成声音剪辑点进行镜头组接。我们先听

到了助手在屋顶上喊话的声音，再看到了人在屋顶的画面。这个镜头剪辑技法是声音提前，这样画面剪辑更加流畅。

《前夜》13分52秒到13分58秒，老方让小磊、小佳留下来帮林治远，通过声音完成剪辑，虽然在这个镜头中，画面已经切换，但声音还在延续，这种剪辑技巧造成的余音效果，能够让观众看到小磊、小佳在接受老方的指示。

四、声画关系

声音和画面是影视艺术语言的两大元素，这两大元素既相互独立，又相互联系，两者是相辅相成的，画面需要声音的支持，声音也离不开视觉形象，两者缺一不可。

1.声画同步

声画同步也称声画合一，是指影片中声音与画面的协调一致。声画同步的作用，主要在于加强画面的真实感，提高视觉形象的感染力。在《前夜》中，大部分声音都是采用声画同步的方式。

2.声画分离

《前夜》4分38秒到4分57秒，林治远讲述如何做电动装置升旗试验时，这段内容采用了声画分离的方式叙事，这时，声音和画面内容不匹配，不同步，相对独立，通过分离的形式，以各自独特的形式，把表现空间由画内扩展到画外，加强了同画面形象的内在联系，丰富了画面的内容，将他是如何准备在室内进行电动装置升旗试验，用了最少的时间，讲得清楚明白。

《前夜》22分08秒到22分19秒，林治远听说广场出事了时，画面是林治远在准备要去广场焊接的各种道具，而声音是如何去解决焊接问题，通过声画分离，将两个内容同时表现，有效地发挥声音主观化作用，把一系列表现不同场景、不同内容的画面组接起来，声画分离的直接结果，是突出了声音的作用，使它从依附于形象的从属地位解放出来，成为独立的艺术元素。

3.声画对立

声画对立是指声音与画面是在相反、对立的关系中，通过对立双方的反衬作用，表现出更为深刻的思想意义，收到更加感人的艺术效果。

《相遇》47分42秒到49分27秒，就是这个部分最后的近两分钟，画面背景是欢乐、沸腾的人群，背景音乐却是极其悲伤，声音与画面的悲喜对比表现出更加深刻的悲剧效果，预示着两个相爱的人，不能在一起。这种为了国家利益不惜牺牲个人利益的爱国主义精神，深深地感染了观众，使其无不为之动容。

思考与练习

1. 演员调度常用的方法有哪些？
2. 摄影机调度的常用方法有哪些？
3. 剪辑连贯性原则包括哪些内容？
4. 如何确定动作剪辑点、情绪剪辑点和节奏剪辑点？
5. 参照本单元内容完成《我和我的家乡》拉片。

实训1 动作剪辑点实验

一、实训目的

通过分组练习,拍摄一组起身和坐下的镜头,通过分镜头的表达形式,确定动作剪辑点。

二、学时

4学时。

三、实训条件

1. 硬件

摄影机、三脚架、非线性编辑系统。

2. 地点

教室。

四、实训内容

1. 拍摄

(1) 走进教室,走到自己的位置坐下;
(2) 可以用多机位拍摄,也可以单机位多次拍摄,注意景别和角度的变化;
(3) 起身离开。

2. 剪辑

(1) 将素材导入剪辑系统;
(2) 镜头组接时,精确动作对齐;
(3) 利用滚动编辑工具,调整动作剪辑点的位置;
(4) 改变不同的剪辑点的位置,体会不同位置动作剪辑点表达的效果有什么不同。

3. 点评

(1) 小组自评;
(2) 小组间互评;
(3) 教师点评。

五、实训要求

为保证实训效果,拍摄时角度要有变化,景别要有变化,注意多次拍摄时,人物的位置要保持一致。

六、考核方式、成绩评定标准

1. 教师评价和学生评价结合
2. 考核成绩比例

(1) 实训表现部分:考勤情况、参与程度、遵守工作纪律情况、协作情况等,占50%;
(2) 学生互评部分:针对其他组的实验结果进行评价,占25%;
(3) 教师评价部分:占25%。

实训2　长镜头短片实验

一、实训目的

通过分组练习，构思一个小故事，利用一个综合运动长镜头完成整个故事的拍摄，掌握手持稳定器的使用技巧。

二、学时

4学时。

三、实训条件

1. 硬件

摄影机、手持稳定器、非线性编辑系统。

2. 地点

校园。

四、实训内容

1. 故事创作

（1）故事创意构思；

（2）故事脚本编写。

2. 拍摄

（1）按故事情节完成画面拍摄；

（2）拍摄时，利用手持稳定器。

3. 剪辑

（1）将素材导入剪辑系统；

（2）剪去开头和结尾多余的部分；

（3）配背景音乐和音响效果；

（4）总结一镜到底影片的特点。

4. 点评

（1）小组自评；

（2）小组间互评；

（3）教师点评。

五、实训要求

为保证实训效果，拍摄时，利用手持稳定器，确保画面稳定。

六、考核方式、成绩评定标准

1. 教师评价和学生评价结合

2. 考核成绩比例

（1）实训表现部分：考勤情况、参与程度、遵守工作纪律情况、协作情况等，占50%；

（2）学生互评部分：针对其他组的实验结果进行评价，占25%；
（3）教师评价部分：占25%。

实训3　微电影短片实验

一、实训目的
通过分组练习，构思一部微电影，综合运用视听语言，完成一部高质量的微电影作品。

二、学时
4学时。

三、实训条件
1. 硬件
摄影机、手持稳定器、滑轨、无人机、非线性编辑系统。
2. 地点
校园。

四、实训内容
1. 故事创作
（1）剧本创作；
（2）创作分镜头脚本。
2. 拍摄
（1）按分镜头进行拍摄；
（2）合理利用稳定器、滑轨、无人机等设备。
3. 剪辑
（1）将素材导入剪辑系统；
（2）根据分镜完成粗剪；
（3）根据主题表达需要精剪；
（4）处理好声画关系；
（5）配背景音乐和音响效果；
（6）添加特效，合成输出影片。
4. 点评
（1）小组自评；
（2）小组间互评；
（3）教师点评。

五、实训要求
为保证实训效果，要成立剧组，制订拍摄计划，严格按计划完成拍摄。

六、考核方式、成绩评定标准

1.教师评价和学生评价结合

2.考核成绩比例

（1）实训表现部分：考勤情况、参与程度、遵守工作纪律情况、协作情况等，占50%；

（2）学生互评部分：针对其他组的实验结果进行评价，占25%；

（3）教师评价部分：占25%。

参考文献

[1] 吴小明，单光磊，徐红林，等. 微电影制作教程[M]. 北京：化学工业出版社，2018.

[2] 邵清风，李骏，俞洁. 视听语言[M]. 3版. 北京：中国传媒大学出版社，2019.

[3] 林晓东. 视听语言：观念决定技巧[M]. 北京：中国传媒大学出版社，2016.

[4] 周振华. 视听语言[M]. 北京：中国传媒大学出版社，2019.

[5] 李晋林，袁立本，羊青，等. 视听语言拉片实训教材[M]. 北京：中国广播影视出版社，2011.

[6] 史蒂文·卡茨. 场面调度：影像的运动[M]. 陈阳，译. 北京：北京联合出版社，2010.

[7] 李立，梁明. 经典电影影像分析[M]. 北京：中国传媒大学出版社，2015.

[8] 单光磊，吴小明，谢金勇. 摄像基础[M]. 北京：化学工业出版社，2017.

[9] 朴哲浩. 论影视语言的特性[J]. 燕山大学学报，2007（01）：116-121.

[10] 张舒雅. 论平行蒙太奇在影视剧中的运用——《人民的名义》探究[J]. 西部广播电视，2017（10）：3-4.

[11] 郑向阳，庞倩. 解析影视制作中的三角形原理与三镜头法[J]. 影视制作，2011，17（10）：32-34.

[12] 易琳. 影视音乐的艺术审美功能和艺术处理方法探析[J]. 艺术学苑，2011（01）：142-143.

[13] 吕品. 简析影视故事短片剧本创作的程式[J]. 影视传媒，2015（02）：143-144.

[14] 王安澜. 影视视听语言艺术分析——以电影《这个杀手不太冷》为例[J]. 大众文艺，2014（10）：193-194.

[15] 余克东，姜滨. 浅论固定镜头在程耳电影中的表现力[J]. 新闻研究导刊，2017，8（19）：157-158.

[16] 付庆军. 影视固定镜头功能特点及拍摄[J]. 影视技术，2005（08）：51-53.

[17] 傅秀政. 摄影机升降格功能的艺术特点和创新表现[J]. 现代电影技术，2015（11）：37-40.

[18] 雷宇. 影视拍摄中运动镜头视觉功能初探[J]. 西部广播电视，2013（18）：79-80.

[19] 丁伟. 浅谈运动镜头在电影叙事中的作用[J]. 文艺生活，2018（08）：24-26.

[20] 常凯鹏. 论运动镜头在影视作品中的作用[J]. 大众文艺, 2017（01）: 170.

[21] 李晓宁, 卜欣. 浅析动画中双人场面调度对角色间关系的表现作用[J]. 戏剧之家, 2017（12）: 147.

[22] 石玮. 浅析场面调度在影片中的视觉语言[J]. 数码设计, 2017, 6（06）: 163-164.

[23] 陈亭, 李燕临. 谈电视场面调度的运用技巧[J]. 电影评介, 2011（14）: 77-78.

[24] 柳峰. 影像视听语言特征研究[D]. 北京: 北京交通大学, 2015.

[25] 孙国虎. 手持摄影的镜头语言探析——以电影《有话好好说》《黑暗中的舞者》为例[D]. 杭州: 中国美术学院, 2017.

[26] 曹惠. 我国影视剧本开发现状及运行机理研究[D]. 济南: 山东财经大学, 2017.

[27] 敬意. 影像艺术中动作剪辑节奏与心理研究[D]. 武汉: 湖北美术学院, 2018.

[28] 姜燕. 影视声音艺术与制作[M]. 北京: 中国传媒大学出版社, 2008.

[29] 屠明非. 电影技术艺术互动史[M]. 北京: 中国电影出版社, 2009.

[30] 安晓燕, 叶艳琳. 视听语言[M]. 广州: 中山大学出版社, 2017.

[31] 杜桦, 吴秋雅. 视听语言的语法[M]. 北京: 北京大学出版社, 2013.

[32] 张菁, 关玲. 影视视听语言[M]. 北京: 中国传媒大学出版社, 2014.

[33] 李战子. 从语气、情态到评价[J]. 外语研究, 2005（06）: 14-19.